U0023585

商業遊憩產業管理

Commercial Recreation Management

周明智 著

作者攝於德國柏林的 **Shopping Mall**

作者攝於美國迪士尼主題樂園

透過便捷的航空運輸，使全世界變成一個地球村，進行商業遊憩活動更加省時且方便。
圖片提供：中華航空公司

旅館業是商業遊憩產業中非常重要的一部分。

雅緻潔靜的客房，讓旅客能舒適地休息，消除旅途中的疲累。
圖片提供：金殿唯客樂飯店

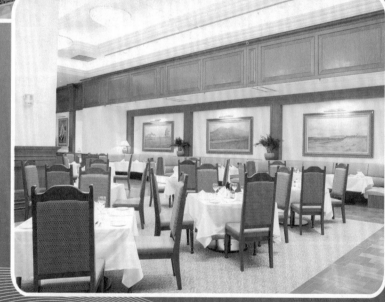

裝潢典雅的餐廳。
圖片提供：勞瑞斯牛肋排餐廳

精緻可口的美食。
圖片提供：台北花園大酒店

主題遊樂園是適合全家大小一同前往的商業遊憩場所。
圖片提供：六福村主題遊樂園

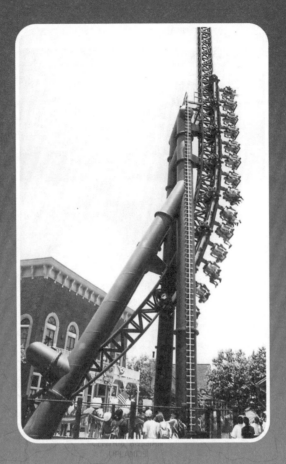

主題樂園是適合全家大小一同前往的商業遊憩場所。
圖片提供：六福村主題遊樂園

到渡假村旅遊是很多人選擇的商業遊憩活動。
圖片提供：小墾丁牛仔渡假村

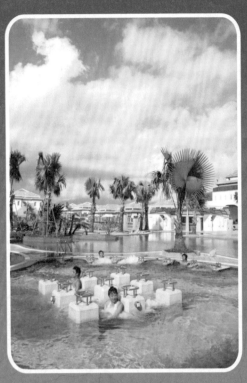

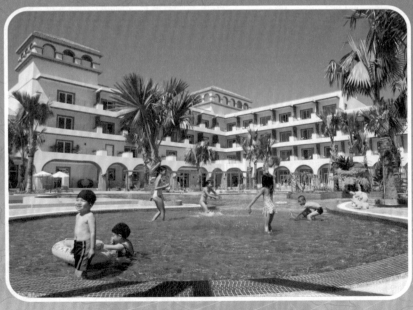

渡假村中設有溫泉按摩池和兒童戲水池。
圖片提供：日暉國際渡假村

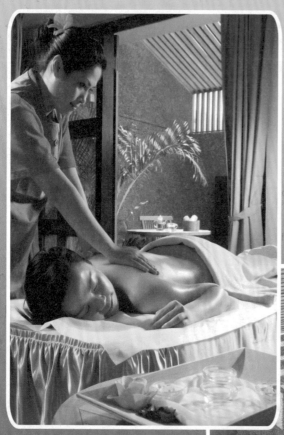

SPA按摩或泡個溫泉，都可放鬆心情、抒解壓力，達到休閒的目的。
圖片提供：日暉國際渡假村

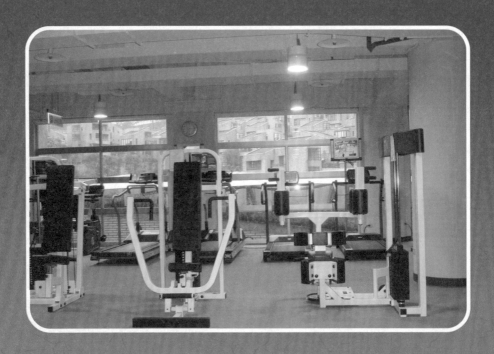

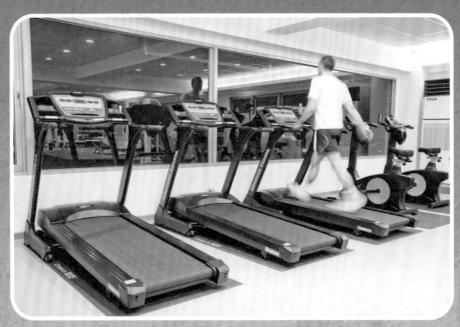

健身俱樂部中提供各種運動器材供會員使用。
圖片提供：新店青山鎮俱樂部、台北花園大酒店

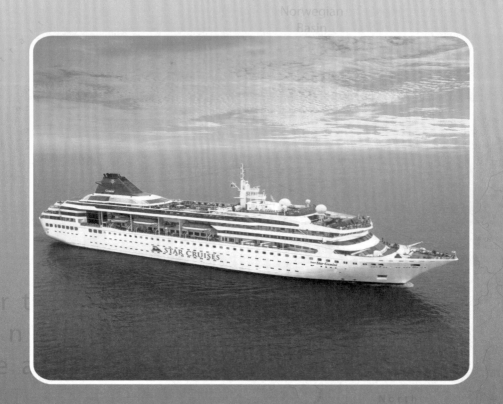

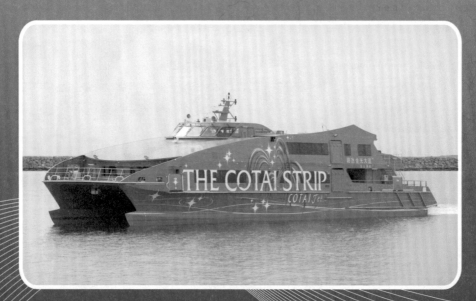

搭乘郵輪旅遊，也是一種很好的商業遊憩渡假方式。
圖片提供：麗星郵輪、澳門威尼斯人酒店

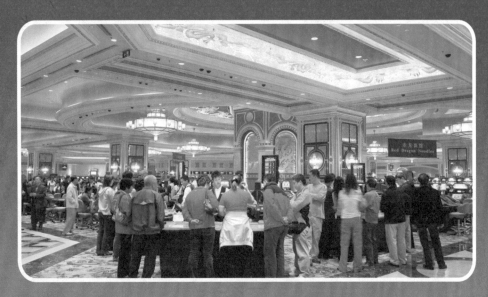

博奕事業是許多國家積極發展的商業遊憩產業。
上圖圖片提供：澳門威尼斯人酒店

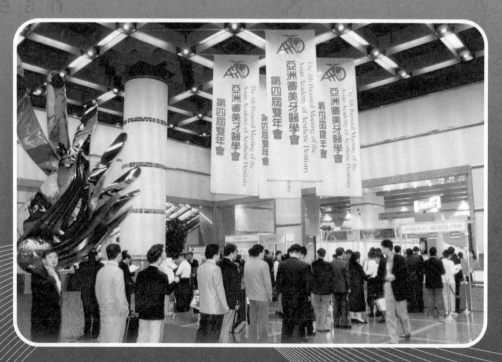

會議與展覽是重要的商業遊憩活動之一。
圖片提供：PCO，呂秋霞

　　商業遊憩（Commercial Recreation）對大多數人而言是非常陌生
的，即使許多所謂的休閒專家，對商業遊憩的定義也很模糊，對商業
遊憩陌生，當然更枉論商業遊憩的管理。雖然如此，商業遊憩產業在
地球村積極蓬勃的發展，卻是早已存在的事實，特別是在二十一世紀
的今日，任何人在生活中能不接觸商業遊憩產業的人可能早已絕跡。
筆者走訪五大洲 52 個國家，深感歐美各國在商業遊憩產業的先進發展
與突破創新，是值得我們惕勵而更急需迎頭趕上的。

　　商業給人的感受總是銅臭味充斥，遊憩與商業的結合，卻是人類
需求下的自然產物，事實證明只要願意付出代價，遊憩的品質就會隨
之提升，環顧今日地球村，這幾乎已成為鐵律。全世界對商業遊憩的
需求與發展，在有錢又有閒的條件配合下，儼然已成為一個世界的趨
勢，因此商業遊憩管理的重要，當然也是毋庸贅言，六年前本人完成
了商業遊憩管理初版，這些年來商業遊憩產業在全世界都蓬勃的發展，
當然在台灣也是如此，根據非正式的統計，以歐美先進國家的標準為
例，他們每年超過國民平均所得的百分之五十五都花費於商業遊憩產
業，可見商業遊憩產業的範疇與大眾的生活真是息息相關，相形之下，
面對專業人才的培育，商業遊憩管理及相關科系的設立，在現今的需
求其實是更為殷切。如果未來要提升全民的生活品質，商業遊憩產業
管理的品質化、專業化將是必經的過程，換言之，商業遊憩產業是一
塊有必要投入及耕耘的園地，也希望教育單位及有志之士都能夠有此
體認。本書有鑑於此，特於《商業遊憩管理》出書六年後，做些局部

的修正及資料的更新，作者更殷切的希望本書能夠為台灣未來商業遊憩產業的提升，略盡棉薄之力。本書依舊是以管理為導向的大學及研究所學生用書，除了理論與實務結合外，並且深入淺出的從管理的觀點，來探討整體商業遊憩產業的管理，內容包括了三大部分：商業遊憩篇、管理篇及產業篇，本書已將商業遊憩產業管理之精華熔於一爐，經由本書也可以對全世界商業遊憩產業之發展，有一個全面性的認識與瞭解。商業遊憩產業的二大發展體系分別由美國及歐洲所主導，歐洲（英倫）是近代的肇始者，而美國則是集之大成者，作者有幸經歷了此二大體系之薰陶，所以本書也擷取了二大體系之精華，從質與量二方面並重的來深入剖析商業遊憩產業管理。本書要特別感謝中華航空公司、台北君悅飯店、圓山飯店、金殿唯客樂飯店、勞瑞斯牛肋排餐廳、台北花園大酒店、六福村主題樂園、小墾丁牛仔渡假村、日暉國際渡假村、新店青山鎮俱樂部、麗星郵輪及澳門威尼斯人酒店等單位所提供的照片，然而疏漏之處在所難免，仍祈各方先進，不吝指教。

周明智　謹識

2009 年 10 月

目錄

管理篇 Part 2

產業篇 *Part 3*

Part 1 商業遊憩篇

- ❋ 休閒與商業遊憩
- ❋ 商業遊憩產業特性與市場策略
- ❋ 商業遊憩產業開發
- ❋ 商業遊憩產業投資
- ❋ 商業遊憩產業連鎖加盟與工程設施

休閒與商業遊憩

學習目標

本章可以讓你學習瞭解到：

* 休閒、遊憩與玩的定義
* 商業遊憩行為
* 商業遊憩產業的發展
* 商業遊憩產業的範疇
* 商業遊憩產業歷史發展之最

第一節　休閒、遊憩與玩的定義

一、休閒（Leisure）

休閒的英文"leisure"源自於拉丁字"licere"，意謂被允許自由的意思，之後的法文字"loisir"意指自由的時間，而英文字 licence（許可）及 liberty（自由）合併而成為 leisure 也就是休閒的意思。由此可知，休閒最清楚的定義，就是不受任何束縛的自由，而且有自己選擇的機會。休閒也有許多廣義的解釋，一般人總以為休閒是工作之後的閒暇時間，工作絕對不是休閒，但是對不同人而言，可能某些人的工作，剛好是另外一些人所謂的休閒。休閒的範圍更是包羅萬象，舉凡旅遊、音樂、藝術、運動等無所不包，根據眾多學者的意見，大體上來說，休閒有三個最重要的功能，那就是放鬆、娛樂及個人發展。更重要的問題是休閒如何有益於人類？個人如何去體驗休閒？休閒對人類的意義是什麼？心理學家紐林格（Neulinger）1974 年在《休閒心理》的書中提到個人態度上的感受，休閒在心理層面上，特別強調個人的感受及態度，所以休閒在心理上包括了三個構面，分別是感受到自由、真正的及內在的感受，綜上所言，可知休閒在我們生命及生活中的重要性。

什麼是休閒？休閒對每個人的認知或感受都不盡相同，但是休閒需求卻是每個人與生俱有的，休閒在實質上的意義也許可以更明確的解釋如下：

(一) 休閒就是自由時間（Free Time）

在休閒時是你個人完全的自由時間，可自由的依照個人的偏好與

需求，做自己想做的事，不受到任何的干預與阻擾。

(二) 休閒就是一個活動

積極而有興趣地去參與一項活動，可以從活動中獲得滿足及愉悅的體驗，就是休閒。

(三) 休閒是生活價值的體驗

在生活中不受到任何外在強制力的壓迫，可以完全依據個人自我或是內在的需要，直覺地去追求生活上感到有價值的體驗，不論是追求寧靜或群聚的美好體驗，都是休閒生活。

(四) 休閒是生命的自然狀態

人與生俱有休閒的需求，休閒的心理狀態可描述為「休閒安逸」，也就是不急躁、平和的、愉快的、昇華的、美麗的心理狀態，人們生命中與生俱有上述的需求，一個健康完美的生命，更需要休閒的浸潤及滋養，不懂得休閒的人，也就是殘害生命，所以休閒其實就是生命的自然狀態。

二、遊憩（Recreation）

什麼是遊憩？遊憩的定義是什麼？每個人對遊憩的感受和體驗都不盡相同，但大體上而言，遊憩對大多數人，不外乎以下各項的感受和體驗：

1. 對溫度、顏色及味覺敏感度的增加或減少。
2. 時間的錯亂：一小時有如一分鐘。
3. 期待和期盼。
4. 遠離人群獨享寧靜。

5. 第一次的新奇感。

　　6. 自我測試、自我挑戰以及成就感。

　　7. 自我形象及價值的改變。

　　8. 感覺自然及滿足。

　　9. 恢復、重新出發及再次充電。

　10. 團隊合作與共同分享。

　11. 危險及被驚嚇的經驗。

　12. 身、心、靈的合一及協調。

　13. 感到驚訝、自由、有創造力及和諧。

三、玩（Play）

　　什麼是玩（play）？玩跟遊憩及休閒又有何不同？以下是玩的簡單
定義：

　　1. 玩特別強調在趣味方面的品質感受，像小孩一樣天真的投入。

　　2. 玩是自然發生而且沒有特殊的目的。

　　3. 玩是最單純以及最具有想像力的活動。

　　4. 玩是放縱自己的體驗。

　　5. 玩是自由及自願的活動。

　　6. 玩有空間和時間的限制。

　　7. 玩是無所求非功利的象徵。

　　在休閒、遊憩及玩的定義中，它們之間是否有哪些共同相似點？
茲將它們共同的相似點列述如下：

　　1. 自由的。

　　2. 自我表白的。

　　3. 滿足的經驗。

4. 難忘的回憶。

5. 自動自發的。

6. 天生自然的需求。

四、歡樂（Pleasure）

事實上，休閒、遊憩及玩它們共同的核心，我們稱之為歡樂
（pleasure），要能夠完全體驗歡樂有以下三個重要條件：

(一) 在下述的情況下才會發生，包括下列的情況：

1. 自由自在的。

2. 自動自發的。

3. 自然發生的。

4. 天生自然的需求。

(二) 滿足的經驗，包括以下的經驗：

1. 自我表現。

2. 有挑戰性。

3. 新奇感。

4. 刺激感。

5. 享樂感。

6. 登峰造極。

(三) 正面的效果，包括下列各部分：

1. 身體方面。

2. 感情方面。

3. 社交方面。

4. 心靈方面。

5. 成就感。

6. 自尊的提升。

第二節　商業遊憩行為

一、遊憩行為

遊憩的行為，可以經由許多不同象徵性的行為或事物而察知，這些象徵性的行為包括如下：

1. 非正式的服飾及裝扮。

2. 參與者的臉上都笑容滿面。

3. 參與者之間有相互接觸的動作，或是身體上的碰觸。

4. 一方面可能是一個非常安靜的環境，沒有任何的噪音干擾，例如：一群人正在觀賞一個戲劇或音樂會的表演；另一方面，也可能是一個非常吵雜的場面，例如：一群人正在觀賞一場職業運動比賽。

二、商業遊憩存在的要素

遊憩（recreation）可以銷售嗎？為什麼許多人都想要購買遊憩？真正的原因是人們想要購買遊憩所帶來的滿足感，所以商業遊憩發展的理由也就順應而生，商業遊憩同時也開展了商業市場發展的一條康莊大道。什麼是商業遊憩產業？簡單的說商業遊憩產業，就是各種以利潤為導向或是以賺錢為目的之遊憩產業，都屬於商業遊憩產業的範疇。人們既然肯花錢來購買經由遊憩所帶來的滿足感，一定對他們的

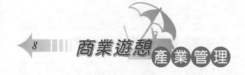

花費有高度的價值認同感，才會願意不斷地再次購買；同時，為了更加提升客人對遊憩所帶來的滿足感，合理的收費也可以提供更佳的服務品質。如此的良性循環之下，商業遊憩產業就變成了一個新興而有潛力的商業市場。在這個市場上，商業遊憩產業要能夠好好的發展，勢必要有三個非常重要的因素來配合，這三個因素就是：

1. 錢。
2. 時間。
3. 交通的便捷。

為什麼商業遊憩產業在大都會區，特別的繁盛及快速發展？一則是大都會區個人空間較有限，如果沒有太多戶外遊憩的空間，勢必只有選擇高品質的商業遊憩產業得以購買滿足感；二則是商業遊憩產業需要大量消費者的購買，才能維繫它的生存，在大都會區人口集中，消費購買能力也較強，商業遊憩產業有較佳的發展機會，這些產業大致上包括了旅館、餐廳、俱樂部、劇院、購物商場、遊樂場等。

三、商業遊憩的基本類型

商業遊憩產業基本上可以劃分成以下兩大類型：

(一) 參與型

所謂參與型就是顧客親身參與在整個遊憩活動中，藉著遊憩的參與達到個人的滿足感。例如：參加高爾夫球或網球運動俱樂部，或到遊樂場去體驗一下個人的遊憩滿足感。

(二) 旁觀型

旁觀型顧名思義就是顧客並不親身下去參與活動，藉著在旁觀賞

別人的表演，仍然可以產生充分的遊憩滿足感。例如：觀賞歌劇、音樂會，或是職業運動的比賽等。在全美國最受歡迎旁觀型的職業運動比賽，依序是賽馬、棒球、賽車、美式足球及籃球比賽。

第三節　商業遊憩產業的發展

一、商業遊憩的需求因素

商業遊憩產業能有良好的發展，先決條件就是要有客人願意購買，由於市場上需求的因素變化很大，以致於會影響到商業遊憩產業的發展。

商業遊憩需求因素的改變，主要是由以下幾個原因所形成：

(一) 人口數的改變

人口數如果遞減，商業遊憩的需求勢必會跟著遞減，所以任何地區如果流動人口數量大，商業遊憩產業也同樣會受到影響。

(二) 經濟環境的改變

經濟環境的不景氣，不僅影響個人收入，更會直接影響到個人可隨意支配所得（disposable income）大幅下降。因為許多重要的花費可能無法減少，於是商業遊憩的花費，必定是優先考慮可以省略的部分。因此，經濟環境對商業遊憩產業的影響，我們可以說商業遊憩產業在經濟不景氣時，會最先遭受到影響，但卻是在最後才能慢慢復甦的產業，經濟環境的影響可見一斑。

(三) 人口結構的改變

雖然在每個年齡層，都有他們不同商業遊憩市場的需求，但是人口結構的改變，老年人口未來將大幅增加。在商業遊憩市場購買的能力及意願方面，年齡在 25～45 歲之間的人口，是最主要的消費對象。上述的趨勢，自然會影響商業遊憩產業，為配合人口結構改變的需求因素，在各方面也會有許多因應的改變。

二、商業遊憩發展的概念

從歷史發展的過程中，我們發現了三個商業遊憩發展重要的概念，這三個概念也會深深的影響商業遊憩未來的發展，換言之，這是亙古不變的概念法則，茲將這三個概念討論如下：

(一) 從貴族到平民

商業遊憩的發展早期都是由貴族開始，由於需要付出較高的費用，因此許多商業遊憩的需求，開始也僅止於有購買能力的貴族所獨享，例如：高爾夫球、馬球、歌劇院等。經過一段時間演進後，遊憩的需求開始日漸普及化，加上遊憩的付費也趨於合理化，因此商業遊憩活動最後勢必走向全民化。由此可以佐證商業遊憩是所有人的共同需求，而關鍵點則在於購買能力及購買價值認同與否的差異而已。

(二) 科技始終引導主要的改變

科技的日新月異，引導購買商業遊憩滿足感的欲望，也就愈來愈高且永無止盡。在人們更高、更遠、更快的刺激心理下，科技的精進始終引導商業遊憩更多的發展及取向，例如：主題遊樂園雲霄飛車科技的不斷突破，也許人類登上月球旅行在將來也會成為事實。因為需

求的無止境，未來商業遊憩的發展也是無法限量的。

(三) 時間是重要的因素

前面曾提及商業遊憩發展的重要三要素，包括了錢、時間及交通的便捷，雖然全世界都愈來愈重視休閒遊憩生活的品質，而每週工時也在陸續減少的全球趨勢下，休閒時間依然是商業遊憩發展的重要影響因素。從某方面來看，只要有較多及較長的時間能成為商業遊憩產業的消費者，就能夠創造更多的商機，因為只要有更多停留的時間，就會增加消費；而另一方面就是現在的科技發達，交通速度的便捷，將整個世界變成名符其實的地球村。飛機的快速及普及化，高速鐵路的便捷等，都讓商業遊憩市場的購買者，能夠更加擴展選擇的空間，因為在交通運輸時間上節省了許多，自然也為商業遊憩產業造就了更多消費的時間。

三、商業遊憩發展的限制

商業遊憩雖然具有良好的發展前景與誘因，但是在市場競爭及諸多因素的限制下，商業遊憩未來的發展，仍有許多的限制需要去克服，如何克服這些限制，也就是未來商業遊憩產業能否成功的關鍵點，茲將各項限制分別討論如下：

(一) 費用太貴無法負擔

如果商業遊憩活動費用僅限於少部分人士所能負擔，市場性將會受到限制，如果區隔市場是必要的選擇，也應專注於目標市場。總之，商業遊憩產業的發展，應該是完全以消費者為導向的產業，如果沒有消費者的購買，商業遊憩產業即不可能存在。

(二) 時間的安排

　　近年來政府推動週休二日，這儼然也是全世界的趨勢，但是另一個始終無法解決的問題，就是許多人不願意假日出門，只因為能夠避開人潮擁擠。雖然政府不斷地鼓勵公務員休假，以享受較豐富的休憩生活，然而大多數的商業遊憩設施，包括了旅館、餐廳、遊樂園、度假村等，假日大都是人滿為患，但平時卻常乏人問津，這種情形與國外相比有很大的差異。台灣在休憩時間的安排及選擇上，應由政府及人民一同正視，並改善此一問題，否則一窩蜂的擁擠，將會造成整體休憩品質的低落及負面的影響，長此下去對商業遊憩的發展是相當不利的。

(三) 交通的不便及停車問題

　　大眾交通的不便，會讓商業遊憩消費者失去參與的動機，未來國內交通運輸系統更良好的規劃發展，以及高鐵即將完成，都會對商業遊憩產業帶來正面的影響。另外，就是停車問題的解決，在國外因為相關法規的限制規定，停車的問題沒有如國內這般嚴重，尤其都會區是商業遊憩發展的主要地點，所以能夠擁有足夠的停車空間，對商業遊憩的順利發展絕對是必要的。

(四) 設施的品質及安全考量

　　商業遊憩設施是市場競爭的籌碼，誰的設施較新較好，消費者會隨之轉向，所以在規劃設施時，一定要具有前瞻性。並且設施也應該定期保養維修，以確保設施的安全無虞，一段時間之後就必須執行設施全面的評估及重新裝修。

(五) 吸引力不足並缺乏消費動機

商業遊憩產業從過去、現在到未來，始終是求新求變而且要時時有新的創意及足夠的吸引力，否則消費者僅會購買一次，最後自然會被市場淘汰。商業遊憩產業不論是在硬體或是軟體上的訴求點，如果無法讓客人享受到遊憩品質的滿足感，消費動機自然就會消失。雖然商業遊憩的消費者，大都也都是喜新厭舊、追求極限，但是身為一個商業遊憩產業的管理者，還是可以運用一些方法，來刺激客人的消費動機。我們可以從以下三方面著手來創造商業遊憩產業的吸引力：

1. 改變包裝
(1)員工的外表及制服。
(2)設施類型的多樣化。
(3)大廈的外觀及資源。

2. 改變行銷策略
(1)不同的開放時間。
(2)提供更寬廣的服務。
(3)設立分店以提高顧客滿意度。
(4)同業或異業的結盟，以增強促銷。

3. 價格促銷
(1)大特賣。
(2)特別折扣。
(3)新的專業管理技巧。

第四節　商業遊憩產業的範疇

現今商業遊憩產業的所包括範疇，比起從前可說是愈來愈大，在

未來商業遊憩產業的範疇也將會更形擴大。理由很簡單，許多以前的戶外遊憩及農業遊憩產業，如今大都走向商業或企業化的經營，因為人們願意付出代價以換得更好的遊憩品質，因此專業人士以商業或企業化的經營，來滿足消費者對遊憩品質的要求，將是未來的趨勢，同時也將有更大的商業遊憩市場等待發展。

整體而言，商業遊憩產業大致上可以劃分為以下十大類：

(一) 旅館或居所供應者

各種類型的旅館，包括：商務旅館、休閒旅館、賭場旅館、會議旅館、汽車旅館及民宿、露營地等。

(二) 餐飲

餐飲包括了主題餐廳、速食餐廳、遊憩餐廳、家庭式餐廳、咖啡廳、空廚等，所有食物及飲料的銷售點。

(三) 俱樂部及會議市場（Convention, Expositions and Meeting Industry; CEMI）

俱樂部包括：城市俱樂部、鄉村俱樂部、健身俱樂部、高爾夫球俱樂部、網球俱樂部、disco pub 及 night pub；會議市場，則包括各類大小型會議及展覽場。

(四) 旅遊交通類

各類型旅遊交通運輸工具，包括：航空公司、遊輪、遊艇、高速鐵路、遊覽車、出租汽車等。

(五) 主題公園及遊樂園

包括不同類型的主題公園、度假村、水上遊樂園及探險樂園等。

(六) 電影院、劇院、音樂廳及演唱會

國際連鎖電影院、歌劇院、管絃樂廳、音樂廳及大型演唱會等。

(七) 購物中心及百貨公司、大賣場

大型遊憩購物商場、大賣場及百貨公司等。

(八) 職業運動賽

各類型職業運動，包括：職業棒球、足球、籃球、摔角、賽馬、賽車等。

(九) 影劇製作

電影生產事業、電視節目製作、錄影帶製作等。

(十) 地區性的商業遊憩

KTV、保齡球館、冰宮、遊樂場、網路咖啡等。

商業遊憩的範圍除了上述十大類之外，當然還有許多的部分是遺漏的，例如：性交易的市場，我們不得不承認它也算是商業遊憩產業，也許這個市場蘊涵的年交易產值逾千億元，但由於它是違法的市場，因此無從討論起它的管理功能，所以只好略過這個部分。未來商業遊憩產業還會持續地擴大，許多現今的農業遊憩、戶外遊憩活動，也因為牽涉了商業利益而成了名符其實的商業遊憩產業，因此商業遊憩產業的範圍及未來將會愈加的蓬勃發展。

🌴 第五節 商業遊憩產業歷史發展之最

　　商業遊憩產業在歷史發展的過程中，有一些重要的里程碑影響著商業遊憩產業今日的繁榮景象，茲根據史實將商業遊憩產業的歷史發展之最列述如下：

巴比倫尼亞(Babylonia)
西元前 2067～405 年

　　第一個旅館法規出現在巴比倫的漢摩拉比法典（The Code of Hammurabi）。

古希臘羅馬時代
西元前 405 年～西元 200 年

　　羅馬帝國擴張時期，沿著軍事及貿易之路開始出現點心吧（snack bars），可說是今日速食業的先驅。

　　旅館開始區隔成兩大類型：第一類是郵遞驛站，它的主要功能是政府的郵遞服務，同時提供羅馬官員住宿，分布於主要道路上；第二類是小旅館，提供給一般大眾住宿。

西元前 264 年

　　第一次出現羅馬鬥士公開的比賽。

西元

　　71～80 年 羅馬競技場的興建。

西元 6～7 世紀

羅馬的小旅館，開始使用動物圖形、葡萄藤或當地代表性的葉型，甚至利用家族的盾形紋章做為旅館的商標，此風氣後期也傳至英國。

1200 年　最早的賽馬出現在英格蘭。

文藝復興時代

西元 14～18 世紀

1480 年　驛馬車開始出現，小旅館亦開始沿著車道增建。十六世紀末期，約有 6,000 個小旅館分布在英國各地。

1490 年　芭蕾舞開始出現於義大利宮廷。

1500 年　公共食堂開始出現，此為餐廳的前身。

1539 年　法國開始公共樂透的發行。

1576 年　使用餐叉及餐盤的習慣自羅馬帝國時期就開始失傳，直至此年開始恢復。

1610 年　殖民地的第一個旅館出現在美國維吉尼亞州的詹姆斯城（James Town）。

1634 年　第一個有歷史記錄小酒館（Coles Tavern）出現在波士頓，並提供單點及套餐的服務。

1637 年　第一個公共的劇院（Teatro Sam Cassiano）在義大利威尼斯開幕。

1666 年　板球俱樂部建立於英格蘭。

1720 年　第一個帆船俱樂部成立於愛爾蘭的 Cork 港口。

1725 年　第一次公開演唱會於巴黎舉行。

1794 年　紐約市的 City Hotel 開始建立，是第一個由公司股東投資的旅館。

1815 年　蘇格蘭地區的工廠開始交由餐飲業的承包商提供員工午餐，後期曼徹斯特的棉花廠也提供相似的服務。

1819 年　第一艘輪船橫越大西洋。

1825 年　蒸氣火車在英格蘭出現，同時替代了驛馬車的旅遊模式。

1827 年　紐約的 Delmonico's 餐廳開幕，傳統上該餐廳被視為第一家美國餐廳。

1829 年　第一家現代旅館（The Tremont）在波士頓成立，有別於傳統旅館，除了加入行李員的人員服務外，並於每個房間設置呼叫鈴，以便旅客和櫃檯人員聯絡；在硬體設備上也增設煤氣燈、私人衛浴及法式餐飲。

1829～1860 年

旅館的建築及設備被視為科技發展的指標，例如：中央空調、電梯、電燈及電話。

1832 年　第一個高爾夫球場出現在美國維吉尼亞州的休閒旅館。

1834 年　第一個企業化的餐飲服務，在紐約市的包威儲蓄銀行（Bowery Savings Bank）開始營運。

1841 年　Thomas Cook 初次在英國招攬火車旅遊行程，他的旅行社 Thomas Cook Travel，日後在二十世紀，成為全世界最大的國際旅行社之一。

1851 年　倫敦舉辦第一次世界博覽會，主要在展示大英帝國的工業成就及繁榮，在 141 天的展覽期中，有 600 萬的遊客光臨。

1855 年　第一家美式旅館（Parker House）依照歐式計畫經營方式在波士頓開幕。

1876 年　第一家連鎖餐廳（Harvey）在美國 Atchison、Topeka 及 Santa Fe 火車站開始營運。

1882 年　美國第一個鄉村俱樂部（The Country Club）出現在麻塞

諸塞州。

1884 年 倫敦地下捷運系統開始使用。

1891 年 美國芝加哥的 YWCA 出現第一個自助餐廳。

1895 年 第一次職業足球的比賽在美國賓州 Latrobe 舉行。

第一次美國高爾夫球公開賽舉行。

1896 年 第一次現代奧林匹克運動會在希臘雅典舉行。

二十世紀

1907 年 法國賽車首次舉行。

1908 年 美國第一個現代商務旅館 Buffalo Statler 開幕，由商業旅館之父 Ellsworth Statler 建立。

1914 年 首次航空班機。

1916 年 美國第一個全國性旅館業的展覽在紐約舉行，吸引了超過 150 家餐旅產業的公司參加，亦即今日國際餐旅展覽的前身。

1920 年 希爾頓飯店的創立者（Conrad Hilton）在美國德州買下第一家旅館。同年，美國餐飲業開始有連鎖經營（franchising），創立者為 Roy Allen 及 Frank Wright 所經營的生啤酒連鎖餐廳。

1921 年 因汽車業的快速成長，不僅汽車旅遊興盛，第一家得來速（Drive-In）餐飲服務（Pig Stand）也於美國德州出現。

1921 年 第一家漢堡連鎖店（The White Castle）也於堪薩斯州成立。

1922 年 美國康乃爾大學成立第一個四年制的旅館學院。

1924 年 美國第一家汽車旅館在加州設立。

1927 年 第一家擁有 3,000 個房間的旅館在美國芝加哥成立，是

商業遊憩產業管理

當時全世界最大的旅館，也就是今日的芝加哥希爾頓旅館。

第一部有聲電影 The Jazz Singer。

1933 年　第一次職棒明星對抗賽。

1937 年　Marriott 旅館首度提供機上餐飲服務，之後演變成今日的空廚餐飲。

1938 年　美國開始每週工時 40 小時。

1939 年　泛美航空定期航班往返於美國及歐洲之間。

1941 年　第一家賭場旅館 El Rancho 在美國內華達州的拉斯維加斯成立。

二次大戰後時期

1946 年　泛美航空（Pan American World Airways）公司成為第一家擁有連鎖旅館－洲際旅館（Inter-Continental）的航空公司。

1948 年　麥當勞第一家麥當勞餐廳由 Tom & Moauric McDonald 兩兄弟在美國加州建立。

1950 年　大型購物中心在美國近郊開始普及。

1952 年　第一家假期旅館（Holiday Inn）連鎖系統在美國曼菲斯城（Memphis）建立，其市場區隔主要針對中產階級的消費者。

1955 年　麥當勞創始人 Ray Kroc. 成為麥當勞第一個加盟業者。

1955 年　第一個主題公園 Disneyland 在美國加州開幕。

1960 年　美國旅館學會決定將汽車旅館（Motel）納入為會員，並更名為 American Hotel and Motel Association（AH&MA）。

1963 年　第一家連鎖的汽車旅館 Motel 6 在加州開幕。

1967 年　環球航空（TWA）投資買下希爾頓國際旅館系統。

1970 年　類似麥當勞的速食餐廳快速成長，一年的銷售額已超過 1,000 億美金。

1970 年　分時休閒（time sharing）的觀念在休閒旅館、度假村及公寓旅館蓬勃發展，部分原因肇因於房地產的下跌。

1977 年　George J. Windberly 提倡旅館在裝潢及整體設計上應加入綠化的觀念。

1980 年　超音速飛機加入運輸市場行列；健身俱樂部亦有顯著的發展；健康食品日漸受到重視；郵輪市場也開始吸引中產階級市場。

1981 年　法國 TGV 高速鐵路開始營運往返於巴黎至里昂之間。
　　　　世界最大的購物中心 West Edmonton Mall 在加拿大開幕。

1990 年　在旅館訂房部分，消費者透過旅館網頁進行線上訂房已成主要趨勢。

1992 年　全世界最大、最賺錢的賭場旅館 Foxwoods 在康乃迪克州（Connecticut）開幕。
　　　　歐洲迪士尼樂園在巴黎正式開幕，這是繼洛杉磯、奧蘭多、東京之後的第四個迪士尼樂園。

1993 年　拉斯維加斯三家賭場旅館接連開幕，包括 Luxor、 Treasure Island 以及花費 10 億美金建築而成的米高梅（MGM）賭場旅館，其旅館內更設有一個廣達 33 英畝的主題公園。

1994 年　貫通英法的英吉利海峽地下鐵道完成，這項偉大的工程始於十八世紀，至今完成。

1996 年　亞洲、非洲及東歐地區的國際連鎖旅館及連鎖餐廳更加蓬勃發展。

第二章

商業遊憩產業特性與市場策略

學習目標

本章可以讓你學習瞭解到：

☼ 商業遊憩產業的行銷特性

☼ 商業遊憩產業業務人員的行銷技巧

☼ 商業遊憩產業業務員的成功要件

☼ 電話銷售及溝通的技巧

☼ 商業遊憩產業的公共關係

☼ 商業遊憩產業的廣告通路

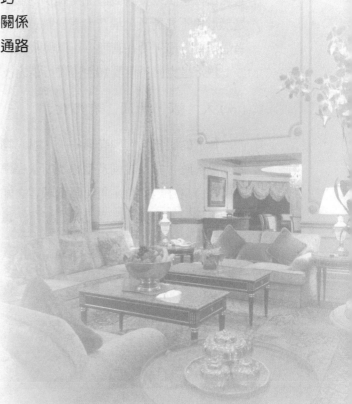

第一節 商業遊憩產業的行銷特性

商業遊憩產業的共同性，在於該產業的二大行銷訴求都是一樣的：一是出售空間（Space），二為出售服務（Service），而主要的利潤製造者則是空間，例如：旅館的空間及餐廳的座位等。而商業遊憩產業的空間如何與服務整體的搭配組合，就是決定商業遊憩產業成功與否的關鍵。整體而言，商業遊憩產業具有下列幾項特質：

一、不可觸知性（Intangibility）

因為無法事先接觸到產品，所以商業遊憩產業主要是在銷售回憶（memory），因此消費者如果沒有以前的消費經驗，在選擇服務前，是無法去嘗試或接觸到產品所提供的服務。因為商業遊憩產業的服務是無形與不易觸及，消費者對於購買服務的知覺風險較高，所以行銷者最重要任務，乃在管理「可以與服務結合之可見的證據與符號」。

以下是克服不可觸知性特質行銷的技巧：

(一) 人、事、物的「有形化」

無形的服務常會與有形的人、事、物相結合，由於消費者在衡量服務品質時，常以設備及價格為衡量標準，因此，對這些有形的人、事及物有良好規劃時，將可降低顧客之知覺風險，例如：名人的大力推薦，旅館的家具，裝潢設施的豪華，員工的制服等，可以提高服務活動等無形物的品質，如此顧客才能產生信心，願意再次回來購買。

(二) 創造良好之公共形象與重視公共關係

企業形象會對消費者的購買決策產生影響力，創造企業形象是將商業遊憩產業業務與企業形象相聯結，運用對外刊物、公益活動、公司簡介、設備等作法，以達成形象一致的目的。

(三) 利用顧客作口碑宣傳

口碑宣傳是商業遊憩產業與顧客最重要的溝通方式。服務必須先親身經歷，才能得知品質水準；已經歷過之顧客意見與感想，將會影響後來者之預期心理。商業遊憩產業的人身宣傳效果大於非人身宣傳，故能提供一致不變的高品質服務，使顧客有好的口碑宣傳，將是有力之促銷方式之一。

(四) 運用成本會計協助訂價合理化

商業遊憩產業的訂價結構趨向彈性化，因此很難有標準之訂價模式。運用成本會計來協助訂價的合理化，能使業者與顧客雙方皆能瞭解服務成本，進一步使顧客能接受業者合理化的訂價與服務。

(五) 與接受過服務的顧客建立溝通管道

顧客對於服務品質優劣的認知，常繫於顧客之主觀判斷，因此建立溝通管道，可瞭解其意見與反應，顧客也有被重視的感覺，進而提高顧客滿意度。

二、異質性（Heterogeneity）

商業遊憩產業受人性因素與個人差異的影響，服務品質較製造業更無法預測與控制，因此如何維持品質的穩定和一致性，是商業遊憩

產業成功與否的關鍵。

克服異質性特質的行銷技巧如下：

(一) 服務作業之規劃

商業遊憩產業在控制品質時，會嘗試將焦點由「人」轉移到「服務流程」，並要求工作人員依照標準作業流程來操作，（例如：設計標準食譜），而不必授與太大的權限給服務人員；且設計適當工具，以機器代替人力（例如：燒烤定時控制、洗碗機、切菜機等），如此不但可節省人力，更能達成快速且品質一致的要求。

(二) 訓練與控制服務人員之服務品質

商業遊憩產業可考慮投入更多資源於人員的「遴選與訓練」上，其次設立顧客建議系統，留意顧客抱怨與滿意程度，並讓好的福利及小費的激勵，能適當地發揮行銷激勵作用。

三、易腐性（Perishability）

商業遊憩產業主要銷售的空間與服務都無法儲存，尤其當淡旺季的需求具明顯差異時，因為需求不穩定導致業者之產能亦無法即時調整時，易造成銷售額降低而影響商譽。當資源或產能閒置時，對商業遊憩產業而言，是最大而且永遠無法彌補的損失。

下述針對易腐性特質之各項行銷技巧，可幫助調整供需不平之現象。

(一) 就供給面之策略

1. 雇用臨時工。
2. 使效率最大化。

(1)培養員工專長多樣化，俾於尖峰時期可相互支援（例如：廚房之工作調配）。

(2)讓臨時人員作例行性服務，專業人員則專注於專業服務上。

3. 加強顧客參與，將較不重要或較容易的部份由顧客自行處理（例如：自助餐）。

4. 與同業共同分擔使用頻率不高之設施（例如：接泊車、客房餐飲服務）。

5. 優先服務經常光臨的顧客（例如：累積里程專案）。

(二) 就需求面之策略

1. 利用淡旺季差別訂價。

2. 開發離峰期之需求，增加資源使用率（例如：捷足先登者優惠、下午茶特價）。

3. 增加輔助設備式服務，以減少顧客等候時間（例如：快速入住及退房）。

4. 建立預約系統，使產能充分利用（例如：免付費預約）。

5. 與相關產業聯合促銷（例如：信用卡公司、航空公司、旅館、餐廳的套裝行程）。

四、不可分離性（Inseparability）

商業遊憩產業之經營特性，強調生產與消費是同時發生的，生產者與消費者對服務品質好壞的決定，都會互相影響而不能分離，特別是實際提供之服務品質，不能低於顧客認知的預期水準。

克服不可分離性特質的行銷技巧如下：

(一) 選擇訓練與顧客接觸的服務人員

　　商業遊憩產業服務人員的態度，會直接影響顧客的購買意願和滿意程度。若能慎選與顧客直接接觸之人員並給予激勵，不但對員工的工作意願與工作價值有所助益，對服務品質亦會產生助益。

(二) 管理顧客之行為

　　商業遊憩產業服務過程中，正在接受服務之顧客與等待服務之顧客，都會介入服務過程，使得顧客與服務人員會相互影響，而導致服務品質不易控制，所以若能在作業流程中，有效地管理顧客，將可控制服務品質。

(三) 促銷時感性訴求要多於理性訴求

　　商業遊憩產業是所謂「人」的事業，顧客的個人感受將是下次是否要購買的關鍵，所以人與人之間的互動關係，會直接影響到顧客的購買意願。感性訴求的運用，對商業遊憩產業而言，不僅重要而且有絕對的效益。

(四) 設立更多的分店以提高顧客滿意度

　　因為服務之不可分離性，顧客需親身至服務提供地點，向服務人員移樽就教，因此增設分店可滿足消費者之需求與便利，對市場開發也有助益。

五、容易被複製或模仿（Ease of Duplicating Service）

　　商業遊憩產業的產品服務或空間設計，大都很難取得專利，加上商業遊憩產業幾乎都是一窩蜂的跟進，很少願意嘗試新觀念的開發。

因為商業遊憩產業無法像製造業，可以防止競爭者遠離「工廠」，因此為了防範模仿跟進的影響，下面四個行銷策略可做運用：

(一) 快速擷取精華策略（Rapid-Skimming Strategy--High Price / High Promotion）

(二) 快速滲透策略（Rapid-Penetration Strategy--Low Price / High Promotion）

(三) 新觀念不斷嘗試策略（Constantly New Concept Testing）

(四) 增加各種不同行銷管道（More Variety and Types of Sales Channels）

第二節　行銷的定義

一、行銷產品

　　行銷的目的是為創造交易，使買賣雙方都心甘情願地拿出有價值的事物來進行交換。行銷的交易是為了滿足個人與組織的目標，因為各種行銷活動所產生的交易，可以帶來滿足個人或組織的有價值事物，進而滿足其目標。

　　對於商業遊憩產業的市場及行銷，需要認清一個事實：無顧客就無生意可言。簡單的說，行銷即是去發掘潛在客戶真正的需要與需求。通常很多人會把銷售與行銷混為一談，從事銷售工作者通常被稱為業務代表，他們的工作只是把產品賣給客人，儘量將東西賣給客人之後，

以換取金錢了事。行銷卻是顧客口袋裡有錢，但是找不到滿意的東西可買，如果我們的產品，能夠針對客人的需要和需求，來滿足客人的慾望，那就會讓生意順利成交。因此，要深入瞭解，讓客人樂意掏出錢來的方法，就是：

1. 對顧客需求的關注，要超過對產品能否銷售出去的關心。

2. 對顧客態度的改變：因為對客人需求的瞭解及所提供的產品價值，讓顧客高度認同，而心甘情願放棄口袋裡「錢」的價值。

因此，這也提醒行銷所提供產品的品質及服務的重要性。一個妥善經營管理、井井有條的商業遊憩產業，其本身就可以發揮自我行銷的功能。

二、市場區隔

市場區隔是指將一個大的市場根據某些特定的區隔變數，分為幾個不同消費者特性的群集，即稱為區隔市場（segment market）。為每一位消費者發展行銷策略是不可能的，但行銷人員可以確認其共同的需求，及對行銷有共同反應的購買者群體。市場區隔是把市場劃分為不同的群體，各群體有共同的需求，對行銷活動也有相同的需求及反應。市場區隔的變數大致有以下四種：

(一) 人口統計變數（Demographic Variables）

人口統計變數會影響對產品的選擇，如：年齡、性別、種族、收入、家庭人數、生活型態、宗教、教育及社會階級等。

(二) 地理變數（Geographic Variables）

使用地理區隔法，市場可以被劃分為不同的地理區域，這些區域

可能是地區、國家、政府甚至是相鄰的城市。消費者因為地理位置的不同影響，而可能有不同的消費習慣。

(三) 心理變數（Psychographic Variables）

根據內在心理的感覺來做區隔，其中以個性及個人生活型態來區隔市場最為常見。雖然個性是否為有效的區隔因素仍有分歧的意見，但是生活型態因素已經被確認並且有效地被運用，甚至認為生活型態對服務產業是最有效的區隔變數。

(四) 行為變數（Behavioristic Variables）

根據消費者的消費忠誠度、對產品的態度、購買及使用的場合、產品的使用率及對行銷因素的接受度，將消費者進行區隔稱為行為區隔。

三、行銷組合

行銷組合（marketing mix）是行銷觀念發展的重要核心。行銷組合讓市場區隔和目標市場定位更加有效，能使企業在選定目標市場時，根據市場需求和內外環境的變化，靈活地運用各種組合的行銷策略。關於商業遊憩產業經營的成敗，行銷組合的選擇與運用是否恰當，占了相當重要的地位。

茲針對商業遊憩產業的行銷組合列出以下九個 P：

(一) 地點（Place）

對商業遊憩產業而言，地點的重要性可說是經營成功的關鍵所在，前面有關商業遊憩產業地點位置的考量，已有詳細的討論，但是這裡所提及的地點，還包括了廣義的產業能見度、氣氛及設計是否高雅別

緻。

(二) 產品（Product）

商業遊憩產業所提供的產品必須與服務相結合，其目的在滿足顧客的需求。行銷經理必須對顧客的需求觀察入微，能夠不斷創新設計、變換舊的產品、及時淘汰那些不再被顧客接受或不再有利潤的產品。

(三) 促銷（Promotion）

商業遊憩產業透過廣告、大眾傳媒或網路行銷的管道來促銷產品及服務，最重要的目標，就是要達到創造購買以及擴大市場，如此一來促銷的成效才能彰顯。

(四) 價格（Price）

合適的定價是產品定位的先決條件，商業遊憩產業行銷的價格大戰時有所聞，對顧客而言，合理的價格才是保證顧客再次光臨的先決條件。因此，在訂定價格策略時，需要有慎重而長遠的考量。

(五) 套裝組合（Package）

商業遊憩產業所提供的相關服務愈精緻愈多樣化，客人的滿意度必定愈高。商業遊憩產業可以將一系列提供的產品及服務套裝組合起來，但卻只收取單一的價格，則客人的感受就會完全的不同。

(六) 人力（People）

商業遊憩產業都是依靠人，而得以存在的事業，沒有人力的規劃及精緻的服務，商業遊憩產業的價值就大為失色。人力品質的表現，需要靠強而有利的訓練才能達成目標。

(七) 異業結盟的合作關係（Partnership）

單靠商業遊憩產業本身的行銷，在市場上已無法和大型的連鎖企業競爭，因此，結合相關企業或異業結盟共同促銷才是上策。

(八) 專案行銷（Program）

適時的提出許多不同的促銷專案，是商業遊憩產業行銷的重要策略，因為淡旺季的明顯差異，因此更需要做適時、適地的專案行銷。

(九) 認同價值（Perception Value）

商業遊憩產業所提供的產品及服務，只要客人能認同其價值，商業遊憩產業的招牌及聲譽就可以成為銷售的訴求點，這也說明了行銷與銷售的不同之處。

第三節　業務人員的行銷技巧

一、業務員應具備的特質及條件

業務人員所呈現的形象，將會直接影響產品的行銷，因此針對商業遊憩產業的業務代表，應該具備的特質及條件，茲分別討論如下：

(一) 禮貌

常說請、謝謝來表達誠意，這會讓人感到愉快，若缺乏禮貌，那在第一步就失敗了。

(二) 舉止、態度

與肢體表現有關，必須讓人感覺行得正、站得直、有朝氣，而且是充滿熱情的。

(三) 外表形象

外表形象在個人行銷上，有很顯著的差異。在此多指個人的妝扮、修飾，而非外表的吸引力。外表的美醜在推銷上並沒有占多大影響力，太帥或太醜反而會造成阻礙，而讓人分心。

在業務訓練的課程中亦強調專業的形象，對自己衣著的講究並無不妥，但在推銷上顧客可能比較重視產品與服務，而非個人，這就是為何大多數的業務員多避免穿著太鮮豔、過於流行的造型。專業的形象也與整齊的打扮有關，挺直的衣服、乾淨的鞋子、清潔的指甲與髮型，將會提升顧客對該公司的印象，這對商業遊憩產業的業務員是非常重要的。

(四) 對產品及服務之專業知識

以推銷宴會廳的業務為例，就需要瞭解該宴會廳座位的容納量、宴席菜單的種類及價格、適合宴會的音樂等專業知識。

(五) 樂於工作

雖然這被視為理所當然，但業務員常因打了太多無效的業務電話而感到沮喪。事實上，電話打的愈多，成功率就愈高，有人說業務員就必須要有固執、接受挑戰之特質，而且他們的決心也必須要堅持下去。

(六) 內在形象

　　業務人員與客戶交談時，應給予對方專業的印象，不論是外在的服裝、儀容表現，或是與人談話時所散發出的真誠、熱心及信賴感。

(七) 溝通能力

　　優秀的業務人員除了有良好的口語溝通表達能力外，在書寫方面的能力也不能太差，因為業務人員與客戶之間利用口語表達方式之外，業務人員在撰寫業務報告時，所需的書寫能力也不得馬虎。

(八) 智慧

　　業務人員不僅要具有產品方面的專業，對於其他方面的知識也都需要涉獵，以避免和顧客談話時，有話不投機的狀況出現。其次，業務人員也須具備能在短時間內，學習新技巧或新觀念的能力，以跟上時代的脈動。

(九) 分析能力

　　分析能力不但可以幫助業務人員分析產業的優勢及劣勢，還可利用分析結果，來擬定適宜的銷售策略。

二、傑出業務員的招募及訓練

　　表 2-1 列出商業遊憩產業業務員招募及訓練的條件，可以作為塑造自己成為傑出業務員的參考。在商業遊憩產業銷售的工作中，有許多的因素都是成功的關鍵，有那些因素在其中又是特別重要而且是必須具備的？請根據這個產業的特性來做選擇。

　　首先，請你先檢視下面各個因素，假設你是個商業遊憩產業的業

務主管,你要招募訓練一群業務精英,你認為有那六個因素是銷售成功必備而不可或缺的?請你按照優先順序排列出來,寫出你的選擇,並請註明理由,再與你的同僚商議做出整個業務團隊的選擇,比較及討論有那些不同的觀點及選擇?最後再修正做出你個人的最佳選擇。

表 2-1　商業遊憩產業業務員的成功要件

	成功要件	個人選擇	團隊選擇	修正個人選擇	理　由
1	業務員對自己所銷售的產品及服務充滿自信及價值感				
2	高超的聰明才智				
3	對產品相關的專業知識充足				
4	對客戶企業的相關資訊充足				
5	有勇氣看著客戶的眼睛,要求下訂單				
6	口頭溝通的能力				
7	書面溝通的能力				
8	規劃的技巧				
9	做好個人時間管理				
10	個性的持續力及耐久力				
11	可愛的性格				
12	獨立性				
13	渴望成功的企圖心				
14	美麗大方的外表及個人所展現的形象				
15	有能力讓客人從眼中展現出對你的信任度				
16	說服能力				

三、撥打開發電話的七個準則

業務行銷人員撥打開發電話的技巧，對成功的銷售至關重要，以下是開發電話的七個重要準則：

1. 儘可能跟決策者交談。
2. 準備一個好的開場白。
3. 充分瞭解客戶的需求，以幫助建立良好的關係。
4. 不要留言。
5. 抓住介紹產品及服務的重點。
6. 克服異議。
7. 約定見面的時間。

四、電話禮節注意事項

1. 適當的準備

撥打電話前，手邊應有客戶的基本資料。

2. 適當的時間

選擇一個不影響客戶日常運作，又可以暢所欲言的時段，再撥打開發電話。

3. 尊敬且有禮

不論是與負責人或其他職員通電話，用詞及態度都應該是尊敬並且有禮貌的，讓人感覺你所展現的態度，是誠懇而且有說服力。

4. 簡單扼要

電話溝通應要儘量簡短，並且切中主題，不但可節省雙方的時間，還可塑造高效率的印象。

5. 時間掌控

　　盡可能避免在一早或下班前撥打電話給客戶，因為通常一早是各公司開會，或交代內部事項的時間；至於下班前的時段，則是人們最無法專心於工作的時段，此時打電話過去，反而會有反效果的情況產生。

五、電話溝通技巧

1. 聲調

　　說話時的聲調，應該讓人覺得是一位真誠的、和悅的、自信且有趣的人，如此對方才有意願談話。

2. 音調

　　電話交談時的音調，最好不要過於大聲或過於尖銳，否則會令人感覺很不舒服。

3. 說話的感覺

　　談話過程中，聲音的表現要適宜的起伏，過於誇張會讓人覺得不真誠，但過於單調也難以吸引對話。

4. 理解能力

　　口語表達內容要清晰，不要讓人聽不清楚要表達的是什麼。

六、聆聽技巧

1. 儘少發言

　　盡可能在談話中不要打斷對方說話，避免在客戶結束談話前，試圖要幫對方做結論。

2. 投入話題中

　　若能在雙方談話中，充分表達瞭解與體會對方的感受，不僅能強

調與對方談話的重要性，而且也能讓雙方建立良好關係。

3. 詢問問題

藉由詢問類似「為什麼這個對你來說是重要的？」或「你可以多談論一些有關這方面的事嗎？」之類的問題，是有效打開話題的方式，藉此也可以多瞭解對方的需求。

七、跟客人面對面銷售的五個步驟

1. 開場白

先簡單的自我介紹及介紹公司，說明主要到訪的目的，以及介紹顧客如果能光臨並使用公司的設施，會給客人帶來多少有利之處。

2. 讓客戶能參與其中

儘量提出開放式和封閉式的問題，讓客人能參與在銷售的過程中，特別是客人的感覺等問題，讓客戶能暢所欲言。

3. 正式介紹

將重點及特色先組織起來，抓住特點而不要有太多的廢話，最好利用生動的圖片或錄影帶來輔助。

4. 克服異議

對客人所提出有關於房價、產品、服務等問題，仔細聆聽，並給予滿意的回答。

5. 完成一個銷售或是繼續追蹤客戶。

八、非口語行銷

除了口語行銷以外，非口語行銷往往成為銷售成功與否的關鍵，因此非口語行銷的能力，對業務員而言，也同樣必須加強。業務人員銷售技巧有 65 ％來自於非口語行銷，而此部分可從下述三個方面來加

強訓練：

1. 面部表情

保持開朗的笑容，面帶微笑，並與客戶保持眼神接觸。

2. 握手

與客戶握手時應堅定有力，手自然下垂，手掌打開。

3. 姿態

身體向前微傾，表示對話題有興趣，或挺直坐著以表現出自信及可靠性。

非口語行銷在銷售時扮演著重要的角色，故銷售人員應該要知道：

1. 如何去認識非口語的意義。

2. 如何正確地解釋非口語的暗示。

3. 如何在特別情況需求下改變銷售策略。

九、業務銷售拜訪

銷售也是一種過程，其內容分為尋找潛在顧客、規劃並進行業務拜訪、處理客戶的異議、完成及結束銷售，繼續追蹤共五個階段，每一個階段都有其重要性及需要留意的地方，整個銷售過程才會順利成功。

(一) 尋找潛在顧客

業務人員外出拜訪前，必須先研究每一位潛在客戶的檔案資料，並向其他的業務人員收集相關的資訊。如果沒有任何資料，就必須自行收集及打聽，儘可能做全面性的瞭解，此過程有助於前往拜訪的順利進行及銷售的成功。

業務人員必須走出公司，藉由各種方法來尋找潛在的顧客，尤其

是即將開幕的商業遊憩產業，完全沒有客源，需要藉由銷售人員及廣告找尋客戶，可以採用的方法有：

1. 盲目尋找

查電話簿、廠商名錄一一尋找。

2. 陌生的拜訪

初次毫無資料的拜訪即為陌生的拜訪，雖不是很有系統的方法，效果卻常使人滿意，甚至有經驗的業務人員是不容易碰到挫折的。

3. 經過各種介紹或推薦

例如：熟客推薦、廣告傳播、電話行銷與餐飲旅遊展覽等。業務人員應設法在業務拜訪時，建立起與潛在客戶或其秘書的融洽關係與信任。

(二) 規劃並進行業務拜訪

包括：事先接觸、接觸會面、展示產品及銷售簡報三部分。

1. 事先接觸

為了能在第一次出擊就給予顧客良好的印象，建立未來關係融洽的基礎，業務人員必須審慎閱讀及收集潛在顧客的相關資訊。

2. 接觸會面

安排與潛在顧客及其秘書會面，專注在商業遊憩產業的專業上，必須扮演引導顧客的角色，而不是被顧客牽著鼻子走，或是顧客一問才一答。另外，應該把目標放在產品及業務上，並引起顧客的興趣。

3. 展示產品及銷售簡報

業務人員必須對每次展示的產品及服務內容完全瞭解，並且被授予若干折扣額度的權限，出門前及進入顧客公司門口前，須再次檢查所攜帶的資料，並提起自信心及專業程度對顧客進行簡報分析。在銷售過程中，業務人員可以提供各項有關商業遊憩產業產品及服務的資訊給顧客，而顧客的個別需求及問題，也可以在簡報的交談中，得到

解答及確認。此時,仔細聆聽潛在顧客的需求是非常重要的,尤其對於競爭者的埋怨陳述,公司一定要努力瞭解而不可再犯相同的錯誤。謹記失去一個潛在顧客,可能要花六倍以上的時間去挽回。

(三) 處理客戶的異議

潛在顧客常常會以業務人員處理異議的方式或技巧,決定是否成為顧客。因為商業遊憩產業服務的內容是相當繁複多變的,如果業務人員在發生問題之前不能解決顧客的問題,又如何能在臨時發生問題時出面解決呢?此時,應該仔細傾聽及站在顧客的立場,幫助顧客充分運用商業遊憩產業所提供的服務。

商業遊憩產業的業務人員最常面對的異議及處理方式如下:

1. 抱怨服務的細節

顧客自己的經驗或其客戶的服務抱怨。可以在有新的促銷時,贈送折扣券或親自邀請一同用餐。

2. 要求更多折扣

告知正在評估爭取中,如未能在折扣方面讓顧客滿意,可以在其他方面搭配贈送或是提供產品升級,如:客房的升等或餐飲的送菜。

3. 抱怨個案記錄

本身或競爭者的業務人員,對於服務產生抱怨的問題,要確實記錄在該顧客的資料檔中,將來絕不可再犯同樣的錯誤。

(四) 完成及結束銷售

如果潛在顧客的問題及異議可以獲得滿意的答覆,接著就是要嘗試完成結束此次銷售拜訪。所謂完成結束是指獲得顧客的認同,通常會約定好後續的拜訪或服務,甚至可以獲得顧客的預訂、訂金或承諾。

商業遊憩 產業管理

(五) 繼續追蹤

即使已拿到顧客訂金，整個銷售過程仍未結束。相反地，後續的服務態度，將使顧客決定是否繼續消費或轉移至他處。繼續追蹤，例如：餐飲服務相關的菜單、飲料酒水、用餐的時間、顧客的特殊要求、當天的服務流程等。

第四節　公共關係部門及客戶歷史記錄

一、公共關係

一般的商業遊憩產業，都會在業務行銷部門下設有公共關係室，其職責便是擔任商業遊憩產業的代言人，對外宣傳商業遊憩產業的形象。不論是商業遊憩產業要對外宣傳、促銷活動，或者是外界想瞭解該商業遊憩產業各部門的組織及其職責、商業遊憩產業經營狀況或其他重大事件的說明，都得透過公共關係部門來聯繫。也因為該部門在事件的處理上，扮演著行銷該商業遊憩產業形象的功能，因而將其歸屬在業務行銷部門下。

公共關係和廣告的不同點，在於公關的運作方式較主動，而且所需花費的金額較少。例如，商業遊憩產業可定期或不定期提供新聞稿給各媒體刊登報導，藉由傳媒力量增加曝光率，並可省下一筆為數不小的廣告費；或者招待記者品嚐餐飲或旅館住宿，讓記者藉其親身體驗來撰寫相關報導；甚至利用活動行銷（event）的方式，讓電視媒體來做現場採訪報導。

上述的各項方法，雖然可以讓商業遊憩產業利用新聞事件的方式，減少廣告費的支出，但是缺點在於傳播媒體會考量當日的新聞價值，

而決定是否將刊登新聞稿。換言之，公關和廣告的不同在於，公關部門所提供的新聞稿無法由自己來掌控刊登或報導，而廣告的購買及安排，是可以事先選擇及規劃的。

二、客戶歷史記錄

商業遊憩產業的客戶歷史資料保存，主要的用意便是利用客戶的消費記錄來進行促銷的活動。對於連鎖商業遊憩產業而言，分析客戶的消費記錄對各區的營業是有益的，因為商業遊憩產業可以在合適的時間，提供適當的優惠活動，讓顧客在最方便的地點進行消費，不但可博取顧客對商業遊憩產業的好感，以提高其品牌忠誠度，而且還可能保持長期良好的互動關係。

第五節　廣告通路

商業遊憩產業的各種活動一旦已定位好它的市場及對象後，便可開始藉由廣告及公關的方式將產品或服務告知社會大眾，刺激消費者購買或體驗的欲望，吸引他們前來消費。

成功的廣告應由下列五項因素所構成：

1. 廣告必須能藉由美麗的人、事、物及高科技的方式，對其產品、服務、商業遊憩產業創造吸引力。
2. 廣告的宣傳活動，必須讓產品或服務的介紹引起顧客的興趣，如果沒有興趣，無法塑造產品或服務的吸引力。
3. 廣告必須對產業的設施及設備留給客人一個渴望消費的意念。
4. 廣告必須能創造銷售量。

一般我們將廣告形式分為印刷媒體、傳播媒體、網路、獎勵及人員銷售五大類。印刷媒體包含了報紙、雜誌、贈閱刊物、戶外廣告、海報及郵寄；傳播媒體則專指廣播及電視。

商業遊憩產業目前較常使用的廣告媒介為網路及印刷媒體。

一、網路

透過平面媒體的廣告，雖然可以將商業遊憩產業的特色及環境，分別利用文字及圖片來展現，但是呈現的真實性卻常會打折扣，致使消費者在決定訂房或訂位前常猶豫不決，以至於較難吸引消費者前來消費。

現今藉由網路的傳輸速度及虛擬實境的技術，消費者不但可在網路上觀看商業遊憩產業的實體設施，包括各式的房間、餐廳、休閒設施設備等，還可 360 度自由旋轉瀏覽房間或餐廳的整體環境。對於消費而言，這樣的廣告方式不但具有吸引力而且較具真實性。

其次，因為網路特有的連結（links）功能，促使商業遊憩產業不僅可以在自己的網站上傳達廣告訊息外，還可在各大入口網站或商業遊憩產業網站刊登廣告。藉由連結的特性，使得消費者在連結到商業遊憩產業的網頁後，可以進一步瞭解商業遊憩產業的特色及各項優惠，進而直接在網路上進行訂房或訂位程序。

二、印刷媒體

印刷媒體擁有大量廣告的原因，是因為其允許消費者可保留廣告資料，方便讀者日後消費時，作為參考；另一方面，也因為平面印刷可刊登折價券，刺激讀者實際去消費，同時也可讓業者衡量廣告的效力。

(一) 報紙

報紙類的媒體可將詳細的廣告訊息,在極短的時間內傳遞給對象,由於報紙發行的數量、範圍及其讀者的身分通常都會有統計資料,因此媒體傳遞對象的數量及成效通常都可以查知。

(二) 雜誌

雜誌像報紙一樣提供了傳遞詳細廣告訊息的機會。至於傳遞的方式有很大的不同,因為雜誌的形式、大小、頁數、印刷品質、彩色的使用及廣告設備各有不同。雜誌的廣告空間出售是以「頁」為單位,可以刊登半頁或四分之一頁的版面,至於刊登的位置也可以有選擇,譬如封面的內頁或對頁。不少的商業遊憩產業選用雜誌來刊登廣告,特別是旅遊或餐旅館方面專業性的雜誌最為看好。

(三) 直接郵寄 (Direct Mail)

採用郵寄方式傳遞廣告訊息的一大優點是有選擇性,廣告訊息可以直接傳給選擇的對象。直接郵寄的好處是個人化、較富彈性且便於控制,並且可以附上個人名片、小手冊或樣品等。

商業遊憩產業開發

學習目標

本章可以讓你學習瞭解到：

☼ 商業遊憩產業開發的步驟

☼ 商業遊憩產業併購的步驟

☼ 商業遊憩產業可行性研究

☼ 開發商業遊憩產業的優、缺點

☼ 商業遊憩產業開發成功的關鍵

第一節　開發與併購

　　商業遊憩開發投資的過程不外乎二大方向，一個方向是從無到有完整開發一個嶄新的商業遊憩個案；另一個方向是找到值得投資而且具有獲利潛力的商業遊憩個案，然後予以併購。上述二大方向都需要適當的規劃，換言之，都必須先做完善的可行性研究分析，來確認商業遊憩個案開發及投資的價值。商業遊憩在開發及併購的步驟極為相似，茲分述如下：

一、商業遊憩開發的步驟

(一) 規劃階段

1. 開發新商業遊憩個案理念的產生及開發的目標。
2. 瞭解及配合政府商業遊憩開發的法規。
3. 選擇適當的地區或城市。
4. 尋找市場利基點。
5. 尋找可能的地點，並確認土地使用是否有所限制。
6. 初步的經濟環境分析及市場評估。

(二) 執行階段

1. 找到合適地點並且取得優先議約權。
2. 委託專業公司做可行性分析。
3. 獲得建築許可執照。
4. 組合一個專業團隊。

5. 準備建築規劃草圖及計算投資金額。

6. 找商業遊憩管理公司議約交付管理或是選擇特許加盟。

二、商業遊憩併購的步驟

(一) 規劃階段

1. 併購商業遊憩個案理念的產生及併購的目標。

2. 國內及國際商業遊憩市場的需求及趨勢分析。

3. 選擇適當的地區或城市。

4. 尋找市場立基點。

5. 尋找合適且有獲利潛力的商業遊憩個案（有意願出售的標的物）。

(二) 執行階段

1. 找到合適的商業遊憩個案並取得優先議約權。

2. 委託專業公司做併購投資的可行性分析。

3. 協商談判銷售的條件。

4. 完成購買合約。

5. 商業遊憩標的物部分或大規模的重新整修。

6. 找商業遊憩管理公司議約交付管理或是選擇特許加盟。

商業遊憩開發與併購的過程，大體而言相去不遠，近年來全世界新的商業遊憩開發案愈來愈少，主要是因為好的地點難尋，加上經濟不景氣的影響，大部分地區，商業遊憩開發都有供過於求的現象。然而在商業遊憩個案併購方面卻大行其道，主要原因是投資者可以看準投資目標，以低廉的價格買到經營不善，但卻充滿發展潛力的商業遊

憩個案，在設備重新規劃建造與專業管理的配合下，不難創造成功的商業遊憩投資機會；再則，開發新的商業遊憩個案既耗時又費力，而且風險較併購高出許多。但是，不論是開發或是併購商業遊憩個案，最重要的部分仍在於委託專業公司，進行商業遊憩標的物的可行性分析。

第二節　可行性研究（Feasibility Study）

在美國有許多著名的商業遊憩財務管理顧問公司，都提供可行性分析的服務，其中最著名的首推 Pannell Kerr Forster & Co.。當然，除了委託顧問公司來做分析以外，許多大型公司也有自己的專業團隊進行初步的分析。委託顧問公司進行可行性分析其實有一個很重要的理由，就是當準備要申請貸款時，銀行或金融機構都會要求一份委託專業顧問公司所做的可行性分析報告書，依據顧問公司的專業分析及客觀角度，做為融資貸款的依據，由此可見商業遊憩開發投資可行性分析的重要性。

可行性分析可以分成以下幾個重要部分，包括：地點選擇、市場、商業遊憩產品的供給與需求分析、勞力分析、設施及財務預測，茲以旅館開發的可行性分析為範例，詳細討論如下：

一、地點選擇

在商業遊憩行銷組合的九個 P 當中包括了：地點（place）、產品（product）、價格（price）、促銷（promotion）、人（people）、包裝（package）、專案（program）、同業或異業結盟（partnership）、價值認同（perception value）。在這九個行銷組合當中，每個都非常重要，但是地點往往是所有業者及專家所最重視的，因此，地點的選擇

常被業主認為是商業遊憩成功與否的關鍵因素。在旅館地點的選擇過程中，又有一些特別需要考量的部分：

1. 當地的經濟環境務必要考量，經濟環境的發展潛力如何？
2. 當地的建築法規需事先做好規劃研究，以獲得最大的經濟效益。
3. 地點的大小及形狀考量。
4. 高度的限制及停車位需求考量。
5. 水電瓦斯的可及性程度，若旅館地點在偏僻地區或孤島上，則水電的可及性與否就非常重要，如果需要設立電廠發電及海水淡化廠的高成本時，就需要仔細考量。
6. 對外交通的方便程度。
7. 自然條件的吸引力，如：湖泊旁、海灘、滑雪勝地等。
8. 地點的方位及出入口，例如：一個休閒旅館面向東方，那麼旅館可以享受朝陽又可避免下午的西曬；旅館地點如果在地鐵站附近，出入口方便到達，對旅館餐飲的生意會有很大的助益。

二、市場分析

當地旅行市場的競爭程度，除了考量目前市場同類型旅館的競爭外，也要關心目前正在興建中的旅館數，以及規劃未來將加入市場競爭的所有旅館。另外，當地觀光客及商務客人的統計數字，以及他們在此地平均停留的時間，都是市場研究的重要課題，表 3-1 是一個評估五星級旅館市場房間容量的範例。旅館市場的需求，常會受到政治、經濟、文化等諸多變數的影響，所以必須要洞燭機先，以配合市場需求。另外，有關當地的人口結構、氣候、經濟因素等都是市場可行性分析的重要因素。

表 3-1　評估五星級旅館市場的房間容量

年		機場抵達人數		需求床數		需求總床數(3)	需求總房間數	五星級旅館可用的房間總數	市場房間的容量(4)
		觀光客	商務客人	觀光客(1)	商務客人(2)				
1	實際	60,000	10,000	240,000	30,000	270,000	225,000	205,000	+20,000
2	實際	64,000	11,000	256,000	33,000	289,000	240,834	215,000	+25,834
3	實際	67,000	11,500	268,000	34,500	302,500	252,084	238,000	+14,084
4	實際	69,000	11,800	276,000	35,400	311,400	259,500	264,000	-4,500
5	實際	72,000	12,000	288,000	36,000	324,000	270,000	265,000	+5,000
6	預測	74,000	13,000	296,000	39,000	335,000	279,000	272,000	+7,167
7	預測	76,000	13,500	304,000	40,500	344,500	287,084	286,000	+1,084
8	預測	78,000	14,000	312,000	42,000	354,000	295,000	300,500	-5,500
9	預測	80,000	14,500	320,000	43,500	363,500	302,917	305,000	-2,083
10	預測	82,000	15,000	328,000	45,000	373,000	310,834	312,500	-1,666

註：(1)預估觀光客平均停留四晚。
　　(2)預估商務客人平均停留三晚。
　　(3)預測房間住二人以上的比例達 20％。
　　(4)需求房間總數扣除當年旅館可提供的房間總數。

(一) 商業遊憩市場競爭分析方法

　　商業遊憩市場競爭分析方法，我們以旅館做範例，一般可以利用下列二種方法：

1. 市場滲透法（Market Penetration Method）

　　所謂市場滲透就是比較實際市場佔有率（actual market share）和平均市場佔有率（average market share）之間的關係，換言之，就是以實際市場佔有率除以平均市場佔有率，這個百分比例所代表的意義，就是旅館實際住房率和預測旅館平均住房率的比較，也是該旅館吸引客人住房需求的表現。

表　A

旅館	房間數		住房率		出租房間數／每天	實際市場佔有率
甲	120	×	80 %	=	96	14.4 %
乙	220	×	75 %	=	165	24.7 %
丙	260	×	70 %	=	182	27.3 %
丁	320	×	70 %	=	224	33.6 %
總數	920				667	100 %

表　B

旅館	房間數	實際市場佔有率		平均市場佔有率	滲透百分比率
甲	120	14.4 %	÷	13 %	1.11
乙	220	24.7 %	÷	23.9 %	1.03
丙	260	27.3 %	÷	28.3 %	0.97
丁	320	33.6 %	÷	34.8 %	0.97
總數	920	100 %		100 %	

　　從表 A 中，可以算出甲、乙、丙、丁各旅館的出租房間數，在市場總出租房間數 667 間中，可以計算出各旅館實際市場的佔有率。在表 B 中我們將各旅館的總房間數除以市場旅館的總房間數可以得到各旅館的平均市場佔有率，我們將各旅館實際市場佔有率除以已知各旅館預測的平均市場佔有率，如甲旅館得到滲透比例是 1.11 %，這個數字即表示甲旅館獲得了超過 11 %的預測的市場佔有率，相對的丙旅館住房率即表現不佳，低於預測市場佔有率 4 %。上述市場滲透法需要分別先計算出實際市場佔有率及平均市場佔有率之後，才能計算各旅館的市場滲透比率。

2. 競爭指數方法（Competitive Index Method）

　　這是較簡單的方法，在表 C 中只要我們得知各旅館每天的平均住房率，乘以 365，即可獲得所謂的競爭指數。

表　C

旅館	每天平均住房率		全年天數	競爭指數
甲	80 %	×	365	292
乙	75 %	×	365	274
丙	70 %	×	365	256
丁	70 %	×	365	256

利用競爭指數法和滲透法，所計算出各旅館的相對競爭力的比較數字，是完全一致的。表 D 計算旅館甲和旅館丙相對競爭力的比較，數字顯示旅館甲較旅館丙高出 14 %的競爭能力。

表　D

	旅館甲		旅館丙	相對競爭力
競爭指數法	292	÷	256	1.14
滲透法	1.11	÷	0.97	1.14

上述競爭指數方法和市場滲透法，二種旅館市場競爭的分析方法，除了可以獲得相同的相對競爭力的比較結果外，競爭指數方法較滲透法容易計算。另外，有一個重要的差異是競爭指數法可以成為一個分析工具，特別是當旅館客房市場區隔明確時，更能夠分析及預測市場競爭的住房率結果。表 E 及表 F 即以前述旅館的資料為例，利用競爭指數法來預測各旅館的住房率。

表　E

旅館	市場區隔比率			市場區隔競爭指數				
	商務	會議	休閒	商務	會議	休閒		
甲	65 %	10 %	25 %	190	+ 29	+ 73	=	292
乙	50 %	25 %	25 %	137	+ 69	+ 68	=	274
丙	70 %	20 %	10 %	179	+ 51	+ 26	=	256
丁	40 %	45 %	15 %	103	+ 115	+ 38	=	256

表　F

旅館	住房率	市場區隔比率			市場區隔競爭指數						
		商務	會議	休閒	商務		會議		休閒		
甲	80 %	65 %	10 %	25 %	190	+	29	+	73	=	292
乙	75 %	50 %	25 %	25 %	137	+	69	+	68	=	274
丙	70 %	70 %	20 %	10 %	179	+	51	+	26	=	256
丁	70 %	40 %	45 %	15 %	103	+	115	+	38	=	256
平均	74 %										

　　現在市場已有甲、乙、丙、丁四家旅館，假設另一家新的旅館戊準備要加入市場，規劃 150 個房間以商務旅客市場為主的旅館，會議空間將儘量減少，而休閒客人和其他四家旅館一樣維持平均指數即可。這家新旅館的規劃方針已如上述確定後，我們參照目前市場四家旅館競爭指數，旅館戊將會和旅館甲以商務客源為主的市場相似，因此競爭指數大約也是 190，會議空間儘量減少至最少，因此競爭指數定在29，而休閒競爭指數平均目前四家指數大約為 50。

旅館戊市場區隔競爭指數		
商務	會議	休閒
190	29	50

　　如果根據市場各旅館的住房率及市場區隔比率，可以知道旅館房間數的實際需求，如果假設未來商務需求將會成長 5 ％，會議需求成長 3 ％，以及休閒需求成長 1 ％，我們可以預測未來市場各旅館需求的客房數如表 G：

表　G

旅館	房間需求數		
	商務	會議	休閒
甲	22,776	3,504	8,760
乙	30,113	15,056	15,056
丙	46,501	13,286	6,643
丁	32,704	36,792	12,264
房間出租總數	132,094	68,638	42,723
需求成長	6,605	2,059	427
總需求	138,699	70,697	43,150

旅館甲商務房間需求量＝ $120 \times 0.8 \times 365 \times 65\% = 22,776$

3. 預測市場佔有率

(1)商務市場

表　H

旅館	房間數		商務競爭指數		市場佔有率指數	市場佔有率
甲	120	×	190	=	22,800	14.2 %
乙	220	×	137	=	30,140	18.7 %
丙	260	×	179	=	46,540	28.9 %
丁	320	×	103	=	32,960	20.5 %
戊	150	×	190	=	28,500	17.7 %
總數					160,940	100 %

(2)會議市場

表　I

旅館	房間數		會議競爭指數		市場佔有率指數	市場佔有率
甲	120	×	29	=	3,480	4.8 %
乙	220	×	69	=	15,180	20.8 %
丙	260	×	51	=	13,260	18.1 %
丁	320	×	115	=	36,800	50.4 %
戊	150	×	29	=	4,350	5.9 %
總數					73,070	100 %

56　商業遊想
產業管理

(3)休閒市場

<p style="text-align:center">表　J</p>

旅館	房間數		會議競爭指數		市場佔有率指數	市場佔有率
甲	120	×	73	=	8,760	17.5 %
乙	220	×	68	=	14,960	29.8 %
丙	260	×	26	=	6,760	13.5 %
丁	320	×	38	=	12,160	24.3 %
戊	150	×	50	=	7,500	14.9 %
總數					50,140	100 %

4. 住房率的預測

　　根據上述表H、表I、表J的預測，得知旅館戊加入後，市場佔有率已有所改變，再根據預測未來市場需求的房間數，可以預測市場各家旅館的住房率如表K所示。

<p style="text-align:center">表　K</p>

旅館	商務	會議	休閒	總數	住房率
甲	19,695	3,394	7,551	30,640	70 %
乙	25,937	14,705	12,859	53,501	67 %
丙	40,084	12,796	5,825	58,705	62 %
丁	28,433	35,631	10,485	74,550	64 %
戊	24,550	4,171	6,429	35,150	64 %
總數	138,699	70,697	43,149		

　　旅館甲商務住房數預測：商務房間總需求數×旅館甲商務市場佔有率＝住房數，茲計算如下：

　　$138,699 \times 14.2 \% = 19,695$

　　除了新加入的飯店可改變競爭市場各飯店的住房率以外，還有一些有利的競爭指數列述如下：

　　(1)現有旅館可以做重新整修的投資規劃。

(2)旅館連鎖加盟或管理公司的更換。

(3)市場導向的變更

三、旅館房間數的供給與需求

同類型旅館的房間，除了供給量上的競爭外，供給房間設施的好壞及服務的品質也是重要的關鍵。客人的選擇總是依循著品質（quality）、服務（service）、清潔（cleanliness）及價值（value）的標準而決定取捨。

在旅館房間需求的部分，當地附近觀光景點的吸引力、工商業的發展程度，以及舉辦大型活動的能力等，都是創造旅館房間需求的動力，當然在一年當中一定有淡旺季的區分，特別是在淡季期間，各個旅館如何創造房間的需求，是否能夠定期的推出一連串的包裝活動，是重要的考量。另外，各種類型房間的配置需求，也應預做規劃，例如商務旅館單人房配置的需求一定較多，休閒旅館則剛好相反。

旅館房間需求與供給的風險分析案例：

假設林先生在旅館市場擁有一家 200 個房間，及另一家 400 個房間的旅館，根據政府的資訊及專家的意見，未來投資新旅館的或然率獲致一個結論如下：200 個房間新旅館開始建築的或然率為 35 ％，沒有旅館開建的或然率為 55 ％，而 400 個房間新旅館開始建築的或然率為 15 ％。假設上述二家旅館市場價值，分別為 200 個房間價值為 6 億，而 400 個房間的價值為 12 億，根據上述的資料，我們可以分析新旅館的開建對林先生現有二家旅館的影響價值如何？表 L 即將上述資料整理，計算評估影響價值如下：

表　L

房間數	發生或然率	現值	評估影響價值
0	55 %	$0 億	$0 億
200	35 %	$6 億	$2.1 億
400	15 %	$12 億	$1.8 億
			$3.9 億

　　新旅館的建立，依據上面三種發生或然率，預期旅館目前價值的影響達 3.9 億元，大約是林先生目前旅館現值 18 億的 21.67 %。所以假設各種狀況的發生或然率，投資者就可以準確的預測對現有資產的影響，也就是評估風險大小，如果風險過大也許要考慮將旅館脫手以轉移風險，或是有把握能對抗風險，必須做最審慎的風險評估和分析。

四、勞力分析

　　最近數年以來，一個新旅館面臨最大的難題之一，就是缺乏合適的勞工，對於一些地處偏僻的旅館，特別是中階以上管理主管至為缺乏。因為基層員工可以在當地尋找加以訓練，如果訓練成本過高，需要一併考慮可行性與否？中階以上管理主管勢必大都由其他地方調來，主管如果長年離家工作心境可想而知。另外，即使有足夠的人力資源，也要考量當地勞工薪資及福利的支出，如果人力成本過高，旅館的經營會產生困難，特別是在旅館經營中，人工成本始終是最主要的成本之一，不得不先做瞭解。最後要瞭解當地旅館工會是否理性？最好是在容易建立互信的情況下，非常順利的解決勞工的問題。

五、設施

　　旅館內所需要的設施，必須能夠符合住房客人的需求，所以應該

考量住房客人是觀光客或是商務客人？或是二者都有？該有哪些設施來配合？各民族不同的食物偏好，在餐飲部門就需要配合來做規劃。

旅館內的主要設施：

1. 客房內的設施：例如有線電視（cable TV）、保險箱、迷你吧及通訊網路設施等。

2. 餐飲娛樂設施：包括各類型餐廳、夜總會、酒廊等。

3. 運動相關設施：諸如室內外游泳池、三溫暖及spa、網球、高爾夫球場、熱汽球等。

上述這些設施的品質，經常是客人選擇旅館的依據。

六、財務預測

在旅館財務預測方面包括了以下各項：

1. 財務報表的預測分析。

2. 經濟景氣及通貨膨脹的預測。

3. 員工的薪資及福利成本。

4. 房務部門、餐飲部門及其他重要部門的收入。

5. 各部門的營運費用、地產稅、保險、折舊等。

在做財務預測時，需要收集重要的資料，包括了歷史紀錄及目前的統計資料，這些重要的資料來源，包括各層級政府及各相關部門的統計資料（圖3-1為台灣2007年國際觀光旅館營業收入比率圖），當地旅館及餐飲工會，當地旅館財務顧問公司，觀光機構及民間觀光協會，觀光學術機構，當地的商會、銀行等。各種資料結合專業的分析，及專家經營管理的經驗，都是財務預測所需列入考量的部分。如果較缺乏「量」的統計資料，那麼財務預測就需要仰賴更多「質」的資料來源，可以透過深度訪談及專家會議等不同管道來獲取。

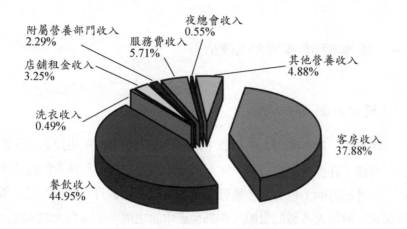

附屬營養部門收入
2.29%

夜總會收入
0.55%

服務費收入
5.71%

其他營養收入
4.88%

店舖租金收入
3.25%

洗衣收入
0.49%

客房收入
37.88%

餐飲收入
44.95%

圖 3-1　台灣 2007 年國際觀光旅館營業收入比例圖

資料來源：《中華民國 96 年臺灣地區國際觀光旅館營運分析報告》，交通部觀光
　　　　　局編，2007 年，頁 53。

🌴 第三節　開發商業遊憩產業的優、缺點

　　如何開發一家成功的商業遊憩事業是一件令許多人都感到非常有
興趣的事，為什麼要投入商業遊憩事業？它到底有何吸引人的地方？
餐館是商業遊憩產業中，開發投資及轉讓最多的個案，雖然它的淘汰
率非常高，但是仍然吸引了大批的開發投資者。以下就以餐館為例，
分別從投資報酬、轉售、社交、挑戰、生活型態，以及自我實現的機
會等角度來剖析這個事業的優、缺點。

一、從事餐館事業的優點

(一) 投資報酬

　　餐館是一個充滿潛力的投資工廠，一家成功的餐館可以有極高的獲利利潤，許多餐館可以在一年至一年半內，即可回收所有的投資金額；另外一方面，也有許多經營不善的餐館，每個月可能都要賠上數十萬元。但是大多數的餐館，卻都是走中庸之道，並沒有大起大落，只能稱得上是經營平順。

(二) 轉售及連鎖經營機會

　　成功的餐館經常會獲得某些買家的關愛，很多大企業常喜歡收購成功的餐館，一個轉售的機會，常會讓業主有豐富的獲利；另一方面，從第一家成功的餐館開始，繼而第二家、第三家成功的經營及顧客的認同，就是日後發展連鎖餐館的基礎及保證，如果有大企業的青睞，將會有更好的轉售機會。

(三) 社交功能

　　在現今都會區的社會形態下，休閒場地及設施普遍欠缺，餐館往往是一個方便社交的好場所，它可以提供許多人社交及人際關係互動的絕佳地點。

(四) 挑戰的機會

　　餐館需要面對一連串不停的挑戰，舉凡服務的型式、風格、新裝潢、新菜色、新人的訓練及新的行銷方式等，都是餐館每天要面臨的挑戰。

(五) 生活型態的偏好

餐館業主或經營者，對於經營餐館的生活型態是獨具偏好，事實上餐館經營的工作者集合在一起，極為享受他們工作上的樂趣，而且樂此不疲。經營餐館對他們而言，就是製造歡樂與歡笑的地方。

(六) 自我實現的機會

餐館的經營者好比是戲劇的製作人，他們自己寫腳本，自己選定劇中角色，然後開演自己的戲碼，演出的成功或失敗完全取決於自己的聰明才智、觀眾群的認同及市場的選擇。

二、從事餐館事業的缺點

相對於從事餐館事業經營的優點，從事餐館事業也有許多的缺點及失敗的因素，茲分述如下：

(一) 工作時間過長

餐館的工作時間過長，常會造成身體健康的隱憂，許多連鎖餐館的主管，甚至都被要求一週至少工作 54 小時以上。如此一來，工作時間過長及工作量過重，也會造成工作效率的遞減。

(二) 專業知識的缺乏

中國人常說不熟不做，對很多外行人而言，常認為開個餐館只要有資金即可投入，並無所謂的餐館投資或經營的專業。事實上，從菜單的設計、採購、人員的訓練、成本控制、行銷及目標管理等餐館經營的專業知識，都是餐館未來成功與否的關鍵。

(三) 個人特質及家庭配合

　　餐館是一個需要高度服務熱忱的事業，所以個人的特質除了要有過人的體力及抗壓的能力外，假日更不能要求隨時休息，因為假日餐館的銷售額佔了總銷售額 40 ％～50 ％以上。因此，餐館的經營常會影響到家庭生活的平衡，甚至導致離婚。所以家庭夫妻的共同參與配合，都是非常需要的要素。

第四節　餐館開發的選擇

一、餐館開發的理念

　　當決定要投入餐館事業後，首先就是要分析餐館未來發展的取向。餐館開發的生涯發展可以有以下幾種選擇：

(一) 開發建造一個全新的餐館來經營

　　開發建造一個全新的餐館，它的投資需求最大，而且風險是最大的，在壓力及心靈負擔上的成本也都是最高的。

(二) 投資購買現存的餐館，依現況繼續經營或改變策略

　　投資購買一個現存的餐館，投資者可以有現成的資訊來評估這個餐館的某些缺失，例如經營不善、菜單設計、或是管理不當所造成的，這些現成的資訊可以減少許多的風險。針對經營失敗餐館所做的研究中發現，餐館在開幕後的第一年就有27 ％的失敗率，三年後才失敗的大約佔 20 ％，超過十年才失敗的大約只佔 10 ％，所以說一個餐館能夠經營三年的話，它的經營生存有較大的成功把握。這項研究建議投

資者，如果準備併購一個現有的餐館，最好選擇一家超過三年以上的餐館為佳。

餐館獨立經營的優點包括：

1. 投資金額富有彈性，可大可小，雖是小本經營，也可完成當老闆的願望。

2. 擁有獨立管理權，能夠自主。

3. 餐館的格調、氣氛較易針對個人的期望和理想來掌握。

4. 菜單的內容可隨著地域和時令的不同來變化，可迅速迎合客人飲食習慣的轉變。

5. 餐飲的促銷和宣傳可依需要來配合，經費和效果較易達成理想。

6. 最重要的是努力辛苦賺來的利潤，全歸自己所有。

(三) 加盟連鎖餐館的經營

沒有任何餐館經營經驗或是專業，不如考慮加盟連鎖餐館。因為一家成功及被市場認同的連鎖餐館，從餐館的建造、設計、菜單及市場規劃等，都可以是現成的，但是失敗的風險依舊存在的。

挾著龐大的資金、標準的生產系統、科學化的管理制度及強勢的行銷策略，連鎖集團大肆攻掠餐飲市場，使得傳統經營的理念有著劃時代的變遷。

連鎖經營是一種特殊的經營型態，是業者為應付時代趨勢變遷及競爭壓力而發展出來的通路結構型態。連鎖是一種系統，某一種著名的產品或管理方法，甚至服務策略的擁有者授權給其他的代理商，並從中獲取相當的權益。亦即母公司（franchisor）發照給子公司（franchisee），來營運並享其獨特之名稱和管理。子公司除了從母公司購買某些產品原料外，還必須支付特定的權利金或將利潤的一定比例回饋給母公司。

連鎖餐館的定義就是把餐館的服務、訓練、產品，甚至裝潢規格

化，因此簡單菜式的速食業較易連鎖，複雜性高的餐桌服務餐館則較難以標準化。

其優點如下：

1. 連鎖餐館廣告由於集資，可以利用電視等較昂貴的媒體作為宣傳。

2. 採購集中且量大，採購價格可以降低。

3. 標準的裝潢、操作系統和菜色的選擇，較易複製另一間成功的分店，並且可有效加以監控。

4. 公司資源雄厚，較易取得顧客和投資者的信賴。

缺點：

1. 為配合整體連鎖形象的確立，分店可能會失去獨特的自我風格。

2. 要付出相當的一筆加盟費用，抵銷了大半的利潤。

(四) 替別人經營一個獨立的餐館

您可以做一個專業的餐館經營者，替別人經營餐館，財務上沒有任何風險，壓力及心靈負擔上的成本也屬中庸，至少可以從替別人經營中學習寶貴經驗。

表 3-2 即將上述四種餐館開發選擇的優缺點，做一分析及比較，餐館開發的利弊得失，也就成為日後餐館開發應遵循的指標。

1. 管理：替別人經營管理一個餐館。

2. 加盟：加盟連銷餐館的經營。

3. 購買：購買一個現存的餐館。

4. 開發：開發建立一個全新的餐館。

表 3-2　購買、開發、加盟及管理餐館優缺點之比較表

	最初投資成本	經驗的需求	個人壓力	心理上的負擔	財務風險	報酬回饋
購買	投資成本高	高度	高度	高	高	高
開發	投資成本最高	高度	高度	最高	最高	高
加盟	從低至中等	低度	中度	中度	中度	中度
管理	沒有	中度至高度	中度	中度	沒有	低度

二、 餐館開發理念與市場

不論從任何角度來思考未來餐館開發的取向，市場的認同是最重要的影響關鍵。許多餐館的創意及理念都非常的先進及前衛，但是卻不一定能得到市場的肯定和認同。所謂叫好不叫座，或是曲高和寡，不切實際的情況，會常出現在餐館開發的過程中，所以在圖 3-2 列出了餐館開發理念以市場為導向的發展成功要素，這八個要素包括了品質、菜單設計、價格、生產標準程序、管理、地點、標準食譜及份量服務及形式。

(一) 品質

麥當勞標榜了品質（quality）、服務（service）、清潔（cleanliness）及價值（value）的理念，也成為全世界最大的速食連鎖餐館，它第一個標榜也是最重要的，就是餐館食物飲料的品質，以及客人所感受到的餐館整體品質。

(二) 菜單設計

菜單設計是餐館成敗的指南，一個好的菜單設計要考慮到客人及市場的需求、廚師及廚房設備的能力、食材來源的穩定性、營養健康

因素、標準食譜、食物成本利潤、菜單設計的精美及配置等要素。

(三) 價格

　　餐館訂定價格的高低本身並沒有太多的意義，價值才是重要的考量。餐館訂價與價值的認同，必須是全方位的考量才能定論，但是無論如何在價格訂定時，以成本會計來協助讓定價合理化，是一個重要的依據。

(四) 生產標準程序

　　餐館餐飲品質的穩定性及一致性常無法控制，不僅如此，外場的服務受到個人差異的影響很大，因此嘗試將焦點由「人」轉移到「標準作業程序」，並要求工作人員按照標準作業流程來操作，而不必授與太大的權限給工作人員；同時也設計適當的工具，以機器代替人力，如此不但節省人力，更能達到快速且品質一致的要求。

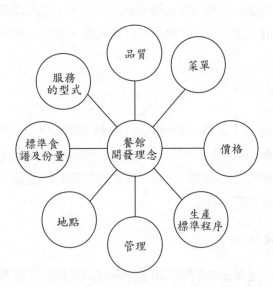

圖 3-2　餐館市場開發理念八大要素

(五) 管理

餐館經營成功的重要關鍵在管理。餐館無論在人力資源、行銷、財務、資訊、研發等各方面的管理，都是非常的重要而關鍵，各項管理就是利用規劃、組織、領導及控制的程序，充分運用他人的努力來完成重要的工作。

(六) 地點

餐館地點的選擇及空間的氣氛舒適感等，都是客人選擇的重要考量，在消費動機多樣化的需求下，地點的方便、舒適及格調等，都是顧客再次購買的保證。

(七) 標準食譜及份量

中餐館在標準食譜及標準份量的執行方面，多年以來一直未能如西餐館的嚴格要求，以至於在成本控制及人員流動，常會產生較大的變動，顧客來餐館用餐的知覺風險也無形中增加不少，嚴重影響餐館的聲譽及形象。

(八) 服務的型式

服務品質的水準及服務型式的選擇，對餐館而言是非常重要的，因為這關係到人力的需求及安排，再來就是服務的標準作業程序的建立及訓練，各種類型餐館在服務流程及服務形式的選擇，有極大的差異。對餐館的投資者而言，事前完善的規劃是絕對必要的。

第五節　餐館開發成功的關鍵

餐館開發的成功與否，雖然有許多的變數，但是，如果能夠充分掌握以下六大成功的關鍵，餐館開發成功的到來將是指日可待。

一、餐館地點的選擇

餐館的地點在做選擇比較時，要先回答以下一些重要的問題，以確認地點的合適與否。餐館地點的選擇對餐館而言，常常是最關鍵的命脈，更有餐館專家提示餐館成功的三個原因：「地點、地點及地點」，可見地點的重要性。在選擇餐館地點時，千萬不要只因為地點的價格較便宜，就貿然選擇了現成的餐館地點，因為地點的租金及地價是由市場來決定。不同類型的餐館，可能有不同需求的地點選擇，例如開設的是早餐店，可能要選擇上班經過的主要道路旁，因為許多通勤者會順道光顧；餐館的目標如果是中餐，在市區辦公大樓附近該是不錯的地點；以晚餐為主的餐館，最好是通勤者在回家會經過的主要車站或道路旁。

在決定餐館地點時，必須要先檢視下述各項問題：

1. 餐館地點是否有不同的特色？
2. 餐館地點是買的或是承租的？
3. 餐館地點是否需要重新裝修？大概要多少花費？
4. 餐館附近是什麼區域？
5. 為什麼這個地點最適合開設餐館？
6. 這個餐館地點會給營收帶來什麼影響？
7. 餐館地點使用法規限制如何？

8. 餐館地點附近的商業發展潛力如何？

9. 餐館地點的能見度及易達性如何？

10. 餐館地點租約可以多長？

11. 餐館地點面積多大？是否日後有擴張的機會？

12. 餐館附近是否方便停車？

在選擇餐館地點時，絕對不要只因為餐館地點的租金便宜，就貿然的選擇，一個地點不理想的餐館，可能讓其他的努力都會白費甚至於血本無歸；相反地，一個理想的地點，會帶來極大的利潤潛力。餐館選擇地點時，需要對地區環境加以分析及瞭解，其中的要點包括如下：

(一) 市場的人口數及潛力

在地點附近半徑2～4公里內的住戶人數有多少，餐館選定的地點每天是否有超過5～8萬部車子經過？車子經過的速度是否超過時速50公里？這些都是餐館市場潛力評估的要件。

(二) 家庭所得

高價位的餐館對附近的家庭所得更要重視，一般平價的餐館影響較小，但是地點附近家庭所得的高低，或是經濟的不景氣，一定會影響到餐館的生意。

(三) 同類型餐館及非同類型餐館的競爭

同類型餐館在同一區域如果有太多，勢必造成惡性競爭，即使非同類型餐館，在今天競爭激烈、兵家必爭的餐館市場，也都會產生直接或間接的競爭。

(四) 餐館集合區

　　餐館集結在同一區或是同一條街，有時較獨立餐館更容易吸引客人光顧，但常常是一位難求，像國外的中國城內中國餐館多處林立，不失是一個餐館保障生意的好方法。

二、餐館市場的評估要點

(一) 市場策略

　　針對餐館的市場，我們一般將它劃分為四種類型如下：

1. 銷售舊的產品給老客戶。
2. 銷售新的產品給老客戶。
3. 銷售舊的產品給新客戶。
4. 銷售新的產品給新客戶。

　　上述四種類型的餐館市場以第一種類型的風險最低，而第四種類型的風險卻是最高，所以餐館的目標市場，首要的選擇是現有的老客戶，他們對你的餐館深具信心及價值感。如果你是一個新開的餐館，你就要知道你的顧客群在那裡？他們是誰？如何提供他們所需求的產品？就市場而言，顧客是首要因素，有了穩定的顧客群，餐館的利潤及資金的來源都已不是問題了。

　　在做餐館的市場規劃時，要如何瞭解目標市場及充分去滿足目標市場？以下的問題需要仔細去分析及規劃：

1. 餐館顧客群（或未來）是誰？
2. 餐館能提供顧客群什麼利益？
3. 餐館顧客群（或未來）有多少？

4. 餐館需要多少顧客群才能獲致預期的利潤？

5. 這些顧客群為什麼要來光顧我的餐館？

6. 這些顧客群的購買偏好及模式是什麼？

7. 這些顧客群現在光顧哪些餐館？

8. 這些顧客群為什麼能在這麼多餐館中，選擇光臨我的餐館？

9. 這些顧客群如何知道我餐館的獨特性？

10. 如何能接觸到更多餐館鎖定位的顧客群？

上述這些問題，是對市場充分掌握與瞭解的必要關鍵，如果對這些問題無法精確的回答，市場的不確定性就會無形增加許多，顧客群如果有相同的興趣和偏好，通常他們會漸漸聚合在一起，一旦清楚知道餐館顧客群的需求，同時也能滿足顧客群的需求，最後一定可以找到更多一樣的顧客群。好好照顧顧客，將是最好的策略，因為大多數的餐館經營都只是考慮業主及員工的福利，而不是真正關心顧客的利益，所以儘量減少顧客任何不滿意的機會，那就是最佳的市場策略，一方面能維持餐館的穩定，二方面再來考慮市場的利基點。

(二) 餐館市場的利基點

要正確的找到餐館市場的利基點，並非容易之事，但是可以從以下的八個問題中，來確認餐館市場的利基點：

1. 市場需求那一類型的餐館？

2. 餐館潛在客戶的年齡層？

3. 餐館潛在客戶的平均所得？

4. 餐館潛在客戶的性別及餐飲偏好？

5. 市場有多大的發展潛力？

6. 餐館未來五個最大或最近的競爭者？

7. 上述五個餐館的營運，與自己開設的餐館有何不同之處？

8. 餐館將如何發揮特色，確定可以將競爭者打敗？

檢視上述各項問題之後，對於餐館市場的投入及利基點，將會有更清楚的定位，有利於餐館市場的開拓。

三、專業的管理

　　根據對餐館不同的研究顯示，98％造成餐館失敗的原因如下：缺乏專業的管理、資金不夠週轉不靈，以及地點不好的問題。而缺乏專業的管理而導致失敗的原因佔了近80％，缺乏專業的管理包括了以下三類：管理者的不能勝任、對餐館事業的外行及沒有經驗及專業管理的不平衡。

(一) 管理者的不能勝任

　　餐館是標準的以人為主（people business）的企業，內、外場的員工需要標準化的訓練及工作程序，與客人關係的互動，採購、驗收、儲存等工作的控管，每一項都可能因為管理者的不勝任，而造成餐館的失敗。

(二) 對餐館事業的外行及缺乏經驗

　　看到別人的餐館賺錢，並不代表自己經營餐館也一定會賺錢，餐館需要有相當的經驗及熟練，才能經營成功。管理決策上的錯誤，不論是在財務、行銷或是人員管理方面，大部分都來自經驗不足及外行所造成。

(三) 專業管理的不平衡

　　人非萬能，如果自認專業管理方面不足，就應該要請專業管理人來襄助，在成本控制及財務收支方面更是重要，如果自己專業不足，一定希望要有專業管理人的相互配合，才能保障餐館的營運順利，否

則只有某一部分專業，仍難逃失敗的命運。

四、產品及服務

　　要開發一個新的餐館，首先就要對餐館準備推出什麼產品及服務開始估量，大部分的人都會主觀的相信自己餐館的產品及服務都很特殊，而且跟別的餐館相較之下有絕對的獨特性及優越性，但是這種認知如果只是主觀自我的認知，那就是大錯特錯。重要的是市場及客人的認知是如此嗎？要區隔自己餐館的產品及服務跟競爭者相較具獨特性，首要的條件就是對餐館產品及服務相關專業知識的涉獵有多深？其中一定要問自己一個重要的問題，那就是為什麼市場會接受餐館所推出的產品及服務？因為顧客永遠是只買自己所需要的，而不是買你認為他們所需要的產品及服務，所以餐館的投資經營套句投資的至理名言，最好還是「不熟不做」。

　　針對產品及服務的獨特性，特別是有關於菜單新產品的設計。如果要選擇完全沒有人嘗試過的市場，只是希望能夠區隔出餐館的特殊所在，這樣的選擇是有極大的風險，因為要教育市場及顧客一個新的產品，整體而言教育成效與風險都是無法預測的。如果你的產品及服務沒有任何的特殊性，就像台灣許多的餐館投資，只看到某一類型的餐館賺錢（例如：蛋塔餐館），就一窩蜂的跟進，最後卻都是血本無歸。所以對於所提供的產品及服務，首先需要深入的去瞭解市場及顧客真正的需求，繼之針對需求，再來決定餐館產品及服務的導向。

五、價格及價值

　　餐館的訂價必須要能從成本會計的角度，來做合理的計算，如果只參照附近餐館競爭者的訂價就貿然訂定價格，對顧客而言是不公平

的，所以餐飲成本、薪資費用、其他各項成本費用以及利潤的空間，都需要做合理的計算。當顧客來餐館消費過後，對餐館所付價格的價值認同感，才是顧客是否願意再回來消費的關鍵。另外，在價值方面準備要開發或投資一家餐館，這家餐館的開發或投資，不僅應是一個有價值的選擇，而且價格更應該充分反映現有資產的價值。除此之外，價值的考慮當然也要包括未來每年投資的預期報酬率，如果對餐館開發地產價值鑑定外行的話，絕對需要一個好的顧問來幫助做諮詢。

六、明確的產品與主題

餐館明確的產品可以讓顧客一目了然地容易辨識，同時顧客在選擇餐館消費的時候，也容易衡量自己的消費能力，而選擇合適的餐館。餐館的主題與藝術作品的主題相類似，是餐館服務的內容與風格的呈現，至於餐館的主題選擇應考量的事項包括：

1. 確定該餐館的主題性質與主題的吸引力。
2. 能否彰顯該餐館的產品內容和服務方式。
3. 強化該餐館主題與遊憩的密切結合。
4. 能否結合該餐館的趣味、美食及親和力的主題。

餐館中獨特的主題餐館，對消費者有極大的吸引力，也因此可達到投資少、效益好的成果。

確定餐館主題過程中，應考慮主、客觀條件。客觀條件包括餐館經營期間的社會、經濟形勢、氣候因素、客源狀況及地理位置的分析。主觀條件包括餐館的設施設備、資金財力、專業技術、軟硬體建築設計及服務的水準。

商業遊憩產業投資

學習目標

本章可以讓你學習瞭解到：

※ 商業遊憩產業投資的全面評估

※ 商業遊憩產業投資決策與報酬分析

※ 商業遊憩產業投資決策評估方法

※ 商業遊憩產業投資成本分析

※ 商業遊憩產業投資各項風險評估

※ 商業遊憩產業投資風險的衡量

商業遊憩產業的投資，基本上都有相當的風險，特別是在投資前需要全面的評估，才能做定奪，如何實際而有效的做全面評估呢？在商業遊憩產業中，一般人最常選擇投資的對象就是餐館，以下就以餐館為例，來闡述投資評估的要件。

第一節　投資的全面評估

　　商業遊憩產業投資的全面評估，以餐廳做範例，茲詳細說明如下。投資接手一個現有餐廳之前，需要再徹底檢視這家餐廳接手的狀況、產品及服務、行銷、顧客、投資資金、產品效益、競爭、人力資源、融資貸款等各項問題，茲分述如下：

一、餐廳接手的狀況

1. 盤點各種存貨的庫存量。
2. 盤點清楚瓷器、銀器及玻璃器皿等庫存量。
3. 餐廳的交易信用額度。
4. 確定應收帳款日期。
5. 確定廚房設施之使用年限及使用情況。
6. 檢查該餐廳是否有債務問題。
7. 檢查是否尚有法律問題未解決。

二、產品及服務

1. 餐廳販售的是什麼？
2. 從餐廳販售的產品中，顧客可以得到什麼好處？

3. 如何使餐廳跟其他競爭餐廳不一樣？

4. 假如菜單設計是全新的創意，是否有把握可以達成區隔市場的目標？

5. 假如產品跟服務都不是很特別，請問消費者為何要去購買？

三、行銷

　　行銷是開發顧客並保有顧客的過程，餐廳良好的行銷需要完全考量顧客的需求，以顧客需求為導向的餐廳行銷，自然就是最佳的餐廳行銷策略。下列三個問題的答案是訂定餐廳行銷策略的重要依據：

1. 瞭解顧客最需求的餐廳為何？

2. 餐廳定位在哪個市場層級？

3. 目標市場在哪裡？誰是（或將會是）理想的行銷對象？

四、顧客

1. 誰是（或將會是）顧客？

2. 能提供給顧客什麼好處？

3. 在餐飲市場裡有多少潛在的顧客？

4. 需要多少顧客？

5. 顧客的消費模式為何？

6. 顧客目前在那裡消費？

7. 要如何去吸引他們？

　　潛在顧客又可以區分為散客及團體市場：

1. 散客市場區隔

　　散客市場依年齡、性別、種族、習性、生活型態、訊息接收模式（如：閱讀、看電視）、教育、社交圈、職業、收入水準及家庭生活

週期等來區隔。

2. 團體市場區隔

團體市場區隔依活動型態、團體人數、特殊需求及菜色偏好來區隔。

五、投資資金

1. 需要多少資金？
2. 如何維持正常之現金流動及資金運用？
3. 需要多少可供運用的資金？
4. 如何執行餐廳預算規劃？
5. 如何有效控管財務？
6. 將來餐廳會有能力發展到什麼樣的規模？

六、產品效益

消費者不僅只是購買產品或服務，他們更是要購買利益，誰的產品對他們有最多益處就購買誰的產品，要研究產品的效益就要深思下列問題：

1. 為什麼這些人到我的餐廳消費？
2. 為什麼他們選擇光顧我的餐廳，而不是其他競爭對手的餐館？
3. 顧客都消費那些產品？消費循環性如何？
4. 要如何吸引更多人來消費我的產品？
5. 餐廳如何增加更多的產品效益，以滿足客人的需求？

七、競爭

　　知己知彼，百戰百勝，要贏得競爭就要多蒐集競爭者資訊，餐廳事業是個開放的行業，多多光顧或拜訪同性質的餐廳將有助於脫穎而出。分析餐廳競爭的環境，須要深思以下的問題：

1. 誰是最近距離的競爭者？
2. 競爭者的經營情況如何？平穩、上升或下滑？
3. 競爭者的經營型態與我的餐廳有多類似？
4. 有沒有從觀察競爭者的營運情況，得到任何值得學習或是不該學習的經驗？
5. 要如何使餐廳比競爭者的好？

八、人力資源

1. 現在僱用了多少員工？未來的發展需求又如何呢？
2. 員工需要哪些工作技能？
3. 員工擁有足夠的工作技能嗎？
4. 需要的是全職員工或時薪員工？
5. 要採月薪制或時薪制？
6. 提供員工的薪資福利如何？
7. 可能會延付薪資嗎？
8. 願意投資訓練員工的成本嗎？

九、貸款

1. 如何運用貸款讓餐廳更賺錢？

2. 如何運用貸款來投資餐廳？

3. 餐廳哪些用具需要投入資金購買？

4. 餐廳哪些用具用租的較為划算？

5. 如何償還貸款？

6. 貸款的利息成本如何？

7. 貸款的對象是誰？如何可以取得最佳貸款條件？

當做完上述投資餐廳的全面評估之後，如果你都能獲得滿意的答案，表示各方面的條件，都已經適合做餐廳的投資，接著便可以進行餐廳投資決策與報酬的分析。

第二節　投資決策與報酬分析

做投資決策的時候，同額貨幣在不同的時間，其價值卻是完全不同的觀念，商業遊憩產業在做投資決策時需要考量這個重要因素，否則表面上看似賺錢，但實際上卻是不然，因此需要先瞭解貨幣終值及現值的觀念。

一、終值（Future Value）

時間就是金錢，從財務管理的觀點，時間對貨幣的價值而言可說是大有不同，在不同的時間點，相同的貨幣金額卻有不同的價值。

例如：有 100 萬元購買一年期的政府公債，如果政府債券的利率為 10％則一年後即可獲得 110 萬的價值，這種將目前貨幣金額轉換成未來特定時點的貨幣金額的過程，我們稱為複利（compounding），而這個未來特定時點的貨幣金額價值，即稱為終值。終值的計算可以下列公式表示，FV_n 為 n 期後貨幣的終值，PV 為目前貨幣的價值又稱現

值（present value），I為利率或投資預期的報酬率，n為投資期間。

$$FV_n = PV(1 + I)^n$$

　　例如：今日以$500存入銀行的定期存款，每年年利率4％，5年後500元的終值代入公式可得608元。

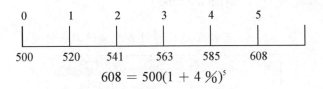

$$608 = 500(1 + 4\%)^5$$

二、現值（Present Value）

　　現值和終值恰好相反，現值是針對未來特定時點的貨幣金額換算成現在的價值。例如：某保險公司保險契約保障5年期滿可領回200萬元，若定期存款每年年利率為4％則該項保險給付200萬元，站在現在的時間點，其價值為多少？這種將未來的貨幣金額折算成現在價值的過程，稱為折現（discounting），以下為其現值之計算。

```
0        1         2         3         4        5
|        |         |         |         |        |
164.34  170.94   177.78   184.91   192.3     200
```

$$FV_n = PV(1+I)^n$$

$$PV = \frac{FV_n}{(1+I)^n} + \frac{200}{(1+4\%)^5} = 164.34（萬）$$

三、 投資決策的評估方法

投資決策的評估方法，是如何利用現金流量估計值去評估該項投資計畫是否可行，一般評估投資計畫的方法有以下四種：

(一) 還本期間法 (Payback Period)

表 4-1　A 及 B 餐廳投資計畫稅後淨現金流量

年度	計劃 A	計劃 B
0	($12,000)	($12,000)
1	4,000	2,000
2	5,000	2,500
3	4,000	5,000
4	3,000	4,000
5	2,000	3,500

還本期間法是投資評估計畫中，各項評估方法中最簡單也是最廣泛的用於投資評估的方法。還本期間法是估計該項投資計畫需要多少時間，才能將期初投資本全數回收，計算方法就是將各期回收的淨現金累積，直至相等於期初投資成本為止所需的累積期間，這也就是還本期間法。

以下根據表 4-1 的資料 A 及 B 餐廳投資計畫，來計算各計畫還本期間要多久？

	0	1	2	3	4	5
計畫 A						
淨現金流量	(12,000)	4,000	5,000	4,000	3,000	2,000
累積淨現金流量	(12,000)	(8,000)	(3,000)	1,000	4,000	6,000

$$2 + \frac{3,000}{4,000} = 2.75 \text{（年）}$$

商業遊想 產業管理

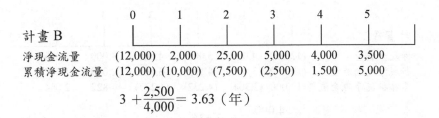

$$3 + \frac{2,500}{4,000} = 3.63 \text{（年）}$$

投資決策的還本期間法有一些優點，當然也會有一些缺點，茲將其分述如下：

1. 優點：

(1)計算容易也較簡單。

(2)還本期間愈短，代表該投資計畫變現能力強，所以回收快，尤其對許多公司融資來源非常有限，投資計畫的變現能力是極為重要的。

(3)還本期間短也代表投資計畫風險較低，因為還本期間愈短，對投資計畫未來現金流量的不確定性愈低，所以愈早還本風險愈小。

2. 缺點：

(1)沒有把不同期間現金流量的時間價值考慮在內。

(2)沒有考慮還本期間後的現金流入及該投資計畫的殘餘價值。

(3)無法去衡量整個投資計畫的獲利能力。

(二) 折現還本期間法（Discounted Payback Period）

鑑定上述的缺點，因此針對還本期間法來做修正，有人提出了折現還本期間法（discounted payback period）來做彌補。它的觀念就是依據該投資計畫的資金成本率對各年回收的現金流量予以折現，再應用還本期間法計算回收時間，假設投資案 A、B 的資金成本率為 10％，以資金成本將各期現金流量折現如下：

	0	1	2	3	4	5
計畫A						
淨現金流量	(12,000)	4,000	5,000	4,000	3,000	2,000
折現淨現金流量	(12,000)	3,636	4,132	3,005	2,049	1,242
累積折現淨現金流量	(12,000)	(3,364)	(4,232)	(1,227)	822	2,064

$$\frac{4,000}{(1 + 10\%)} = 3,636$$

$$計畫A：3 + \frac{1,277}{2,049} = 3.6（年）$$

	0	1	2	3	4	5
計畫B						
淨現金流量	(12,000)	2,000	2,500	5,000	4,000	3,500
折現淨現金流量	(12,000)	1,818	2,066	3,757	2,732	2,173
累積折現淨現金流量	(12,000)	(10,182)	(8,116)	(4,359)	(1,627)	546

$$\frac{2,000}{(1 + 10\%)} = 1,818$$

$$計畫B：4 + \frac{1,627}{2,173} = 4.75（年）$$

經過修正後的折現還本期限法考慮了現金流量的時間價值，而且也更精確的計算投資回收的時間，但是卻仍舊沒有考慮還本期間後的現金流量，當然也無法評估投資計畫的獲利能力如何。

(三) 淨現值法（Net Present Value）

按照貨幣不同時間價值的觀點所發展出來的淨現值法，是將投資計畫各個期間的淨現金流量，依據適當的資金成本率予以折現後，將各期淨現金加總而得到總現值，總現值再扣除期初所投資的成本，即得到該投資方案的淨現值。換言之，淨現值法就是在投資計畫初期，根據該計畫未來預測的現金流量，以計畫之初的現金價值來折現，因此當淨現值是為正數時，才能接受該投資計畫，若淨現值為負數時，

該投資案即無價值，淨現值法如果以CF_0為期初投資成本，CF_1為各期的淨現金流量，K 為資金成本率，N 為投資計畫的有效年限，可以得到淨現值法的計算公式如下：

$$NPV = \frac{CF_1}{(1 + k)} + \frac{CF_2}{(1 + k)^2} + \cdots\cdots + \frac{CF_N}{(1 + k)^n} - CF_0$$

$$= \sum_{i=1}^{n} \frac{CF_1}{(1 + k)^i} - CF_0$$

表 4-2　投資計畫 A 之淨現值

年度	淨現流量	淨現金流量之現值
1	4,000	3,636
2	5,000	4,132
3	4,000	3,005
4	3,000	2,049
5	2,000	1,242
淨現金流量之總現值		14,064
減：期初投資成本		12,000
淨現值		2,604

$$NPV = \frac{4,000}{(1 + 10\%)} + \frac{5,000}{(1 + 10\%)^2} + \frac{4,000}{(1 + 10\%)^3} + \frac{3,000}{(1 + 10\%)^4} +$$

$$\frac{2,000}{(1 + 10\%)^5} - 12,000 = 2,064$$

表 4-3　投資計畫 B 之淨現值

年度	淨現流量	淨現金流量之現值
1	2,000	1,818
2	2,500	2,066
3	5,000	3,757
4	4,000	2,372
5	3,500	2,173
淨現金流量之總現值		12,546
減：期初投資成本		12,000
淨現值		546

$$\text{NPV} = \frac{2,000}{(1 + 10\%)} + \frac{2,500}{(1 + 10\%)^2} + \frac{5,000}{(1 + 10\%)^3} + \frac{4,000}{(1 + 10\%)^4} +$$

$$\frac{3,500}{(1 + 10\%)^5} - 12,000 = 546$$

以表 4-1 投資計畫 A、B 淨現金流量為例，來計算 A（表 4-2）、B（表 4-3）二個投資方案的淨現值，現在若假設資金成本率為 10％，將二個計畫各期淨現金流量折現後再加總，分別獲得二個計畫淨現金流量之總現值分別為 14,064 及 12,546，扣除了期初的投資成本$12,000 分別得到 A 計畫淨現值為$2,064，B 計畫的淨現值為$546。

淨現值法是評估投資方案最普遍使用的工具，其原因為：

1. 淨現值法考慮了投資案的淨現金流量的時間價值，而且涵蓋整個投資計畫期間內的所有淨現金流量。

2. 淨現值法可以來衡量投資計畫的報酬率和資金成本率的關係，當淨現值大於零是正數時，代表該投資案的報酬率超過該方案負擔的資金成本率，換言之，該方案產生的現金流量足以支付融資的成本而有餘，因而如果選擇淨現值高的計畫，和追求公司利潤最大化目標完全是不謀而合。

(四) 內部報酬率法 (Internal Rate of Return; IRR)

所謂內部報酬率法指當投資計畫淨現值為零的情況下，所使用的折現率，也就是使投資案的總現值剛好等於期初投資成本，當內部報酬率大於該計畫要求的報酬率時，代表該計畫的投資報酬率超過要求的報酬率，是一個良好的投資計畫。內部報酬率的計算公式如下，式中 IRR 即為未知的內部報酬率。

$$NPV = \sum_{i=1}^{n} \frac{CF_1}{(1 + IRR)^T} - CF_0 = 0$$

根據前例計畫 A 及 B 的內部報酬率計算如下：

$$NPV_A = \frac{4,000}{(1 + IRR_A)} + \frac{5,000}{(1 + IRR_A)^2} + \frac{4,000}{(1 + IRR_A)^3} + \frac{3,000}{(1 + IRR_A)^4} + \frac{\$2,000}{(1 + IRR_A)^5} - 12,000 = 0$$

$$IRR_A = 16.1\%$$

$$NPV = \frac{\$,2000}{(1 + IRR_B)} + \frac{2,500}{(1 + IRR_B)^2} + \frac{5,000}{(1 + IRR_B)^3} + \frac{4,000}{(1 + IRR_B)^4} + \frac{3,500}{(1 + IRR_B)^5} - 12,000 = 0$$

$$IRR_B = 12.3\%$$

A計畫的內部報酬率 16.1 ％比 B計畫的 12.3 ％來得高，內部報酬率法是源自淨現值法，但其中的意義卻不相同。內部報酬率法除了：(1)已考慮了各期淨現金流量的時間價值；(2)內部報酬率提供了決策者該投資案的投資報酬率數據；(3)內部報酬率可視為投資方案的預期報酬率，若該報酬率高於資金成本利率，代表融資成本不僅回收而且有

餘。內部報酬率法提供了投資案確實報酬率的資訊,但內部報酬率的計算繁雜而耗時,需要透過電腦來運算。

(五) 獲利指數法 (Profitability Index; PI)

獲利指數法也是來自淨現值法的計算方式,此法是以現金流量現值對投資成本現值的比率,而淨現值法是計算現金流入現值和投資成本現值的差額,獲利指數也可稱為利潤成本比率法,其公式如下:

$$PI = \frac{現金流入現值}{投資成本現值}$$

投資計畫 A 的獲利指數為 $PI_A = \frac{14,064}{12,000} = 1.172$,代表每投資 1 元的成本,可以獲得 1.172 元的現金流入,計畫 B 的獲利指數為 $PI_B = \frac{12,546}{12,000} = 1.0455$,也代表計畫 B 每 1 元的投資,可以獲得 1.0455 元的現金流入,相較之下以 A 計畫的獲利指數較高。

四、考慮殘值的投資計畫

大部分的投資評估的方法,都假設投資案一定執行到年限期滿,但是有時候提前終止投資計畫對投資報酬反而有利,原因是在於投資案提前結案,可能該投資計畫終止時,仍有相當的殘餘價值,加上殘值後的投資報酬,可能較繼續執行更為有利,茲以表 4-4 來說明投資案考慮殘值時的最佳選擇。

表 4-4　投資計畫的現金流量及殘值（資金成本以 10％）計算

年度	現金流量	殘值
0	(12,000)	$12,000
1	4,000	7,000
2	5,000	5,500
3	4,000	3,000
4	3,000	0

投資計畫執行四年期滿之淨現值為 822：

$$NPV = \frac{4,000}{(1 + 10\%)} + \frac{5,000}{(1 + 10\%)^2} + \frac{4,000}{(1 + 10\%)^3} + \frac{3,000}{(1 + 10\%)^4}$$

$$- 12,000 = 822$$

執行三年即終止計畫之淨現值為 1,027：

$$NPV = \frac{4,000}{(1 + 10\%)} + \frac{5,000}{(1 + 10\%)^2} + \frac{4,000}{(1 + 10\%)^3} + \frac{3,000}{(1 + 10\%)^3}$$

$$- 12,000 = 1,027$$

執行二年即終止計畫之淨現值為 314：

$$NPV = \frac{4,000}{(1 + 10\%)} + \frac{5,000}{(1 + 10\%)^2} + \frac{5,500}{(1 + 10\%)^2} - 12,000 = 314$$

　　根據上述之比較，選擇執行三年即終止該投資計畫之淨現值為最有利，所以在考慮殘值價值後，即不一定要執行期滿投資計畫，投資人可做最有利之選擇。

第三節　商業遊憩產業投資成本分析

　　商業遊憩產業範圍廣大，規模的大小差異也非常大，投資成本分析基本上是要提醒投資人，在投資成本的評估分析，儘可能與實際狀況符合。許多事前的憑空想像，或是將投資成本耗費在非必要的部分，都會是投資失敗的原因，以下以旅館投資為例，進行投資成本的分析。

　　旅館主要銷售的是房間數，所以開發旅館所需花費的成本估計，就常依據客房房間數做為基礎計算，旅館內可銷售的房間數（available room）通常是少於旅館客房房間總數。因為有些房間，也許提供旅館主管所住而不能銷售，所以在旺季時如果能夠讓出那些主管佔用的房間，可銷售的房間數也勢必增加。

　　旅館的投資成本，大致上至少包括了土地成本、建造成本、建造期間的利息成本、家具設備成本、營運設備成本、存貨、試行開幕之成本及工作股本等八項投資的成本。一個新旅館產業的價值評估，除了投資成本評估之外，也應附帶著預測旅館未來營業收入及營業支出的費用，主要的目的就是要讓旅館產業的評估者，對於投資一個新旅館到底做如何的評價及建議？無論如何，對旅館產業投資的價值評估，第一個也是最重要的步驟，就是要決定投資這家旅館的整體價值如何？尤其是針對一個投資新旅館的計畫，更是要做仔細的價值評估，一個投資新旅館方案可行性與否，最重要的條件就是旅館未來的價值一定要大於旅館的投資成本。

　　專業的評估者一般都選擇採用下列三種不同的方法來評估旅館的市場價值。茲分別說明如下：

(一) 投資成本計算法（Cost Approach）

投資成本計算法是依據新旅館各項投資成本的總和，再依據折舊的年限，評估旅館的價值。

(二) 售價比較法（Sales Comparison Approach）

評估旅館的價值，用最近旅館市場中同類型旅館的售價來做比較，為了能有一個更精確的價值評估，雖是同類型的旅館，但是在做比較時，必須要注意及調整評估同類型旅館的個別差異及其獲利性。

(三) 獲利資本估計法（Income Capitalization Approach）

獲利資本評估法是考量現有旅館市場及未來市場的競爭下，預測旅館每年的營業收入扣掉每年所有的營業費用後，期望的獲利空間，根據獲利的大小來評估旅館的價值。

旅館開發成本依據旅館舒適程度而有所差異，基本上，依據旅館開發成本的等級分成三大類：豪華型、標準型及經濟型旅館。以美國為例，表 4-5 列出各類型旅館歷年各項目的投資成本。

一個新旅館開發的主要成本包括的部分，大致可分為下列八項：

(一) 土地成本（Land）

對旅館而言，土地成本通常是旅館開發一個沉重的負擔，特別是都會區更是嚴重。土地不一定需要花錢購買，土地可以考慮用租賃的方式來取得，土地成本隨著地點位置價格有極大的差異，如果依據每個房間來做計算基礎，土地成本可以低至僅花數萬元一個房間，也可能高至每一個房間上千萬元的成本。另外，務必記得的是土地的成本，應包括旅館建造期間的土地稅，以及整理清除土地地上物的費用。

表 4-5　旅館開發成本（平均每個房間以美金計算）

	建築成本	家具及設備	土　地	試行開幕費用	工作股本	總成本
1976						
豪華型	32,000-55,000	5,000-10,000	4,000-12,000	1,000-2,000	1,000-1,500	43,000- 80,500
標準型	20,000-32,000	3,000- 6,000	2,500-7,000	750-1,500	750-1,000	27,000- 47,500
經濟型	8,000-15,000	2,000- 4,000	1,000-3,500	500-1,000	500- 750	12,000- 24,500
1986						
豪華型	62,000-120,000	13,700-30,600	11,500-27,800	3,100-5,200	2,200-3,100	92,500-186,700
標準型	39,000- 6,000	9,700-16,800	5,800-15,400	2,000-3,800	1,500-2,500	58,000- 98,500
經濟型	21,000- 37,000	5,100- 9,000	3,500-10,000	1,000-1,800	1,000-1,500	31,600- 59,300
1990						
豪華型	67,000- 12,800	15,400-33,000	10,700-25,800	3,500-5,700	2,500-3,500	99,100-196,000
標準型	42,000- 65,000	10,800-18,500	5,400-14,300	2,200-4,000	1,600-2,800	62,000-104,600
經濟型	22,500- 41,000	5,600-10,000	3,200- 9,200	1,200-1,800	1,200-1,600	33,700- 63,600
1991						
豪華型	65,000-122,000	14,500-31,500	10,200-24,000	3,700-5,900	2,600-3,600	96,000-187,000
標準型	40,000- 63,000	10,000-17,800	5,100-13,500	2,300-4,200	1,700-2,900	59,100-101,400
經濟型	21,000- 39,000	5,000- 9,500	3,000- 8,600	1,300-2,000	1,300-1,700	31,600- 60,800
1992						
豪華型	64,000-120,000	14,200-30,900	9,200-21,600	3,800-6,100	2,700-3,700	93,900-182,300
標準型	39,000- 62,000	9,800-17,400	4,600-12,300	2,300-4,400	1,800-3,000	57,500- 99,100
經濟型	21,000- 38,000	4,900- 9,300	2,800- 7,900	1,400-2,100	1,300-1,800	31,400- 59,100
1993						
豪華型	63,000-119,000	14,000-30,500	8,700-20,500	3,900-8,200	2,800-3,800	92,400-180,000
標準型	39,000- 61,000	9,700-17,200	4,400-11,800	2,300-4,500	1,800-3,000	57,200- 97,500
經濟型	21,000- 38,000	4,900- 9,200	2,700- 7,700	1,400-2,100	1,300-1,800	31,300- 58,800
1994						
豪華型	64,000-121,000	14,300-31,100	8,900-20,900	3,900-6,200	2,800-3,800	93,900-183,000
標準型	40,000- 83,000	10,000-17,800	4,500-12,300	2,400-4,600	1,800-3,000	58,700-100,500
經濟型	22,000- 40,000	5,100- 9,500	2,800- 8,000	1,500-2,200	1,300-1,800	32,700- 81,500
1995						
豪華型	85,000-124,000	14,800-32,300	9,200-21,700	4,100-6,400	2,900-4,000	96,000-188,400
標準型	41,000- 65,000	10,400-18,300	4,700-12,800	2,500-4,800	1,900-3,100	60,500-104,000
經濟型	23,000- 42,000	5,400- 9,900	3,000- 8,400	1,600-2,300	1,300-1,800	34,300- 64,000

資料來源：Lane, Harold E. and Dupre, Denise（1996）*Hospitality World: An Introduction*, New York：Van Nostrand Reinhold, pp.351-352.

(二) 建造成本（Improvements）

建造成本在旅館開發案中，是最大部分的成本花費，當然建造成本的多寡，會依照旅館等級的需求、旅館的不同類型以及建材的品質而有所不同。如果要能有效控制建造成本在規劃預測的範圍內，選用固定價格合約（fixed-price contract）的方式，來跟承包商議定應該是最佳的選擇。因為人工及建材都可能會在建造期間，受到通貨膨脹影響而要追加預算，但是在旅館建築業中，通常不被承包商所接受，所以大部分旅館開發跟承包商簽的都是所謂的成本追加合約（cost-plus contract）方式。另外，將追加成本的忍受上限寫在合約中是很重要的，否則無限制的投資下去，將有可能會血本無歸。因為通貨膨脹而追加預算，可以依據政府的消費者物價指數或是勞力成本指數來做預算的追加。

(三) 建造期間的利息（Interest During Construction）

根據財務槓桿的原理，建造期間所借貸的資金愈多，旅館未來淨利只要能高於利息費用，股東投資報酬率（return on equity）就愈高，特別是有時政府機構也有獎勵投資條例辦法，可以提供貼補利率給旅館業主，那麼股東投資報酬率就可能更高。當然也有一些旅館開發案，因為利息過重，工程又延宕不前，最後因負擔不起利息而在建造期間中途換手。

(四) 家具設備成本（Furniture, Fixtures, and Equipment）

旅館的家具設備大致上分為營業前場（front of the house）及營業後場（back of the house）二大類，旅館營業外場的家具設備包括客房內旅館大廳、餐廳、酒廊等。營業後場的設備包括：廚房、辦公室及洗衣房等。

(五) 營運設備成本（Operating Equipment）

旅館的營運設備包括了布巾、瓷器、銀器、刀叉及制服等。這些營運設備除了在前場投入旅館的服務之外，還必須有一定數量的備品存貨，以備不時之需。

(六) 存貨（Inventories）

當一個新旅館開始營運時，不但需要採購許多營業用的貨品，而且還需要有一定量的保留庫存，以備營業之需求。過量的存貨不僅佔用空間，也會浪費太多的現金置於存貨上，所以存貨的需求量要依據預期貨品的消耗量來做增補，在旅館中較主要的存貨貨品包括：

1. 食物。
2. 飲料。
3. 清潔供應品。
4. 紙類供應品。
5. 客人供應品。
6. 文具。
7. 工程用供應品。

(七) 試行開幕之成本（Pre-opening Expense）

在試行開幕期間，花費最多的成本包括了員工的薪資、訓練成本、廣告及行銷費用等。試行開幕花費成本的多少，常會依據管理者的個人管理哲學而有所差異。管理者在正式開幕之前，希望員工的技術及服務要達到什麼樣的水準，或者營業量要能達到什麼樣的水準，才考慮讓旅館正式的開幕，不同管理者的看法差異頗大，所以花費的成本也勢必會有所不同。

(八) 工作股本（Working Capital）

工作股本從會計上所代表的意義，指的是流動資產減去流動負債，換言之，在一個新旅館現金收入達到一定的水準之前，工作股本的準備金額必須能足夠負擔旅館早期薪資及各項營運的費用。所以，工作股本的準備，對一個新開發完成的旅館可說是非常重要，如果工作股本週轉不靈，旅館就將前功盡棄。

表 4-6 顯示依據不同區位的開發成本，成本項目的比例分析，可做為各旅館開發投資的參考。

表 4-6　比較不同地區的開發成本

旅館開發成本	未開發地區	度假村開發地區	已開發地區
	預算佔總額 百分比（％）	預算佔總額 百分比（％）	預算佔總額 百分比（％）
土地	5	10	15
基礎設施	6	8	8
建造成本	50	55	50
家具、設備、固定裝置	15	10	10
營業設備	4	2	2
存貨	4	2	2
試行營業費用	3	2	2
行政、廣告費用	5	5	4
利息費用	8	6	7
總預算	100	100	100
成本／房間			
工作股本（佔土地及行政、廣告費用的 15％）	1.50	2.25	2.85
＊假設 300 個房間數，三星級旅館的房價，每個房間佔 700 平方英尺			

資料來源：*Architects and Planners* (Dec. 1993), Honolulu: Wimberly Allison Tong & Goo, Inc.

第四節　商業遊憩產業投資的風險

一、商業遊憩產業投資的各項風險分析

評估商業遊憩產業投資的回收，應同時考量回收時間的早晚及金額的回收。商業遊憩產業投資都有一定的風險，我們可以把商業遊憩產業投資的風險分成以下五大類：

(一) 經營及管理的風險

投資商業遊憩產業通常會被定義為投資房地產以及經營企業，但是投資商業遊憩產業又不同於單純的投資房地產，因為商業遊憩產業的投資報酬率將會受到管理及經營效率很大的影響。好的經營管理會對商業遊憩產業造成不同的影響，不但是能增加收入，而且控制好經營成本，會造成商業遊憩產業現金流量增加，使得投資報酬更明顯。但是機會也是風險，如果經營不善就會造成許多的風險，諸如需求下降，勞工成本的增加，營運成本的控制不當，法規的要求變更，加盟系統及管理公司的改變，都可能造成商業遊憩產業經營及管理風險的形成。

商業遊憩產業的投資報酬的評估，不僅是報償的金額多寡，回收的時間也是同樣重要的考量，商業遊憩產業投資的成敗包括了房地產及營運管理的雙重因素在內。商業遊憩產業有效率的營運管理，能夠讓商業遊憩產業在增加收入和控制成本方面，可以創造極大的差異；相對地，商業遊憩產業沒有效率的營運管理，將會導致在競爭市場的淘汰出局，營運良好的商業遊憩產業可以大大增加商業遊憩產業房地產的價值，一旦轉手時可能有豐厚的報酬，相對也可能會無人問津一

落千丈，可見商業遊憩產業營運風險是很大的。一般商業遊憩產業營運上的風險，包括了需求的不足、人工成本的大幅上漲、營運成本的控制不當、資金週轉不靈、商業遊憩產業管理公司及加盟連鎖系統的不適當等。

(二) 房地產及市場的風險

在一個已經有限或極為飽和的市場，因為需求的有限，投資商業遊憩產業興建會有極大的風險，或是當政府獎勵商業遊憩產業投資的方案提出後，一窩蜂的跟進搶建，亦或對房地產過去上漲的輝煌成就期待甚深，也可能會造成誤判而帶來更大的風險。供給與需求的失衡，經常會造成房地產的一蹶不振，泡沫經濟的陰影更是對商業遊憩產業房地產的前景，增加了更多的變數。

房地產價值可能因為經濟環境或政治環境的改變，而產生巨大的改變，另外，市場的風險則是原先預測的市場跟實際的市場狀況，產生了極大的出入，造成供過於求，市場萎縮而無法成長等，都是商業遊憩產業投資的風險。

(三) 政府法規的風險

政府法規改變，例如：營業稅的增加、消防安全建材的要求、無障礙空間的執行、環保政策的配合等，可能要花費極大的成本去做改善，否則有可能整個商業遊憩產業要重新改建，這些都是可能的風險。

政府法規的改變，往往給商業遊憩產業帶來了許多額外增加的成本，造成經營的困難，法規的風險會造成商業遊憩產業的現金流量，以及對房地產價值產生負面的影響。例如：像增加房地產稅或營利稅收、勞工法規的改變、對最低薪資及保障殘障人士就業權利等，再之像是對環保需求的水準提升，消防建材及設施方面的嚴格要求，都可能會因為政府法規的改變，而造成經營上的風險。

(四) 天然災害的風險

近幾年來，台灣遭受許多天然災害的摧殘，諸如 921 大地震以及每年颱風的侵襲，尤其是對許多位於山區景點的休閒飯店，大雨可能會掏空地基帶來土石流，或甚至於對商業遊憩產業結構的安全造成問題，這些都是無法預測的天然災害風險。

(五) 財務的風險

商業遊憩產業財務上的風險首先來自於貸款的利率快速上漲，萬一收入的增長跟不上利率增加的速度，會因為利息過重而導致週轉失靈。在經濟環境不景氣時，因為收入及利潤的大幅萎縮，導致連融資貸款的利息都無法負擔。商業遊憩產業投資另外一個重要的財務風險就是變現流動性較小，相較於投資股市，可以很快賺到錢，或是設置停損點，控制損失退出市場，但是商業遊憩產業的交易，需要較長時期的評估及考量才能完成一個交易，因此當商業遊憩產業要轉賣時，流動性也會是一個風險。事實上評估商業遊憩產業投資風險，最重要的就是評估預測未來商業遊憩產業可以獲得的現金流入量，而且能夠非常精確而沒有錯誤，那也就表示商業遊憩產業投資是零風險，風險的預測一般是依據以下幾種方法：

 1. 依據過去的財務記錄及活動。

 2. 依據實際的經驗判斷。

 3. 主觀量化的估計。

二、商業遊憩產業投資風險的衡量

在評估商業遊憩產業投資風險，首先要預測商業遊憩產業預期報酬價值，預期報酬價值的意義，是指投資者買入各類的商業遊憩產業，

持有一段期間後預期可以獲得的報酬價值。由於各類商業遊憩產業未來的報酬價值不確定性，因而呈現的機率分配（assigned probability）與各類商業遊憩產業報酬機率分配的期望值（expected value）就是投資人的預期報酬價值。但是只憑預期報酬價值，來決定投資抉擇是不夠的，換言之，風險也是很大的。

我們通常必須借助某些客觀的數據來衡量風險，其中最常使用的衡量個別風險的工具為：標準差（standard deviation）以及變異係數（coefficient of variation）。標準差為變異係數δ^2的正值平方根，變異數（variation）計算的原則，就是在各種經濟情況下的可能報酬率與預期報酬率的平均差距，預期報酬率代表的是各種情況下的加權平均報酬。站在投資人的觀點，若是預期報酬價值相同，投資人當然會選擇風險較小，即標準差較小的商業遊憩產業來投資；若標準差相同，投資人則會選擇預期報酬價值較高的商業遊憩產業來投資，投資人進行投資決策的原則，絕對是選擇風險愈小愈好，報酬愈高愈好。但是某類商業遊憩產業的預期報酬價值較高，同時標準差也較大，另一類商業遊憩產業預期報酬價值及標準差都較小，這二類之間又要如何來選擇呢？

這時投資人就必須透過另一風險衡量工具，也就是變異係數來決定。變異係數的計算公式為標準差除以預期報酬價值，變異係數是用來衡量相對的風險程度。由公式來看變異係數是表示該商業遊憩產業的風險程度，也就是投資者從投資商業遊憩產業每賺取 100 萬的預期報酬，所必須承擔的風險；換言之，變異係數數值愈高，代表相對風險愈大。

$$\text{預期報酬率} = \widehat{K} = P_1K_1 + P_2K_2 + \cdots\cdots + P_NK_N = \sum_{i=1}^{N} P_iK_i$$

Pi 為各種經濟狀況發生之機率

Ki 為各種經濟狀況發生之機率

N 為經濟情況的種類，而標準差計算的公式為：

$$\delta = \sqrt{\sum_{i=1}^{N}(K_i - \widehat{K})^2 P_i}$$

以下是一個旅館投資風險分析的例子，假設王先生準備在大台北區要投資買一家旅館，他正在考慮到底要投資哪一類型的旅館，因此，委託專業旅館顧問公司做市場研究，根據研究調查的結果，王先生可以計算出最有投資潛力的三種類型旅館。（包括：休閒旅館、商務旅館及公寓式旅館）的淨現值分別如下：

表 A

評估淨現值（以千萬元為單位）		
休閒旅館	商務旅館	公寓式旅館
$35	$45	$60

最具潛力的三種類型旅館淨現值的評估已完成後，接下來王先生就要估計未來市場不同經濟趨勢的或然率（見表 B），然後再計算出投資哪一類型旅館，可以獲得最高的期望價值。

表 B

評估淨現值（以千萬元為單位）				
經濟發展趨勢	評估或然率	休閒旅館	商務旅館	公寓式旅館
1. 觀光下降 10％	20％	$35	$45	$60
2. 觀光穩定不變	35％	$60	$67	$65
3. 觀光成長 20％	30％	$80	$77	$70

各類型旅館的期望價值（預期報酬率）如下：

休閒旅館	商務旅館	公寓式旅館
（0.20×35）	（0.20×45）	（0.20×60）
（0.35×60）	（0.35×67）	（0.35×65）
（0.30×80）	（0.30×77）	（0.30×70）
總計　$ 52	$ 55.6	$ 55.8

標準差為變異數δ^2的正值平方根，所以先要計算出變異數，即可得知各旅館的標準差，變異數也就是三種經濟情況下的可能報酬與預期報酬的平均差距，茲計算各旅館變異數如下：

計算各旅館變異數的公式是

$$\delta^2 = \sum_{i=1}^{N}(K_i - \widehat{K})^2 P_i$$

休閒旅館

$(35 - 52)^2 \times 0.2 = 57.8$

$(60 - 52)^2 \times 0.35 = 22.4$

$(80 - 52)^2 \times 0.3 = 235.2$

$57.8 + 22.4 + 235.2 = 315.4$

$315.4 \div 3 = 105.13$

商務旅館

$(45 - 55.6)^2 \times 0.2 = 22.47$

$(67 - 55.6)^2 \times 0.35 = 45.49$

$(77 - 55.6)^2 \times 0.3 = 137.39$

$22.47 + 45.49 + 137.39 = 205.35$

$205.35 \div 3 = 68.45$

公寓式旅館

$(60 - 55.8)^2 \times 0.2 = 3.53$

$(65 - 55.8)^2 \times 0.35 = 29.62$

$(70 - 55.8)^2 \times 0.3 = 60.49$

$3.53 + 29.62 + 60.49 = 93.64$

$93.64 \div 3 = 31.21$

變異數愈小的話，相對風險也就愈低，在上述三個選擇下，公寓式旅館的變異數最小，因此投資公寓式旅館是最佳的選擇，也是最低的風險。另外評估標準差，也可以評估相對風險的大小，公寓式旅館的標準差最小（見表 C），相對風險也較小。

表 C

	變異數	標準差
休閒旅館	105.13	10.253
商務旅館	68.45	8.274
公寓式旅館	31.21	5.587

另一個評估的方法叫做變異係數（見表 D），也就是評估每一元期待價值的風險，它是用標準差除以投資期望價值，得到變異係數。

表 D

	標準差	期望價值	變異係數
休閒旅館	10.253	$52.0	0.197
商務旅館	8.274	$55.6	0.149
公寓式旅館	5.587	$55.8	0.100

上述各項評估發現，如果王先生對投資旅館為求獲得最高的投資期待價值，公寓式旅館是較佳的選擇，如果又希望投資風險能夠減低，依照標準差及差異係數來評估，公寓式旅館依舊是最好的選擇。

第五章

商業遊憩產業連鎖加盟與工程設施

學習目標

本章可以讓你學習瞭解到：

- ✿ 選擇旅館管理公司重要的考慮因素
- ✿ 旅館特許加盟業主所提供的服務
- ✿ 旅館加盟會員的義務及費用
- ✿ 連鎖餐館的發展與考慮因素
- ✿ 連鎖餐館加盟者的優勢
- ✿ 連鎖餐館加盟者的劣勢
- ✿ 連鎖餐館加盟總部的優勢
- ✿ 連鎖餐館加盟總部的劣勢
- ✿ 餐飲設施的角色及重要性
- ✿ 商業遊憩產業的工程設施設計準則
- ✿ 設施的維護及整修
- ✿ 旅館設施的重新裝修

商業遊憩產業早已全面走向連鎖加盟，國際化連鎖的趨勢更是明顯，放眼未來商業遊憩產業也愈來愈走向集中化、規模化，不論是旅館、餐飲、俱樂部甚至主題公園、電影院等，許多著名的企業都以管理系統及效率著稱。在商業遊憩產業中，績效最為人所津津樂道的就是迪士尼公司，不僅在主題公園、旅館、餐飲、遊輪、電影製作、舞台劇、錄影帶等，都有傲人的成績，如果本身已創造了許多驚人的績效，勢必就會有更多的公司渴望加盟連鎖經營，香港的迪士尼樂園即將成為第五個迪士尼樂園，即是一個好的範例。

商業遊憩產業連鎖加盟與發展，是全世界未來商業遊憩產業的趨勢，如何運用別人的金錢，來發展該公司卓越管理的 know-how，以賺取或累積更多的財富是所有人的夢想，以下以旅館及餐館分別做範例，來瞭解國際連鎖旅館及餐館的加盟是如何形成，以及形成的條件、要素與加盟的優劣勢比較。

第一節　旅館管理公司

母公司和子公司的管理合約，子公司擁有該家旅館的土地、建築物、家具設備等一切設施，委託母公司來經營管理，母公司就是旅館管理公司（hotel management company），雙方簽訂一個管理合約（management contract），由母公司提供管理及服務給子公司，而子公司支付管理費，依照這個合約執行雙方的權利和義務。母公司僅負責旅館整體的營運及管理，旅館員工是屬於子公司的員工，任何旅館的營運損失或訴訟，都得由子公司來負責吸收。母公司的角色更清楚的說，就是代表業主（子公司）執行旅館營運管理的工作。為什麼許多的旅館都願意委託旅館管理公司來經營，主要就是因為旅館管理公司，提供了管理上的專業知識及智慧，標準的訓練計畫及公司享有聲譽的

品牌名稱。

　　旅館管理公司並非寡占市場，有些公司有顯著的績效，有些則有待商榷，在這眾多的旅館管理公司中，如何來選擇一家最合適的管理公司？以下是選擇旅館管理公司的重要考慮因素：

1. 管理費用的金額。
2. 市場拓展的能力。
3. 幫助融資的能力。
4. 經營的效率。
5. 合約條件及條款的彈性。

一、管理費用的金額

　　管理費用的金額是重要的考慮，因為所有旅館業主都希望每一分錢的付出，都有應得的價值，所以管理費用支付的方式也有下列三種：

1. 費用依據旅館總收入的比例（大約 4～6 ％）。
2. 費用依據毛營利（gross operating profit）的比例來計算，大約是毛營利的 15～25 ％。
3. 費用依據旅館總收入加上毛營利的比例來計算。

　　除了上述固定的費用外，業主有時為了激勵旅館管理公司，希望能將旅館管理的更為有效率，也許會提出所謂的獎勵金（incentive fee）給旅館管理公司。

二、市場拓展的能力

　　一個有效率的旅館管理公司，能夠展示出它在市場上強勢的地方，也會有一些成功的數字紀錄，顯示他們在旅館市場上拓展及服務管理的績效。另外，每家管理公司，也都會有他們最擅長的區隔市場，也

許有些公司是休閒旅館方面的專家，有些又是賭場旅館的權威，或許某公司在會議旅館方面有較豐富的管理經驗，按照各公司擅長的部分來做選擇，是較完善的做法。

三、幫助融資的能力

旅館業主投資一家旅館，通常都需要大量金額的融資，當旅館業主找銀行或金融機構討論融資方面的問題時，如果他委託經營的管理公司，是被市場高度認同而且有成功經營紀錄的旅館管理公司，融資的機會及條件都會大幅的提高。

四、經營的效率

經營的效率主要就是要看旅館是否有盈利，如果一家旅館提供舒適的房間及良好的服務，但是經營管理者卻無法做好成本控制，而不能創造合理的利潤，這就是業主最大的損失。所以，該旅館管理公司必須提供該公司目前經營的旅館，所有營運的財務資料，以佐證經營管理每一家旅館的優異表現。

五、合約條件及條款的彈性

一般公司與旅館管理公司所簽的管理合約期限，都是二十年或是更久，有些公司甚至於長到五十年的期限。另外，如果該公司經營管理不如預期，而想要終止合約的要求，有些公司也有較多的限制而缺乏彈性，因此這也是考慮的重點因素。目前世界上管理最多旅館的旅館管理公司在表 5-1 可以看到目前的排名，雖然數量多並不代表就是最好，但是管理專業能力，能讓眾多的旅館所認同，站在市場的角度，

也不得不令人佩服。至於跟旅館管理公司所議定的管理合約應包括那些，請參考本章附錄。

表 5-1　管理最多旅館的旅館管理顧問公司

管理公司名稱	總旅館數	管理的旅館數
Marriott International	968	2,999
Extended Stay Hotels	686	686
IHG (InterContinental Hotels Group)	585	4,186
Accor	567	3,982
Hilton Hotels Corp.	440	3,265
Starwood Hotels & Resorts Worldwide	436	942
The Rezidor Hotel Group	289	361
Groupe de Louvre	248	856
NH Hoteles	248	341
Interstate Hotels & Resorts	226	226

資料來源：*HOTELS' 325 Survey 2009*

第二節　旅館特許加盟

特許加盟（franchising）的定義，是加入旅館連鎖集團成為會員，運用連鎖旅館集團的名字，以及他們所提供的服務。另一方面，也要付出連鎖加盟的費用（franchise fee）。另外，在旅館的連鎖加盟中，有些旅館雖然也是加入成為集團會員，使用該集團所提供的訂房系統及服務，但並不使用連鎖集團的名字，稱之為入會（affiliation）。

連鎖的產生起源於某家公司，因為其所提供的產品或服務，得到市場上及消費者良好的回應，為擴展其營業據點或市場佔有率，藉由建立一套標準營運系統方式，將該系統使用的權利授予加盟業者，並收取加盟金及其他相關費用。因此，我們可以說連鎖加盟是業主將他

所能提供的系統、服務、知識、商譽及權利，視為商品而販賣給加盟商的一種銷售行為。如同其他的交易過程，特許加盟業主及加盟會員皆希望透過連鎖系統的建立，而達到雙方的營運目標；連鎖旅館業可擴大其品牌的市場佔有率，加盟會員也可以藉助別人的專業及經驗，來達到賺錢的目的，以減少經營風險。

在旅館方面，Wyndham Hotel Group 可被視為旅館業中連鎖企業經營的最佳代表，表 5-2 中顯示，在全世界目前約有 7,016 家連鎖旅館，其他像 Hilton、IHG 及 Choice Hotels International 也是在旅館產業中表現不錯的連鎖旅館。

表 5-2　管理最多連鎖加盟旅館的公司

旅館公司名稱	連鎖旅館數	總旅館數
Wyndham Hotel Group	7,016	7,043
Choice Hotels International	5,827	5,827
IHG (InterContinental Hotels Group)	3,585	4,186
Hilton Hotels Corp.	2,774	3,265
Marriott International	2,079	3,178
Accor	1,129	3,982
Vantage Hospitality Group	845	845
Carlson Hotels Worldwide	840	1,013
Starwood Hotels & Resorts Worldwide	437	942
LQ Management LLC	337	337

資料來源：*HOTELS' 325 Survey 2009*

特許加盟的結合，必須要兩方面都有意願，才能順利形成。一方是特許加盟業主（franchisor），另一方是加盟會員（franchisee）。以下分別從各自的角度來分析雙方彼此的權利及義務。

特許加盟業主所提供給加盟會員的服務，可以把它劃分為方法、技術上的協助及行銷三大部分：

一、方法

(一) 標準營運程序（Standard Operation Procedures; SOP）

為使雙方都能節省時間、人力及物力，對於新加入連鎖系統的投資者，業主都會提供給加盟會員一套營運程序，指導如何著手準備店面的設計或裝潢、物料的採買、招募員工等問題。利用營運手冊的方式，詳細說明每一步驟所應遵循的程序，讓各加盟會員在對外的經營服務上，都能維持一定的水準。如果營運手冊有所改變，業主也會隨時更新手冊資料，使加盟會員在經營上也能配合步調加以修改。

(二) 提供人員訓練

店面剛開始經營時最困難的部分便是找到合適勝任的員工，所以找到適宜的人力，不僅可以使公司的經營容易步上軌道，還可減少招募及訓練人力的時間與成本。

業主除了提供人員訓練的方法外，也會在正式營運前，安排加盟會員的高階管理者，接受人事訓練課程，讓他們先瞭解整個企業文化背景及熟悉公司的營運程序。

(三) 提供區域性的管理者，定期到各加盟單位檢查

為確保各加盟會員所提供的產品與服務品質能達到一定的標準，不會因某家店的管理不當，而破壞整體連鎖企業的形象或商譽，因此業主會定期指派各區域的管理者或督導員，前往各加盟會員進行品質的檢查，同時也可藉此讓加盟會員有機會向業主反映其營業上所遭遇的困難。

雖然區域管理者的主要任務是監控品質，但有時區域管理人員對

於加盟者所提供的營運協助卻很廣泛，例如像是物料的採買與儲存、人力的調度、菜單的變化或區域市調分析等。

二、技術的協助

前述業主所提供的服務，對各項連鎖企業而言，可說是一般基本的服務，但對於有關技術方面的協助，例如：區位選擇、可行性計畫分析或採購設備及物料等，各企業有其不同的考量點，因而在相關費用的收取上就會有所差異。旅館投資者想加入連鎖體系的經營時，勢必得多方面的進行考量評估後才能作最後的定案。

(一) 開發建造階段

業主協助加盟會員，例如進行有關區位地點的選擇評估，及開發的可行性分析，甚至幫助加盟會員找銀行商議融資貸款，並和銀行協商有關抵押貸款的條件。

(二) 建築方面

一旦營業地點決定好之後，便可開始實行建造施工程序，為統一各連鎖體系的企業標誌及形象，連鎖業主會在商標名稱及硬體設施的建築上有一定的要求，讓消費者一眼就可辨認旅館的所在位置及其建築特色，加盟連鎖旅館以假期旅館（Holiday Inn）最具代表性。

連鎖旅館系統有專屬的建築師、室內設計師及工程監工人員，對於建築費用及品質上較易控制，也可以降低時間及成本的花費。至於集團下如果未有專業建築人士的話，業主則會安排加盟會員與工程的承包商接洽。

(三) 採購

加入連鎖企業的另一項優點，便是可以藉由業主大量採購所享有的折扣，而減少物料採買或設備採購的成本。無論是營業前所需購置的營運設備、餐桌椅及家具，乃至於營業期間所需的紙張、客人消耗品，以及所有營運設備持續的供應。採購項目不僅繁瑣，且部分物品的規格、樣式及品質均要符合業主的要求，例如：布巾、床單、紙類用品等，因而業主提供採購的服務，也可以減少加盟會員自行採購所耗費的時間及成本。

有關旅館採購的項目，可分為下列二大類：

1. **營運用品：**布巾、瓷器、銀器、玻璃製品、器皿、紙類用品、客人消耗品（guest supplies）、清潔用品、制服等。
2. **固定設備：**例如家具、營運設備等。

三、市場

特許加盟合約中，最重要或最有價值的部分就是市場。投資者會選擇連鎖加盟的方式來創業，最大的誘因是看上連鎖系統所帶來的潛在商機，透過企業名稱的使用，加上訂房系統與銷售網的配合，以及整合廣告的規劃，可以使投資者降低經營的風險，並賺取較高的利潤。

(一) 公司名稱

毫無疑問地，公司名稱是連鎖旅館行銷的關鍵所在，參與此連鎖系統者，莫不是想藉由連鎖旅館過去的優異表現，以及創造出的商譽來獲益，加上看好未來市場的潛力，才會選擇加入連鎖經營的行列。其次，旅館名稱使用的範圍很廣，除了廣告標示外，還可以出現在菜單、餐具、杯皿、桌巾、及旅館內其他地方，可說是加深消費者對旅

館形象的一種行銷方式。公司名稱也可藉由口語傳播的方式，達到品牌行銷的目的，讓更多的潛在消費者能認識該旅館。

(二) 訂房系統

訂房系統是市場服務最有價值的部分，一個良好的訂房系統，可以不斷提供加盟旅館相當穩定數量的訂房。這些訂房透過來自總部的中央訂房系統（CRS），或是其他加盟會員旅館的訂房網路，擁有愈多會員的連鎖旅館，就有愈多的訂房機會，因為這些客人可能目前正住宿在其他連鎖會員的旅館中。

(三) 整合廣告規劃

既然前述提到企業名稱的重要性及其所帶來的商機，因而業主在擬定行銷計畫時，一定是以整體連鎖企業的方式，從事廣告規劃活動。在整合廣告規劃的花費上，是由各連鎖會員來共同分擔，至於分擔方式及比例則依各連鎖體系的規定而有所不同。

(四) 銷售網

有關於銷售網行銷，其主要目的就是藉由與大企業簽約合作的方式，讓企業集團下的員工，不論到何地進行商務或會議活動，都可就近選擇至簽約的連鎖旅館消費。連鎖旅館若能爭取和全世界 500 大或 1,000 大公司合作，再加上訂房系統的配合，將可擴展其市場佔有率。

四、加盟會員的義務

前述所提的都是總公司提供給連鎖業者的服務或技術支援，連鎖會員在接受服務及技術的移轉後，對於總公司當然有其應履行的義務。各項義務的執行，並不是單單的只是為向總公司交代了事而已，其最

終目的也是希望能提供一致性的服務品質給消費者，以維持該連鎖旅館既有的商譽。如果因為連鎖旅館數量的擴增，導致少部分加盟會員品質的疏於控管，破壞了旅館的形象，進而影響旅館營收將是得不償失的。一般來說，連鎖會員所需履行的義務，便是維持連鎖旅館營運品質要求的標準。我們分別從硬體及軟體兩部分，來探討如何維持連鎖旅館營運品質標準的要求。

(一) 旅館營運品質硬體的要求

1. 房間之大小。
2. 家具之數量。
3. 床的尺寸。
4. 餐館的數量。
5. 餐館的營業時間。
6. 停車場。
7. 電視。
8. 游泳池。

(二) 旅館營運品質要求的標準

1. 清潔。
2. 員工禮貌。
3. 服務品質。
4. 房價。
5. 退房時間。
6. 床單或日用品的更換。
7. 是否使用連鎖加盟的產品。

(三) 加盟費用

當旅館決定加入連鎖體系時，連鎖加盟業主因為提供了方法、技術協助及市場的各項服務，所以會收取所謂的加盟金（initial fee），以及每月權利金（royalty），加盟金一般是不會退還給加盟會員。其支付特許加盟費用的方式一般有下列六種：

1. 每月支付固定費用。
2. 每月固定費用加上使用訂房系統所應付的佣金（依房間數來計算）。
3. 依據房間收入的比例，或每月權利金再加上訂房服務費。
4. 依據旅館總收入的比例，或每月權利金再加上訂房服務費。
5. 依據總房間數，支付固定費用。
6. 依據租出去的房間數，支付固定費用。

上述的各種計算費用方式，若從加盟會員的角度來看，以第二種付費方式似乎較為合理，比較被加盟會員所接受。

(四) 保護加盟業者

關於保護加盟會員的部分，傑出的連鎖旅館所帶來的收益及其商譽，總是讓許多有能力的投資者，也想申請加入其行列。連鎖加盟業主雖然可藉由多增設旅館的方式，收取更多的加盟金及每月權利金，然而企業的經營並非是短視近利的，未加詳細評估審核申請者的條件，一昧的讓連鎖旅館快速增長，日後將會造成同一連鎖旅館之間的競爭，反而降低了整體的銷售額。

為了保護加盟業者，連鎖旅館的增加，最好是依據人口數量成長的比例來做評估的依據，而非依照距離的遠近或半徑大小來增設。畢竟台北市一平方公里之內的人口密度，是無法和台東縣的一平方公里相比擬。

第三節　連鎖餐館的發展與考慮要素

一、加盟制度的完整

　　對於餐館加盟業者和加盟者而言，加盟連鎖制度是一個獨立且令人振奮的機會。事實上，兩者之間為共生共榮的關係，能否經營成功須視雙方關係是否能密切合作而定。雙方既然是藉由相互的配合和信任來達成彼此的目標，因此瞭解彼此合作的優劣條件是非常必要的。

　　許多加盟者和總部間出現之問題，追溯其原因可能發生在簽訂契約之前的錯誤資訊所導致。許多的加盟者並不完全明瞭加盟總部的制度和精神，也無直接參與瞭解過任何連鎖加盟事業，僅被個案成功的光環所迷惑。

二、跨國性市場的加盟連鎖

　　國際性的加盟連鎖早已快速的擴展。而身為此制度先鋒的美國，更是持續地領導餐飲業，擴張國際性連鎖餐館的市場。美國的加盟總部不斷的在國外拓展其市場。根據「國際加盟連鎖協會」指出：在1988 年，有 35,046 家美國加盟店向海外區域發展，最大的區域在加拿大，其次是日本、歐洲、澳洲、英國和亞洲。

　　美國總部使用多種不同的方式進入國外市場，包括直接或個人的，直營或合資的方式。最普遍且花最少錢、最快速的方式，是銷售加盟連鎖權。美式的加盟連鎖是很吸引人的，因為其不僅提供當地人做生意的機會，同時提供了美式經營生意的方法、知識和技術。

　　進入國外的連鎖餐館市場有其困難度，有很多因素影響成功或失

敗的結果。例如：總部在當地市場的定位、本身專業能力的擴展、適應不同文化及語言差異的能力等。在美國加盟連鎖企業裡，拓展最快速也最成功的，就是餐飲業的連鎖加盟，所有外國地區餐飲加盟體系中，數量最多的餐館在日本，其次是加拿大、歐洲、澳洲和英國，餐飲的加盟連鎖幾乎在全世界都大幅度增加。

三、國際連鎖餐館的考慮要素

連鎖餐館加盟過程需考慮許多相關的因素，一般而言，連鎖餐館在考慮擴展國際市場的相關因素有下列幾項：

1. 政治環境和法規的限制。
2. 語言、文化、傳統的不同。
3. 菜單項目和提供的服務內容。
4. 經濟和人口統計變數的狀況。
5. 貿易和匯率的改變。
6. 產品及服務品質的市場接受程度。

第四節　連鎖餐館加盟者的優、劣勢

一、連鎖餐館加盟者的優勢

(一) 既有的經營理念

1. 加盟者買下一個已存在既有經營理念的事業，它所提供的產品或服務是獨特的，且具有成功的經驗。
2. 如果加盟連鎖經營已行之多年，其產品和服務的聲譽已完全建

立在良好的基礎之上，也容易引起消費者的注意。

3. 所謂「既有的經營理念」雖是適用於旗下加盟店獲利的保證，但此優點僅止於開店初期，往後的成功仍需視個別的加盟者，經營管理的效率而定。

(二) 邁向成功的工具

1. 在地點的選擇、餐館的興建、採購器材的選擇、餐館的經營訓練、廣告行銷等各方面，均可獲得加盟總部在地域性或全國性的支持。

2. 來自加盟總部不同層次且持續性的協助。

3. 加盟總部提供加盟者經營管理上的訣竅。

(三) 技術和管理的協助

1. 加盟總部提供技術和經營管理上的協助，是此制度的主要優點之一。此項協助甚至可以容許一個毫無經驗之人，開創其原先不熟悉事業。

2. 協助提供營業之前和開張時期的項目。此持續性的協助計畫也提供每日的經營管理。

3. 技術協助包括下列各點：(1)市場可行性分析；(2)地點選擇；(3)建築設計；(4)平面配置；(5)設備之供應；(6)內部設計。

4. 經營協助包括下列各點：(1)存貨控制及採購；(2)採購分類；(3)產品指導；(4)操作時間表；(5)訓練；(6)操作經營手冊。

(四) 作業標準化和品質控制

1. 標準化的適用性和維持品質的控制為加盟連鎖之優點。

2. 從餐館的裝潢，整體的主題風格和服務，可看出標準化的程度。遵循標準化制度，對於加盟總部、加盟者和員工之間，均有助

於團隊精神的確立。

3. 對於產品及服務一致性的維持，相互的合作是必要的。

4. 為維持形象，確保生意興隆及維持員工士氣和生意的成長，連鎖經營的一致性是必要的。

(五) 最少風險

1. 加盟連鎖大幅度減少失敗的風險，此風險明顯的比自行創業小的多。

2. 加盟連鎖在研究和技術的基礎上，發展出一套有利且可行的系統，可將失敗的風險降至最低。

3. 正確的說，此制度提供的是風險的減少但不是消失，而且也不保證一定成功。每家加盟店依舊面臨著風險可能性。

(六) 較少的資本的投入

1. 和獨立餐館相較，加盟連鎖餐館需投入的資本較少。

2. 計算好數目的產量和控制分量的方法，存貨較容易正確的預估，可減少丟棄機會或不必要的浪費。在其他管理模式上，同樣能減少費用。

3. 經營初期，加盟總部會提供原料和供應品。

4. 加盟總部員工投入餐館的設計及配置，對產量的增加和服務的效益是明顯有幫助的。

5. 加盟總部可間接的協助加盟者商業保險的購買、員工的健康保險計畫及其他福利措施，團體的購買力有助加盟者減少其營運成本。

(七) 貸款上的援助

1. 加盟總部可能提供比其他財務機構更誘人的貸款協助，可供企

業者從事企業擴展。

2. 貸款的輔助對加盟總部本身也有正面影響，對雙方皆有利。

(八) 評估的一致性

1. 經營的一致性會促進不同店的比較，和不同狀況的審慎評估。

2. 與其他加盟者開會交流也有助於這種評估，可以彼此學習到對方之經驗。

(九) 研究發展的助益

1. 加盟總部在研究發展方面，抱持著持續不斷的鑽研，許多總部維持著永久的研發部門。

2. 該研究往往偏重在產品或服務方面的領域。此類服務對於獨立非連鎖餐館是不存在的。

(十) 廣告和促銷的助益

1. 加盟者支付的資金，部份是用於廣告和促銷，因此總部可提供更完善之廣告機會。

2. 對加盟者而言，由優良的廣告公司和人才大規模的審慎規劃廣告，是其真正資產之一。

(十一) 其他契機

1. 加盟總部藉由成功的制度，提供加盟者擁有自己事業的機會，且享受伴隨成功而來的回饋，對於雙方而言是雙贏的策略。

2. 當加盟連鎖制度適度地運作，其提供的不僅是總部的品牌和經營觀點，同時也提供了有成功先例的專家技術，更容許加盟者維持其本身企業文化的獨立性。

二、連鎖餐館加盟者的劣勢

(一) 無法實現預期的期望

1. 當總部提供不切合實際的生意遠景,而加盟者誤解契約上的條款時,就容易產生錯誤的期望,導致不滿意的產生。
2. 此系統的缺點之一便是交易力量的不一致。加盟總部的財務能力一定較大,對個別的加盟者來說,法律的訴訟只會是冗長且昂貴的噩夢。

(二) 缺乏自由的空間

1. 加盟連鎖制度尚有一些問題無法解決,特別在領域的拓展或限制加盟客戶增加條件的談判。例如:一個地域有兩個加盟者,在自我競爭之下,絕對會影響其中一名加盟者生意的理想程度。
2. 當一加盟者有創意或新理念時,可能會礙於總部的限制或政策而無法實行。例如:有新菜單或「外送到家」新服務理念,也許總部不予贊同而告夭折。

(三) 承擔廣告和促銷的費用

1. 雖然廣告和促銷被列為加盟制度對加盟者的優點,但在某些情況下卻是負面的影響。
2. 不合實際的廣告費用或廣告效力,加盟者變成了負擔其他加盟人的廣告費用。促銷的情形也可能發生同樣情況,例如:總部要求促銷折價券,但加盟者覺得無需要,然而為配合促銷去販賣低價產品,最後反造成加盟者財務面和經營面之負擔。

(四) 支付總部提供的服務成本

1. 加盟者需付出部分服務成本費用，但當總部提供服務未達標準時，加盟者會感受到投資的損失。

2. 經過一段時間，加盟者也許會覺得加盟金和權利金費用不合理，甚至不願意繼續去支付加盟費用，特別當這些費用佔了投資報酬相當高的比率。

(五) 太過依賴加盟總部

1. 在營業項目、危機處理、訂價策略和促銷方面，加盟者可能會過於依賴總部之建議。

2. 太過於依賴總部建議，有時不見得睿智。在某些事件方面，也許加盟者本身即可作出比加盟總部更好的決定。

(六) 單調和缺乏挑戰

1. 對於一名企業家來說，連鎖加盟制度會讓業主感到缺乏挑戰和創意，而流於形式化經營。

2. 具企業精神的加盟者會希望更上層樓，但加盟總部並不會提供這種機會，在此情況下，加盟者可能轉行或投入到其他競爭者懷抱。

(七) 終止契約和續約

1. 契約的終止，對於加盟者而言是最嚴重的事情，因為所投入的資本、多年的經營和生計，全都依附在加盟總部。

2. 加盟總部有權去終止契約，不再續約或禁止加盟者轉移或停止加盟連鎖的經營。

3. 許多加盟者（特別是合作多年積極投入的加盟者）將總部「揮

之即去」、「予取予求」的權利，視為最大的缺點。

(八) 其他問題

1. 一旦加入此系統，一名加盟者的成功，是要靠同一系統裡其他加盟者共同的成功表現來決定的。
2. 若任何一名加盟者的品質和提供的服務不合標準，對於整個系統而言會帶來負面的影響。
3. 對於一個特許加盟連鎖來說，不好的評價會直接對單一加盟者的營業額有直接的影響。

第五節　連鎖餐館加盟總部的優、劣勢

一、連鎖餐館加盟總部的優勢

(一) 商業擴展

1. 加盟連鎖提供加盟者擴展生意的機會，擴展的資本可由採用加盟連鎖獲得。對於擁有有限資本的連鎖總部而言，此系統是擴展生意最佳方式。
2. 為了公司利益，加盟總部可選擇將多餘資本投資於系統本身或相關事業。另外，藉由此系統的銷售或投資者的直接投資，可以吸引資金來擴展事業。
3. 一間企業的擴展牽扯到風險和結構重整，處理上往往有許多的困難度，在此系統擴展的時候，並不需總部去進行組織結構的顯著改變。容許總部專注較多時間和精力去作策略性、經營性、市場趨勢分析及系統完善的全面性的發展。

(二) 購買力量增強

1. 加盟總部可經由集中採購大量的原料、器材和供應品，在財務方面可以獲利。
2. 部分由加盟者支付的金額，可做為廣告、促銷、和規劃良好層面的研究發展，在經濟規模的優勢上，可節省相當多的成本。

(三) 經營上的便利性

1. 由總部的立場來看，此制度提供了經營上便利性，無須每日去擔心店面經營、人員離職、員工福利和工資等問題。
2. 許多由公司直營的連鎖餐館，往往會面臨頭痛的人力資源問題。

(四) 加盟者的貢獻

1. 加盟者直接參與店裡每日之經營並瞭解所有活動機能，他們能夠針對問題提供良好解決之道，也會對一些公司政策適用與否提出建議，更能替總部的財務健全與穩定提供他們的看法。
2. 若讓加盟者密切地參與公司事務，許多問題就能夠避免。進一步來說，當考慮一項新的意見或改變，加盟者就是最好的智囊團。
3. 許多意見皆由加盟者提供，經過審慎評估再予以接納。

(五) 激勵和合作

1. 加盟者在社區內廣為人知，且較易獲得協助及尊重。對於總部而言，加盟者投入了龐大的激勵和合作力量，對此制度是另一項錦上添花的肯定。
2. 許多總部設有加盟者諮詢委員會，讓雙方有相互激勵與交換合作意見之機會，對此系統是一項正面助益。

二、連鎖餐館加盟總部的劣勢

(一) 缺乏管理上的自由空間

1. 總部對加盟店無直接的控制權，會造成政策改變和經營上的困難是此制度主要缺點之一。
2. 總部長期來看改變是有益的，但加盟者卻不見得會願意配合並執行任何一種可能會佔用其時間、精力和資本的改變。加盟者只對快速的投資報酬產生興趣。
3. 配合度不高的加盟者會造成持續性的問題來源。

(二) 加盟者財務狀況

1. 總部無法控制加盟者財務狀況，對於此系統可能會造成影響。
2. 對於擁有多家連鎖店的加盟者來說，一旦宣告破產會危及總部的經營及全面的獲利情況。
3. 有時加盟者也會改變其投資組合，將雞蛋放在不同的籃子內，因此連鎖餐館的經營，會受到分散經營的不利影響。

(三) 加盟者招募遴選和任用

1. 加盟者的招募和遴選，是一項困難且耗時的任務。
2. 加盟連鎖的華美光芒，有時會吸引一些對此制度毫無興趣經營的投資者，他們只想利用此制度做為避稅的庇護所。
3. 許多缺乏動機和工作經驗的潛在加盟者，並不瞭解其所需付出的時間、工作、職責和風險。此類加盟者會成為問題來源。
4. 連鎖加盟對總部和加盟者而言，是種長期的契約關係，但有些加盟者在其所投資的初期資本回收後，便喪失經營興趣，有些

是因覺得經營一成不變而喪失興趣，這些均不利加盟連鎖的表現和獲利。同樣的，欲留住好的加盟者亦不容易，需要付出很多的努力。

(四) 溝通的情況好壞不一

1. 加盟總部和加盟者之間出了問題，可追溯於因溝通不良或缺乏溝通管道所致。
2. 加盟者對於品質標準之誤解，有時並不感激總部維持公司標準或檢查步驟所採取的方法。
3. 加盟者也可能有其些許獨立自主的想法，而不希望接受指導。
4. 有時對於契約上之遣辭用句和其他溝通方式容易被誤解，導致加盟者不願配合。
5. 加盟者也許不願意公布其營業額，或捏造不實的營業金額，若不願配合公司，也許會形成長期的法律訴訟。

第六節　設施的角色及重要性

商業遊憩產業主要銷售的產品是空間（space）及服務（service），在商業遊憩產業中，空間的重要性又較服務為甚。換言之，商業遊憩產業的工程設施，最重要的角色就是要能滿足客人的需求，工程設施往往成為創造商業遊憩產業獨特性的市場行銷工具，有時候工程設施還會成為賺錢的工具，例如：房地產的增值。總而言之，企業的成長和設施的擴充，兩者互為因果關係，也更加說明了商業遊憩產業工程設施，在營運中的重要性。

設施營運的成本包括二大部分：

1. 設施營運及維修成本（property operation and maintenance; POM）。

2. 能源成本（energy）。

商業遊憩產業的設施包羅萬象，不論是客房、餐廳、各項遊憩設施、廚房、宴會廳及會議廳等，各部分的設施都需要不斷的維修，有必要的話，甚至要重新裝修，因此設施設計時，就要考慮到設施的建材、配置、建造的型式及方式、使用設備及系統等各項問題，而選用的設備要考量到耐用性、持久性、可修性、效率性及可及性等，否則一旦決策錯誤，所浪費的成本將是無法彌補的損失。

在能源成本方面，以大旅館為例，大部分的旅館大約支付至少總收入的 3～5 ％做為設施營運的成本，見表 5-3 各類型旅館的能源及維修成本占總成本的比例，各類型旅館維修及能源所花費的成本，在能源成本部分包括了水、電、瓦斯燃料等，最重要的能源成本消耗是電力，大約為 70 ％的能源成本花費在電費方面；水的成本則包括了水的購買成本以及污水處理的成本。平均在污水處理成本的部分佔了 55 ％，而實際上水的購買成本僅佔 45 ％。

表 5-3　能源及維修成本佔旅館總收入的比例

	收入的百分比（％）		每一個房間的成本	
	維修	能源	維修	能源
全功能式旅館	5.6	4.7	$1,616	$1,357
有限服務旅館	5.1	5.3	521	548
度假村旅館	5.9	3.6	2,807	1,721
套房旅館	5.5	4.8	1,418	1,235
會議旅館	6.2	3.6	2,832	1,668

資料來源：*Trends in the Hotel Industry - USA* Edition 1991, Texas: Pannell Kerr Forster.

商業遊憩產業工程部門有二個特別的職責：

1. 提供所有的客人，每天正常營運所需使用的各項能源，包括水、電、冷暖氣、瓦斯等。
2. 負責維修各項的設施、家具及設備等。

因此可知，工程部門內的技術人員包括了水電工、木工、油漆工等。雖然工程部門包辦了大部分的工作，但他們也發現，如果能外包某些工作給外面的工程公司並依約執行合約維修（contract maintenance），可能更為經濟，特別是有某些工作不是經常性，而是間隔數月或更長的時間才需要做的，例如：清潔旅館帷幕外的玻璃等工作。就商業遊憩產業整體而言，工程設施的部分可說是包羅萬象，以旅館的工程設施為例，除了客房、餐飲及後場部分的設施外，還包括了旅館的遊憩設施，例如：室內外游泳池的保養、維修，網球場、高爾夫球場的保養更是非常的專業，三溫暖、水療、健身房等，都需要由一個完善的工程部門，細心的來維護及照料。特別近年來，政府部門愈來愈重視環保的問題，有很多的建材及物料都需要環保的考量，因此工程部門更加重了負擔來配合政府的法規，工程部門的技術及專業將會比以前要求更高。

第七節　旅館工程設施設計準則

商業遊憩產業在規劃設立之初，即對於未來工程設施的設計及品質要求有了初步的定案，各項設施也都有功能性及適用性的考量因素，旅館、餐廳、俱樂部等各有其不同需求及設計準則。茲以旅館為例，分析各部分的設計規劃及設施設備，應該個別考量的設計準則，其中包括了：客房設施及設備、大廳設施、餐廳設施、會議設施、廚房設施。

當然不同類型旅館的客房空間，佔總旅館空間的百分比比例，也

會決定設施的多寡及配置，表 5-4 各種形式、等級的旅館，其客房空間佔全旅館的比例，可供各類型旅館設計之參考。

表 5-4　各種形式、等級的旅館其客房空間所佔全旅館的比例

旅館形式	房間數	服務等級	客房空間佔總旅館空間的百分比*
汽車旅館	100	經濟型到中價位	85～95 %
高速公路旅館	100～200	中價位	75～85 %
商務旅館	200～400	中價位到豪華型	75～85 %
全套房式旅館	150～300	中價位到高價位	75～85 %
郊區旅館	150～300	中價位到高價位	75～85 %
會議旅館	400～2,000	高價位	65～75 %
度假旅館	依各度假村而異	中價位到豪華型	65～75 %
大型度假旅館	大於 1,000	高價位	55～65 %
會議中心	100～300	中價位～高價位	55～65 %

* 客房空間面積計算也包括客房走廊、樓梯、電梯及布巾儲藏室。

一、客房設施及設備

(一) 床

首先決定旅館房間內的組合要包括哪些？提供合適的空間大小，包括了床邊的梳妝檯，合適的燈光，電視的位置及角度。

(二) 工作區域

提供一張書桌或工作檯，考慮椅子的高度及舒適性，提供電話及合適的檯燈。

(三) 休息區

提供一些柔軟舒適的沙發或是座椅、燈光、桌子、電視等。

(四) 衣櫥

需要多少衣架放在衣櫥內？衣櫥的大小，還要考量需要多少的空間置放行李，同時需提供一個穿衣鏡在衣櫥內。

(五) 浴室

選擇浴室內的浴缸、洗臉檯、馬桶的規格、燈光的設計、通風設備以及蓮蓬頭、鏡子等。

(六) 室內裝潢

包括：地毯、窗簾、大理石、壁磚、燈罩、床罩、各項擺飾等。

(七) 其他

是否提供個別的整裝區，是否需要一個迷你吧檯，或是與隔壁房間相連接的設計等。

二、大廳設施

(一) 前檯區

讓進來的客人可以一眼望見接待櫃檯，同時前檯區最好可以看見電梯的位置。前檯區應有足夠的空間，讓客人依序排隊辦理住房或退房，另外，前檯區應設計能直接通達前檯辦公室。

(二) 行李房

包括了行李員服務區域，行李儲存放置區及其他儲存區。

(三) 大廳座位

靠近前檯區及大廳入口，提供一些舒適的座椅給客人，附近也可以提供一些較舒適及豪華的座椅，但可以依據大廳酒廊及吧檯的設置情況而定。

(四) 支援功能

大廳應有物品零售店的設置、門房（concierge）的服務台、公共廁所、旅館內互通的電話、公用電話及旅館的各樓層簡介圖等。

(五) 裝潢

為強調旅館大廳設施裝潢的形象塑造，包括了藝術設計、燈飾、動線、建材的品質等，都需要跟旅館整體的設計來做搭配。

三、餐廳設施

(一) 地點

最主要提供三餐的餐廳，要位於一樓大廳最為適合，其他特殊風味的餐廳較適宜於其他樓層，但要考慮客人的可及性及方便性。

(二) 服務

所有各餐廳的外場都要靠近廚房，俾使出菜快速而方便，吧檯也要離酒類儲存區不要太遠，以便於隨時容易補貨。

(三) 彈性安排

如果是大餐廳的設計，可以分為 A 區、B 區等區隔，當淡季來臨時，可以關閉某一區域位置，以節省成本的開銷。

(四) 配置

桌椅可以依據客人餐飲的需求，適度的做彈性的配置及改變。

(五) 支援服務

衣帽間、公共廁所及公用電話的服務。

四、會議區域

(一) 地點

將會議房間置於同一區域，讓客人從大廳便可以容易找到，專門的會議旅館，就可以劃分較多個不同的會議區域。

(二) 彈性安排

利用可活動的隔間設備，可以將會議空間增加或縮小，以能配合會議人數多少的需求。

(三) 設備

包括了地毯的型式選擇、中央空調的設計、音效系統、防火設備、燈光等。

(四) 家具

　　選擇各類型（長方形、圓形）的會議桌、高品質的座椅、視訊會議設備、投影設備、電話、電視、錄放影機等。

五、廚房設施

1. 廚房採用直線式的設計動線，從儲存區到出菜區一氣呵成。
2. 儘量減少從出菜區到餐廳座位區的距離。
3. 安排打包食物的工作檯。
4. 把一些共用的設施放在等距離的位置（例如：洗碗區不但離餐廳方便，同時也離宴會廳不要太遠）。
5. 廚房內各種設施配置及設備用具的使用，優先考慮衛生及員工的工作安全二大問題。

第八節　設施維護及整修

　　設施配置完成之後，最重要的就是設施的維護及整修。以冷暖空調系統為例，一套良好的冷暖空調系統（heating, ventilating, and airconditioning; HVAC），可以創造及維持客人及旅館員工的舒適要求。好的冷暖空調系統不僅提供舒適的環境，更重要的是可以幫助控制設備的營運成本。近年來很多的疾病，會透過冷暖空調系統來傳染，所以冷暖空調系統的設備，需要做特別的維修照顧，以保護客人的健康。

　　其實，商業遊憩產業管理者最主要的目標，是要讓業主獲得利潤。換言之，提供產品及服務所獲的收益務必要大於成本，才有利潤可言。在工程設施的部分，也是追求同一目標，對旅館而言，如果能夠將工

程設施管理維護良好的話，也將是旅館重要的利潤貢獻之一，因此依據此一觀點，一個好的設施管理者的職責，包括以下各項：

1. 控制維修及能源的成本。
2. 保護及珍惜業主工程設施的投資。
3. 定期的維修，絲毫不馬虎，讓客人充分肯定工程設施的完善。
4. 不斷的注重對安全的關懷，包括：建築物、設備及營運標準程序的要求。
5. 與外包廠商簽約的責任歸屬，要清楚且逐字的記錄下來。

工程設施管理維護，不單只是工程部門的職責，而是所有各部門經理人及員工共同的職責。一個成功的經理人如果懂得控制成本，一方面不但替業主及投資人維護資產價值，同時也必定會產生高度的工作效率及生產力，增加客人滿意度，以及安全的營運。

為了能夠有效的管理各項維修，餐旅業使用維修管理系統（Maintenance Management System），該系統的目標如下：

1. 讓各項設施有效的維護。
2. 充分記錄各項設施、設備何時維修，下次維修的必要資料。
3. 建立維修工作者的工作標準。
4. 評估工程部門的工作績效。

在旅館因為不同的需求程度，有各種不同的維修類型，包括下列幾種：

1. 日常維修（Routine Maintenance）

日常維修顧名思義指的就是根據正常程序，不斷重複的維修工作，此種維修不需要太多的技術及訓練即可執行，例如：鋤草、鏟雪、清理地毯等工作；圖 5-1 是一個旅館各種維修工作申請單的流程圖。

2. 預防維修（Preventive Maintenance）

預防維修有一些共同的要件：檢查、潤滑加油、調整及小修等。

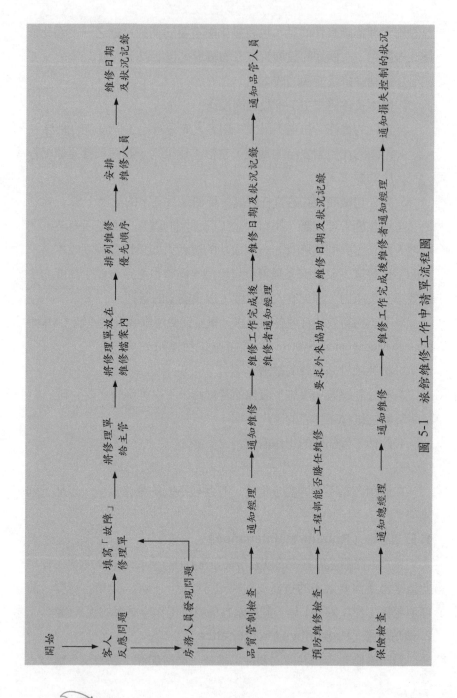

圖 5-1　旅館維修工作申請單流程圖

通常設備都有製造商的保養說明手冊，依照該手冊來做保養維修，如有必要，再開工作單的申請。

3. 客房維修（Guestroom Maintenance）

客房維修實際上也是預防維修的一種，主要是檢查客房內的一些設備，修理一些較小的問題，如有必要，即開工作單申請維修。

4. 定期維修（Scheduled Maintenance）

定期維修主要是因季節性變換，而設備也要做些保養及維修，例如：冷卻水塔、鍋爐等設施。

5. 緊急及故障維修（Emergency and Breakdown Maintenance）

所謂緊急故障維修的定義，是該問題會立即影響到收益的結果，例如：客房無法使用而影響收益；或是水管漏水；或是食物冷凍設備損壞等。這種維修的修護成本通常也較高，因為是緊急狀況發生，所以常需要加班趕工，增加的人工成本，或是零件需要臨時去購買，都會產生較高的成本及費用。

6. 合約維修（Contract Maintenance）

選擇跟外面廠商訂定合約，所有工作依合約來執行，選擇合約維修有以下四個理由：

(1)特殊工具或工作執照的限制。

(2)暫時性的維修員工短缺。

(3)經濟上的考量（自己聘請員工成本更高）。

(4)維修工作複雜性高，自己員工的技術不足以勝任。

合約維修必須要公開招標，合約內容的條款，為保障雙方的權益應包括：

(1)保險：合約應要求承包人有合適的保險，該保險保障的範圍及內容，以備不時之需。

(2)期限：合約應有明確的期限，而沒有所謂的自動延期的條款。

(3)合約終止：經理人如果對合約維修的承包商，所執行的工作感
　　到不滿意，有權可以終止合約，雙方也允許可以在 30 天之前相
　　互通知解除合約，賠償辦法也應包括在內。

(4)合約不可轉讓：禁止合約承包商轉讓該合約，以免影響維修的
　　品質及要求的水準。

(5)工作內容明確說明：工作內容需要非常詳細的說明，同時工作
　　內容說明必須附冊於合約，以做為施工之依據。

(6)合約費：合約費用需要明確載明，如有額外服務應如何付費，
　　另外也應保留 10 ％的抵押金，在完成驗收後再付給承包商。

🌴 第九節　旅館的重新裝修（Renovations）

　　旅館的空間是主要的銷售訴求點，空間的設施與設備都會折舊與
汰換，一旦空間的設施設備失去原先的光彩奪目，立刻就會面臨市場
嚴酷的考驗。旅館的重新裝修，指的就是旅館汰舊換新的過程，其目
的就是希望能改善旅館內、外在的空間成為最佳狀況，以符合競爭市
場之需求。一般旅館在 12～15 年左右，就需要考慮重新裝修的規劃。
旅館的生命週期見圖 5-2，可以獲知一個旅館面臨了要重新裝修的時
候，也是業主一個關鍵的考慮時刻，如果選擇了繼續投注資金，再重
新裝修旅館的各項設施及設備，未來投資所獲得的回報是否高於預期？
或是將旅館賣掉，將錢投資在其他地方更為有利等問題，都是業主需
要做最後決定的。

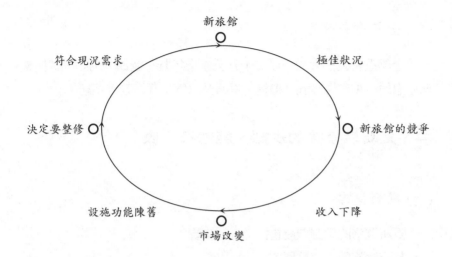

圖 5-2　旅館的生命週期

一、重新裝修的類別

一般重新裝修分為局部改裝，大部分改裝及全部重新裝修三項，茲說明如下：

(一) 局部改裝

局部改裝大約是以六年一個週期，主要是替換一些非耐久的裝潢及設備，例如：換地毯、壁紙、窗簾、重新油漆門及門框等。

(二) 大部分改裝

大部分改裝大約是以十二至十五年為一週期，例如：餐廳出入口的改變，所有餐桌椅的更新，地板、燈光系統的更換等，客房的大部分改變，例如：客房內所有的家具、床、燈全部更換，浴室設備也全部更換等。

(三) 全部重新裝修

全部重新裝修大約是以二十五至五十年為一週期，例如：替換整個旅館的中央空調設施、機械、電路及水管、瓦斯管等系統。

二、重新裝修後的規劃、範圍及回收

(一) 規劃步驟

重新裝修的規劃階段包括了五個步驟：
1. 瞭解旅館長期目標。
2. 旅館目前狀況的深入調查。
3. 研擬出一個明細計畫的專案。
4. 評估該專案的成本及回收。
5. 選擇合適的專案。

(二) 規劃範圍

旅館目前設施狀況的調查，範圍大致包括如下：
1. 客房部分：包括客房及浴室設備、走廊。
2. 餐廳：餐廳及吧檯。
3. 公共區域：會議室、宴會廳、大廳、游泳池、休憩設施、電梯等。
4. 工程系統：冷暖空調系統、通風設備。
5. 能源控制系統：電子化能源管理系統，廚房及洗衣房熱水及瓦斯是否外洩等。
6. 生命安全系統：煙霧警示燈、自動灑水裝置及滅火器等。

(三) 回收評估

評估重新裝修專案的成本及獲利，對任何一個重新裝修的專案，都需要加以評估所花費的成本，是否可以增加旅館日後的獲利，有些回收目標不是短時間可以達到的，至少以未來五至十年為一個完整的回收期。

北台灣日前許多老舊的溫泉旅館，都已投下鉅資來執行重新裝修旅館的工程，未來的榮景及回收獲利情況，當然得於事前做好成本及獲利預估的分析，表5-5即是一個重新裝修旅館成本及收入預估範例。

表 5-5　預測重新裝修後的收入及成本表

以億元為單位

	2002 年	2003 年	2004 年	2005 年	2006 年
重新裝修					
收入	$10.0	$10.7	$11.0	$11.2	$12.2
成本	8.5	8.6	8.8	8.9	9.2
淨利	$1.5	$2.1	$2.2	$2.3	$3.0
不予裝修					
收入	$9.6	$9.7	$9.8	$9.9	$10.1
成本	8.4	8.5	8.6	8.7	8.9
淨利	$1.2	$1.2	$1.2	$1.2	$1.2
預估重新裝修後的淨利			$11.1		
預估不予裝修後的淨利			$6		
預估重新裝修後可增加的淨利			$5.1		
預估重新裝修的成本			$3.5		
重新裝修後所獲的額外淨利			$1.6		

三、設計階段

一旦整修方案通過後，就進入了設計的階段，一系列的設計規劃至少應包括下列幾項：

1. 符合業主及管理者所希望裝修後的具體化圖象。
2. 獲得建築的許可證及執照。
3. 跟工程承包商溝通整個工程範圍及細節。
4. 定出採購所有建築材料的規格。

不論重新整修的工程大或小，整個設計應該由一個完整的團隊組合而成，這個團隊應包括了：

1. 管理者。
2. 專業設計師。
3. 工程承包商。
4. 採購者。

四、建築階段

工程承包商需要按照建築計畫圖來施工，但是要能夠控制工程承包商的施工品質，需要有一個完善的工程建築合約來做保障，一個好的工程建造合約需要包括下列各項：

1. 詳細的說明工程承包商，該要完成的每一個細項工作。
2. 詳細的說明旅館管理者、工程承包商及設計公司的職責及任務。
3. 工程的成本及付款的方式。
4. 開工以及完工的日期，以及各階段工程完工的期限。
5. 詳細說明最後完工及驗收時，承包商工程品質應達到的要求標

準。

五、員工訓練

最後在完成整修工程驗收後，緊接著就是一連串的訓練工作，俾能讓員工能適應，並充分運用新的設施及設備，在員工的訓練方面要專注於：

1. 新的及改變後的服務標準。
2. 新的及改變後的生產系統、方法及程序。
3. 如何使用操作新的設備，特別是電子系統，另外有關於零件供應品的採購及供應等。

大部分旅館的業主，都會有一筆保留基金做為重新裝修旅館的基金，一般大約是每年總收入的3～5％來做為裝修基金，這也是一個年復一年連續的規劃過程，一個好的管理者必須要能充分運用這筆基金，一則讓旅館資產的生命週期更為延長，同時也為業主創造最大的獲利回收。

附錄　旅館管理合約

1. A definition of the type and quality of the hotel and of those items that are to be furnished by the owner.

2. The term of the agreement.

3. A requirement that the mortgage commitment provide for a nondisturbance clause in the event of a default by the owner. This ensures that the operator will continue to manage the hotel in case it changes hands due to a default on the mortgage.

4. A definition of the technical services to be performed by the operator and the fee to be received for such services. The fee usually consists of a dollar amount per room, say $750 to $1,000. These technical services are generally:

 (1) A review of architectural and engineering designs prepared by the owner's architects, contractors, engineers, specialists, and consultants, including the preliminary and final plans and specifications.

 (2) Advice and technical recommendations on interior design and decorating, with the owner's decorator.

 (3) A review of the owner's mechanical and electrical engineering designs: heating, ventilating, air conditioning, plumbing, electrical supply, elevators and escalators, telephone, and so on.

 (4) A review with the owner and the owner's consultants of plans, specifications, and layouts for kitchen, bar, laundry, and valet equipment.

 (5) Assistance and advice in purchasing and installing furniture, fixtures, and equipment; chinaware, glassware, linens, silverware, uniforms,

utensils, and the like; paper supplies, cleaning materials, and other consumable and expendable items; and food and beverages.

(6) On-site visits to assist in scheduling installation of various facilities.

5. A definition of the preopening services to be performed by the operator and an agreement as to the costs of these services, which are amortized against the operating results of the early years and deducted in computing gross operating profit. Preopening budgets vary greatly, depending largely on the labor market and its effect on the preopening staff. Preopening services may include:

(1) Recruitments, training, and direction of the initial staff.

(2) Promotion and publicity to attract guests to the hotel on and after the opening date.

(3) Negotiation of leases, licenses, and concession agreements for stores, office space and lobby space, and employment and supply contracts.

(4) Procurement of the licenses and permits required for the operation of the hotel and its related facilities, including liquor and restaurant licenses.

(5) Any other services reasonably necessary for the proper opening of the hotel, including suitable inaugural ceremonies.

6. A description of the operator's duties. These normally include:

(1) Operation and maintenance of the hotel in a first-class manner.

(2) Hiring, promotion, discharge, and supervision of all operating and service employees.

(3) Establishment and supervision of an accounting department to perform book-keeping, accounting, and clerical services, including the maintenance of payroll records.

(4) Handling of the complaints of tenants, guests, or other patrons of the

hotel's services and facilities.

(5) Obtaining and maintenance of contracts for services to the hotel.

(6) Purchase of all materials and supplies required for proper operation.

(7) Maintenance and repair of the premises.

(8) Services in collection of receivables due the hotel.

(9) Inclusion of the name of the hotel in the operator's group hotel advertising.

7. A provision for the setting aside of an agreed-upon reserve fund for the purpose of making replacements, substitutions, and additions to furniture, fixtures, and equipment.

資料來源：Gray, William S. and Liguori, Salvatore C. (1994), *Hotel and Motel Management and Operations*, 3rd ed., New Jersey: Prentice-Hall, Inc., pp30-31.

Part 2 管理篇

第六章

管理概論

學習目標

本章可以讓你學習瞭解到：

✦ 管理的涵義

✦ 管理的重要性

✦ 管理的五大功能

✦ 管理者的角色與組織文化

✦ 管理學派的演進

第一節　管理的涵義

　　當人們在談論管理學的時候，就企業的角度而言，通常會將管理的類別依其功能或執掌範圍劃分為產品管理、人事管理、財務管理、行銷管理與資訊管理五大類。

　　廣義來說，管理就是運用他人的努力來達成目標。若從企業的角度來看，管理就是能夠有效率的整合組織單位內的人力、財力、物料、方法等資源，透過規劃、組織、領導、控制等程序，來產生有效能的結果，以達成組織所設定的各項長短期的目標（見圖6-1）。

　　談論到個人管理，則是探討如何有效率地控制與自身及環境有關的各項變數，以達成個人所設定之目標。例如：時間管理的優劣與否，不僅影響到個人課業或工作績效的表現，也影導到一個人的生活品質。因為時間管理若做的好，手邊的每件工作就不會在匆忙的狀況下完成，還有多餘的時間可以檢視並修正未來的工作進度，除此之外更應有時間從事工作之外的休閒活動。

　　至於管理的效率（efficiency），是指個人或企業組織所投入的資源與所獲結果之間的比例，個人若能花費較少的時間及精力，卻可以達成同樣豐碩的成果或績效，就表示這個人的效率高，或是說把事情都做對了。同理在企業組織內若能以較少的人力、物力及財力，而達成較高比例的貨品產出或服務較多的客人，則代表這個機構的效率高。談到有效或效能（effectiveness），則是指實際成果與預期目標之間的差異，若成果愈接近目標，表示有效能，或是說做了對的事情。效率與效能的被動及主動性的差異，因此可以一目了然。在管理上我們不僅要求效率，我們更期待有效的達成所有預期的目標。

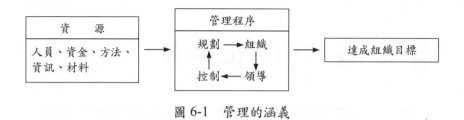

圖 6-1　管理的涵義

第二節　管理的重要性

　　管理不僅用在企業組織中，它對我們個人日常生活上的管理，也是十分重要而且必要，因此，至少有以下二大理由促使我們想要涉獵管理的世界：

　　第一個學習管理的理由是在真實生活中，一旦你自學校畢業進入社會，開始自己的事業生涯，此時如果不是管理別人，就是被別人管理。對於要以管理為事業的人而言，學習管理學，奠定了將來發展管理才能的良好基礎。但是也不應天真的以為任何人只要是學過管理，就合適以管理工作為事業發展。

　　第二個學習管理的理由，除了在組織中發揮個人的管理才能以外，更實際而重要的理由是如何做好個人管理、如何做好個人的生涯發展與個人的時間管理等，都是他日能否成功的關鍵所在。每個人與生俱來都有想要管理別人的欲望，但是要有效率地管理別人，運用他人的努力來達成要完成的工作，勢必要從個人管理做起。

　　上述二大理由彼此相輔相成，緊密而不可分，因此可知管理在我們日常生活及生涯發展成功之重要性。

第三節　管理的五大功能

　　為了達到組織或個人的目標，我們將管理的功能分為規劃、組織、人力管理、領導及控制五項，這五項所謂的管理功能，也就是真正管理學的實質與內涵，所有的企業、組織或個人，都是透過這五大管理功能，將有限的資源來創造最大的目標成果。

　　規劃（Planning）：定義目標及訂定達成目標的策略，因此發展與整合目標一套完整的計畫，是非常的重要。沒有好的規劃過程，就沒有好的計畫，規劃是程序，而計畫則是規劃的結果。

　　組織（Organizing）：將一群人組成的群體，藉由工作劃分及部門劃分的方式，分配各人的職責，並整合群體達成組織的目標。

　　人力管理（Staffing）：對於組織機構內，有關人員的招募、聘用、訓練、懲處、福利及退休制度，做詳細而周延的安排，使組織內的工作人員能各得其所。

　　領導（Leading）：領導、溝通與激勵組織成員，使員工在良好的工作環境下發揮其所長，以共同達成組織目標。員工在遭遇困難時，管理者應如何領導與協助整合團隊的力量以解決問題。

　　控制（Controlling）：主要是為確保活動能按預定計畫完成。換言之，即是矯正期望結果與實際結果差異的控制程序。控制系統的完善，能順利幫助經理人達成期望的目標。

　　有關管理工作研究的結果顯示，高層、中階及基層主管，每天的時間分配有很大的差異，這當然跟負責的事務及工作需求的不同有密切關係。圖 6-2 是各層級主管在各項管理功能的時間分配，可做為我們在時間分配之對照及參考。層級愈高的管理者，他們花愈多的時間在規劃，相對地，也就愈來愈少直接的監督領導。當然各層級的主管

也都需要花時間在組織及決策上，但是高層管理者花費在組織工作的時間，也明顯的多於中、基層管理者。

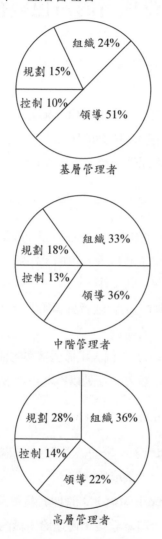

圖 6-2　各層級主管管理功能的時間分配圖

資料來源：Robbins, Stephen P. and DeCenzo, David A. (2001), *Fundamentals of Management*, 3rd ed., New Jersey: Prentice-Hall, Inc, p.10.

第四節　管理者的角色與組織文化

一、管理者的角色

1973 年明茲伯格氏（Heney Mintzberg）在一項針對男性管理人員，在工作場所的行為表現所做的研究中，將管理人員的角色分為三大類：人際性角色、資訊性角色及決策性角色。

(一) 人際性角色（Interpersonal Roles）

1. **代表人（Figurehead）**：管理者在一般法律或社會習慣上，被賦予為組織或單位的代表人角色。例如：代表機構接待外賓或是代表企業簽署合同文件。
2. **領導者（Leader）**：管理者具有領導及激勵部屬，並有招募、訓練及協調部署的職責。
3. **聯絡人（Liaison）**：代表組織機構與內部工作同仁或外界保持密切聯絡，藉由雙方的互動以獲得組織最高的利益。

(二) 資訊性角色（Informational Roles）

1. **監視者（Monitor）**：密切監視及注意組織內外相關訊息，以掌握、瞭解組織內外環境的狀況。
2. **傳訊者（Disseminator）**：管理者藉由參與活動，將組織內外所蒐集而來的資料彙整後，傳達給組織內部需被告知的單位或人員。
3. **發言人（Spokesperson）**：管理者此時所扮演的角色，是代表組織發言，將組織內的資訊提供給社會大眾瞭解。

(三) 決策性角色（Decisional Roles）

1. 企業家（Entrepreneur）：不斷研擬策略，使組織能適應高度競爭的環境，並始終保持組織的領先地位。

2. 問題處理者（Disturbance Handler）：管理者要處理組織所遭遇的困境及問題。

3. 資源分配者（Resource Allocator）：對於組織內的人力調派、物料使用或資金的運用都能妥善的分配。

4. 協商談判者（Negotiator）：面對組織內人員的衝突時，管理者須扮演仲裁者的角色；面對競爭市場，管理者則扮演談判者的角色以替組織爭取利益。

二、組織文化

每個人都有所謂的「人格個性」，一個人的個性特質是由許多的特質所組成，當我們描述一個人是熱情、冷漠、有創意、活潑、幽默時，我們是在描述個人的特質。一個組織同樣也有一個人格個性，我們就稱之為組織文化。

個人的個性特質，都是經歷過長時間所形成的，要塑造或改變個人的個性特質，實際上並非易事，但是組織文化的塑造相形之下，就容易許多。組織文化通常反映組織創始人的使命感及企圖心，組織創始人最初都有一些理念，組織創始人將他想要塑造的組織形象，投射在組織早期的文化，另外，組織全體成員的協同合作，對組織文化的塑造，也有很大的影響。

(一) 組織文化的組成要素

整體而言，對於一個嶄新的組織，組織文化是由以下四個要素互

動而成：

1. 創立者之理念及企圖心。

2. 員工工作經驗的誠心實踐。

3. 組織開誠布公的溝通及激勵。

4. 管理者依據實際狀況的不斷修正與創意。

在一個有強勢文化的組織，員工的行為會受到較大的影響，而易趨於一致性，強勢文化容易讓組織的主要價值觀被員工誠心而廣泛地接受。強勢的組織文化，管理者並不需要發展規範來控制員工行為，事實上員工接受組織文化，各種規範便會在員工心中內化，自然創造出組織更強的工作效率。

(二) 認識組織的文化

要清楚地瞭解或認識一個企業組織的文化，並不是一件容易的事，通常是藉由觀察或發問問題，才能獲得該企業組織的文化資訊。我們現在以一個求職者的觀點，去觀察一個企業的文化，假如你要去面試，以下是瞭解雇主企業文化的一些方法：

1. 觀察四周的環境

注意周邊的環境、圖片、穿著、頭髮的型式、辦公室之配置、開放程度及擺設。

2. 組織的員工

通常面試可能只見到你的直屬上司，或者也有機會見到未來的同事、其他部門的主管、或者總經理。從他們身上所透露的訊息裡面，可看出該企業的文化。

3. 你會如何描述所遇到該組織的員工

正式還是隨意？嚴肅或是散漫？積極還是消極？

4. 對你所遇到的人發問問題

最有效可靠的資訊是來自於對不同人發問同樣的問題，例如：面

談的主試者、高層主管、基層員工或警衛。一些能讓你對公司組織文化有所瞭解的問題包括：

(1)創辦人背景如何？

(2)公司資深經理們的背景如何？他們的專業能力如何？他們是從公司基層做起或是從其他公司跳槽過來？

(3)組織如何訓練新進員工？是否有新進員工訓練活動？如果你曾經參加過，你如何評價？

(4)你的上司對於成功的定義為何？

(5)獎勵的基礎為何？組織是以年資或是績效為導向？

(6)組織內優秀的定義？如何能成為優秀者？

(7)組織認定的異議者為何？組織對這些異議者如何回應？

(8)組織的決策是如何形成的？

(9)組織內對非正式組織的態度如何？組織內的向心力如何？

第五節　管理學派的演進

一、古典學派

工業革命之後，大量生產的現象開始出現，因而管理思想與實務也出現重大的變化。首先在十八世紀出現家庭生產制度（Family Production System），民眾分別在自己家中生產產品，再將其產品帶到市集出售，隨後有人出面組織此一作業流程，負責提供材料並銷售成品，民眾只需負責生產並領取報酬，因而形成代工制度。最後，專業的工廠出現，民眾進入工廠工作並領取報酬，其他一切事務則交由企業處理。除了生產制度的變化外，此階段最重要的管理思想是亞當史密斯（Adam Smith）於 1776 年，在國富論中所提出的分工觀念，其提升工

作效率的主張，至今仍受重視。

(一) 泰勒的科學管理

科學管理之父－泰勒（Frederick Taylor）認為，管理者有責任將工廠裡每一職位每天的工作量客觀正確的訂出來，同時要尋求最佳的工作方法來教導員工從事生產，避免浪費人力以獲致最大的利益。泰勒特別強調工作設計，泰勒認為管理者有責任將所有的工作，經由個別分析、觀察，而獲得最有效的工作方法，再將所有工作組合為工作流程。

至於季伯萊茲夫妻（Frank and Lillian Gilbreth）則是針對工作時所涉及的各種動作加以研究，區分為抓、握、放等十七個動作，測其所需時間，此即時間與動作研究（Time & Motion Study）的起源。此學派的缺點在於專注於探討生產效率，卻忽略人及其他管理因素。

(二) 費堯的十四項管理原則

與泰勒同一時期的法國實業家，又被稱為管理程序學派之父的亨利·費堯（Henri Fayol）於 1916 年率先提出完整的管理程序觀念，並列出十四項管理原則（Fayol's Fourteen Principles of Management）。至於十四項管理原則概述如下：

1. **專業分工（Division of Labor）**：為使工作更有效率，採取專業分工。
2. **職權與職責對等（Authority and Responsibility）**：享有職權的同時必定伴隨對等的責任，對於各階層的員工，賦予與工作職權相同的責任，不可有權無責或是有責無權。
3. **紀律（Discipline）**：組織訂定的各項獎懲規則，員工應遵守及尊重。
4. **命令統一（Unity of Command）**：每位員工只接受一位上級

主管的命令。

5. **方向統一（Unity of Direction）**：每個目標相同的組織，例如同一目標的單位或是同一專案的團體，都由一位負責該專案或目標的管理者來統一指揮。

6. **共同利益優先於個別利益（Subordination of Individual Interests to the Common Good）**：當利益發生衝突時，應以組織的利益為優先考量。

7. **獎酬（Remuneration of Personnel）**：獎酬的設定除了是激勵員工表現，在獎酬的實質內容及裁定上應考量公平原則，使得激勵的功效能真正落實。

8. **集權化（Centralization）**：做決策時，決策權施行範圍的大小應視工作內容及組織層級而定，以決定職權程度，小規模及例行性工作性質之機構，應作較大程度之集權，反之則應分權。

9. **階層（Scalar Chain）**：指職權及命令下達由高階主管到基層員工之間的級數。

10. **秩序（Order）**：組織內，物料、器材、設備都有其應被放置的位置，至於人力運用上，各成員都有其負責的領域及位置，不會有缺人或人力重複的情況，這也是工作說明書理念的開始。

11. **公平（Equity）**：管理者對待部屬要仁慈與正義，亦即在事件的處理態度上，不僅要合情，還要合理。

12. **員工穩定（Stability of Staff）**：管理人員須確保組織內人力資源的安排及運用。不適當的工作任務除了讓人員頻生離職之意，經常性的招募人員，對企業整體運作而言，不僅花費大量的時間及成本，且在目標的達成方面，亦受影響。

13. **創新精神（Initiativeness）**：鼓勵部屬發揮創新的精神，而非被動而守舊的重複工作方式。

14. 團隊精神（Espirit de Corps）：主管人員應強化部屬間的團隊合作精神，溝通、協調成員或單位之間的意見。

費堯十四項原則的重點不在基層人員之管理，而是偏重在中高階層經理人員之一般性管理能力之培養。對於十四項原則，他特別強調原則的應用必須具有彈性。

古典學派管理理論基礎是純理性的，此學派對於人的行為過於簡化，他們認為員工的工作動機，只要資方提供物資或金錢的酬勞即可滿足，對員工只要有詳盡的計畫和嚴密的監督，就可以完全控制管理員工的行為，古典學派的管理理論也未將外界環境因素對管理的影響考慮在內。

二、行為學派

1930 年代後，古典學派的理論開始受到批評，因為古典學派的組織理論原是導於早期較單純的社會環境，以及清教徒努力工作倫理觀念。經濟大恐慌後，自我努力的工作就能確保成功的觀念，也隨著高度的失業率而幻滅。取而代之而興起的是安全需求及與人共同相處的社會需求及成就動機，於是行為學派開始興起，他們批評古典學派的理論視員工為工作的機械齒輪，忽略了人性的存在。此學派強調員工的士氣以及群體內的精神需求，而重要的代表人物有梅育（Elton Mayo）。

由梅育主持的霍桑實驗原是想研究照明度和工人生產效率間之關係，但經由研究結果發現，員工的生產力除了物質條件外，還有其他的因素會影響生產，而社會和心理的因素可能比物質的因素對產量更具重要性。

總之，行為學派強調人的因素，希望藉以掌握所有影響工作效率的因素，包括士氣、歸屬感以及有效運用激勵諮商的領導溝通等管理

方式，來做更有效的管理。

三、近代管理學派

由於環境及時空的改變，近代又興起了許多不同主張的管理學派，茲分述如下：

(一) 實證學派

孔茲所提出的實證學派是主張由實際的管理活動中找出成敗關鍵，進而歸納出某些共通的原則或理論。該學派主張是利用個案研討（case-study）的方式來學習管理知識與技能，哈佛大學可說是該學派的支持者。

早在1961年，孔茲就認為實證學派的立論雖然很吸引人，但也很危險，因為過去對的方法並不一定適用於未來，而且所歸納出來的原則與理論也可能只是反映個人偏好、興趣或者是立場。

(二) 權變學派

在系統學派提出同時，學術界已經把注意力集中在如何因應環境及其變化上，結果在實證研究中發展出所謂的權變或情境學派（Situational School），主張管理必須視環境來通權達變，在不同的環境下就要採取不同的管理方式。

(三) 數量學派

強調用數學方法來處理各種問題，其作法是運用數學符號的關係式來建立模式，進而將已知的條件放入此一模式求取最佳解釋，如線性規劃。

(四) 系統學派

將自然科學中的系統（例如：身體的循環系統、消化系統）應用到管理領域，以環境、次級系統（部門及單位）、相互關係及共同目標等層面為探討對象。

(五) 科學管理學派

隨著企業對生產效率要求的提高，主張以科學方法進行研究分析，藉以提升工作效率的學派。

第七章

規劃與目標管理

學習目標

本章可以讓你學習瞭解到：

❀ 規劃的定義

❀ 規劃的目的

❀ 規劃的類別

❀ 規劃的程序

❀ 什麼是目標管理

❀ 目標管理的優、缺點

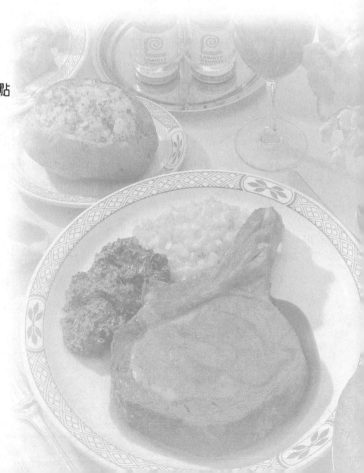

第一節 規劃的定義與重要性

一、規劃的定義

規劃就是設定目標並建立一個如何達成該目標之整體策略計畫，而計畫則是規劃成果的展現。前者是一個動態的過程，後者則是靜態的結果。計畫是一套事先擬妥的行事方法，所有的計畫都會有明確的目標及行動方案，規劃則是最基礎的管理功能，沒有一個良好的規劃，組織、領導與控制，也就無從伸展任何的功能。

二、規劃的目的

為什麼需要做規劃？規劃的有無與目標達成之間的關係有多密切？茲將規劃的重要目的以圖 7-1 說明並列述如下：

(一) 規劃提供組織方向及目標

規劃可以讓企業的發展方向明確，規劃也可以讓所有的組織人員協同一致的努力，並且規劃所提供的方向及目標，可以讓目標達成更明確化，每個成員都可以依循並提供自己的貢獻。

(二) 規劃是組織決策的依據

從創造績效的角度來看，任何一個組織的資源都是有限的，倘若組織沒有一套完整的規劃，則各部門的目標及資源使用優先順序，往往會有所爭議及衝突，一個完善的組織規劃，就可以成為各部門解決問題以及正確決策的依據。

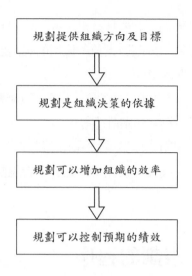

圖 7-1　規劃的目的

(三) 規劃可以增加組織的效率

　　事前的規劃可以降低許多的浪費，甚或是重複而不必要的活動，規劃對於資源浪費的控制，以及效率的增進，都有立竿見影的效果。

(四) 規劃可以控制預期的績效

　　規劃完成後期一定有明確化的目標，在規劃時一定會訂定目標，預期的績效如果與實際績效有所差異時，必須採取必要的矯正行動，如果沒有規劃，就無法控制預期的績效。

三、規劃的類別

　　規劃活動可因層級的不同分為策略性規劃（strategic planning）和作業性規劃（operational planning），前者之活動結果為策略（strateg-

ies），後者之活動結果則為功能性計畫（functional plans）。

策略規劃是由組織的最高層人員所使用的規劃過程，它對於組織的各個部分具有較長期的影響。

作業規劃則偏重於短期規劃的性質，以各項功能計畫的訂定為主。例如：生產時程計畫、日常作業計畫等。

但是所謂的策略規劃和作業規劃，兩者間只有「相對的」差異，而無「絕對的」差異。其最大的差異僅在於兩者規劃的組織層級及時間長短的差別。

第二節　規劃的程序

規劃的程序可分為下列八個步驟，茲將各步驟分述如下（如圖 7-2）：

一、認識有利機會

認識機會是規劃工作之母，企業組織必須先瞭解本身的優、劣勢（表 7-1）及各種機會的存在，在進行規劃時，就能更貼切的配合機會來設定目標。

SWOT 是針對組織的優勢（strengths）、劣勢（weakness）、機會（opportunities）及威脅（threats）來做分析。進行 SWOT 分析的好處是能夠綜合研判組織所處的策略性地位。該分析背後的假設是：在評估過組織的優缺點及外在環境的機會和威脅之後，管理人員更容易研擬出成功的策略。

優、缺點可經由內部分析來瞭解，也就是哪些事情做的好？哪些資源是否浪費？或成本控制不佳？

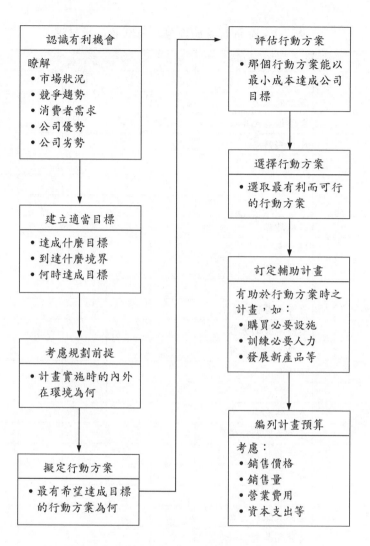

圖 7-2　規劃的程序

資料來源：郭崑謨（1993），《管理學》，台北：華泰書局，頁 269。

表 7-1　分析組織的優勢及弱點的簡單架構

類　別	項　目	量　表				
		A	B	C	D	E
財務	貸款的能力					
	負債權益比率					
	庫存週轉率					
	邊際貢獻					
生產	勞工生產力					
	工廠地點					
	廢置率					
	品質管理					
組織及管理	直線及幕僚人數比					
	幕僚人員的素質					
	中階主管的素質					
	溝通					
行銷	市場佔有率					
	產品及服務評價					
	廣告的效率及效益					
	顧客抱怨					
科技	產品及服務方面					
	研究開發能力					

註：
A：比同業平均水準更佳。
B：比同業平均水準佳。
C：同業平均水準。
D：不足，必須改進。
E：很差，必須立刻改善。

資料來源：郭崑謨（1993），《管理學》，台北：華泰，頁 217。

機會與威脅則需評估組織所處的外在環境，至於外在環境方面又可分為一般環境及競爭環境兩方面。一般環境的因素包括經濟情勢及社會、政治與技術等趨勢；外在競爭環境的因素包括了供應商、現有競爭者、顧客及潛在新加入的業者都是競爭環境中的成員。

SWOT 分析中最重要的功能，是能夠對於組織的競爭優、劣勢以及需採取策略性的行動獲致出結論。

二、建立適當目標

人因有理想而偉大，但是適當的目標是非常重要的，如果設定的目標是大而不當，或與現實脫節，對規劃本身並無意義可言。

設定目標是關於組織應達成何種情況之要求，組織訂有目標，則組織及其成員才能依循努力的方向。目標的內容必須注意其明確、簡單及適當性，且必須盡可能量化，以方便讓所有同仁都能客觀的比照。此外，目標還需注意其動態性，也就是說，目標的設定應隨環境的變遷及機會的來臨而適時檢討修改。

三、考慮規劃前提

規劃前提就是規劃前的各種假設條件，最重要的工作就是預測，預測包括了未來執行的環境、市場的變化等許多的變數。任何一個企業組織，都一定有所謂的企業宗旨，也就是公司最高指導原則，規劃的工作也需要將此做為規劃考慮的前提。

四、擬定行動方案

組織一定充分瞭解自己最佳的利基點，同時能夠擬定出幾套不同

的行動方案，以備不時之需並且隨時應變。

五、評估行動方案

對各行動方案所付出的成本及風險，深入做分析與評估，以能達成最佳績效目標為首選。

六、選擇行動方案

評估各行動方案後，選擇最有利的行動方案並確實執行。

七、訂定輔助計畫

一個完善的規劃，有時還需要訂定相關的輔助計畫，以利計畫的執行，諸如人力的訓練、購買新設施等。

八、編列計畫預算

任何一個計畫完成後，都需要有預算來執行，但是在實施的過程中，可能會有許多的變數影響計畫，無論如何仍應有完整的計畫預算，同時也可作為預算追加的控制標準。

第三節　目標管理

一、目標管理（Management By Objectives; MBO）

目標管理是彼特・杜拉克（Peter Drucker）於 1954 年所提出。目

標管理是由主管與其屬下共同為屬下來制定目標，並且定期評估目標的進度，所以主管可以藉由參與式的目標設定，來執行所謂的目標管理。換言之，目標管理的基本假設就是員工參與目標設定的過程，他們將會更加努力去完成目標。

目標管理的哲學為：

1. 所有員工必須參與目標的設定。
2. 團隊合作的成果。
3. 目標的明確。
4. 績效回饋。

二、目標管理五大步驟

目標管理主要的設計程序（如圖 7-3），就是使目標在組織中，由上而下輾轉分配，以使目標更具可及性。對個人而言，目標管理提供了明確的個人績效目標，如果每個人都達成其個人目標，他們所屬部門的目標就可以完成；如果每個部門的目標都達成的話，最後整體組織的目標也將實現，因此目標管理的五大步驟分列如下：

1. 設定組織目標。
2. 設定部門目標。
3. 商討部門目標。
4. 設定個人目標。
5. 回饋（績效評核）。

三、目標管理的優、缺點

目標管理在歐美許多的大公司，都曾獲致滿意的成果，但是在真正執行時，也有一些窒礙難行之處，茲將目標管理的優缺點分述如下：

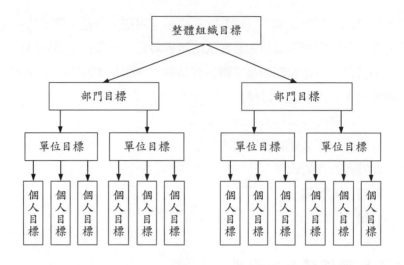

圖 7-3　目標管理的設計程序

(一) 優點

1. 目標管理強烈主張目標必須共同參與設定，如果員工能夠參與目標設定的行動，絕對可以誘使員工去設定更困難的目標，參與度對績效會有正面的影響。

2. 目標管理能有效的增加員工績效及組織的生產力。

(二) 缺點

1. 目標管理如果設立特定的目標，可能會讓員工傾向只重視用來評估其績效的目標，例如他們可能會朝著量化的生產努力而忽略了品質。

2. 目標管理可能會造成鼓勵個人成果而非鼓勵團隊努力的績效。

3. 目標管理花費的時間甚多，花費太多的時間在主管與屬下的共同參與，可能會產生反效果而導致員工之消極抗拒。

附錄一：個人生涯規劃 SWOT 分析

　　Swot 分析是一項可以檢視個人能力，專業技能，求職偏好及探究就業機會的工具。花個時間想想你個人目前所具有的優缺點，並審視外在環境所提供的機會或給你的威脅，如此將有助於規劃你的大學生活以及未來的生涯發展。

第一步：評估個人的優缺點

　　每個人都有他擅長的事物，例如有人適合整天待在書桌前整理或分析資料，但有人卻喜歡到戶外走走，與人交談，結交朋友。想想看你個人的興趣在哪方面？是否具備特殊技能？（例如：語文、電腦、美工設計、歌唱……等）是否具有耐心？是否喜歡與人溝通？將個人所喜歡從事的工作詳列下來，並對各事物按喜歡的程度排列。其次，將你個人不喜歡或不擅長的事物也詳列下來。如此一來，你個人便可從事物的重要程度上來檢視目前所具有的優、缺點，在此一步驟，你也可以知曉那些事情你還可以做的更好，那些事情則可避免花費時間投入。

第二步：發現就業機會及威脅

　　列出你想投入的行業別（例如：觀光／醫療／通訊……等），然後分析各個產業的環境，優缺點及未來展望。唯有未來發展有潛力的行業，才有可能提供就業機會，並協助個人成長。

第三步：列出未來五年的就業目標

　　分析完個人優缺點及產業環境後，列出四至五項畢業後要達成的就業目標。這些目標包含工作內容，你可能管理的員工人數，或者你預計的薪資水準。特別注意的是，必須將你個人的優勢和產業機會吻合。

第四步：勾劃五年的事業行動計畫。

這時候就得明確的寫下執行步驟！

寫下達成每一項目標的時間及方式，如完成目標的過程中需要輔助工具或旁人的協助，也要將可能求助的方式寫下。

例如：你的目標是在五年內做到行銷部門的主管，那麼你的執行計畫就應明確規劃何時該學習管理課程或何時應該要將行銷相關課程學習完畢，或有實際工作經驗。

摘錄自 Stephen P. Robbins & Mary Coulter (1999), *Management*, 6th ed., New Jersey: Prentice-Hall, p245.

附錄二：時間管理的 10 個妙方

　　在個人的規劃及目標管理方面，時間管理是個人成功與否非常重要的一環，因此附錄時間管理的十大妙方以供參考。

妙方一：事先規劃好你的時間與步驟，以收事半功倍之效

1. 每天空出一段時間來規劃事情。

2. 拿一個小時來訂計畫，可以有兩到三倍的效果出現。

3. 你可以在上班之前較安靜的環境（家裡或辦公室）訂計畫，或是當作上班第一件事，或是在下班前訂第二天的計畫。

4. 將時間加以分段，最好是以十五分鐘為一段，並要求自己把原本要花較多時間的工作，在一段時間裡加速完成。

5. 學習絕對專心，同時做兩三件事，像電視台選台器一樣。

妙方二：分析工作的優先順序，按照輕重緩急作處置

1. 重要而且緊急：馬上辦。

2. 重要而不緊急：好好規劃。

3. 不重要但很緊急：

　(1)馬上辦，但只花一點時間。

　(2)請人代辦。

　(3)集中處理。

4. 不重要也不緊急：有空再辦。

妙方三：找出自己最有效率的時段以安排工作內容。

　　生理專家研究，人的效率會隨著時間不同而不同，順其自然安排工作內容，工作效率才會提高。

1. 早上八點至十點：精力巔峰，適合做規劃。

2. 早上十點至十二點：注意力及短暫記憶力最強，適合腦力激盪

會議、訓練。

3. 下午一點至二點：昏昏欲睡，比較適合進行互動溝通的工作。

4. 下午兩點至四點：開始清醒，長期記憶力最強，適合閱讀，思考。

5. 下午四點至五點：適合技術性工作、處理衝突問題。

妙方四：組織你的辦公桌及辦公室，提升工作效率

雜亂無章的辦公桌會讓人分心、容易疲倦及緊張，也讓人留下不好的印象。更重要的是，檔案找不到、辦公桌上一片凌亂，都會浪費你寶貴的時間。保持辦公桌清爽的最高指導原則：與手邊工作正在進行之有關東西，才能出現在桌面上，其餘的請立即拿開。

妙方五：進行充分的授權，將工作分配給部屬、助理或秘書

如果你堅持處理所有的工作細節，很快就會發現時間根本不夠用，更何況你的職位與所負的責任會不斷的增加，請他人分攤你的工作，擅用授權策略，將可事半功倍。

1. 找出那些工作可以授權他人去做。

2. 將工作交給能處理得最好的人。

3. 信任對方，尊重對方。

4. 清楚說明你對工作要求、方式與時間限制。

5. 授權不是推卸責任，你一樣要負起追蹤的責任。

妙方六：活用記事本管理時間

找一本口袋大小的記事本帶在身邊，在你的記事本上，你可以用螢光筆標顏色來區分事情的重要性或優先性。

1. 記事本裡最好有常用電話號碼、代辦事務、日期約會及雜記欄等。

2. 列出待辦事項，可分為每天、週或未來數週。

3. 把預定做的事登錄到預定的時程裡，確定的事項用鋼筆或原子筆書寫，可能有變數的用鉛筆書寫。

4. 隨時記錄一些新想到的做法。

5. 達成的項目就劃掉，但不要劃得亂七八糟，以免日後要查看會看不懂。

妙方七： 運用有效的方法取得資訊

鎖定你真正需要的資訊，避免因資訊氾濫而無所適從。

1. 閱讀前先瞭解自己的目的。

2. 有選擇性的閱讀，如果沒有很多時間，可以只選擇一份綜合性的報紙。

3. 先讀標題。

4. 讀一讀就停下來思考，並將所有的內容濃縮成大要。

5. 想保留某一段資料。可以在文章的角落立刻註記並剪下來歸檔，並將其他部分丟棄。

妙方八： 改變拖延的習慣，即時行動

該寫一篇重要報告的時候，你卻在整理桌子，像這種先處理無關緊要的事而非該優先解決事情的心態，就是拖延。終結拖延的六個方法：

1. 問自己：現在最重要的是做什麼?而非問：我現在最想做什麼?

2. 先把最令你討厭、最困難的事情解決掉，不要讓它一直困擾你。

3. 將工作分解成幾個較小部分，讓工作容易進行。

4. 不要等所有的資料都到手才開始工作，有什麼就做什麼。

5. 找出自己拖延事情的方法，例如聊天、喝咖啡等，規定自己某段時間內禁止做這些事。

6. 設定誘因激勵自己準時不拖延。

妙方九：技巧性地對待訪客，讓時間的控制權在自己手上

訪客在所難免，你必須要懂得一些應付的技巧，才不會輕易浪費了你的工作時間。

1. 儘量少在自己的辦公室接待訪客，最好使用訪客接待室。

2. 開宗明義引出訪客的目的，保持公事公辦的態度和語氣。

3. 不要以茶點或咖啡接待未經約定的訪客。

4. 坐在椅子的邊緣，將全部注意力投注在訪客身上。

5. 可能的話，明確的設定時間限制，放一個你和訪客都能察覺到的時鐘。

妙方十：練就健康的身體，保持最佳狀況

要不斷保持巔峰水準之工作表現，就應該保持身心健全，並學習用較少的時間獲得健康。

1. 運動不是有機會才做，最好在你的行事曆上加入這一項，固定時間與地點做運動。

2. 縮短睡眠時間能節省時間，但如果能培養快速入睡、充分睡眠的能力，一樣可以擁有效率。

3. 養成早上一睜開眼睛就起床的習慣。

4. 定期做健康檢查。

5. 錯過鬧鐘、找不到車鑰匙、識別證等都會偷去時間，而且影響一天情緒。

6. 無情地壓迫自己並不是善用時間的好方法，感到有壓力時，休息一下，能提高精神，增進工作效率。

資料來源：《管理雜誌》，台北：哈佛企管，303 期，1999 年 9 月，頁 67。

組織與管理幅度

學習目標

本章可以讓你學習瞭解到：

☼ 組織與個人的關係

☼ 工作分析與工作劃分

☼ 部門劃分的方式

☼ 旅館人員的組織及部門劃分

☼ 什麼是管理幅度

☼ 什麼是授權與分權

第一節　組織與工作分析

一、組織與個人的關係

所謂組織，就是一群執行不同工作的人，但彼此協調統合在一個組織之下，以共同完成組織的目標。組織活動是一種對公司資源安排配置的活動，目的是要使組織內的活動，能夠幫助企業順利達成目標。

個人為何要加入組織？組織和個人之間，存在著什麼樣的關係？組織和個人的交易關係，如果不能滿足彼此的需求，那麼組織和個人的關係即無交集。所謂團結力量大，個人加入組織後的力量，絕對遠大於分散的個人力量。現在許多人都有所謂的個人工作室，也就是目前極為流行所謂的 SOHO 族（small office home office），如果組織產生的力量不能明顯大於個人，那麼組織將無存在的意義。以下是組織與個人間的交易關係：

(一) 組織提供給個人的誘因

1. 薪資高福利好。
2. 個人生涯發展的機會。
3. 良好的工作地點及環境。
4. 良好的工作團隊。
5. 有趣及挑戰性的工作。

(二) 個人貢獻給組織

1. 時間。
2. 精力。

3. 智慧。

4. 個人的技能及專業。

二、工作分析與工作劃分

(一) 工作分析

工作分析（job analysis）是組織結構化的重要工作，工作分析包括了工作說明書（job description）和工作規範（job specification）二大部分。所謂工作說明書，是探討組織結構內，各職位的員工需要做些什麼工作；而工作規範則是要完成上述的工作，需要聘僱什麼條件的員工最適當，這對一個組織而言，工作分析是引導人力資源管理的重要指標。

1. 工作說明書

工作說明書主要是說明工作的性質、內容及工作的環境，一個好的工作說明書設計，需有以下幾項特點：

(1)清楚明白：要清楚明白地將工作的內容及範圍，完整的列出。

(2)明確化：工作的明確程度，讓員工能瞭解自己勝任的程度，明確化包括了工作的複雜程度、工作需求技術的等級及工作者的責任等。

2. 工作規範

工作規範是為了完成工作的目標，積極找尋最合適的員工，該人選應具備的特質及條件，可以很明確的列出，該工作理想人選的各項特質及條件可包括如下：

(1)從事此工作所應有的生理狀況，如：身高、視力、體力等。

(2)從事此工作所應有的智商程度，如：智商高低合適與否、判斷能力等。

(3)從事此工作所應有的情緒特徵，包括：耐心、愛心、恆心等。

(4)從事此工作所應有的行為表徵，如：儀態外表、言談舉止、衣服穿著等。

(二) 工作劃分

組織結構設計的基本概念，在本世紀初即由管理學者所提出，所謂組織結構是指組織內工作關係的一個互動系統，它包括了如何分配及如何整合工作，主要目的就是透過組織圖和權力結構來建立溝通的方法。組織工作劃分的方式有以下幾項，包括：工作專業化、工作輪調、工作豐富化及工作擴大化。

1. 工作專業化

工作專業化的意思是，整個工作並不是由個人單獨完成，而是將工作分解成許多步驟，每個人只負責專精部分的活動，工作專業化使得個人的專業技術可以有效發揮，但是工作專業化或標準化實施的結果，卻由於工作的單調無聊，反而引起了工人的不滿情緒，甚至產生較高的流動率。工作可藉由不同的工作劃分或設計方式，來激勵或影響工作者的生產效率。

2. 工作輪調

工作輪調可以讓員工體驗工作內容的多樣性，藉以減少工作上所產生的單調與無聊，在許多組織欲培養某位員工成為未來高級主管時，常會藉助工作輪調的方式，讓他能有各個不同工作磨練的機會，以有助於未來管理的駕輕就熟。

3. 工作豐富化

工作豐富化給予員工有較大的自主權，讓員工對工作產生更多的興趣。工作豐富化是增加工作對員工的內在意義，換言之，工作豐富化是一種工作垂直的擴充。

4. 工作擴大化

工作擴大化是將原有的工作範圍擴大，以提高工作內容的多樣化，工作擴大化指的是工作平行的擴充，或是說相關聯性的工作，都有機會去涉獵，藉此讓員工工作的單調無聊能有所改善。

(三) 工作設計的考慮因素

不論是工作專業化、工作輪調、工作擴大化或是工作豐富化，對不同的工作或是不同的工作環境，影響都會有不同的差異，這也就是組織在工作設計時，需要考慮的五個重要因素：

1. **技術的多變性（skill variety）**：即在職者欲完成工作所需使用的各種活動、技能與技術的程度。

2. **工作的完整性（task identity）**：即某項工作允許在職者由開始至結束，完成工作的程度。

3. **工作的重要性（task significance）**：即在職者之工作，對生活及周遭其他人影響的程度。

4. **自主性（autonomy）**：即某項工作允許在職者在完成任務時，能夠決定規劃、安排與使用各種方法的程度。

5. **回饋性（feedback）**：即該工作對於在職者的績效能夠給予明確、直接且易於瞭解之評價的程度。

第二節　部門劃分的方式

組織結構有各種不同的形式，但都需要劃分成部門，所謂的部門劃分就是將組織的專業合併，進而形成若干不同的工作單位，針對不同專業的認知，一般我們有以下五種部門劃分的方式：

一、功能式部門劃分

　　功能式劃分部門，就是依據企業的生產、行銷、人力資源、財務等基本功能，來劃分部門，如圖 8-1 所示，這也是最常見的部門劃分方式，功能式劃分部門可以用在各種型式的組織，只需要把功能變更以適合組織的目標即可。至於功能式部門劃分的優、缺點，則分析於表 8-1。

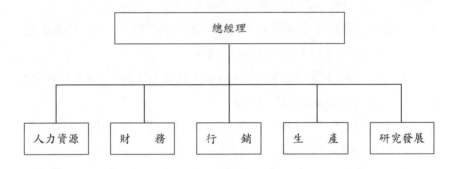

圖 8-1　功能式部門劃分組織圖

表 8-1　功能式部門劃分的優、缺點

優　點	缺　點
功能專業化，各部門的業務不重複	只有高階主管對整個工作績效負責，負荷過重
專業主管的訓練工作較容易	對特別的產品或地區缺乏特殊照顧
對主管的控制力較好	只注意專業經理而忽視了通才經理的訓練

二、分部式部門劃分

分部式部門劃分又分為產品別部門劃分、顧客別部門劃分及地區別部門劃分，茲分述如下：

(一) 產品別部門劃分

當組織規模日漸龐大後，組織內的生產、銷售、財務的主管感受到業務的龐大壓力，而產生依據產品來劃分部門的概念，如圖 8-2 所示，按照各產品不同的需求及特性，由總公司來授權各產品的部門主管，讓他能全權處理該產品的生產、銷售及服務等事項。

(二) 顧客別部門劃分

顧客別部門劃分的特色，是依照組織所服務的客戶為基礎，如圖

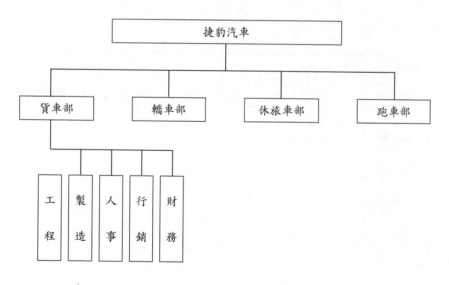

圖 8-2　產品別部門劃分組織圖

8-3 所示，每個部門的顧客有他們共同的需求和問題，將部門劃分後，每個部門的專業人員能提供各類顧客最好的服務要求。

(三) 地區部門劃分

在幅員廣大的國家，或是跨國性企業，經常會依據地理區域來做部門劃分，如圖 8-4 所示，此種方式可便於就地網羅優秀人才，並且能與當地顧客產生良好互動，提升服務水準。

分部式部門劃分的產生，主要的考量是針對不同的產品、顧客或地區，給予最佳品質的服務，當然除了優點外也有缺點，茲將分部式部門劃分的優、缺點分析於表 8-2。

圖 8-3　顧客別部門劃分組織圖

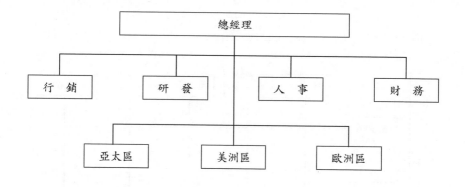

圖 8-4　地區別部門劃分組織圖

表 8-2　分部式部門劃分的優、缺點

優　點	缺　點
1. 各部門獨立自主，有若責任中心，使組織成員不斷努力，各自達成目標。 2. 能符合不同產品顧客或地區的需要。 3. 各部門的工作績效可劃分清楚。 4. 對部門的主管有挑戰及激勵的作用。 5. 對未來的一般經理人才有訓練與儲備的作用。	1. 業務重複。 2. 各部門主管各自為政，遠離組織控制。

三、矩陣式部門劃分

　　功能、產品、顧客或地區部門劃分，並不能迎合所有組織的需求。在功能式結構中，專業技術可以顧及，但只注意專業經理而忽視通才經理的訓練；在地區結構中，每個地區的功能會重複，在產品及顧客結構中，各產品及不同顧客群的功能，也都可能會重複。矩陣就是針對這些缺點，而提出的部門劃分方式，矩陣式組織是在功能式組織下，為達成特別任務，另外成立各專案小組負責，兩者並相互配合運用，在型態上有行列交叉之形式，使形成矩陣式組織，如圖 8-5 所示。矩

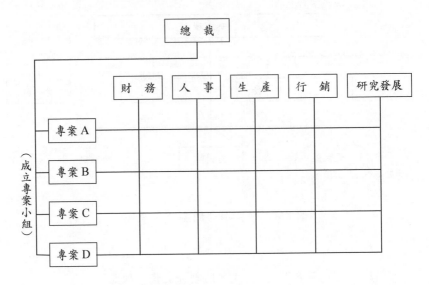

圖 8-5　矩陣式組織的基本架構

陣式組織各專案主管有平行的職權，也就是專案主管對專案部門人員行使其專案職權，另外各功能部門主管仍舊行使其功能職權，也就是傳統由上而下的功能職權，故形成矩陣式組織。矩陣式組織的最大問題，在於此結構中的員工，在角色及指揮權方面可能會產生衝突，但是只要在事前做好規劃及協調安排，問題當可迎刃而解。

　　商業遊憩產業的組織結構及部門的劃分，對商業遊憩產業經營的成敗，都扮演著重要的角色，在下節將以旅館為例，探討旅館組織結構及部門劃分的方式。

第三節　旅館人員的組織及部門劃分

　　為了要瞭解旅館組織化的功能，必須要先瞭解旅館營運的特性。

所有旅館的主要目的都在銷售房間，旅館規模非常多樣化，房間數從少於 100 到多於 1,000 個房間都有。旅館種類也是多樣化，各式各樣的旅館，它的人員組織也隨著規模及需求而有所不同；另外旅館在本質上，各種設施及設備擴充也是多樣化。有些旅館只銷售房間，而有些則有咖啡廳、各類美食餐館、游泳池、高爾夫場及其他娛樂設施。

　　旅館並不是彼此完全相似，不論一間旅館屬於哪一種類，它都必須要組織化，主要的原因是為了：

1. 協調整合旅館內許多的專業工作和活動，以能吸引客人上門。
2. 業主投資了大量的金錢及時間，希望將人力組織起來發揮功能，而能獲得合理的利潤。

　　每個部門都有專業功能，客房部門負責訂房事宜、住房登記、房務管理、服務中心及電話服務等。在小的旅館中，人員組織可能只是一個總經理就可以主控整個人事的局面。在大的旅館中，客房人事呈報給客房經理，每個員工負責的工作種類多寡，也依據旅館的規模而定。例如，在小的旅館，一個人在櫃檯可能要做招待員、出納員及接線生；在大的旅館，由不同的專職人員來分擔這些工作。

　　組織化是一件重要的管理工作，一般旅館部門的劃分，因應旅館個別的需求而有所不同，但大部分的旅館組織，都是依據功能性來劃分部門。例如人力資源部門、業務及行銷部門、財務部門及工程部門。也有一些旅館把部門劃分成為收入中心及成本中心。所謂收入中心，就是服務或銷售產品給客人所產生的旅館收入，旅館的收入中心包括了客房部門、餐飲部門、電話部門、特約商店、健康俱樂部等，有些旅館稱「前場」；相對地，成本中心就是不會直接產生收入的部門，他們主要是支援收入中心，功能是能夠幫助發揮並維持旅館適當的功能。成本中心包括了行銷部門、工程部門、人力資源部門、財務會計部門，及安全部門，也就是所謂的「後場」。

　　旅館在顧客至上的管理觀念基礎上，第一線員工將被賦予更多權

利來解決顧客問題，他們可以做某些決策，並且由他們自己或以團隊的方式來共同解決工作問題，權利將被授與至組織最低的層次。因此，當我們邁向第二十一世紀時，旅館的組織會處於一個不斷變動的情況，主要的目的都是為適應並配合實際的需要。

　　旅館部門劃分的方式依據不同的規模、類別及需求，各有不同的部門劃分方式。但是大部分的旅館，部門劃分的方式都同時兼具了企業功能別及分部式部門劃分的優點來做劃分。功能式部門劃分的特色是，類似相關的專才會集合在一個部門裡，例如：行銷、財務及人力資源部門。功能型結構可以將專業分工的優點發揮到極致，相關的人才匯集在同一部門裡，可以將功能專門化，專業主管的訓練工作可簡化，且人員之間溝通容易。其主要的目的是因為旅館以其基本業務功能為重點，如果按企業功能別來劃分，可利於專業化，也最能充分發揮工作效率。同時旅館也兼具分部式產品劃分部門的優點，例如：客房部及餐飲部，分部式劃分方式的最大好處是有利於同一產品各業務主管活動之協調，提升經營服務品質，而且方便公司建立「成本中心（cost center）」或「利潤中心（profit center）」，因為公司的各項收益及成本都能按照產品區分給予歸屬，另外，各產品部門相互競爭，可以刺激業務的進展。因此，旅館從總經理以下，依據各部門不同的功能可以劃分為：客房部、餐飲部、人力資源部、業務行銷部、財務部及工程部六大部門（參見圖8-6）。

一、總經理

　　總經理是一個旅館營運人員的首腦，主要的職責是吸引客人上門，並且確定顧客在旅館中的人身安全，以及是否獲得完善的服務。總經理除了監督管理旅館全體員工外，並且要執行旅館業主或連鎖旅館的經營政策。總經理必須監督各部門依循這些政策，並恪遵政策所訂的

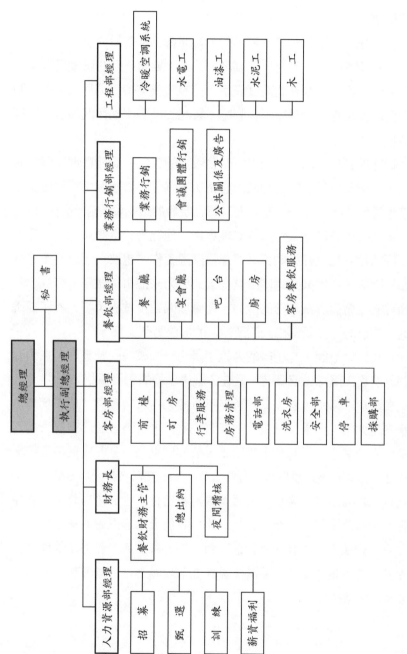

圖 8-6　旅館各部門組織圖

服務標準。

　　大部分的總經理會經常和部門主管開會，主要目的是要在會議中達成各相關部門一致的合作及協調，例如：要讓一個會議團體在旅館停留期間，對旅館服務的高度滿意，總經理要交待協調從禮車接送服務、登記住房程序、宴席、會議廳、視聽設備到娛樂休閒節目的安排等各項工作的完善配合。

　　總經理更重要的責任是旅館財務收支的表現，而總經理所獲得的報償，也跟整個旅館的營利狀況有密切的關係，就連僱用或解僱員工有時也是他的工作之一，總經理有時也要參加跟工會的磋商談判。

　　專業的總經理是人際關係處理專家，他能夠和全體員工、客戶及社會團體建立起良好的關係，並深信團隊工作的重要。所以要領導整個旅館團隊，必須要透過團隊其他人的努力來把事情做好。有效率的總經理必定會有專業技巧的能力，在處理問題及做決策時，能仔細研究問題的核心，並研擬出長期及短期的解決替代方案。

　　有些連鎖旅館，在訓練的課程中提到一個成功的總經理，在領導整個旅館員工團隊做協調時，常在會議中示範的領導風格如下：

　　在這個會議中，首先歡迎所有不同意見員工的參與，請在會議中儘量表達意見。如果意見跟我和任何人不同，請為自己正確解決問題的想法力爭到底，提出所有的理由，最好以現有的事實或數字來做支持後盾。但是我不想要聽到那句話「這件事一直以來都是那樣做的」。請記住，無論如何，當所有看法及觀點都已提出也討論過後，將會停止民主討論的方式而要變成獨裁，除非我們大家都同意共同一致的解決方法，如果不是；我將會做最後的決策，所有的人都必須無條件去接受它，忘掉彼此看法的差異，勇往直前毫無異議的確實執行，以追求成功的未來。

二、客房部門（Room Department）

　　大部分的旅館，客房部門是最主要的部門，而且是旅館實體的核心。但賭場旅館卻是例外，因為顧客住進旅館的主要理由是為了賭博，不是過夜。然而旅館的大部分使用面積都用於客房，或支援客房經營的區域。因此，建築物的主要投資是在客房部門，所以土地成本與客房部門有密切關係。

　　除了賭場旅館以外，客房是旅館收入的最大來源。客房部不僅佔據旅館的主要空間，同時也是主要的收入來源。更重要的是，客房部門也產生了最高的利潤。許多旅館損益表中，客房部利潤（客房收入減去客房營運費用）可以達到客房部收入的 70 ％。換言之，客人花費在客房部門的每一塊錢就有七角的利潤。當然也是因為房間的營運成本（包括：房間變動成本及人力成本）都較其他部門為低的原因。表 8-3 比較全世界國際旅館收入比例分析，很清楚的看到各國旅館的客房收入，幾乎都占總收入的一半以上。在台灣大部分的國際觀光旅館卻剛好相反；根據觀光局民國 90 年的統計資料，餐飲收入的比例（佔 44.95 ％）占旅館總收入的比率，還大於客房部門收入的比例（37.88 ％）。相對地，餐飲部門的變動成本較高，利潤也較少，所以旅館要獲得高利潤，主要的訴求重點，應該還是在客房的積極促銷。

三、餐飲部門（Food & Beverage Department）

　　雖然在大多數旅館中，客房部門是收入主要的來源，但不一定永遠如此。在少數旅館（大多數是有大量宴會業務的度假聖地或會議型旅館），有時餐飲部門可能製造與房間部門相等或更多的收入，這是在客人留宿旅館的前提之下，同時因為他們正在度假，所以對餐飲價

格敏感度可能較低。在會議旅館中，餐飲的食物銷售大量來自餐館、宴會廳和酒吧。

不論餐飲經營規模，大部分的旅館已經發現他們的餐飲設施在旅館的名氣和聲譽上佔很大的重要性。毫無疑問地，在許多情況下，旅館餐飲品質會強烈影響顧客對旅館產業的特殊看法，且影響客人再回來消費的意願。事實上，有些旅館的餐館比客房還要出名，常成為客人駐足匯集之地。

表 8-3　國際旅館的收入比例分析－全世界區域比較

	總額	加拿大	墨西哥	拉丁美洲	加勒比海	歐洲	非洲	中東	太平洋盆地	美國
住房率（％）	63.00	60.20	63.70	63.90	70.10	62.30	60.70	58.10	67.10	65.20
平均每日房價（$US）	96.83	78.37	68.24	69.56	114.30	116.46	74.38	92.06	103.60	75.14
房間收入佔總收入的比例	51.70	57.20	55.20	55.00	47.40	54.00	50.70	42.70	44.70	64.10
房間成本佔總收入的比例	13.90	17.40	11.70	11.40	14.70	15.20	7.10	8.30	12.10	17.40
餐飲收入佔總收入的比例	37.40	35.50	34.70	34.10	30.40	36.90	33.30	39.70	44.10	28.00
餐飲成本佔總收入的比例	29.20	30.50	22.60	22.60	25.50	30.00	23.40	25.50	33.50	23.40
行銷成本佔總收入的比例	4.90	6.00	8.20	7.20	5.50	4.00	3.20	2.90	5.20	6.60
維修成本佔總收入的比例	5.30	5.70	8.10	7.50	6.70	4.60	5.40	5.50	5.00	5.80
薪資及員工福利佔總收入的比例	15.90	19.80	9.70	9.80	15.90	18.10	6.10	9.70	14.40	17.20
毛盈利*	27.60	22.60	24.00	27.40	16.90	29.00	38.10	36.80	27.40	27.10

＊此處的毛盈利是指未扣除折舊費用、租金、利息費用、所得稅、管理顧問費、財產稅及保險費用。

資料來源：Gee, Chuck Y. (1994), *Internal Hotels: Development and Management*, Michigan: Educational Institute of the American Hotel & Motel Association, p. 160.

成功的旅館經營者，一定要考量餐廳設施對當地客人的吸引力。一間旅館餐飲銷售目標必須要能吸引當地社區成員，才能有較大的獲利空間。許多經濟型的旅館和汽車旅館，也都會提供簡單的餐飲或酒吧設施，大型旅館通常有較多完整的餐廳設施，而小型旅館可能只有一、二間小餐廳提供三餐。

　　有數種讓旅館經理人員作決定的評判標準，在不同類型旅館中，何種餐飲服務應被優先考慮？在新開幕旅館的初期規劃中，就應該要仔細考量以下這些標準：

一、考量因素

(一) 旅館的類型

　　旅館主要服務的是短暫商務旅客或是會議客人？旅館是位於度假區嗎？商務顧客偏愛獨自用餐，會議旅館則需要可容納大型聚會的宴會廳，度假勝地經常致力於當地特色的餐廳。

(二) 旅館水準

　　五星級旅館需要五星級豪華餐廳，中等價位旅館無法提供這類餐館的品質水準，他們的客人也沒有這種期待和消費慾望。

(三) 本地區較多何種類型的餐館

　　如果你周遭都是義大利餐廳，在你的旅館中也開一間可能不是個好主意。可能需要更敏銳的去試試不一樣的市場。

(四) 餐飲的貨品來源

　　一間新鮮魚類餐廳，可能要因應不同時節而改變菜單，另外，國

外進口的食材，要考量它的成本及市場接受度。

(五) 勞力的使用狀況

需要大量員工投入的餐廳，例如：以桌邊烹飪為特色的法式餐館，在緊縮的勞力市場可能不太實際。

二、經營範圍

餐飲部門除了一般的餐館外，也包括了二大經營範圍：

(一) 餐飲筵席（Banquet）

有些旅館餐飲部門包含了宴席部分，宴席部門的重要性有二：一是塑造旅館形象；再則，它也是餐飲部門最大的利潤來源。

餐飲宴席主要是安排給：

1. 會議或小型團體。

2. 業務部預定的當地宴席。

宴席收入在某些旅館中可以佔旅館餐飲總收入的 50 ％。承辦宴席在大部分的市場中，被視為是一個高度競爭的事業，一個好的宴席部門必須擁有各方面的專才，完整豐富的專業知識，才能保證筵席的成功。好的宴席部門擅長於銷售、菜單設計、餐飲服務、成本控制、舞台設計及藝術的天分和戲劇感。以上這些都需要具有充足的技術和知識，同時也要能靈巧的運用旅館設施及所有器材。

(二) 客房餐飲服務（Room Service）

大多數旅館餐飲部門，都有提供餐飲送到顧客房間的服務，就是所謂的客房服務，或如高度行銷導向的華德迪士尼公司指稱的「私人用餐」，這是旅館餐飲部門最難經營的部分之一，而且也是利潤最低，

甚至於賠錢的單位。客房餐飲服務在經營上，有二個主要的困難有待解決，茲分述如下：

1. 食物及餐飲可能要被送到距離廚房極遠的地方

在大型的休閒旅館，電動高爾夫球車經常被用來運送食物，因為有些旅館面積廣大，實際的情況常常是熱食送到時已是冷的。

2. 服務人員平均生產量低

服務人員在某一段時間內，可能只服務極少量的客人。所產生的收入經常不敷成本。事實上，客房服務需求最大的是早餐時間，而最受歡迎的是便利早餐（果汁或水果，奶油或果醬麵包及飲料），這道餐點比起其他時段的客房餐飲服務項目，價位也較低。

除了上述二大問題，同時為了降低客房餐飲服務的成本，許多旅館對客房餐飲服務菜單的訂價較高，還有額外附加服務費，成本問題也許稍可減輕，但是最重要的還是要控制：(1)客房餐飲服務菜單的項目，以及(2)提供服務的時間，然而這可能會造成食物及服務品質低落的問題。

為了保有食物及服務品質，食物必須儘快在適當的溫度下送達。這需要適合的器材和客房餐飲服務高效率的服務。許多旅館請房客在前一晚先點好早餐，告知他們想要的項目和送達時間，將點好的菜單放在門把上，如此讓旅館客房餐飲服務做得更好。因為旅館可規劃何時送出多少早餐，而且可事先安排如何送到房間。

因為客房餐飲服務讓客人有許多的不滿意，因此近年來旅館已減少客房餐飲服務，連供應時間也縮短，有些旅館管理顧問甚至預言「你將看不見它，只有豪華旅館才需要它。」

四、人力資源部門（Human Resource Department）

　　旅館是一個以人為導向的事業，員工是旅館最大的資產，而員工的素質及訓練，絕對是旅館服務品質的反映。跟「人」相關的許多課題，始終是旅館管理中最難解決的問題。許多旅館專家都同意，旅館管理成功的關鍵由兩個 C 來決定，那就是旅館的所有員工能夠充分合作（cooperation）及溝通（communication），在旅館職場有豐富工作經驗的主管，都會同意一件事，那就是不論在旅館那一個部門工作，主管平均每天大概要耗費 70％以上的時間，來處理各層級員工相關的問題，其中又要花大部分的時間去做溝通，以及協調各部門之間的合作。與其他產業來做比較，旅館員工的薪資跟福利普遍偏低，這是多年來一直無法改善的事，許多旅館業主及經營者，始終認為旅館內大部分的員工，來自人力市場的最低層。換言之，許多工作完全不需要任何的技術，因此自然是給予最低的薪資。所以，旅館常成為員工所詬病的廉價勞力（cheap labor）集合場。

　　至於投資在員工身上的各類訓練課程，有時也是虛應故事毫無功效可言。如此惡性循環，也促使了旅館員工流動率屢創新高。所以台灣近二十年來，經濟突飛猛進，旅館員工的素質卻每況愈下，這樣嚴重的人力資源問題，應該為旅館所正視而力求突破。

　　今日的人力資源部門應該要做更多的工作，現代人力資源管理者，特別關心人力投入與生產量的平衡關係。人資部門的工作，包括徵募、新進人員訓練、在職訓練、評鑑、激勵、獎勵、懲罰、生涯發展、升遷，及對所有旅館員工的溝通等。

五、業務行銷部門（Sales & Marketing Department）

業務行銷部的任務是：

1. 確認旅館的潛在顧客。
2. 盡可能包裝旅館的產品及服務，以符合那些潛在顧客期望的需求。
3. 說服潛在顧客成為消費顧客。

事實上旅館各部門，或多或少扮演著行銷旅館的工作，例如前檯接待人員，針對客戶的利益促銷較貴的房間，並且讓客人有超值的享受；同樣的接待工作，優秀的前檯接待人員，在扮演促銷的角色時，甚至於比業務部門的人員更為出色。又例如行李員有時要推薦旅館的餐廳給客人，這也都是各個不同部門的人，一起執行旅館業務行銷的工作。如果各部門都能夠適度的扮演好自己行銷旅館的角色，對於業務行銷部，可以說是減輕了許多行銷部門的負擔。

旅館業務行銷部被賦予的責任，是保持旅館房間高度地被市場所需求，而且盡量以較高價格售出，這任務需經由許多活動來完成，包括：

1. 多接觸團體及個人。
2. 平面、廣播及電視廣告。
3. 利用直接信函及公關活動。
4. 多參與貿易展覽。
5. 拜訪旅行社。
6. 安排熟悉旅館的試住專案（設計免費或減價的旅遊行程，來使旅行社和其他單位認識這旅館，以促進銷售）。
7. 參與社區活動以提高旅館在社區知名度。

一般而言，旅館花了大約 5 ％的收入在業務行銷的預算。但是一個全新旅館行銷的花費，要比一家舊旅館要多出許多。一家新開幕旅館的行銷相關花費，例如邀宴社團領導者的聚會、旅行社的試住行程，通常都要投資一段時間才能見到成果。訂位系統成本通常被算在客房部門，這可能會引起爭論，因為訂房是一個行銷系統的工具，而應被視為行銷費用。

業務行銷部負責個人及公司的行銷工作。廣告公關部則希望經由廣告及媒體報導，來創造旅館正面形象吸引顧客。最常被使用的公關技巧是發布有關旅館、員工及顧客的一些最新活動消息，或是旅館經理人員和員工參與社區服務的新聞；而會議行銷經理則專門開發及接受團體和會議的預訂。旅館的行銷與業務功能，被認為對於經營行銷是非常必要的，因為「商業目的只有一個正確的定義：創造消費者」。

六、財務會計部門（Accounting Department）

旅館的會計部門，主要是負責追蹤每天發生在旅館中商業交易的記錄。會計部不只是簡單地做帳記錄，財務管理應該是財務會計部門更重要的一項職責。

會計部的責任包括：

1. 預測及編列預算。

2. 已收帳款及應收帳款的管理。

3. 控制現金。

4. 控制旅館所有部門的成本－收入核心、成本核心及員工薪資。

5. 採購、驗收、物料配送、存貨控制（包括：餐飲、房間供應品、家具等）。

6. 保存紀錄、準備財務報表和每日營運報表，依據這些報表向管理階層做報告。

為了去完成這些多樣的功能，財務會計部門的管理者－財務長，必須倚靠手下的稽核、出納、和其他會計人員。不是所有會計部的人員，都在旅館的會計辦公室工作。會計功能執行遍布整個旅館，舉例來說，信用卡管理人員、櫃檯出納和夜間稽核在大廳櫃檯工作，出納可能在餐館和吧檯工作，餐飲財務管理人員有時候在收貨區等。

會計部門對所有旅館的收入及成本都要控制及管理。如果是連鎖旅館，財務長通常需要直接向總公司財務長做報告。財務長負責該旅館內部所有財務上的控制，同時也隨時要跟總經理做報告。

七、工程部門（Engineering Department）

照顧旅館的設備與設施及控制能源成本是工程部門的主要責任。建築物、家具、室內裝備，器材的設施保養費是必要的，主要的原因是為了：

1. 減緩旅館設施、設備的折舊。
2. 保持所建立的旅館最原始的形象。
3. 保持收入中心繼續運作順暢。
4. 保持旅館財產對顧客與員工的舒適度。
5. 維護旅館財產對顧客與員工的安全性。
6. 保持修補及器材替換至最小程度，以減低成本。

工程部也負責冷暖氣及空調系統，這系統分配遍及整個旅館的電力、蒸氣及水。為了要完成工程部的許多工作，可能要僱用多種技術人員：電工、水管工、木工、油漆匠、冷凍及空調工程師及其它技術人員，該部門由一個總工程師帶領。在小型旅館中，一個全方位的工程師可能要執行所有上述的這些功能，否則有些工作就需要發包給外面的承包商來執行。在大型旅館中，總工程師可能被稱指揮工程師。有了大旅館規模的條件，當然也會有一個秘書或行政助理，來處理安

排維修服務的所有工作，知道如何安排人員及工作的搭配。

由工程部人員執行的保養和修護工作只有預防性的維修和立即性維修兩種。預防性的維修保養，是對建築物及器材持續服務的計畫程序，是為了維持及延長設施的壽命。外聘承包人員除了基於立即的需求，或是經由已簽訂的合約，才會被僱用來執行某些工作。保養工作有個重要注意事項，在所有工作的區域內，都應有證明文件以追蹤勞力及材料的成本。將主要檢查保養項目列表後，預防性的保養可以分為每天、每週及每月的預定計畫表。

除了預防性的保養，工程人員也要執行日常的修繕。維修日誌應該被用來保持追蹤每項維修工作時間的開始與結束。建築材料的採購，可能也是工程部掌管的主要項目。管理階層通常要確定，那些工作可以由旅館本身工程部人員自行來完成，或者是要交由外聘承包商來做。在美國 1,395 個完整服務型旅館的統計數字顯示，維修的花費佔了旅館總收入的 5.7 ％，而能源成本占了 5.4 ％。

第四節　管理幅度與授權

一、管理幅度

管理幅度（span of management）又稱為控制幅度，意指一位管理者可以有效地管理幾個員工。管理幅度決定組織的層級數目及管理者的多寡。在其他條件相同下，管理幅度較大的組織所需的層級數目較少，因而形成所謂的扁平式組織（flat organization）；管理幅度較小者，則因為層級較多而成為高聳式組織（tall organization）。

選擇適當的管理幅度之所以重要，是因為管理幅度的大小若不適當，將會影響組織的效率，其次，因管理幅度與組織結構息息相關，

若組織結構好，則可以減少各階層的管理費用，並同時增加決策制定的速度。

二、管理幅度的合適性

管理幅度的合適性與否，會影響管理的效能，以下五個因素是重要的考量：

1. 管理者的才能：管理能力高的經理人員，自然可以管轄較多的部屬。
2. 被管理者的素質：部屬的素質高，對工作的熟悉度高，管理人員可管理較多的部屬。
3. 工作本身的特性：工作內容若是簡單且變動不大，主管則容易管理較多的部屬。
4. 組織架構健全與否：組織架構若健全，且有清晰明確的目標及計畫，那麼經理人員較易管理。
5. 組織氣候與敬業精神：若組織所塑造的文化是部屬皆熱衷於所負責的工作，則經理人員較易管理較多的部屬。

三、洛克希德對應值表

洛克希德（Lockheed）公司曾發展出一套方法來幫助各主管控制他們的管理幅度，該公司認為控制管理幅度的大小應考慮下列各項因素：

1. 部屬工作職能的相似性。
2. 部屬工作地區的遠近程度。
3. 部屬工作職能的複雜性。
4. 部屬所需的監督及控制程度。

5.部屬工作所需的協調程度。

6.部屬參與釐定計畫之重要性及複雜性。

　　針對上述因素的相關程度後，設定標準點數值（如表8-4），然後就部屬工作的本質來做評估，當六個管理幅度因素都評估出對應值後，將它們相加，求出一監督指數（supervisory index），將所得之指數與管理幅度（表8-5）相對照，便可得出管理度的最佳範圍。

四、授權與分權

　　職權是管理者被賦予職務上的權力，目的是為了執行組織所交待的工作；職權是制定政策，指揮他人工作及發布命令的權力。職權的來源，主要來自於個人的職務或階級，職權與經理人的個人個性沒有關聯。現代組織規模日益龐大，凡事事必躬親早已成為過去式，為了工作的效率及運用他人的努力來完成工作的管理真義，組織勢必要授權。授權就是主管將職權移轉給部屬的活動，但是職權可以下授，責任卻不能，主管仍須負該工作之成敗責任。另外，當授予職權的同時也必須賦予相稱的職責，職權職責必須要對等的原則是不容改變的，否則就失去授權的意義。

　　主管不願授權的原因：

1.有些管理者總有自己做會更好的錯誤想法。

2.主管對部屬缺乏信心。

3.主管沒有指揮部屬的能力。

4.主管對自己沒有信心，怕被部屬取代。

　　授權的原則有以下四個原則：

1.確定部屬有完成授予工作的能力。

商業遊想 產業管理

表8-4　洛克希德對應值表

管理幅度因素	各因素水準之對應值				
職能的相似性	相同 1	本質上相同 2	相似 3	本質上不同 4	完全不同 5
地理環境遠近的程度	共同在一起工作 1	在同一建築物或大樓工作 2	在不同辦公大樓工作但為同一廠址 3	不同的廠址，但屬於同一地區 4	分散的地理區 5
職能的複雜性	簡單，具重複性 2	例行性 4	某種複雜程度 6	複雜且富變化 8	高度複雜且富變化 10
監督及控制極少程度	監督及訓練 3	有限的監督 6	定期性監督 9	經常持續性監督 12	經常緊密的監督 15
協調程度	與別人工作關係弱 2	有限的關係 4	適度的關係且易控制 6	相當密切之關係 8	互相具有廣泛性的關係 10
計畫之重要性及複雜性	計畫範圍及複雜性最小 2	範圍及複雜性有限 4	範圍及複雜性較廣 6	在政策引導下，需相當之努力來釐定計畫 8	沒有方向之引導下，需隨機擬定計畫 10

表8-5　洛克希德指數－建議管理幅度對照表

監督指數	管理幅度
40～42	4～5人
37～39	4～6人
34～36	4～7人
31～33	5～8人
28～30	6～9人
25～27	7～10人
22～24	8～11人

2. 給部屬承擔工作的激勵。

3. 授予部屬合適的職權。

4. 職權職責相符的原則。

授權之後如果完全沒有任何的控制，就有如棄權，授權加上適當的控制就稱為分權，分權也就是在自主與控制二者之間，保持一個適當的平衡。

分權其實意味著選擇性的授權與適度的集權（centralization），而所謂的集權就是決策權力仍完全保留在最高管理者的手中。舉例來說，工廠經理若給工頭一套特殊的工作程序，要求工頭每天將工作情況向他報告，這就是分權，亦即分權＝授權＋控制。

商業遊想 產業管理

第九章

人力資源管理

學習目標

本章可以讓你學習瞭解到：
- ✿人力資源政策
- ✿人力資源管理程序
- ✿人力的甄選
- ✿人員的訓練
- ✿人員績效的評估
- ✿人員薪資及福利
- ✿人力的控管
- ✿人員的生涯發展
- ✿人員的團隊合作

由於商業遊憩產業是提供顧客密集服務為主的事業，需要有充沛及優秀的從業人員，方足以對客人提供高品質的服務。但因為各種因素之影響，不但人力呈現不足現象，且流動性甚大；除了很少數規模較大的商業遊憩產業因福利、薪酬及培訓制度較完備，其員工質、量尚合乎需求外，其餘的業者均遇到相同的問題，諸如：長期人才招募不易、偏高的人員流動率、人員培訓不具體、同業挖角、中高級管理幹部素質不足及勞工法令修改後之衝擊等問題。故人力資源管理問題叢生，最讓業者困擾的人力資源管理是針對組織中，人力資源需求的政策、規劃、招募、選用、訓練、報償等各項工作的執行管理，以符合組織人才的需要。

第一節　人力資源政策及管理程序

一、人力資源管理政策

一個好的人力資源部門，它的某些政策會影響到整個商業遊憩產業未來的發展，應該要有那些好的人力資源政策來幫助商業遊憩產業的發展呢？以下的人力資源政策對商業遊憩產業而言，有非常重要的參考價值，茲分述如下：

1. 將商業遊憩產業的員工視為內部客人（internal customers），如果公司不能夠提供員工有好的服務品質，員工就不可能提供客人好的服務品質。好的人力資源政策必須知道，該如何去照顧及關懷那些為我們工作的員工。

2. 人力資源部門對於商業遊憩產業各部門工作的特性與要求，必須讓員工有充分的瞭解。工作分析所包括的工作說明書及工作規範，是非常重要的輔助文件。

3. 招募最合適的應徵者，並且選擇最好的人才。人才是商業遊憩產業最大的資產，如果好的人才都不願意來旅館工作，商業遊憩產業的前景發展著實令人堪慮。

4. 不斷地提供員工完整的訓練計畫，訓練對商業遊憩產業的員工而言，是一個連續不斷而永無終止的計畫。透過訓練讓員工成長學習，訓練可以讓員工不僅知道怎麼做及該如何做，更重要的是要讓員工提升層次，能夠知道說什麼及該如何說的能力。

5. 好的人力資源政策，一定要能達到真正激勵員工的目的。有些激勵方式實在是隔靴搔癢，並且讓人貽笑大方。同時，人力資源政策，也應該不斷的來檢視及評估它的適用性，並做最合適的修正及調整。

二、人力資源規劃程序

人力資源管理（human resource management）的程序是以人力資源規劃（human resources planning）做為開始，藉由這個規劃，管理者可以確定組織是否有適當的人才？將合適的人才擺在合適的地方，知道那些人可以有效能且有效率的達成了組織的目標。人力資源規劃的程序可分為以下二項：

(一) 評估目前的人力資源

人力資源部以工作分析作為開始，經由工作分析獲取的資訊，可以讓管理者提出工作說明書及工作規範。上述兩份文件在管理者開始招募及甄選員工時都是重要的文件，所謂工作說明書可以向應徵者說明工作的內容，而工作規範則可在甄選員工時，用來協助面試者，作為評估求職者是否能勝任該職位的依據。

(二) 發展一種因應未來人力資源需求的計畫

評估現有人力及未來人力在數量和品質上的需求，管理者便能預測那些部門人力短缺？或是那些部門將會產生人力過剩的情形。緊接著便可以發展一套計畫，配合未來的人力供給。

從管理者的角度來說，人力資源管理的主要論點可以作為下列問題的答案：

1. 人力資源規劃的需求是什麼？

2. 要從那裡找到合格的工作候選人？

3. 要如何選擇最合格的員工？

4. 要如何確定員工具備需求的技能？

5. 什麼是評估員工績效最佳的方法？

6. 如何處理員工過剩的問題？

茲將人力資源部門的管理程序（圖9-1）分述如下：從人才招募、甄選、訓練、績效評估到薪資福利。

第二節　人才的招募

招募（recruitment）是尋找、確認、並吸引適任者的程序，也就是泛指各項吸引組織內外人士，來應徵出缺職務的活動。

人力資源部一般而言，從表9-1所列示的管道來招募新人，至於採用何種來源，則需視工作的種類、層級以及社會經濟的環境而定。

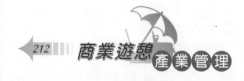

圖 9-1　人力資源管理程序

表 9-1　人力招募主要來源

員工主要來源	優點
目前員工	降低招募、甄選、訓練成本；建立員工士氣、候選人熟悉組織環境
員工推薦	對組織的認識來自員工
離職員工	再僱用，瞭解組織；組織留有人事資料
求才廣告	廣泛徵才；可針對特定團體徵才
職業介紹所	廣泛接洽，小心篩選
校園徵才	專業知識；相關科系對旅館較有認識
顧客與供應商	由過去的接洽，瞭解候選人的技能

資料來源：Robbins, Stephen P. (1999)，何文榮譯，《今日管理》，*Managing Today*，台北：新陸，頁 268。

許多商業遊憩產業在主管或中高級幕僚出缺時，會先進行內部招募，在主要人才庫中尋找適任的人選，或者用職缺公告的形式，讓全體員工知曉，有興趣者可以透過公開考試而獲得該職位。

如果內部招募不適用或不敷所需，商業遊憩產業會採行外部招募方式。許多組織將員工推薦視為「常設機制」，推薦的新人任職滿一定期限後，推薦人可以領取獎金。此法的優點是被推薦的員工，已對組織有一定的認識。

求才廣告是大家熟悉的人力招募管道，除了電視、報紙、雜誌等廣告，還可利用網路來網羅合適的人才。國內企業每年的年中和年底的兩次例行性招募，通常會利用這個管道。

職業介紹所方面，政府設置的就業輔導機構，有引介基層人力的就業服務站或引介中高級人力的青輔會。民間機構方面，則有從傳統的職業介紹所到引進美、日人力仲介觀念的就業情報雜誌、104 人力機構；從專攻高級人力仲介的獵人頭公司（headhunter）到提供短期基層人力的「人才派遣」業者，或專業引進低價外籍勞力的外勞仲介商。

每年夏天，許多廠商都會進入高工、高職或大專院校參與校園徵才活動，各大廠商藉由到校說明的機會，吸引有興趣的畢業生。至於學期中間，有些組織也會發函給校方，請其公布求才資訊。此外，廠商也會到各地軍營去進行類似校園徵才的活動。

🌴 第三節　人力的甄選

　　首次面對應徵人員時，通常會請其填寫一份應徵人員資料（application form），除了個人資料外，也可能要求列示可以證明其能力的「參考人」名單。

　　緊接著由人力資源部門的主管主持初次面談，主要目的是確認應徵者的興趣與意願，以免到了後續階段，才發現彼此都在浪費時間。

　　初步的面談或書面審查後，接下來就是通知候選人參加各種甄試。中大型企業常見的做法是先舉行筆試，中小企業則直接安排人力資源部門的主管面試。筆試的內容分為兩大類：性向測驗（aptitude test）是瞭解應徵者興趣、偏好、個性、學習能力；而成就測驗（achievement test）則是用來測驗應徵者在一般或特殊領域上，具備何種知識能力。

　　其中，性向測驗對商業遊憩產業人才的甄選更為重要，因為不是所有的人都適合商業遊憩產業，這與個人的性向、偏好都有密切關聯。也許有某些人適合前場的工作，某些人卻較合適後場的工作。人力資源部如果不能在甄選的過程中，做好過濾申請者的工作，後續送到各部門去之後，將造成非常高的人員流動率及人力成本浪費的問題。

　　基於讓應徵者實地測驗其工作能力，以試驗應徵者是否能勝任工作的想法，便產生了績效模擬測驗（performance simulation tests）。因為此方法比筆試更能證明和未來的工作績效有關，所以日漸受到重視，

對餐旅業而言更為實際，如廚師、調酒員的甄選。初步考試後，人力資源部要依據應徵者的條件及實際的需求，推薦至合適的部門，而由各部門主管再做最後的面談。

　　刪除資格不符的應徵者後，比較謹慎的旅館還會對入選的應徵者進行背景調查（background investigation），包括確認應徵資料表上的資料是否正確無誤，以及向參考人詢問查證等。另外，某些組織可能會要求應徵者提供健康檢查資料，在某些毒品氾濫的地區，甚至有必要進行藥物測試。

一、面談

(一) 面談的意義

　　決定僱用與否的最後關鍵步驟是部門主管的面談，至於面談的意義，茲就公司及應徵者的角度分別說明如下

　　1. 就公司而言，希望找到：
　　　⑴ 能勝任該項職位工作，完成公司任務及使命的人，亦即適才適所。（用才）
　　　⑵ 具有發展潛力，有意願配合公司成長的人，亦即可造之才。（育才）
　　　⑶ 願意長期為公司服務，能幫助公司永續經營的人，亦即薪火相傳。（留才）

　　2. 就應徵者而言，希望找到這樣的公司：
　　　⑴ 公平、合理的工作條件，最好能配合個人興趣與願望。
　　　⑵ 優渥的收入，良好的薪資福利制度。
　　　⑶ 有學習及未來發展的管道與空間。
　　　⑷ 和諧的人際關係，愉快的工作環境。

(二) 面談的目的（雙向溝通的機會）

1. 讓公司充分瞭解應徵者的：
 (1) 專業知識－學歷、經歷、訓練記錄。
 (2) 工作能力、態度、及待人處事方法。
 (3) 個人期望－工作條件、工作性質及工作環境等。
 (4) 個性及對組織之適應力。
2. 讓應徵者充分瞭解公司的：
 (1) 歷史背景、組織、產品、經營理念、公司目前經營現況及未來發展方向。
 (2) 公司制度、人事政策、員工薪資福利，及教育訓練機會。該應徵職位的工作性質、工作環境、主管的領導方式、及同事間的人際關係等。

(三) 面談的類型

面談，可能是一對一的個別面談，也可能是多對一的團隊面談。無論採用何種形式，面談大致可分為四種類型：

1. **引導性面談（Nondirective Interview）**：面談主持人儘可能的讓應試者有足夠的時間與空間來自由表現。
2. **結構化面談（Structured Interview）**：事先設定明確的問題與順序。
3. **情境式面談（Situational Interview）**：以虛擬的事件或狀況來詢問應徵者如何處理。
4. **描述面談（Behavior Description Interview）**：要求應徵者針對自己實際經歷的狀況，說明當時的處置方式。

面試被視為有用的甄選工具，因為藉由此過程，管理者可以評估應徵者的智力、動機及人際技巧。其次，面試可以提供面試者一些預

覽公司組織與工作的機會。通常，主試者若遇到一位不錯的候選人，會以工作的正面形象來吸引對方，但很不幸地，這種做法使得候選人對商業遊憩產業工作有過高的期望，最後會造成失望或提早離職，而這也就反映出面試的缺點。

面談結束後即進入決選階段，是由相關人員根據應徵人員資料表、筆試與面試成績等，主觀的排列出最適當的人選。

二、健康檢查

實施體檢的主要理由有幾點：

1. 測出應徵者身體狀況是否符合職位之需要。

2. 找出應徵者的健康限制，以便在錄用時有所瞭解。

3. 建立應徵者的健康記錄，可資應用在以後的保險或福利上。

4. 發掘健康上的問題；以減少缺勤率及意外事件發生的可能性。

5. 應徵者可能罹患的傳染病，不可影響到顧客的權益。

三、僱用決策

要在適當的時機做出僱用決策，並應該讓每名應徵者知道這個僱用決定的日期。如果應徵者本身條件很好，決策延誤會造成公司的損失。

不論有沒有被錄用，商業遊憩產業應該通知每一個應徵者最後的決定，以維持良好的公共關係，並把落選應徵者的資料歸檔，以便未來有更適合他們工作機會時，可以讓他們來申請。

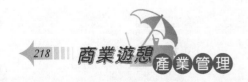

🌴 第四節　人員的訓練

人員是公司最大的資產，人員的訓練則是公司最有價值的投資，人員的訓練通常分為新進人員訓練（orientation）與在職訓練（on-the job training）或職外訓練（off-the job training）二大類別。

一、新進人員訓練

一般在剛報到的二、三天之內會安排新進人員的訓練，主要的目的有下列五點：

1. 讓新進人員瞭解公司的文化、組織及經營理念。
2. 介紹認識相關聯的各工作單位。
3. 對自己的工作職務深入瞭解。
4. 暫時降低對新工作的焦慮感。
5. 過渡的一段時期，以確認自己是否合適旅館所提供的工作機會。

二、在職訓練或職外訓練

在職訓練或職外訓練的人員訓練計畫可分為下列五大部分：

(一) 學員

需要受訓者除了公司的新進人員外，對於基層員工、儲備／基層主管、中級主管，甚至高級主管，也需因組織的規劃及需要而接受不同的訓練。

(二) 訓練講師

訓練人員方面可由各級主管兼任，或由專任的訓練員來負責，有的旅館還會外聘講師。許多基層的訓練可以由公司職員來擔任，較高層的管理課程就應該編列預算，請合適的人來上課。總之，不適合的訓練講師，徒然浪費所有人的時間。

(三) 時間地點

如果是在工作崗位上邊作邊學，則我們稱為在職訓練，若是離開工作崗位而去接受訓練，則稱為職外訓練。而三明治訓練（sandwich training）或協同訓練（co-operative training）就是整個訓練課程交叉運用職外訓練與在職訓練。

在職訓練比較適合培養技術能力，新進人員在資深員工的引導指引下，逐漸熟悉職務。一般常聽到的學長制（mentorship）或學徒制（apprenticeship）即是。而資深員工的在職訓練則是以職務輪調（job rotation）為主，讓員工能熟悉不同的職務，使他們有能力相互支援或勝任較高層的職務。

職外訓練可以用地點區分為在組織內進行的內部訓練（internal training），或將學員送到特定地點受訓的外部訓練（external training）。兩者之間的差異不大，例如旅館可以將整批學員集中在旅館內的教育訓練中心，再委託外面的講師來執行訓練課程。

有的企業為了讓員工一方面能專心訓練，一方面又可紓解身心壓力，因而把訓練地點移到風景區，稱為度假訓練（resort training）或營隊訓練（training camp）。

(四) 訓練內容及教材

訓練內容需視受訓者的需要來分析，新進人員和基層員工較偏重

於語言及技術能力的課程，中高級主管除語言課程外，則可能比較重視管理及客人抱怨處理方面的課程，餐旅管理的教材中，美國旅館協會（AH & MA）的諸多訓練教材及錄影帶是講師不錯的選擇。

(五) 訓練方法

1. 講授（Lecture）或演講（Speech）

是最方便的方式，由訓練員敘述既定的知識技能或案例，學員聽講，記錄與發問，雙方之間的互動性不高。

2. 指定閱讀材料（Assigned Readings）

要求學員自行閱讀既定的資料，此法的優點是不佔用工作時間。

3. 研討會（Conference）

由訓練員針對主題略作提示解說，然後把大部分的時間用於引導學員共同討論。

4. 個案研討（Case Study）

和研討會相似，但討論的主題是實際或虛構的案例，而不是特定的觀念或議題。

5. 模擬訓練（Simulation Training）

讓員工獲得實作經驗，例如角色扮演（role playing）可以讓員工在虛構的場景中，體驗其扮演角色的處境。

6. 敏感度訓練（Sensitivity Training）

讓學員在小團體中以各種行為來互動，然後分別說出自己的感受，從而在其中逐步建立相互信任、坦誠溝通、及自律律人的關係。

(六) 國際觀光旅館的訓練課程

國際觀光旅館，因為規模及品質的要求較高，因此對訓練的課程較一般旅館更為重視，以下就是國際觀光旅館各項重要的訓練課程：

　　1.新進人員培訓課程。

2. 儲備幹部培訓課程。

3. 加強教育進修課程。

4. 專業技能及管理培訓課程。

5. 員工個人前程發展自修課程。

6. 國外研習課程。

7. 地區建教合作課程。

8. 海外建教合作課程。

9. 交流訓練課程。

10. 語文進修課程。

11. 內部交流培訓。

12. 行政管理課程。

13. 專業技能訓練課程。

14. 一般選修課程。

15. 高級主管考察研習。

16. 配合旅館公會、交通部觀光局舉辦之培訓活動。

第五節　人員績效的評估

一、績效評估的功能

組織中績效評估（performance evaluation）有下列幾項用途：

1. 管理者可按照考績來作人事決策，例如：升遷或調職。

2. 績效可作為評估訓練的必要性及適合性。

3. 讓員工瞭解個人在工作上的優缺點，並且提供建議方法，讓員工知道如何改進，可以達到公司所要求的工作標準。

4. 績效評估也是分配獎賞的依據，誰該加薪或給予其他形式的獎

商業遊憩產業管理

賞，通常都按照績效評估的成績。

客觀評量方法是採用個人生產量、成本與利潤等客觀數字做為依據，實施目標管理的組織，就偏重於此種考核方法。而主觀判斷則是由考核人針對若干事項來加以評分，再綜合各項評分而形成考績。

評分者若是針對員工的獨立性、創造力、團隊精神等個人特質來評分，則屬於特質評分；若是針對員工實際的行為或事件來評分，則稱為行為評比。

二、績效評估的偏差

考核過程中，若只注意到考核前的短期表現而忽略全期一般狀況的表現，則會有近期偏差的評估疏失。

光環偏差（halo error）是指評估者對員工的評估會受到該員工其他特徵的影響。例如：教師評鑑中，如果某位教師在課堂上幽默風趣，深得學生喜愛的話，那麼很可能這位老師會得到很高的評鑑分數，不管他的教學內容有多貧乏。

單一評估準則的偏差－若員工的工作是由眾多任務所組成，而績效評估只用單一準則，那麼評鑑的分數只顯示了部分工作的績效，未免有所偏頗。例如：空姐的工作除了服務餐點外，對於旅客還需去關心他們是否有何需求？有那些問題需要協助解決？倘若績效評估是以「服務 100 名旅客餐點所花費的時間」為單一準則，那麼此一績效評估除了有失偏頗外，還會造成變相鼓勵空姐不去重視其他工作。

寬容／嚴厲偏差的產生，是因為每位評估人員都有自己的價值觀，因而有人偏向打高分，有人卻偏向打低分，造成從事相同工作內容的員工，因分屬不同上司評鑑考績，造成兩位員工的績效成績有差距。

至於歧視或偏見的偏差則是因性別、年齡、種族、宗教等因素而造成的。許多旅館每年都固定由直屬主管給下屬做績效評估，評估的

結果可以由主管決定次年給下屬加薪的金額。因此，績效評估的偏差及疏失，應該要絕對的避免，以彰顯績效評估的真正效能。

第六節　薪資

　　薪資不但是員工維持生活所需，也是重要的激勵因素。讓員工無法維持生活的偏低薪資，很可能迫使員工另謀高就，但即使薪資水準並不離譜，員工也可能因為無法滿足其個人經濟目標，或者覺得組織將之視為「廉價勞工」，因而離職，或者在工作崗位上以怠工等形式消極抗議。因此，薪資制度必須能夠吸引優秀人才前來應徵，同時讓既有員工安於其職位，且願意努力奉獻。

一、薪資設計的考量

　　以旅館為例，薪資制度的設計大致要考慮四個層次：

1. 旅館或餐館服務人員跟其他產業員工薪資福利的比較
　　錢少、事多、壓力大的工作條件，常常會影響到整個產業的進步和發展。

2. 薪資水準
　　意指相同職務的薪資高於、相當於、或低於同業一般的水準。

3. 薪資結構
　　也就是各職務薪資的相對高低。

4. 個別的薪資
　　也就是決定每個職務乃至於個人實際的薪資。
　　這四個層次設計完成後，還必須考慮採用單一薪俸制或多重加給制。前者是用單一項目涵蓋全部的例行型給付，後者則是將薪資區分

為底薪和各種加給及紅利。

二、服務費

　　餐旅館的經營特別是餐飲服務方面，在許多國家都有給服務費的習慣。服務費放在桌上，是給服務人員的報償，一般都是不扣稅。在美國所給的服務費（tips）通常大約是消費額的百分之十五或是更多。因此許多的餐飲服務人員，一天所賺的服務小費往往比底薪高出好幾倍。對餐飲服務人員無疑是一個巨大的激勵因素。在台灣的情況，大部分的餐廳及旅館都是制式化的在消費金額以外，無須經由客人同意，自動加上百分之十的服務小費，這其中最大的問題是服務品質並不能跟服務小費產生任何的關聯性，因為服務小費是屬於公司所有，對服務人員毫無激勵可言，他們服務的品質對他們的所得幾乎沒有任何的影響，以致於服務品質低落應付了事。許多的旅館也都承認這百分之十制式的服務費，是他們一個非常重要的收入來源，由此可知其中問題之所在。因此餐旅館人力的高流動率，幾乎是人力資源部門日以繼夜的惡夢。

三、其他加給

　　常見的加給包括：交通津貼、食宿津貼，以及各級主管特有的職務加給等。另外，各種獎勵性給付乃至於員工福利，也屬於薪資制度設計的範圍。常見的獎勵性給付包括：加班津貼、全勤獎金，以及績效獎金和年終獎金等。

　　對於企業和員工來說，薪酬皆存在著重要意義。就企業而言，薪酬通常都是營運成本的重要部分，如在餐旅館產業，通常員工薪資及福利成本佔其營運收入的三分之一以上。此外，薪酬也是影響員工工

作態度和行為的重要途徑，如果薪酬制度設計及應用恰當，可促使員工對於企業更有滿足感及工作上有更好的表現；若處理失當的話，則直接打擊員工士氣及其積極性，並與其缺席率及離職率有密切關係。因此，不論從財務或人力資源管理角度來看，薪酬管理皆是企業的一個重要決策，特別在競爭激烈的現在商業社會中，營運成本和員工表現皆影響企業之競爭能力。表 9-2 及表 9-3 將九十六年台灣地區國際觀光旅館平均員工薪資表列出以做分析比較。

表 9-2　九十六年國際觀光旅館平均員工薪資表
（依地區別區分）

單位：新台幣（元）

地　　區	薪資及相關費用	員工人數	平均薪資
台北地區	5,685,734,033	9,075	626,527
高雄地區	1,481,695,598	2,642	560,823
台中地區	735,834,771	1,360	541,055
花蓮地區	428,706,213	986	434,793
風景區	880,342,524	1,811	486,109
桃竹苗地區	476,641,831	945	504,383
其他地區	636,014,066	1,259	505,174
合　　計	10,324,969,036	18,078	571,134

資料來源：《中華民國 96 年台灣地區國際觀光旅館營業分析報告》，頁 48。

表 9-3　九十六年個別國際觀光旅館平均員工薪資表

單位：新台幣（元）／人

旅　館　名　稱	薪資及相關費用	員工人數	平均薪資
圓山大飯店	545,603,288	614	888,605
國賓大飯店	396,647,857	503	788,564
台北華國大飯店	150,981,974	273	553,048
華泰王子大飯店	133,174,401	219	608,102
國王大飯店	19,543,733	64	305,371
豪景大酒店	50,072,021	97	516,206
台北凱撒大飯店	147,167,242	227	648,314
康華大飯店	65,616,805	170	385,981
神旺大飯店	128,028,729	360	355,635
兄弟大飯店	378,125,046	495	763,889
三德大飯店	103,984,725	226	460,109
亞都麗緻大飯店	177,169,937	293	604,676
國聯大飯店	65,682,323	152	432,121
台北寒舍喜來登大飯店	532,662,858	858	620,819
台北老爺大酒店	170,983,478	271	630,935
福華大飯店	501,900,667	812	618,104
台北君悅大飯店	704,097,253	912	772,036
晶華酒店	553,911,092	739	749,541
西華大飯店	230,301,711	464	496,340
遠東國際大飯店	358,326,013	707	506,826
六福皇宮	181,521,887	447	406,089
美麗信花園酒店	90,230,993	172	524,599
華王大飯店	49,642,794	167	297,262
華園大飯店	47,313,982	117	404,393
高雄國賓大飯店	276,227,598	362	763,060
漢來大飯店	424,472,873	734	578,301
高雄福華大飯店	142,069,670	234	607,135
高雄金典酒店	323,983,200	539	601,082
寒軒國際大飯店	138,964,631	329	422,385
麗尊大酒店	79,020,850	160	493,880
全國大飯店	140,144,390	277	505,936
通豪大飯店	87,657,953	192	456,552
長榮桂冠酒店(台中)	202,993,481	271	749,053
台中福華大飯店	96,913,698	184	526,705
日華金典酒店	208,125,249	436	477,351
花蓮亞士都飯店	9,962,165	32	311,318

單位：新台幣（元）／人

旅　館　名　稱	薪資及相關費用	員工人數	平均薪資
統帥大飯店	56,957,189	148	384,846
中信大飯店(花蓮)	57,148,859	115	496,947
美侖大飯店	117,751,655	288	408,860
遠雄悅來大飯店	186,886,345	403	463,738
陽明山中國麗緻大酒店	18,264,452	53	344,612
涵碧樓大飯店	130,477,552	225	579,900
曾文山芙蓉渡假大酒店	34,268,534	133	257,658
高雄圓山大飯店	99,040,642	132	750,308
凱撒大飯店	117,113,637	268	436,991
墾丁福華渡假飯店	143,564,557	305	470,703
知本老爺大酒店	100,224,654	217	461,865
天祥晶華度假酒店	82,339,028	158	521,133
礁溪老爺大酒店	155,049,468	320	484,530
桃園大飯店	27,336,946	185	147,767
大溪別館	83,553,463	153	546,101
新竹老爺大酒店	124,937,330	233	536,212
新竹國賓大飯店	240,814,092	374	
耐斯王子大飯店	158,517,930	293	541,017
台南大飯店	62,747,951	192	326,812
大億麗緻酒店	190,893,572	372	513,155
台糖長榮酒店（台南）	133,852,719	188	711,983
娜路彎大酒店	90,001,894	214	420,570
合　計	10,324,969,036	18,078	571,134

資料來源：《中華民國 96 年台灣地區國際觀光旅館營業分析報告》，頁 49。

🌴 第七節　人力控管

一、排班

　　一般說來，所有的人員不會安排在同一個時間上班和下班。工作時間根據工作需要而錯開，由於工作流程可能有間斷，因而人員的安

排也要相互配合。餐廳的排班尤其重要,因為餐廳每天尖峰與離峰時段的人力控管,關係著餐廳的利潤,餐廳領班和經理們如何安排員工的工作時數?如何能夠達到勞動力使用的最大功效?應該仔細考量下列的問題:

(一) 安排員工工作時數以適應工作需要

許多的餐廳採取讓全體員工同時上班、下班的方法,導致服務人員在低峰時無所事事,工作紀律鬆散,服務標準下降;而在營業尖峰時又常手忙腳亂。應該按工作量需求來安排員工的工作時數,員工是否又必須一個班次從頭做到尾呢?有些人可能喜歡把班次分開、上短班或者錯開班次等各種形式。若管理人員能善加使用這些兼職的工作人員,那麼就可以更容易做到按營業量的需求來安排工作人力的控管。

(二) 採用創造性的日常安排

由於工作量不可能是均衡不變的,而一個企業的正常營業時間和業務清淡時間通常多於業務高峰時間,應該根據這種情況來安排工作時程。交錯的安排常常可以減少員工人力的需要,以致只需有少數職務才需要設立全職的工作時數。

根據工作表現給予合理報酬為原則,確定固定工資和計時工資的等級,使員工和企業都獲得好處。

1. 僱用計時工

使用的工作時數必須與工作量相對應。假如在某幾段時間裡,餐廳用餐人數波動較大,那麼在計畫工作時數時,應該把營業量變化的因素考慮進去。在最需要人手時,餐廳可以使用計時工,在大多數飯店裡,計時工並不與全日制員工一樣享受全套福利待遇。因此,可以透過兩種途徑來節約勞力開支:一是根據工作需要計畫工作時數;二是如果員工的福利項目減少一些開支,那麼勞力開支也可相對減少。

2. 僱用臨時工

臨時工是短期僱用的員工，與之相比，正式工則沒有固定的期限。若估計在某個營業階段很可能出現較大的營業彈性時，雇用臨時工就是一個較適合的方法。如果有特殊活動，員工生病，或類似情況，更需要使用臨時工，這些不定時出現的臨時工，對營運人力成本的控制就非常有幫助了。

(三) 員工工作時程安排可採用各種可行做法

領班必須尋找一些更好的辦法，來安排員工的工作時間。主要的考量是儘量不要超過員工規定的工作時數，以免多付加班費。一些企業可能有一些具體的要求，甚至規定員工上班時間輪流調動，安排各員工的工作時數，而以往的時數安排，是最好依靠的資料。

(四) 通知員工要執行的工作時程安排

制定好工作時程安排表，就知道每個員工安排好的工作時數。領班要把這些工作時數，登記在員工工作時程表上並貼出來，讓員工複查和確認。工作時程表標出每個員工一星期內工作的日期和工作時數。員工知道了工作日程表後就可安排個人計畫，以免與自己工作發生衝突。

二、輪班

在表 9-4 餐廳提供三餐已被分為二個輪班，大部分這種輪班表在餐飲服務業不是最有效的排班。表 9-5 餐廳人員的替換班是提供員工在不同的時間開始餐廳工作，一般是比較好的人力支配利用。替換班通常可以減少閒置時間，且較適合餐飲服務業之準備及餐後清理的工作形態。

表 9-4　餐廳人員的輪班

表 9-5　餐廳人員的替換班

三、平均員工產值

　　平均員工產值對餐飲館而言是非常重要的,評估平均每位員工的生產力是重要的效率考核標準。一般被使用評估員工產值的公式有以下幾種:

1. 總收入／員工人數 $=\dfrac{總收入}{員工人數}$

2. 服務餐數／員工小時 $= \dfrac{總服務餐數／一天}{員工工作時數／一天}$

3. 員工分鐘數／餐數 $= \dfrac{員工工作分鐘數／一天}{總服務餐數／一天}$

4. 薪資成本／一天 $=$ 每一員工每小時工資 \times 全部員工工作小時數

5. 薪資成本／服務餐數 $= \dfrac{每日薪資成本}{服務餐數／一天}$

6. 人力成本／一天 $= \dfrac{總薪資成本}{每日} + \dfrac{其他直接人力成本總合}{每日}$

7. 人力成本／服務餐數 $= \dfrac{總人力成本／一天}{總服務餐數／一天}$

　　平均員工產值是人力資源管理是否有效率的一個象徵，高效率的人力資源管理，最大的成效就是平均員工產值高。對餐旅館而言，平均員工產值低是一個極大的致命傷，因為人力成本是餐飲館耗費最大也是最需要控制的成本。依據 96 年台灣地區國際觀光旅館營業支出所做的統計，薪資福利的支出高達營業支出的 33.24 %（見表 9-6），可見人力成本之高；所以，如果平均員工產值不高，餐旅館的人力資源管理就明顯的出現效率不彰的警訊。表 9-7 及表 9-8 將 96 年台灣地區國際觀光旅館平均員工產值列出以供分析比較。

表9-6 九十六年國際觀光旅館營業支出結構表（一）

<div align="right">單位：新台幣（元）</div>

科目	合計
營業支出合計	31,064,812,138 100.00%
薪資及相關費用	10,324,969,036 33.24%
餐　飲　成　本	5,689,278,583 18.31%
洗　衣　成　本	88,866,865 0.29%
其他營業成本	1,066,675,255 3.43%
電　　　　費	843,037,774 2.71%
水　　　　費	111,452,416 0.36%
燃　料　費	465,653,883 1.50%
保　險　費	329,497,519 1.06%
折　　　　舊	2,687,999,105 8.65%
租　　　　金	2,200,469,123 7.08%
稅　　　　捐	735,633,627 2.37%
廣　告　宣　傳	371,636,193 1.20%
修　繕　維　護	543,263,068 1.75%
其　他　費　用	5,447,700,189 17.54%
各　項　攤　提	160,643,502 0.52%

表 9-7 九十六年國際觀光旅館平均員工產值表

（按地區別區分）

單位：新台幣（元）／人

地　區	總營業部門			客　房　部			餐　飲　部		
	總　收　入	員工人數	平均產值	總　收　入	員工人數	平均產值	總　收　入	員工人數	平均產值
台北地區	20,810,517,631	9,075	2,293,170	8,655,723,841	2,542	3,405,084	9,066,949,657	4,286	2,115,481
高雄地區	4,735,886,225	2,642	1,692,785	1,698,340,871	766	2,098,715	2,414,278,233	1,292	1,753,588
台中地區	1,990,427,963	1,360	1,463,550	696,838,050	397	1,755,260	922,215,656	626	1,473,188
花蓮地區	1,310,707,138	986	1,329,318	740,588,077	315	2,351,073	463,390,492	379	1,222,666
風景區	2,887,793,666	1,811	1,245,694	1,582,540,343	507	2,421,506	878,585,009	561	1,226,801
桃竹苗地區	1,588,349,321	945	1,680,793	630,426,418	270	2,334,913	658,453,973	401	1,642,030
其他地區	1,816,964,820	1,259	1,443,181	654,813,454	322	2,033,582	993,063,534	595	1,669,014
總　計	35,140,646,764	18,078	1,943,835	14,659,271,054	5,119	2,863,698	15,396,936,554	8,140	1,891,516

表 9-8　九十六年個別國際觀光旅館平均員工產值表

單位：新台幣（元）／人

旅館名稱	總營業部門			客房部			餐飲部		
	總收入	總人數	平均產值	總收入	總人數	平均產值	總收入	總人數	平均產值
圓山大飯店	1,103,704,831	614	1,797,565	424,533,147	210	2,021,586	519,551,121	224	2,319,425
國賓大飯店	1,161,059,775	503	2,308,270	395,742,933	134	2,953,305	683,246,354	268	2,549,427
台北國華大飯店	418,262,873	273	1,532,098	200,351,917	71	2,821,858	183,638,268	136	1,350,281
華泰王子大飯店	695,480,739	219	3,175,711	162,288,765	83	1,955,286	142,764,598	78	1,830,315
國王大飯店	44,130,793	64	689,544	34,912,642	33	1,057,959	8,871,749	11	806,523
豪景大飯店	169,791,653	97	1,750,429	93,402,946	46	2,030,499	71,538,483	37	1,933,473
台北凱撒大飯店	636,044,026	227	2,801,956	259,427,308	66	5,445,868	205,494,711	95	2,163,102
康華大飯店	247,917,295	170	1,458,337	125,830,771	54	2,330,199	113,531,120	80	1,419,139
神旺大飯店	682,002,331	360	1,894,451	244,489,582	85	2,876,348	385,273,752	214	1,800,345
兄弟大飯店	709,575,909	495	1,433,487	194,238,884	110	1,765,808	455,233,827	295	1,543,166
三德大飯店	293,101,544	226	1,296,909	177,081,298	82	2,159,528	89,626,117	80	1,120,326
亞都麗緻大飯店	488,790,031	293	1,668,225	217,943,587	73	2,985,529	224,153,678	127	1,764,990
國聯大飯店	210,026,329	152	1,381,752	155,753,640	72	2,163,245	34,300,410	39	879,498
台北喜來登大飯店	2,297,435,227	858	2,677,663	899,473,278	224	4,015,506	1,127,782,429	439	2,568,980
台北老爺大酒店	507,820,622	271	1,873,877	241,820,630	63	3,838,423	200,553,759	128	1,566,826
福華大飯店	1,562,307,577	812	1,924,024	628,621,840	237	2,652,413	634,618,811	404	1,570,839
台北君悅大飯店	2,927,114,868	912	3,209,556	1,366,496,222	184	7,426,610	1,110,840,080	428	2,595,421
晶華酒店	2,440,856,676	739	3,302,918	785,872,962	178	4,415,017	1,083,059,791	375	2,888,159
西華大飯店	922,194,978	464	1,987,489	460,734,607	147	3,134,249	314,254,103	206	1,525,505
遠東國際大飯店	1,810,092,995	707	2,560,245	836,015,735	160	5,225,098	842,101,565	343	2,455,107
六福皇宮	1,174,755,925	447	2,628,089	501,853,326	139	3,610,456	569,454,520	229	2,486,701
美麗信花園酒店	308,050,634	172	1,790,992	148,837,821	91	1,635,580	67,060,411	50	1,341,208
華王大飯店	214,184,739	167	1,282,543	132,541,726	54	2,454,476	73,953,366	71	1,041,597
華園大飯店	145,482,093	117	1,243,437	97,813,056	45	2,173,623	39,952,065	39	1,024,412
高雄國賓大飯店	670,983,415	362	1,853,545	237,374,314	121	1,961,771	397,497,759	171	2,324,548
漢來大飯店	1,551,160,100	734	2,113,297	422,216,019	173	2,440,555	815,125,688	405	2,012,656
高雄福華金典酒店	456,922,533	234	1,952,660	194,060,809	83	2,338,082	194,316,442	99	1,962,792
寒軒國際大飯店	478,316,425	329	1,453,849	163,952,070	112	1,463,858	275,448,986	149	1,848,651

單位：新台幣（元）／人

旅館名稱	總營業部門 總收入	總人數	平均產值	客房部 總收入	總人數	平均產值	餐飲部 總收入	總人數	平均產值
麗尊大酒店	263,549,478	160	1,647,184	90,725,053	48	1,890,105	148,642,658	85	1,748,737
全國大飯店	355,040,621	277	1,281,735	116,843,565	61	1,915,468	206,992,079	149	1,389,209
通豪大飯店	240,323,028	192	1,251,682	94,778,457	53	1,788,273	129,781,300	79	1,642,801
長榮桂冠酒店(台中)	589,596,010	271	2,175,631	237,024,156	75	3,160,322	264,581,089	136	1,945,449
台中福華大飯店	314,166,203	184	1,707,425	125,205,121	45	2,782,336	158,841,734	102	1,557,272
日華金典酒店	491,302,101	436	1,126,840	122,986,751	163	754,520	162,019,454	160	1,012,622
花蓮亞士都飯店	39,332,071	32	1,229,127	39,332,071	28	1,404,717	0	0	0
統帥大飯店	173,618,774	148	1,173,100	75,973,325	37	2,053,333	92,335,670	77	1,199,165
中信大飯店(花蓮)	181,830,600	115	1,581,136	81,545,860	37	2,203,942	96,163,726	53	1,814,410
美侖大飯店	351,447,495	288	1,220,304	208,003,258	77	2,701,341	109,761,347	114	962,819
遠雄悅來大飯店	564,478,198	403	1,400,690	335,733,563	136	2,468,629	165,129,749	135	1,223,183
陽明山中國麗緻大飯店	99,676,634	53	1,880,691	39,799,449	23	1,730,411	29,637,477	20	1,481,874
涵碧樓大飯店	504,807,617	225	2,243,589	246,149,380	53	4,644,328	93,705,108	67	1,398,584
曾文山芙蓉大酒店	108,204,161	133	813,565	56,415,615	25	2,256,625	42,518,759	43	988,808
高雄圓山大飯店	161,134,541	132	1,220,716	32,843,681	30	1,094,789	112,836,564	61	1,849,780
凱撒大飯店	443,386,044	268	1,654,426	293,785,045	86	3,416,109	128,420,290	94	1,366,173
墾丁福華度假飯店	478,807,791	305	1,569,862	298,192,827	103	2,895,076	137,524,516	78	1,763,135
知本老爺大酒店	269,506,115	217	1,241,964	150,434,120	49	3,070,084	81,674,766	58	1,408,186
天祥晶華度假酒店	190,428,547	158	1,205,244	110,082,827	60	1,834,714	61,917,632	32	1,934,926
礁溪老爺大酒店	631,842,216	320	1,974,507	354,837,039	78	4,549,193	190,349,897	108	1,762,499
桃園大飯店	221,819,994	185	1,199,027	143,096,277	54	2,649,931	76,294,380	47	1,623,285
大溪別館	173,775,309	153	1,135,786	55,225,756	47	1,175,016	76,058,694	55	1,382,885
新竹老爺大酒店	336,936,950	233	1,446,081	171,552,657	51	3,363,778	135,000,706	95	1,421,060
新竹國賓大飯店	855,817,068	374	2,288,281	260,551,728	118	2,208,065	371,100,193	204	1,819,119
喃斯王子大飯店	323,442,319	293	1,104,223	114,225,137	72	1,586,460	172,871,398	134	1,290,085
台南大飯店	253,442,319	192	1,320,012	48,330,372	40	1,208,259	179,084,238	110	1,628,039
大億麗緻酒店(台南)	642,044,176	372	1,725,925	248,411,595	101	2,459,521	326,114,209	206	1,583,079
台糖長榮酒店	330,069,178	188	1,755,687	106,382,487	55	1,934,227	210,805,490	82	2,570,799
娜路彎大酒店	267,871,689	214	1,251,737	137,463,863	54	2,545,627	104,188,199	63	1,653,781
合計	35,140,646,764	18,078	1,943,835	14,659,271,054	5,119	2,863,698	15,396,936,554	8,140	1,891,516

第八節　生涯發展與團隊合作

一、個人的生涯發展

　　商業遊憩產業雖然是快速發展的一項產業，但其工作深具挑戰性與吸引力，並非每個人都適合。首先，商業遊憩產業的服務人員需長時間的工作，假日時非但不能休假而且還是可能工作最忙碌的時候；另外，大部分的工作性質，基本上是單調而無聊的，惟其挑戰性亦來自於每天接觸不同的客人，以及難以預測突發狀況的處理。然而也就是因為商業遊憩產業提供了一個充滿活力、令人興奮且多變化的環境，參與其中的人不僅能從工作中獲得進步，更可藉由與人的互動及工作，加深個人的滿足感。另外，這個行業具有高度的壓力，為了追求個人的成功以及在工作壓力之間取得平衡，從業人員必須保持不斷地改變自己，以適應環境的變化。換言之，打算投入商業遊憩產業的人，需具備良好的應變能力，以能承受挑戰的工作及壓力。

　　主修商業遊憩管理相關科系的學生，研讀的動機大概是：

1. 興趣：有興趣跟人接觸，喜歡旅遊及餐旅事業的多采多姿。
2. 經驗：個人曾有商業遊憩產業的工作經驗，或是家庭背景跟商業遊憩產業有關。
3. 企圖心：個人對商業遊憩產業有創業的企圖心，或是想從事商業遊憩產業的工作。

　　不論動機如何，這個行業充滿了挑戰及驚奇，選擇商業遊憩產業的生涯發展必須具備以下幾個特點：

1. 天生喜歡跟人接觸及持續的服務熱誠。

2. 喜歡新鮮的事，而且是不斷有創意的人。

3. 接觸上流社會人士的機會多，所以在語言及應對進退方面要非常出色。

　　商業遊憩產業的工作內容，多半以人的服務為主，大部分的工作難以被機器所取代，加上商業遊憩產業的蓬勃發展，是目前世界的主要趨勢，所以商業遊憩產業在人力方面的需求量很大。商業遊憩產業所提供的工作機會非常多，只要是能樂在其中的人，就必須要早早做好生涯發展計畫。

　　對於有志於投入商業遊憩產業的學生而言，若能及早規劃加強語言能力（特別是英文）、專業知識、管理技巧甚至是社交活動，非但是必要而且是重要的成功要件。只是有一個觀念仍需謹記的是：商業遊憩產業必須要有紮實的實務經驗做基礎，所以務必要從基層做起。

　　至於在生涯發展的規劃上可從兩部分來看，就個人部分除了加強磨練上述所提的幾項技能外，對於目標的擬定及自我期許，也是需要規劃並配合自己環境的狀況來做調整。進入就業市場後，企業組織也會為了維持或增進員工的生產力，而替員工規劃一系列能面對未來挑戰的方法，使員工在各個生涯階段中，對工作的要求都能獲得支援。

　　一般所謂的生涯是指一個人在工作中所擔任的一系列工作職位。任何工作不論是有無薪酬，只要持續擔任過一段時間，都是生涯的一部分，除了正式的工作之外，也包括：就學、持家或擔任志願性工作。若將生涯劃分成幾個階段，則可約略分為探索期、建立期、生涯中期、及生涯末期等四個階段。

(一) 探索期（Exploration）

　　是指正式找工作之前的一段經歷，這段時期是自我探索並且評鑑各種工作出路的過程。

(二) 建立期（Establishment）

包括：被同事接受認定、學會工作技能，而且得到自己在真實世界裡成功或失敗的具體證據。

(三) 生涯中期（Mid-Career）

約略在 35～50 歲這段期間，開始有不知何去何從的茫然感。不再認定你是個學習者，績效不是繼續往上走，就是平穩下來，或是開始退步。此時若是犯錯，通常會得到嚴厲的懲罰。

(四) 生涯末期（Later Career）

通常在生涯中期能持續成長者，在此時期就能享受休閒，並能扮演受人尊敬的角色。人們在此時期的衝勁已失，只想繼續保有目前的工作，並且開始想到退休，看看退休後能否做點別的。

史蒂芬·羅賓森（Stephen P, Robbins）與瑪莉·考特（Mary Coulter）曾經提出一套個人生涯規劃 SWOT 的分析步驟，對修習商業遊憩管理的同學，同樣也可以做為個人未來生涯發展的重要參考。

二、大學畢業生的求職取向

美國《員工期刊》（*Personnel Journal*）曾經對美國大學的畢業學生做過調查，詢問他們有關於在尋找第一個工作時，他們覺得那些因素是最重要的，請學生按照優先順序選擇，最後統計調查結果的優先順序排列如表 9-9。

表 9-9　美國大學畢業生求職考量順序表

1. 能夠享受有趣的工作
2. 有用到個人技巧及能力的機會
3. 公司有個人發展的機會
4. 感覺自己工作的重要性
5. 福利
6. 表現優異被別人認同
7. 良好的工作夥伴
8. 工作地點及環境
9. 薪資
10. 工作團隊

資料來源：V. Frazee (1996). What's Important to College
Grades in Their First Jobs? *Personnel Journal*, P.21.

三、成功生涯發展的十二個步驟

史蒂芬‧羅賓森（Stephen P. Robbins）與瑪莉‧考特（Mary Coulter）曾經提出一套成功生涯發展的十二個步驟（見圖 9-2），這十二個步驟在今日人才激烈競爭的情況下，實為不可多得的生涯發展成功的利器。

四、團隊合作

商業遊憩產業工作的效率與成功，經常是要由團隊的合作狀況來決定，所謂的團隊合作在商業遊憩產業工作中，不論是內場、外場或是內、外場的搭配都是如此。但是一個成功的團隊除了領導者本身的能力外，一群好的團隊成員才是最重要的資產。一般而言，有效率的

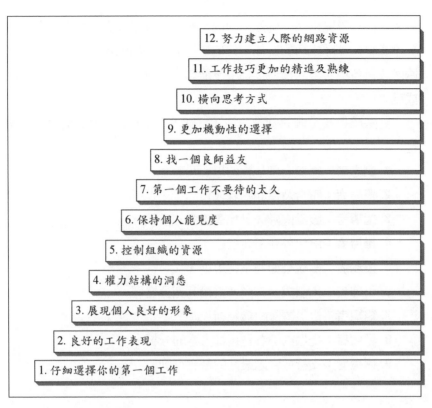

12. 努力建立人際的網路資源

11. 工作技巧更加的精進及熟練

10. 橫向思考方式

9. 更加機動性的選擇

8. 找一個良師益友

7. 第一個工作不要待的太久

6. 保持個人能見度

5. 控制組織的資源

4. 權力結構的洞悉

3. 展現個人良好的形象

2. 良好的工作表現

1. 仔細選擇你的第一個工作

資料來源：Stephen P. Robbins and Mary Coulter (1999) *Management*, 6th ed., New Jersey: Prentice-Hall, Inc.

圖 9-2　成功生涯發展的十二個步驟

團隊，成員應該不超過 10 至 12 人，原因是當成員人數太多時，他們已經不知道該再多做些什麼；另外，溝通及互動也會產生問題，因此團隊成員應有限制，如果團隊成員太多，那就要考慮分為較小的團隊。

　　團隊成員要能有效率地發揮工作成果，需有三種不同類型的技巧，分別是專業工作的技巧、解決問題及決策的技巧，如果團隊成員中都沒有上述三種技巧，則團隊合作的效率絕不會出色，因此，團隊成員

的組合便成為關鍵。一個傑出的商業遊憩產業管理者,必須要有能力負擔起整個團隊成功的責任,如何選擇最適合的團隊成員,以及訓練團隊成員各項必要的技巧,如果不能確實執行,團隊工作效率將難以成就大事。

團隊成員該扮演的關鍵角色(見圖 9-3),這九大關鍵角色分別是:

1. **創意者**:需擁有創造性的思想及觀念。
2. **連結者**:整合及協調團隊成員。
3. **指導者**:鼓勵團隊成員找尋更多的資訊。
4. **維持者**:解決外在所有難題。
5. **控制者**:檢視細節並堅持規則。
6. **引導者**:指引成員方向並鼓勵其充分發揮。
7. **組織者**:提供團隊組織結構。
8. **評估者**:提供內部各種選擇方案的分析。
9. **響應者**:支持並響應最好的創意行動。

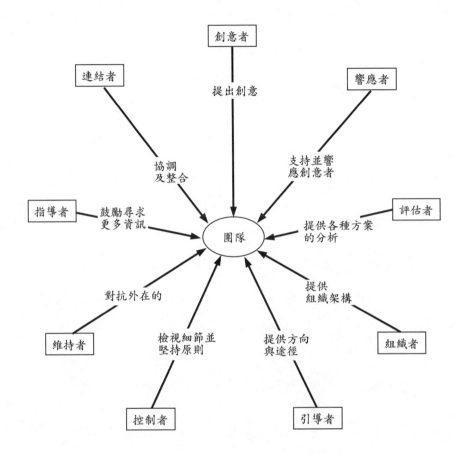

圖 9-3 團隊的重要角色

資料來源：Robbins, Stephen P, and DeCenao, David A, (2000), *Fundamental of Management, 3rd ed.*, New Jersey: Prentice-Hall Inc,

第十章

管理決策

學習目標

本章可以讓你學習瞭解到：

❁ 決策的類型
❁ 決策的程序
❁ 決策過程之影響因素
❁ 理性決策的要件
❁ 團體決策與個人決策
❁ 什麼是決策樹

即將開幕的一個新旅館，行銷部門正在構思開幕活動應如何在媒體曝光，才能達到最佳的能見度？主題公園面對競爭對手，考慮引進新遊樂設施以吸引遊客的重遊率，公司主管常常要思考是否要效法對手的方法，大量增加更新穎的遊樂設施？還是在行銷手法上，採取低價、套票的方式，以吸引顧客的再度光臨。餐廳員工在面對顧客抱怨消費的餐飲品質未盡完善時，員工該向經理報備？或是自行解決顧客的問題？

上述的情況都是企業經營可能會面對的情境，只是在面對問題時，相關人員需對各種可行的方案做一抉擇，以符合組織或個人目標的達成。某公司決定採行事件行銷模式，以博得電子媒體注意，新旅館積極做公關塑造形象與知名度，類似這樣的過程，即是管理學上所稱的決策（decision-making）過程。然而，面對問題時，決策只是其中的一個過程，卻不必然能夠完全解決問題。

第一節　決策的類型

決策的類型若依據決策者的身分來定，可區分為個人決策與組織決策；若依決策事件內容的難易程度來區分，則有程式化決策與非程式化決策；倘若依組織層級與員工參與人數比例來劃分，則又可分為集權決策與分權決策。

一、個人決策與組織決策

個人決策與組織決策的差異之處，在於前者是以自身處事觀點做考量，後者則是站在組織企業的角度來衡量。例如：集團的執行長週末參加藝文活動是因個人休閒嗜好所趨；若是參加由集團所主辦或贊

助的藝文聚會，則是站在組織的角度所做的決策。

　　然而個人決策與組織決策之間，有時不盡然可以做一個明確的劃分，例如：在人力資源招募上，面試官決定任用人員與否，常是個人決策與組織決策之混合，難以明確釐清。

　　另一種個人決策與組織決策的劃分是依據參與人數多寡來分類。若是決策最後的決定權是由首長或特定人士做抉擇，則屬於個人決策；但若事件的裁定是採用民主式的「少數服從多數」，或是採行集權聚會討論後的成果，則歸屬於組織決策。

二、程式化決策與非程式化決策

　　當組織具有規模，且建立一套明確的行事標準時，加以決策的事項是屬於日常且重複性高的情況，則該決策屬於程式化決策。例如：旅館全年房價的調整因淡、旺季或平日、假日而有所不同，則屬於此類型的決策；相反地，若事件的發生是屬於創新獨特或少數事件，亦即組織在政策的制定上，並未將之納入範圍，在無前例可循的情況下，此類事件的決策即屬於非程式化決策。例如：新開幕的度假村在人力運用或行銷手法的決定上，因屬新市場的開發，故在人力成本投入與廣告費用的花費上，無過去經驗可參考，則此類的決策即屬非程式化決策。

三、集權決策與分權決策

　　所謂的集權決策則是指在組織決策上，員工參與決策的比例及範圍都很少的情況下，該組織決策傾向於集權決策。反之，若組織的規模大，屬於非利潤導向，或是員工的技術高，參與決策的比例或組織範圍大的情況下，此類型的組織則傾向於分權決策。

決策類型雖有不同，但分類並非絕對的非 A 即 B，常常有時候，同一個決策行為是兼具上述二種或三種決策類型。例如：電影院改建成影城計劃，屬於非程式化決策，並結合集權、個人決策；或結合集權、組織決策。

第二節　決策的程序

決策的程序（見圖 10-1），包括了六大步驟，茲將決策程序的六大步驟分別討論如下：

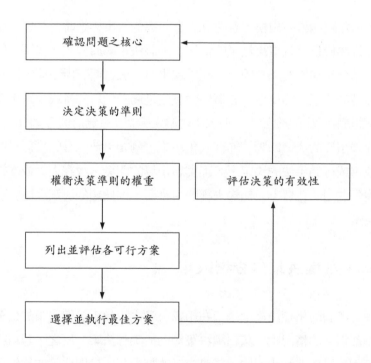

圖 10-1　決策的程序

一、確認問題之核心

在面臨決策時，經常會因為有多項方案選擇的可能性，以致在做決策時，常會感到棘手，覺得 A 方案看似可行，但 B 方案的優勢也難以割捨，導致花費更多的時間在抉擇上。事實上，有時人們在做決策時，其實並不清楚真正的問題所在，反倒應該先確認問題之所在，再找尋解決之方案。

常見的例子是某企業所裝置的電梯數量，不敷該辦公大樓員工使用，因此造成人們等電梯時埋怨且不耐煩，但增添電梯的決策，不僅需決定設置地點、工程建造時間及成本花費、維修保養等因素都需要考慮，導致管理者面對此一問題，一直懸而不決。後來有人建議，其實在電梯等候區的上下左右，設置鏡子或電視機，轉移等候者的不耐煩，從此減少了等候電梯的抱怨，因此問題不知不覺就解決了。

二、決定決策的準則

每個人的決策標準都不相同，決策者需要先決定衡量決策的標準，決策者個人的興趣、價值觀、個人偏好都會影響決策，每個決策者在這個步驟，一定要有一個引導正式決策的衡量標準，以做出決策的優先順序。

三、權衡決策準則的權重

權衡各個決策標準的重要性並不相同，因此可以給這些標準不同的權重，以表示關心程度的不同。通常先將權重準則要素，按照優先順序先行列出，然後設定最重要的權重準則為 10 分，再根據這個標準

來分別給其他準則權重的分數。表 10-1 是一個買車的案例，在決定購買新車前，將買車決策的重要準則列出後，根據重要性分別定出各項權重的分數。

表 10-1　購車決策之準則及權重

決策準則	權重
價格	10
外觀型式	8
內部舒適性	6
耐久性	5
維修記錄	5

四、列出並評估各可行方案

決策者列出可以解決問題的所有可行方案，列出後決策者應審慎仔細的分析每一個方案，依據先前所列各決策準則，分別給各方案合適的評估值。（如表 10-2）

表 10-2　各方案每項準則的評估值

方案	價格	外觀型式	內部舒適性	耐久性	維修記錄
A	3	5	7	7	8
B	8	7	3	7	3
C	5	2	4	4	5
D	6	3	6	7	4
E	3	4	8	5	7
F	5	6	5	7	6

商業遊想　產業管理

五、選擇並執行最佳方案

將各方案的評估值乘上權重，可以獲得的總分，就是各替代方案的評估結果，選擇得分最高的替代方案，自然就是決策的最佳方案，表 10-3 顯示購買 B 車方案是最佳的方案。

表 10-3　汽車加權總分（評估值 × 準則權重）

方案	價格	外觀型式	內部舒適性	耐久性	維修記錄	總分
A	30	40	42	35	40	187
B	80	56	18	35	15	204
C	50	16	24	20	25	135
D	60	24	36	35	20	175
E	30	32	48	25	35	170
F	50	48	30	35	30	193

六、評估決策的有效性

做出決策之後，要適時的評估所做的決策，是否已將問題解決，如不然，必須要回到原點，仔細再思考問題的核心是什麼，如果不能對症下藥，所做的決策就都是枉然。

第三節　決策過程之影響因素

決策過程會有主、客觀的因素影響決策，有些負面影響決策的因素，應儘量避免，以獲得最正確的決策，決策過程之影響因素有以下三項：

一、決策者的個性

決策者個人的知識是否豐富，影響其面對問題時的解決方法。見識廣的決策者在思考問題的層面廣，思慮較周全嚴密；相對的，其所構思之決策方案亦較具多樣性，而非僅從問題的表象尋求解決之道。

其次，個性果斷的人在做決策時，較不會拖泥帶水而延宕問題的處理時間。倘若事件的決策結果會給決策者帶來誘因，則決策者會積極且謹慎的處理決策方案。

二、決策環境的特性

當企業文化對決策正確性以嚴肅的態度面對，並要求決策者對其行為負起責任時，決策者較易因組織所交付的權責與壓力，而謹慎的評估決策方案，不敢輕忽對待。另外，若決策環境能提供較多的時間與成本，以供蒐集更完備的資料，則決策者在處理上，可有更詳細的資料與充裕的時間可供考量，讓決策的結果可以提供組織優渥的回饋。

三、問題的特性

決策者能否抓住問題的核心，將影響決策方案的評估及選擇。例如：旅館的人力流動十分頻繁，則不單是選擇穩定性高的員工，進入旅館服務就可解決這個問題，管理者須檢討人員流動率高的原因，是否是因為企業文化或是所得與勞力付出的不成比例所造成。

第四節　理性決策的要件

　　理性決策是人人渴望達到的目標（見圖 10-2），但是實際做決策時，有許多的困難需要突破。理性決策是所有企業經理人的渴望，一個決策的錯誤，將會導致前功盡棄。以下是理性決策的七大要件：

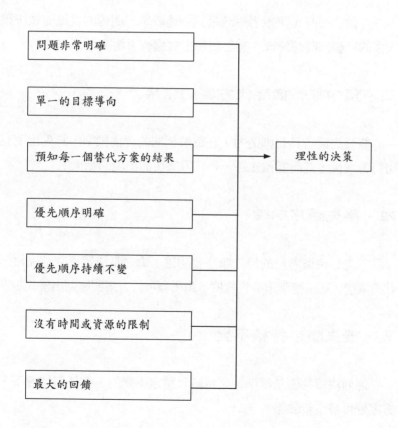

圖 10-2　理性決策的要件

一、問題非常明確

決策者在作理性決策時，需對問題有清楚的瞭解。能充分掌握問題的的資訊。

二、單一的目標導向

在做決策時，決策者應該是只為達成單一明確的目標而做決策，太多的目標同時想達成，勢必會和主目標有所衝突。

三、預知每一個替代方案的結果

假設決策者具有創造力，在瞭解相關的評估標準，詳列出所有的可行方案後，進而能預知每一替代方案可能出現的結果。

四、優先順序明確

首先是決策考量的優先順序要明確，繼之當決策者評估完每一替代方案後，可依據其重要性程度，將所有可行方案明確列出優先順序。

五、優先順序持續不變

每個決策的衡量標準皆是持續且穩定不變的，在任何情況下，各方案皆可被重新驗證。

六、沒有時間或資源的限制

在沒有時間及資源的限制下，決策者能取得所有和問題有關的資訊，並有足夠的時間去評估各可行方案的優缺點。

七、最大的回饋

評估過每一可行方案後，決策者的選擇，將會是最大回饋收益的方案。

第五節　團體決策與個人決策

一、團體決策

團體決策乃眾人腦力激盪的結果，故能提供較多的意見與方法，組織在做決策時，能夠有較多的可行及替代方案供選擇。目前採行的團體決策方式有傳統的面談式，也有拜科技之賜，採用視訊會議與電子會議方式。

整體而言，團體決策所共同面臨的缺點包含有：

1. 決策時間長、效率差。
2. 責任的歸屬難以釐清，也因此決策團體會抱持「有問題大家擔」的心態，因此在參予決策時，難以像個人決策般盡心盡力。
3. 決策團體為了附和某主管或特定人士，易造成整個的群體思考趨於一言堂式，或是採取妥協決策的態度。

二、個人決策

個人決策的優缺點則與團體決策相反。說明如下：

1. 首先在決策的速度上，因不需花時間安排聚會並討論，故在效率上會較團體決策高。

2. 決策者的權責分明，故在決策方案施行後，成效優劣與否，即可進行明確的分辨。因此，個人在做決策時，態度會比團體決策戰戰兢兢，絲毫不敢大意、馬虎。

個人的思維模式屬長期經驗累積的結果，在邏輯上也已有一定的模式，故決策的一致性會比團體決策高。而團體決策屬於集合眾人意見的結果，決策內容上，因為多元化而不穩定；所以，團體決策常會出現後續的討論，決策內容也常會推翻前次的結論，故在決策的一致性部分，個人決策應是較佳的。

不過相對而言，個人決策的缺點，即是由個人憑其經驗、知識與所蒐集資料來判斷而做成決策，因此容易產生僵化的思維模式，在可行方案的擬定或評估上，較缺乏更客觀的意見，提供多元化的觀點，因而此缺失需藉由更完備的資訊來補正。

團體決策在制定決策上有較完整的知識與資訊，團體成員會帶來不同的看法，因而產生更多的替代方案。團體決策的優、缺點參見表 10-4。

表 10-4　團體決策的優缺點

優點	缺點
1.可以腦力激盪，整合收集更多的經驗和資訊。	1.比較耗時、成本高、效率差。
2.可以有更多的替代方案。	2.無法釐清決策的成敗責任。
3.決策公開透明化，有益團體溝通。	3.可能因折衷妥協而有損決策品質。
4.提高團體成員對決策的接受度。	4.容易受少數人操控影響而成為橡皮圖章。
5.團體決策增加決策的合法性。	5.可能因為服從的壓力而淪為一言堂。

第六節　決策樹

　　決策樹（decision tree）是一種在比較風險狀況下做決策的方法。決策樹是將結果的可能機率乘上結果的利潤或成本，然後可以算出各方案的期望值，加以比較各期望值後再做決策。當然並不是所有事情的決策，都可以做成像決策樹這種數量化的決策方式，此類型的決策就需要多利用判斷及創造力。

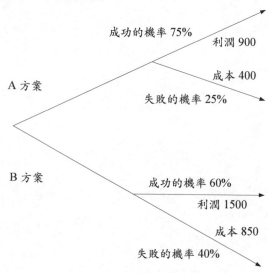

$0.75 \times 900 = 675$

$0.25 \times 400 = 100$

$675 - 100 = 575$

A 方案的期望值 $= 575$

$0.6 \times 1500 = 900$

$0.4 \times 850 = 340$

$900 - 340 = 560$

B 方案的期望值 $= 560$

B 方案的期望值較高，所以在決策時，選擇 B 方案。

數量決策的輔助工具除了決策樹外，尚有損益平衡分析（break - even analysis），比率分析（ration analysis）等多項數量決策的重要參考，損益平衡分析（參考本書第 15 章），比率分析（參考本書第 13 章），透過決策數量化的比較，能夠更客觀且正確的做出決策。

溝通與激勵

學習目標

本章可以讓你學習瞭解到：

☼ 溝通的重要性及程序

☼ 有效溝通的十個要件

☼ 溝通的障礙

☼ 協商談判

☼ 激勵的理論

☼ 激勵方法與激勵性工作設計

☼ 員工有效的激勵方式

第一節　溝通的重要性及程序

一、溝通的重要性

　　管理的五大功能：規劃、組織、用人、領導和控制，如果不能藉由良好的溝通來傳遞訊息，管理就無績效可言，溝通是一必備的過程。一個管理者每天花費大部分的時間在溝通，不論是與上司、同事或下屬的面對面溝通、寫報告、電話討論等，每一項事務其實都是在做溝通，以幫助完成管理的工作。

二、溝通的程序

　　人際間的溝通過程（如圖 11-1），包括了下列的程序：
1. 發訊者（sender）
2. 編碼（encoding）
3. 訊息（message）
4. 溝通管道（channel）
5. 解碼（decoding）
6. 收訊者（receiver）
7. 回饋（feedback）

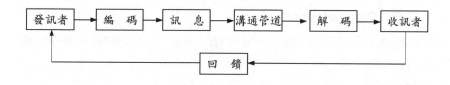

圖 11-1　溝通程序

　　人際間的溝通過程，從發訊者有溝通的意願產生，到將溝通的意思加以編碼後傳出訊息。發訊者與收訊者之間，如果無法透過語言、文字或符號傳遞，就無法溝通以瞭解發訊者的意思。溝通的每一個程序都會受到干擾，訊息要經過適當的溝通管道傳出，溝通的管道很多，發訊者可以選擇利用語言溝通、非語言溝通、文字溝通及電子媒介等正式或非正式的溝通管道來進行溝通。

　　收訊者是訊息傳遞的解碼者。收訊者必須轉換訊息符號成他所能瞭解的意義，這個過程就是解碼。收訊者個人知識、表達技巧、對訊息態度與和所處的社經文化背景，也會影響收訊者解釋訊息的意思。

　　回饋即是收訊者將訊息反應給發訊者，然後再由發訊者對於收訊者的訊息加以解釋與回應的過程。回饋可以幫助減少發訊者與收訊者之間對訊息的誤解。

第二節　有效的溝通

一、有效溝通的十個要件

　　要達成有效溝通，有十個要件分別是完整、簡潔、中肯、舒服、關懷、具體、交心、明確、禮貌與正確，茲說明如下：

1. 完整（Completeness）

提供所有必要的資訊，答覆所有的問題，必要時還提供額外的參考資料。

2. 簡潔（Conciseness）

沒有多餘的敘述，直接提供相關的資料。

3. 中肯（Cogency）

溝通內容具有說服力，能提供有利的論據。

4. 舒服（Comfortable）

在溝通過程，發訊者或接受者雙方在情緒上都能感到舒適，愜意，沒有壓力。

5. 關懷（Consideration）

著眼於接收者的利益或興趣，而不是基於傳送者的立場來進行溝通。

6. 具體（Concreteness）

善用各種事實資料與數據，並且用積極主動的辭句來表達行動方向。

7. 交心（Commune）

雙方在分享意見或感覺時，要彼此能得到共識。

8. 明確（Clarity）

避免用模糊或深奧的字眼，並且以精簡且有條理的文句和段落來突顯重點。

9. 禮貌（Courtesy）

表現出誠意與尊重，而沒有歧視的態度。

10. 正確（Correctness）

遣詞用字不超出接收者層次，以及文字（發音和印刷）、表格、數據等方面的正確無誤。

二、溝通的障礙

人與人之間以及組織內各部門之間，每天都需要溝通，雖然是日復一日不斷地溝通，但是溝通的障礙卻是隨處可見，到底是人的問題或是組織結構的問題所造成，溝通的障礙因素有那些？如何克服？茲分別討論如下：

(一) 溝通的個人障礙

1. 認知的差異

每個人都習慣透過由個人的經驗、認知和立場所渲染的窗戶來看事情，認知的差異會徹底的改變所收到訊息的涵義。

2. 斷章取義

許多人都傾向於聽他們較喜歡的訊息，而忽略了真正重要的訊息，或甚至於斷章取義自我解釋，對訊息的斷章取義是溝通的最大殺手。

3. 過去經驗

溝通如果都以過去的經驗做基礎，則以往許多失敗的溝通將會成為惡性循環，影響到未來的溝通。所以個人的溝通，應打破過去的成見摒棄障礙，重新溝通。

4. 情緒影響

情緒不佳時絕對無法做良好的溝通，當情緒不是最佳狀態，就應立即停止溝通，待自己的情緒穩定後再做溝通。

5. 不能仔細傾聽

傾聽是溝通必須具備的重要條件，管理者花了 80 ％或更多的時間在做溝通，而這其中一半以上應該是在傾聽，傾聽是主動搜尋對方語中的意義，若接收訊息者能設身處地，假設自己處在對方的立場，主動傾聽的效果將大為增強，傾聽的原則如表 11-1。

表 11-1 傾聽的原則

1. 停止說話：當你說話時是不可能傾聽的！哈姆雷特中有如下的名言：給他們耳朵而不要給他們喉嚨。

2. 使說話的對方感到自在：讓他感到舒適且毫無壓力。

3. 要表現出你想傾聽：不要在他人說話的時候閱讀桌上的文件，注意傾聽且面露感興趣的笑容。傾聽的目的是瞭解對方所說的，而非去反對它。

4. 不要分心：不要一面聽一面不經心在紙上亂畫或將桌上的紙推來推去；假如要使談話的場合更安靜的話，考慮是否應關上門。

5. 從對方的角度去傾聽、去瞭解。

6. 要有耐性：儘量讓對方有足夠的時間，不要打斷對方的談話。

7. 控制自己的脾氣：生氣的人往往更容易誤解對方的含意。

8. 不要爭論或批評：那會使對方變成更自我防衛或更沉默，甚而生氣。切記：縱使你爭論贏了，但結果你仍是輸家！

9. 提出問題：這可以鼓舞對方，且使對方瞭解你是認真在傾聽。除此之外，更有助於進一步深入談問題。

10. 上天賦予人兩個耳朵但卻只有一個舌頭，這是告訴人應多聽少講！

11. 傾聽時需具備兩隻耳朵，一隻瞭解含意，另一隻去體會感覺。

12. 決策者若無法去傾聽別人的說法，那麼他會喪失許多有用的資訊來幫助他做決定。

資料來源：黃英忠（1993），《現代管理學》，台北：華泰，頁540。

(二) 溝通的組織障礙

1. 職位的差異

在組織中的溝通，如果溝通雙方有一人具有較高的職位，溝通的問題就會產生。有些組織中的層級太多，訊息傳遞離發話者愈遠，溝通更為困難，最高層級的管理者 100％的訊息，傳抵接受者可能只剩下 20％的正確性。

2. 謠言誤導

群眾是盲目的，大部分的人都喜歡聽小道消息，尤其還篤信不疑

或更加渲染，對聽來的訊息完全缺乏正確的判斷能力，因此常被錯誤的訊息嚴重誤導，在組織中如果成員都能認定「傳舌之人必定就是是非之人」，在組織中徹底杜絕流言，絕對有助於組織的溝通。

3. 不同的目標

組織中因為中、高級及基層主管他們各自的目標不盡相同，各部門可能只局限於各自的問題，而無法去兼顧整體組織的目標，也會造成溝通的障礙。

4. 組織氣候

組織氣候會影響組織內溝通的意願及效果，如果組織是開放和諧的氣氛，將有助於溝通。

(三) 非口語的溝通

非口語的溝通，有時比口語溝通更為重要，一個人的身體語言、學習態度、臉部表情、姿勢、甚至於眼神，都會傳達溝通的訊息。因為非口語訊息溝通，卻往往有很大的衝擊，根據研究發現，溝通傳達的訊息有 55 ％來自臉部表情和身體動作，38 ％來自音調，只有 7 ％來自實際所使用的語言。許多人都知道動物對人的反應，大多來自於人的身體語言而非說話的內容，人類的情況也頗類似。

第三節　協商談判

一、談判策略

組織內員工和主管之間的薪資談判，組織對外市場拓展的商業談判，都是經常要面對的協商談判事務。所謂的談判，就是雙方協商交易商品或勞務，並希望達成議定雙方都同意的交易價格的過程。大體

上而言，需要協商談判的事務，雙方一定有利益或立場的衝突，希望藉由談判過程，尋找雙方都可以接受的結果。

　　不論何種談判，最後一定是四種不同的結果，四種結果最好的當然是雙贏，也就是所謂的整合性議價策略，如果可分配的資源數量能夠改變，對雙方都有利。最差的當然是所謂的分配性議價策略，也就是分配固定的資源讓雙方勢必都要求我贏你輸的彼此對抗，最後雙方可能傷了和氣甚至反目成仇造成雙輸的局面。談判除了關心談判結果重要外，對於彼此關係的維持也必需兼顧，以下有五種談判策略可供參考（如圖 11-2）：

(一) 合作策略（Collaboration）

　　若談判結果和彼此關係都及其重要時，應採取此策略，以坦誠溝通及發揮創意來共謀「雙贏」之道。

(二) 競爭策略（Competition）

　　若談判結果重要但雙方關係不重要，競爭策略則較合適。

(三) 調適策略（Accommodation）

　　若維持關係的重要性遠高於談判的實質結果，可藉由「我輸你贏」的示好行動來維繫雙方關係。

(四) 逃避策略（Avoidance）

　　若兩者都不重要，則可採逃避策略，以消極的拖延或無關緊要的細節來避免進入談判程序或達成結論。

(五) 妥協策略（Compromise）

　　若雙方面有其重要性，但又不適合或無法採用合作策略，則應尋

求妥協，以相互讓步來取得協議。

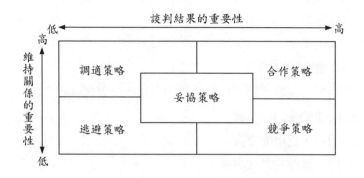

圖 11-2　五種談判策略

資料來源：張志育（1999），《管理學》，台北：前程企業，頁 446。

二、談判技巧與原則

(一) 談判技巧與談判能力

1. 每件事都是可以談的。

2. 要明確，清楚談判我所要的是什麼？

3. 預做充實而完善的準備，準備，再準備。

4. 找尋雙贏的結果或方案 win ／ win。

5. 不斷反覆地問為什麼呢？為什麼不呢？

6. 隱而未顯的談判籌碼：

　⑴ 認知與認同。

　⑵ 蠻不在乎。

　⑶ 決定權。

　⑷ 勇氣。

7. 專業或專家的知識與氣勢。

8. 絕不感情用事：

　　⑴ 貪心。

　　⑵ 害怕。

　　⑶ 生氣。

　　⑷ 欲望。

9. 冷靜而從容不迫－打算最壞的結果，又怎麼樣呢？

10. 時間的急迫性掌握。

11. 角色、立場的交換。

12. 提出選擇的替代方案。

13. 展現願意付出，有彈性，可改變而且充分合作的人。

14. 談判地點，位置的堅持。

15. 忍耐而積極進取的態度，寫下雙方同意事項，跳過爭論點。

(二) 協商談判的原則

1. 將人和問題分開

　　是人而不是機器，以個性的參與代替雙方的利益處理協商事件，會導致無故的，變質的協商。以理智看事件而非以個人情感看事件。

2. 注重利益而非立場

　　個人立場由自己決定，而個人的利益卻常促使人採取某種立場。換言之，可以支持對手的立場，支持與攻擊聯手方能奏效。

3. 為互惠利益製作選擇方案

　　找一塊大餅，而不是爭論每片麵包的尺寸。

4. 堅持利用客觀標準

　　標準可能是市價、物價指數、帳面價值等，藉客觀標準的討論代之以固執的堅持。

(三) 談判中的協商戰術

1. 行動熱切，求取信任。
2. 大賭注。
3. 與名人或事站在一起。
4. 心意已決，毫無讓步可能。
5. 權力有限。
6. 展示與競爭者也在進行協商。
7. 合縱連橫。
8. 迴避／拖延時間。
9. 裝聾作啞。
10. 確定自己協議的最佳選擇方案。
11. 檢驗對方提議的毛病。
12. 放氣球偵察。

第四節　激勵的理論

　　激勵的定義是人們在滿足部分個人需求的條件下，為達成組織共同目標而努力，在此，則專指組織目標。在激勵的定義中，主要因素為：努力程度（effort intensity）、持續性（persistence）、達成組織目標的方向（direction）、以及需求（needs）。

　　努力度是強度與密度的衡量，受到激勵的員工會努力工作。持續性是堅守到底，而能持之以恆的人，不管障礙或困難是否存在，他們會一直維持最高的努力水準。然而，除非是已設立對組織有利的指引方針，否則，光憑努力和持之以恆的態度，是無法達成有利的工作績效。因此，在考慮到努力的品質情況下，組織最需要的是與組織目標

一致的努力。最後,激勵可被視為一種滿足需求的過程,需求意味著個人內在的某些心理狀態,使得某種結果出現吸引力。未被滿足的需求會產生壓力,刺激個人的心理而產生驅動力(drives),經由這些驅動力,導致追求特定目標的行為,一旦目標達成後,則需求可獲得滿足而減除壓力。

一、馬斯洛的需求層級理論

馬斯洛(Abraham H. Maslow)認為,人類的需求可以分成五大類,需求有先後之分如圖 11-3。優先想要滿足的是低層次的需求,當這些需求獲得滿足後,就轉移到較高層次的需求。個人的需求是沿著層級往上提升,事實上每個人都可能同時有五種不同層次的需求,較低層次的需求不需要百分之百的滿足,就會有較高層次的需求。當各種需求都已滿足時,便無法再產生激勵的效果。此理論的需求包括五個層次:

(一) 生理需求(Physiological)

包括:飢餓、口渴、蔽體、性、及其他身體上的需求。

(二) 安全需求(Safety)

保障身心不受到傷害的安全需求。

(三) 社會需求(Social)

包括:感情歸屬、被接納、及友誼等需求。

(四) 自尊需求(Esteem)

包括內在的尊重因素,如:自尊心、自主權與成就感,以及外在

的尊重因素，如：地位認同與受人尊重。

(五) 自我實現需求（Self Actualization）

心想事成的需求，包括：個人成長、發揮個人潛力、及實現理想等因素。

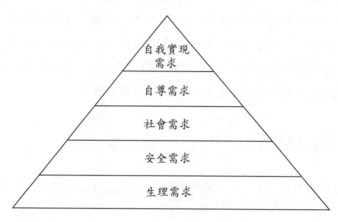

圖 11-3　馬斯洛的需求層級

從馬斯洛的觀點來看，由於需求永遠無法得到完全的滿足，因此只要得到相當程度的滿足後，該需求就不再有激勵的作用了。所以，根據馬斯洛的說法，如果想激勵某個人，就必須瞭解這個人目前的需求在那一層級，然後設法滿足該層級或該層級以上的需求。

二、 公平理論

在 1960 年代初期，有學者主張人們對公平與否的知覺會影響其行為，如果認為相對於其他人而言，自己工作付出多而回饋獎勵少，則會覺得自己受到不公平待遇，結果很可能會減少自己的付出，或滿懷委屈地離開組織。這個兼有認知與社會觀點的主張，就在後續的推論

和實證中，逐漸累積形成如今所說的公平理論（Equity Theory）。

首先，人們會根據自己在同一組織或不同組織內的經驗，以及組織內外其他人的狀況，有意無意地在其中選擇參考對象，藉以研判現行職務上的付出與獎賞是否公平合理。其次，研判過程會出現公平與不公平的結論，而不公平的結論則包括對自己不公平和對別人不公平的兩種狀況。最後，若結論是不公平的，則可能產生許多不同的行為，包括改變努力的程度、設法爭取更多的獎賞等。研究顯示，員工覺得自己蒙受不公平待遇時，確實比較可能出現減少工作量或要求加薪等行為，認知的不公平，會產生對工作的影響如下：

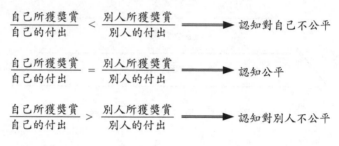

$$\frac{\text{自己所獲獎賞}}{\text{自己的付出}} < \frac{\text{別人所獲獎賞}}{\text{別人的付出}} \longrightarrow \text{認知對自己不公平}$$

$$\frac{\text{自己所獲獎賞}}{\text{自己的付出}} = \frac{\text{別人所獲獎賞}}{\text{別人的付出}} \longrightarrow \text{認知公平}$$

$$\frac{\text{自己所獲獎賞}}{\text{自己的付出}} > \frac{\text{別人所獲獎賞}}{\text{別人的付出}} \longrightarrow \text{認知對別人不公平}$$

認知不公平產生的反應，常導致下列四種結果：

1. 改變自己的付出。
2. 扭曲對自己的知覺。
3. 扭曲對別人的知覺。
4. 離開組織。

每個經理重要的責任，就是要能確定員工有任何負面的不公平感覺，都要能夠避免，或至少儘量減至最低限度，當獎賞能夠重分配的時候，一定要將不公平獎勵的情況作適度的改善，管理者需要與下屬溝通公平報償的理念是否一致。

另外，公平理論還有二個需要特別注意的地方，一是性別的公平對待，在許多的職場上，男生的薪資都理所當然地高於女生，這是性

別的歧視，在餐旅館的員工公平激勵的部份，一定要儘量的予以避免；另外，就是相對公平的價值認同，有些行業的薪酬明顯較其他行業來的少，而工作又相對較重，所謂錢少事多壓力重。餐旅館員工不公平的反應，在激勵方面的困難處境，是相當辛苦且嚴重的事實，也造成旅館員工激勵效果不彰，人員流動頻繁的問題。

三、期望理論

(一) 期望因素

公平理論著眼於付出與收穫的知覺，但期望理論卻著眼於三個不同知覺的層面。

Victor Vroom 在 1964 年提出期望理論（Expectancy Theory），這個激勵理論的核心問題，就是在組織內有什麼激勵因子，可以決定員工努力工作的意願。期望理論提出員工工作的激勵，是由三個期望因素的關係來決定（參見圖 11-4），這三個期望因素分別是期望、方法及誘發力，茲分述如下：

1. 期望（expectancy）

期望因素指的是員工相信努力工作的結果，就會達成想要達到的工作表現水準，這又常稱為期望的表現結果。

2. 方法（instrumentality）

方法因素指的是員工相信努力結果的工作績效，將一定會有相同的酬賞回饋。

3. 誘發力（valence）

誘發力因素指的是員工對於酬賞回饋的結果，對自己工作的誘發力或重要性如何。

(二) 期望因素極大化

在期望理論下若要使三個期望因素能夠達到極大化的效果，在三個期望因素方面，都可以有一些積極的做法和行動。

1. 在期望極大化方面，可以執行的作法有：
 (1)選擇有能力的員工。
 (2)訓練員工運用他的能力。
 (3)支持員工的工作績效。
 (4)協助員工確認目標。

2. 在方法極大化方面，可以執行的做法有：
 (1)確認員工心理上的約定。
 (2)讓員工確信表現和酬賞結果的可能性。
 (3)對員工展現酬賞和表現的關聯性。

3. 在誘發力的極大化方面，可以執行的作法有：
 (1)確認員工個人的需求。
 (2)調適酬賞來配合員工不同的需求。

以上是達到期望理論極大化積極的做法和行動，對於期望理論實際功效的產生，有絕對的助益，同時對餐旅館的員工而言，是非常積極而有效果的激勵行動。

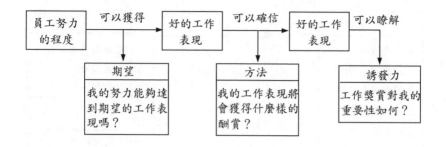

圖 11-4　激勵期望理論的要素

資料來源：Schermerhorn, John R. Jr. (2002), *Management*, 7th ed., New York: John Wiley & Sons, Inc., p371.

第五節　激勵方法與有效的激勵

一、激勵方法

　　圖 11-5 列示了常見的獎勵方式，區分為四大類，包括：內在獎勵、直接財務給付、間接財務給付及非財務給付。

　　激勵的方式包括了內在的激勵、直接財務上的給付、間接財務的給付及非財務的給付。雖然每個人的激勵誘因不完全相同，需要依個人的需求而定，但是過去對餐旅館的員工所做過的研究，都清楚的顯示，直接財務上的給付及小費是最有效的激勵方法。因為餐旅館大部分的員工來自人力市場的最基層，換言之，許多餐旅館的工作並無所謂的專業技術可言，員工的替代性非常高，以致於較高層次的內在獎勵，或是非財務獎賞的功效就相對有限。

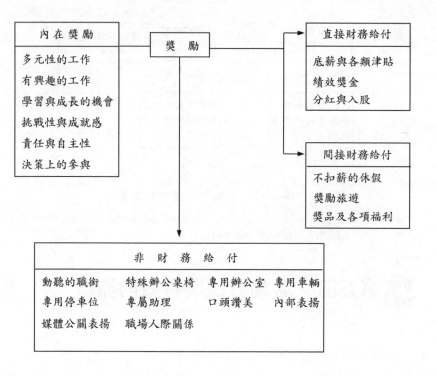

圖 11-5　激勵方法

資料來源：張志育（1999），《管理學》，台北：前程企業，頁 408。

二、激勵性的工作設計

本書的第八章曾提及在工作設計時應考量的因素構面有五個，包括：

1. 技術的多變性。
2. 工作的完整性。
3. 工作的重要性。
4. 自主性。
5. 回饋性。

上述五個核心構面，可以整合成一個指標，我們稱為激勵潛力分數（Motivating Potential Score, MPS）它的計算公式如下：

$$\text{MPS} = \frac{技術的多變性＋工作的完整性＋工作的重要性}{3} \times 自主性 \times 回饋性$$

所有的工作在前三項的因素，都是能夠導致工作意義性高的因素，包括：技術的多變性、工作的完整性及工作的重要性，上述三個因素的任何一項得分高的話，則工作的激勵潛力也會很高。除此之外，工作也必須要同時具備高自主性及高回饋性，工作愈能符合上述的要求，則激勵潛力分數將愈高，如此則激勵、績效和滿足會同時提升，並可以降低員工的流動率。

三、員工有效的激勵方式

(一) 認清每個人的個別需求差異

每位員工有其各自的價值觀、教育背景，因此每個人的需求都不相同。有的員工期待能藉由工作獲得較優的薪資，有人則期望能享有進修的機會或職位的升遷。因此，管理者對員工實行激勵時，應先瞭解每個人的需求。像餐旅館的小費制度對員工的激勵非常重要，值得業者深思。

(二) 給予不同個人在工作上的激勵因素

如同前面所討論的，成就需求感較強的人，最好的獎勵方式是讓他能領導自成系統的部門；權力需求較強的員工，便以職位上的升遷作為最佳的激勵方式。

(三) 設定目標

管理者要對員工實行激勵時，應設定一明確的激勵目標，例如：每月銷售額提高至多少百分比便可獲得獎金或其他獎勵。設定目標的用意是要讓員工有方向可依循，知道自己的努力達到某程度後便可獲得獎勵。

(四) 確認設定的目標被認為是可以達成的

既然要激勵員工，管理者在設計目標時除了要配合組織的目標外，還要考量員工的能力。若目標訂的太高，員工不僅達不到，還會有挫折感，或許還產生被戲耍的感覺，久而久之便不理會任何的獎勵方式。

(五) 個別的獎勵

因為每位員工具有不同的需求，對某些員工具有強化的激勵因子，不一定適合另一位職員，所以管理者應運用他們對職員的瞭解，對於每位員工提供不同的獎勵。例如，薪資的增加、職位的升遷、提高其職位，或者讓員工入股並加入組織決策行列等。

(六) 獎勵與表現相符

適當的獎勵才能激勵員工更加努力。獎勵太少，無法對對員工產生激勵的效果；獎勵過多又會讓員工覺得太容易達到，而缺乏了挑戰性，久而久之也無法產生激勵效果。

(七) 獎懲的方法合乎公平理論

組織的獎勵系統要具公平性，員工的所得要與其所投入的努力相符合。然而，最難做到的原因便是個人認知部分，因為主管和員工之間以及員工和員工之間對獎勵的認知都有差距，便會造成組織內不公

平的氣氛產生，引申其他的管理問題。

(八) 不要忽視金錢獎勵

　　雖然有人對成就感或權力感的需求較高，但別忘了，員工替組織工作的最大目的還是為了生存，所以金錢上的激勵是最實際且是最有效的。在提供其他獎勵方式時，別忘了優先把金錢的獎勵考慮在內。

第十二章

領導統御

學習目標

本章可以讓你學習瞭解到：

✿ 領導者思考的方向

✿ 什麼是領導統御

✿ 領導行為模式理論

✿ 領導者的特徵

✿ 什麼是魅力型領導

✿ 商業遊憩產業的領導技能及條件

✿ 領導者的領導目標

商業遊憩產業可說是與顧客關係最密切，交流也最頻繁的行業。每天都有形形色色的顧客要靠服務和招待來滿足對飲食品質的需求，而「內部的顧客」員工也有機會直接或間接服務到每一位消費者，接觸點之深入，接觸面之頻繁和瑣碎，可居各行業之冠。外部的顧客固然要靠商品好、價格合理、服務親切才願意上門消費，然而這些吸引外部顧客的成果呈現，都要靠內部顧客－員工的整體運作，才能有良好的表現。

在管理上要做到「對待員工如顧客，不要視員工為工具」，但是實際要如何做呢？商業遊憩業者一直在思索如何招募和僱用好員工，以及預防員工突然離職，造成沒有人手可接替的問題，卻沒有仔細思考要如何與他們一起共事。人是「情緒性」的動物，在心情愉快又充滿自信的情況下所作出的表現，就是最令人滿意的；同樣的，在心情差又缺乏自信的被動情況下，所作出的服務表現，當然也是不理想的。要如何讓員工保持心情愉快且充滿自信，又願意自動自發去表現出最令人激賞的工作呢？那就全有賴於有效的領導。

🌴 第一節　領導者思考的方向

想法會影響行動，行動的根本乃在於想法。一個人是否想行動，全在於他的想法。領導者如何思考，就成了他行動的依據。那麼，一個好的領導者思考的方向應依循那些原則呢？以下是領導者思考依循的幾個方向：

一、因應環境條件的變化

環繞在企業四周的環境變化無窮，誰都無法保證它的前景一定是

光明無慮。在這樣的環境下,想繼續成長,必須要付出相當的努力,並需要有不斷新的創意才行。不僅要維持現有的水準,同時為因應將來的發展與革新,還必須打破傳統,不斷地求新求變。

身為領導者,必須警覺周圍的變化,發揮創意的工夫,力圖改善來解決各項問題,以邁向成功的目標。

二、尊重人性

為了使組織功能能順利發揮,不僅要關心工作,更要對部屬付出關心。所謂尊重人性,乃是能正確判斷每位部屬的需求及願望,讓他們盡情發揮能力且實現願望。

無須去妥協、迎合或同情對方,只要在嚴格中也能擁有一份愛,盡量站在部屬的立場,並且尊重人性,將是最基本的領導統馭之道。

三、擁有踏實的職業觀

先試著考量自己是否能滿足目前的薪資及工作開始。想想看什麼樣的工作環境及方式,才能讓自己感到對工作的滿足,如此將心比心領導員工,員工才會心服口服。

四、以整體的立場為考慮重點

領導者常常只在自己擔當的職務上考慮,事實上,管理者不能只把焦點放在負責的職務或個別的部門內,應該要擁有更廣闊的視野,從更高的層次做全盤的思考及行動。

為了達到目標,有時必須排除與部屬之間感情的糾葛。但是,必須充分去瞭解對方的感受,且應勇氣十足的積極行動。

第二節　領導統御

一、領導

　　領導是指如何影響所屬的成員，願意努力以達成群體目標的過程。領導的內涵是影響個人與群體的行為，領導者的影響力愈大則領導效能愈好。許多人認為管理者就是領導者，但實際上並不盡然，凡是在組織內擔任管理工作及職務上的管理者，由於組織賦予擔任管理職務所擁有的職權，所以管理者擁有正式的影響力。然而，領導者可以是非正式的，非正式的領導者是自然產生的領導者。

　　非正式的領導者在組織機構內沒有正式的影響力，但對於組織成員的行為影響卻非常重要。其對群體所產生的影響，不是因其所擁有的職位而發生，而是源於其本身的特質、能力、或技能所產生的。所以，領導者不一定是管理者，但有效的管理者，就是實際的領導者。

二、領導者特質及能力

　　領導者所具備的特質及能力，古今中外眾說紛紜，事實上，一個領導者的特質及能力，愈多元化愈能適應各種情境的改變，以下列出管理專家研究結果所強調，一個好的領導者應具備的特質及能力：

　　1. 果斷。
　　2. 監督能力。
　　3. 可依賴。
　　4. 自信心。
　　5. 願意承擔責任。

6. 能夠忍受壓力。

7. 堅持到底。

8. 企圖心並追求成就感。

9. 聰明智慧。

10. 創造力。

11. 組織力。

12. 自我實現的慾望。

第三節　領導行為模式理論

一、員工導向式（Employee Oriented）與生產導向式（Production Oriented）理論

　　密西根大學所做關於領導方面的研究，想要找出高效能領導者的行為特徵，結果他們發現領導者可以分為兩種類型：一種是「員工導向式」的領導者，也就是以員工為中心，領導者關心部屬的需求，重視員工個人的行為反應及問題；另一種類型是「生產導向式」的領導者，也就是以工作為中心，強調工作任務的達成，將員工視為達成目的的工具。依據密西根大學研究的結論，生產力以及工作滿意度都較高的組織，大多屬於「員工導向式」的領導者；反之，「生產導向式」的領導者，他們的組織在生產力及工作滿意度都相對較低。

二、管理方格理論（Managerial Grid Theory）

　　布雷克（Blake）和莫頓（Mouton）提出的管理方格理論，描述領導風格的二個不同構面觀點，一個是員工導向——對員工的關心，另

一個是生產導向——對生產力的關心。此管理方格的二個構面，可說與密西根大學的「員工導向」及「生產導向」非常類似。但實際上，上述二個構面的領導方式都很極端，任何領導者都會兼採部分的員工導向和生產導向所組合的領導方式，只是重視程度不同的差異而已。

所謂的管理方格理論，橫軸表示對生產的關心，縱軸則表示對員工的關懷，圖12-1每個座標軸上都有九個位置，一共可以產生八十一種領導風格的型態，布雷克與莫頓特別指出了五種不同的領導風格。

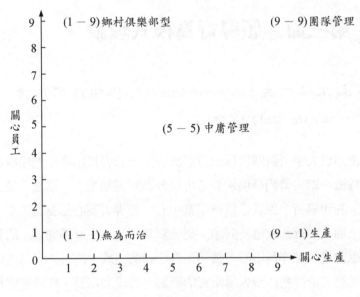

圖 12-1　管理格局理論架構

1. （1－1）無為而治管理：以最少的心思和力氣來完成工作與維持成員關係。

2. （1－9）鄉村俱樂部型管理：關心員工對人際關係的需求，將導致舒適友善的組織氣氛與工作環境。

3. （5－5）中庸型管理：只要維持員工士氣於滿足程度，適度的

組織績效是可以達成的。

4. （9－1）生產導向：效率來自工作情境的安排，人性因素的考慮減至最低。

5. （9－9）團隊管理：工作是由有共識的人共同完成，彼此有福同享，將導致互相信任與尊重的關係。

從 1950 年代後半期開始，便有學者專家認為領導風格並非「定於一尊」，必須視情況而定，而支持這種主張的各種理論模式便稱為「領導情境理論」或「權變理論」（Situational or Contingency Theory of Leadership）。

三、領導的權變理論

「領導的權變理論」是由費德勒（Fred Fiedler）所發展出來，費德勒認為任何型態的領導都會有效能，效能之大小由情境因素來決定，費德勒認為影響領導者效能的情境因素，有下列三個變數：

(一) 領導者與部屬的關係（Leader-Member Relations）

領導者與部屬的關係，主要是部屬對領導者的信心，信任及愛戴的程度。

(二) 工作結構（Task Structure）

部屬工作例行性的程度，或是工作需部屬發揮創造力的程度。

(三) 職位權力（Position Power）

領導者所擁有的各種影響權力。

費德勒特別強調領導風格是天生的，任何人無法改變自身的風格去符合情境的變化，但是情境卻是可以改變的。

伊利諾大學費德勒教授主持的研究群在 1967 年首先使用「領導的權變裡論」此一名稱，將各種可能影響領導行為的因素化成三大類，並且將領導風格視為由偏重完成工作的工作導向（task oriented）和偏重人際關係和諧的關係導向（relationship oriented）這兩個極端所形成的連續帶。

費德勒認為，一個瞭解自己領導風格的領導者，可以藉著控制前述三項情境因素來改變情境，使之適合自己的領導風。費德勒主張當領導者對情境有很高或很低控制力的時候，工作導向的領導者較合適，而領導者在情境的控制力屬於中等程度時，關係導向的領導風格較好（見表 12-1）。

表 12-1　費德勒的情境分類表

情境	領導者與部屬間的關係	工作結構	領導者的職位權力	情境的有利程度	領導型態
1	良好	高	強	有利的	工作導向
2	良好	高	弱	有利的	工作導向
3	良好	弱	強	有利的	工作導向
4	良好	弱	弱	稍微有利的	關係導向
5	不佳	高	強	稍微有利的	關係導向
6	不佳	高	弱	稍微有利的	關係導向
7	不佳	弱	強	稍微有利的	關係導向
8	不佳	弱	弱	不利的	工作導向

為了要認清個人的領導風格，費德勒採用「最不願共事者」（least-preferred co-worker scale）問卷來認清領導風格（如表 12-2），就十六種人格或行為特質加以判斷，總分愈高則表示該管理者傾向於運用正面的形容詞來描述最不喜歡的同事，因此視為關係導向；總分低則傾向於運用負面的形容詞，視為工作導向。換句話說，LPC 高分的領導者把工作績效和工作夥伴的個性劃分很清楚。

商業遊想　產業管理

首先，請你評量一個你最不喜歡的工作夥伴，可以是現在的同事，也可以是以前的同事。你最不喜歡的工作夥伴，並不一定意味著你最討厭這個人。請你以下列的量表來評量這個工作夥伴：

表 12-2　最不喜歡的工作伙伴量表

討人喜歡	8	7	6	5	4	3	2	1	很不討人喜歡
友善	8	7	6	5	4	3	2	1	不友善
拒絕別人	1	2	3	4	5	6	7	8	接受別人
樂於助人	8	7	6	5	4	3	2	1	拒人千里
不具熱誠	1	2	3	4	5	6	7	8	熱誠
緊張	1	2	3	4	5	6	7	8	輕鬆
嚴肅	1	2	3	4	5	6	7	8	親切
冷酷	1	2	3	4	5	6	7	8	溫暖
合作	8	7	6	5	4	3	2	1	不合作
支持	8	7	6	5	4	3	2	1	敵意
索然無味	1	2	3	4	5	6	7	8	風趣
找碴	1	2	3	4	5	6	7	8	和睦
自信	8	7	6	5	4	3	2	1	優柔寡斷
有效率	8	7	6	5	4	3	2	1	無效率
憂愁	1	2	3	4	5	6	7	8	樂天
開放	8	7	6	5	4	3	2	1	防衛

將十六個項目的分數加總起來，可得到你的LPC分數。LPC量表得分高的領導者，顯示了雖然評價對象的工作績效很差，但是領導者並不因此就將他的工作伙伴描述的很差，仍然可以認同工作伙伴的個性。得分如果是64分以上，指出你是屬於「關係導向」的領導者；如果是57分以下，則意味著你是屬於「工作導向」的領導者。

第四節　領導者的特徵

一、領導與領導者

　　領導與領導者是兩個不同的概念，兩者之間存在著很大的差異。領導是指引和影響個人或組織在一定條件下實現目標的行動過程。在這個過程中，承擔指引任務或發揮影響作用的個人稱為領導者。

　　領導既是一門科學，又是一門藝術。首先，領導是一門科學，是探索領導者、被領導者、情境三個要素如何互相作用的科學。其次，領導是一種藝術，是尋求如何達到領導者、被領導者、情境三要素和諧一致的藝術。

　　人們往往把領導與管理、領導者與管理者當作同義詞，認為領導過程就是管理過程，領導者就是管理者，實際上卻有著不同的區別。

　　如果比較領導與管理兩概念的涵義，兩者的相同之處是都屬於一種動態的行為過程，兩者的差別是領導的概念要比管理的概念廣泛得多。管理是指一種特殊的領導，是指引和影響個人或組織在一定條件下實現組織目標的過程。換句話說，管理的最高目標就是實現組織目標。領導雖然也與個人及群體共同來實現目標，但是這些目標不一定就是組織目標，它可能是包括：個人目標、小團體目標或者是組織目標。

　　如果比較領導者與管理者的涵義，兩者的共同之處是都屬於非直接生產人員，兩者的差別是管理者的控制範圍要大於領導者。如在現代企業中，凡是從事行政、生產、經營管理和群眾團體的幹部，均稱為管理者。凡具有領導地位，並指引群體達到既定目標的人都稱為領導者。因此，可以說領導者是一種特殊的管理者，而管理者的控制範圍大於領導者。

二、領導者的分類

領導者可分為正式領導者與非正式領導者兩種。他們的基本功能既有共同的地方，但也有一些差異。

(一) 正式領導者

正式領導者擁有組織結構中的正式職位、權利與地位。其主要功能是建立和達成組織的目標：

1. 制訂和執行組織的計畫、政策與方針。
2. 提供情報、知識、技巧與策略，促進和改善群體工作績效。
3. 授權部屬分擔責任。
4. 對員工實行獎懲。
5. 對外代表群體負責協調，處理群體與組織、群體與群體之間的種種矛盾。
6. 對內代表組織，溝通組織內上下的意見，協調與處理群體內的人際關係和各種問題，滿足群體成員的需要。

正式領導者的功能是組織給予的，能實現到何種程度，要看領導者的能力，以及領導者本身是否為其部屬所接受而定。

(二) 非正式領導者

非正式領導者雖然沒有組織給予他的職位與權力，但由於其個人的條件優於他人，如知識、豐富的經驗，能力技術超人，善於關心別人，或具有某種人格上的特質，使其他員工佩服，因而對員工具有實際的影響力。從這個意義上來看，也可稱為實際的領導者。其主要的功能是能滿足員工的個別需要：

1. 協助員工解決私人的問題（家庭或工作的）。

2. 傾聽員工的意見，安撫員工。

3. 協調與仲裁員工間的關係。

4. 提供各種資訊情報。

5. 替員工承擔某些責任。

6. 引導員工的思想、信仰及其對價值的判斷。

非正式領導者，如各種行業的工會理事，因他對工人具有實際的影響力。如果他贊成組織目標，則可以帶動工人執行組織的任務；反之，他亦可能引導工人阻撓組織目標的執行。

(三) 特徵

一個正式的領導者要制訂政策，提供知識與技術等，當然需要較高的智慧與智力。但領導行為主要是人際關係的行為，因此必須具有較高的知識才能被組織內的員工所信服，也才能發揮其領導的效果。多年來，許多學者一直想為有作為的領導者下一個定義，想找出具有哪些特徵的人，擔當領導才能發揮最大的效率，所得出的結論有如下幾點：

1. 敏感度：敏感度高且善於體貼別人，同時也精於洞察問題。

2. 個人的安全感：有安全感的人，同時情緒穩定，做事莊重讓人
 覺得可靠及信賴。

3. 適度的智慧：領導者需要某種程度的智慧，才能處理許多事務，
 但也不需要過於高超的智慧，因為智慧太高者往往容易恃才傲
 物，無法體諒別人。

由此可見，一個真正有作為的領導者，他同時應具有正式領導者與非正式領導者的功能，既能實現組織的目標，也能滿足員工的個別需要，也就是他必須同時將工作領袖與情緒領袖兩種角色集於一身。但這種標準或理想的領導者是不可多得的。通常的領導者皆偏向於工作領袖的性質，因此他們容易忽略部屬的社會需求及情緒。在這種情

況下，員工中較善於體諒別人者，便逐漸變成大家的精神領袖，擔負起安撫、鼓勵、仲裁及協調等功能的作用。

三、區別領袖與非領袖

(一) 內驅力

領導者會表現出較強的內驅力。他們有較高的成就欲望、也有較多的精力，對行動不倦怠而且喜歡採取主動。

(二) 領導慾

領袖有較高的慾望去影響與領導他人，他們常表現出較強的領導慾望。

(三) 誠實與正直

領袖們在他們與追隨者間，以誠信與言行一致來建立可靠的關係。

(四) 自信

追隨者希望領袖幫助他們解除自我的疑惑，因此領導者必須顯現出自信，以說服他人追求目標的一致性。

(五) 智力

領導者需要有足夠的智慧以蒐集、整合及解釋大量的資訊；並且能夠創造前景、解決問題、應用智力隨時做出最正確的決定。

(六) 與任務相關的知識

有效的領導者對公司、產業、以及技術方面有充足的專業知識。

專業的知識使領導者做最完善的抉擇。

四、魅力型領導的特徵

(一) 自信

魅力型領導者對其判斷與能力有完全的信心。

(二) 意象

有理想的目標，並確信未來的前景比現在好。理想與現實的距離愈遠，追隨者愈嚮往領導者意象的領導。

(三) 闡明意象遠景的能力

能夠以別人能瞭解的言詞解釋，並說明意象遠景，這代表了對部屬潛力發揮的信心，並用意象遠景來激勵部屬。

(四) 行為異於尋常

他們所表現出來的行為常被人視為怪異、反傳統、以及反常規的，當成功時，這樣的行為會在追隨者心中喚起驚訝與讚嘆。

(五) 表現為改革的推動者

魅力型的領導者，被視為劇烈改革的推動者，而非現狀的維護者。

第五節　商業遊憩產業的領導技能及條件

在商業遊憩產業中，餐旅館的數量是最多的，特別是餐旅館前場

的管理工作，管理者個人的領導統御更形重要，以下就針對餐旅館領導者的領導統御來做討論。

餐旅館的主管必須要瞭解每一位員工，包括廚師及所有服務員是否都具有高度的服務熱忱，願意努力去執行上級所交付的使命。因為唯有發自內心，願意真誠地去服務顧客，餐旅館業者才能期待員工對顧客付出最高品質的服務；如此也才會有忠誠的顧客，進而創造出更高的業績。因此，讓員工願意心甘情願地努力，去達成上級所交付的使命，並且有最佳的表現，是每一位主管表現領導藝術的最高指標。

如果餐旅館的每位成員，都能不受情緒影響，全力為組織的目標而努力工作，那就根本不必研究領導的藝術。就是因為「人」有情緒，領導的藝術才會存在，然而「水能載舟，亦能覆舟」，情緒既然能使工作產生負面作用，當然也能產生正面的作用。一般人都知道新進人員的向心力很高，工作努力且抱怨少，但是過了一段時間之後發現缺乏激勵、升遷困難、溝通無門，自然就會出現怠惰的跡象。不良的環境或是效能不彰的管理者，都會造成部屬喪失工作熱忱和自信心。

由於餐旅館的主管，很難確知部屬中那些人是自動自發，熱心為團體目標努力勤奮的工作者，那些人正陷入需要激勵及溝通的困擾中。因此，主管必須透過組織分層負責的運作，從橫面、縱面、直接或間接的溝通，瞭解此時此地部屬的需求，到底以那一種方式來領導他們最為有效，但絕對不是命令和口號，命令將適得其反，喊口號也只有短時間的效果。

一、餐旅館領導者的基本技能和條件

一個餐旅館經營管理的成敗，關鍵在於領導者。領導者肩負著組織交付實現組織目標的職責，因而存在一個普遍適用的衡量領導者的基本標準。一般來講，一個餐旅館的領導者，必須具備技術、人際關

係和概念三種技能，才能實施有效的領導：

(一) 技術技能

領導者必須透過以往經驗的累積及新學到的知識、方法和新的專門技術，掌握必要的管理知識、方法、專業技術知識等。他能勝任特定任務的領導能力，也善於把專業技術應用到管理中去。這是領導和管理現代餐旅館所必須具備的技術能力。

(二) 人際關係技能

領導者必須善於與人共事，並對部屬實行有效領導的能力，善於把行為科學知識應用到管理中。如對員工的需要和激勵方法的瞭解，能幫助別人並為他人做出榜樣，善於動員群眾的力量，為實現組織目標而努力工作。一般認為這種技能比聰明才智、決策能力、工作能力更為重要。

(三) 概念技能

領導者必須瞭解整個組織及自己在該組織中的地位和作用，瞭解部門之間的相互依賴和相互制約的關係，瞭解社會群體及政治、經濟、文化等因素對企業的影響。具有良好的個人品德和特質，有高度的事業心和進取精神，善於把社會學、經濟學、市場學及財政金融等知識應用到企業管理。有了這種認知，可使領導者能真正掌握脈動，並有洞燭機先的概念性技能。

由於領導職位高低的不同，對以上三種技能的學習和掌握的要求也不同。當一個人從較低的非領導層上升到較高的領導層時，他所需要的技術技能相對減少，而需要的概念性技能則相對地增加。較低管理層的領導者則因接觸生產和技術較多，他們需要相當的技術技能，而愈高層的領導者則不必太過強調這些具體技術上的問題，而特別需

要具有概念性的技能，才能充分發揮各方面的力量，以具體實現整個
組織的目標。（參見圖 12-2 所示）

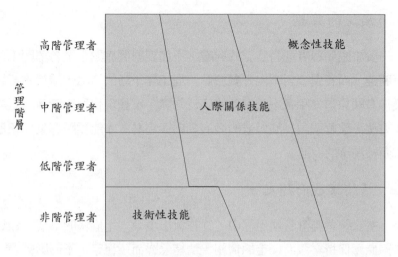

資料來源：Spears, Marian C. (1995). *Food Service Organization: a Managerial and systems Approach*, 3rd., New Jersey: Prentice-Hall, Inc., p. 74.

圖 12-2　管理技能圖

二、餐旅館領導者應具備的條件

　　餐旅館的領導者，都應該具備強烈的進取心、勇於創新的精神、
廣泛的興趣、樂觀和穩定的情緒、堅強的意志、正確的判斷能力、較
強的工作能力和較佳的組織能力等，各項領導者應具備的特質和條件，
茲分述如下：

(一) 創新精神

　　餐旅館領導者根據國內外餐飲業發展的動向，和本身企業的實際

情況，及時地提出新的構想，不斷革新管理及方法，才能使企業不斷地發展以適應餐旅館市場的變化。

(二) 廣泛的興趣

餐旅館領導者要有廣泛的興趣，不僅要對餐旅館企業各部門工作有興趣，而且還要對國內外餐旅館管理工作不斷的涉獵。這樣才可能獲得有關旅遊業和餐旅館管理的廣泛知識，掌握現代科學管理的理論和方法，瞭解國內外旅遊業的發展動向與趨勢，才能預防專業知識退化而被淘汰的命運。

(三) 情緒樂觀而穩定

餐旅館業經營管理過程中，往往會出現令人不愉快的事情，領導者對此應保持樂觀而穩定的情緒，情緒急躁而不穩定，不僅影響領導者自身的工作效率，而且會對員工的士氣帶來不利的影響。

(四) 堅強的意志

餐旅館經營管理工作是很複雜的，常常會產生不同的意見。因此，領導者要在調查研究的基礎上，下定決心做出抉擇，既不能優柔寡斷、猶豫不決，也不能草率決定而魯莽從事。

(五) 工作能力

餐旅館管理工作要有較強的工作能力，這是餐旅館領導人員不可或缺的特質，若只是人際關係好或是老實忠厚，對於餐旅館領導者來說則是無法勝任的。

(六) 組織能力

現代餐旅館經營靠全體從業人員的集體合作，因此領導者的組織

能力是必備的條件。餐旅館的領導者有較強的組織能力，可以協調所有工作人員之間的相互配合，以及各項工作的互相支持，如能提高集體的工作效率是促進組織內和睦氣氛的重要保證。除此之外，領導者還要能知人善任及適才適用，充分發揮全體從業人員各方面的才華和能力。

　　餐旅館領導者還要具有高尚的道德品質和一定的知識水準與健康水準。道德品質包括：公正無私、尊重人性、以身作則、言行一致、謙虛謹慎和心胸寬廣等，知識水準指的是較豐富及專業的知識、經驗和技能；健康的身體指的是健康的體魄和內在精神的健康。

第六節　領導者的領導目標

　　作為一個成功的餐旅館領導者，在領導統御方面應該達成領導的目標如下：

一、抓住部屬的心

1. 要經常聆聽部屬的心聲。
2. 信任部屬為首要任務。
3. 站在部屬的立場來思考，然後付諸實行。
4. 要善於掌握情、理、法的微妙關係。
5. 隨時都與部屬同甘共苦。
6. 積極地安排部屬有嶄露頭角的機會。
7. 大方的將功勞禮讓給部屬。
8. 解除不滿或煩惱。
9. 言出必行。

10.鼓起勇氣代部屬對外提出他想說的事。

二、面對狀況時所採用的領導方式

1. 要率先做為示範,如何應對各樣的難題。
2. 堅持不違反公司政策。
3. 傾力打破墨守成規的陋習。
4. 積極的支援各項創新活動。
5. 廣泛地收集資訊,然後積極地運用。
6. 褒獎與斥責都能真正地栽培部屬。

三、強化領導權

1. 堅持自己的信念,對部屬進行說服。
2. 要有必定達成目標的熱情與使命感。
3. 讓洞察力更加敏銳。
4. 徹底磨練果斷力。
5. 任何事都要掌握要點,然後全力投入。
6. 提升解決問題的能力。
7. 誘發部屬的衝勁。
8. 以託付工作來鍛鍊部屬,以便能培訓出基層的領導者。
9. 製造充滿活力的氣氛,不斷加強默契。
10. 也能在上司或同事的身上施展領導力。

四、做個能掌握未來的領導者

1. 在資訊收集與洞燭機先的能力方面精益求精。

2. 積極開拓不同範疇的人際關係。

3. 不要局限於目前的專門知識，應擴大視野。

4. 敏銳地應對世界潮流中的趨勢並加以改進。

5. 對問題發生的原因更為敏銳，成為一個能發現問題、解決問題的領導者。

6. 開發與他人不同的才能及創造力。

7. 主動追求變化且推陳出新。

8. 規劃策略並訂出長短期的工作策略。

9. 不論在理論或實務都要成為真正的領導者。

10. 磨練領導者應有的人性。

所謂的領導，並不是催眠作用，也不是逢迎拍馬，更不是推銷自己，而是喚醒人們內心深處的衝動與自動自發的力量。透過正確的引導與協調，使得組織的力量得以整合，員工的欲求獲得滿足，感情也得到溝通。

第十三章

財務控制

學習目標

本章可以讓你學習瞭解到：

✿ 控制的定義

✿ 商業遊憩產業財務管理的重要性及任務

✿ 商業遊憩產業資產負債表及損益表分析

✿ 共同標準比較分析

✿ 平均消費額與成本的比較分析

✿ 趨勢分析

✿ 比率分析

✿ 投資報酬率分析

第一節 控制的定義、程序及方法

一、控制的定義

控制（control）是一種監督的過程，目的是確保企業活動都能按照預定計畫完成，並矯正所有偏差的監控程序。所有管理者都應該參與控制的過程，因為管理者在比較實際績效與期望標準的差異後，他們會清楚知道自己單位的表現如何。

控制是管理功能中的最後一環，也是最後把關的作用，重要性不可言喻，控制功能的價值，主要在於他與計畫及預定行動執行成效的關係。

二、控制的程序

控制的程序是由以下四個不同的步驟來完成：

(一) 步驟一：衡量預定可能達成的績效標準

例如：業務部門的績效標準可能是特定的營業額項目、特定的行銷組合；而廚房內場的績效標準，則可能包括：產出數量、分量及成本比率等。

標準的設定方式有三種：

1. 配合內外環境因素、工作性質，及個人能力等來決定既定目標。
2. 參考過去的實際狀況而調整目標。
3. 參考同業的資料來決定目標。

(二) 步驟二：蒐集資訊

例如：餐廳以每人平均生產量作為績效標準時，就必須由外場及人事部門分別提供營業額與員工人數的統計資料。

(三) 步驟三：比較

將預定的績效標準和實際的績效做比較，確定是否有所偏差。

(四) 步驟四：採取行動來矯正偏差

發現偏差之後最務實的做法就是採取行動來做矯正，俾能在未來不犯同樣的錯誤。

三、控制的方法

(一) 依功能的不同，有以下不同的控制方法：

1. 行銷控制
以確定銷售量、佔有率及普及率等行銷成果是否如預期。

2. 生產控制
以確使產出數量、品質、單位成本等事項符合要求。

3. 財務控制
以確使組織的財務資源不致匱乏並有效運用。

(二) 財務控制又可分為以下幾種控制方法：

1. 投資報酬率控制（Return of Investment；ROI）
總公司經常利用此法來決定資源分配的優先順序，將各事業部所創造的利潤除以所運用的資產，以結果來決定獎懲及所有的資源分配。

此法又可被稱為利潤中心（profit center）或責任中心（responsibility center）制度。

2. 預算控制（Budgetary Control）

要求各部門先針對未來一年的活動編列預算，實際執行各項活動及事後考核時以預算為準，形成一套兼具預防性、同步性與修正性控制機制的體系。

3. 成本控制（Cost Control）

藉由不斷蒐集、分析成本資料來確使各項成本不至於失控。因此，成本控制可以視為一套既定的機制。

財務控制在各類控制中，是最容易量化的依據標準，同時也是最客觀的控制標準，財務利潤的回饋是企業發展的終極目標，旅館不斷地國際化擴張，也是對財務控制的高難度挑戰，因此本章就針對旅館的財務控制管理來做探討。

第二節　財務管理的重要性及任務

在 1900 年代的早期，財務管理首度被視為獨立的學科，當時的重點主要放在新公司設立以及公司籌措資金時發行各類證券的法律問題。財務管理在歷經了 1930 年代的經濟大蕭條，到了 1940～50 年代初期，財務管理的研究方向並未出現顯著的變化，仍舊是以企業外部投資人的立場來看財務金融的問題，而非就企業內部管理的角度來分析財務表現狀況與經營管理之間的關係。

直到 1950 年代晚期，財務管理開始分析探討如何在資產與負債之間作選擇，以促使公司價值極大化以及追求最高股票價值。所以，1950 年代末期後，財務管理的研究已開始從企業內部管理者的角度來分析現金、應收帳款、存貨及成本控制等問題。

1960 年代後，研究重心仍偏重在投資組合的管理，一直到了 1990年代後更因金融機構的自由化及提供多元化服務，加上電腦的大量使用及企業走向國際化的趨勢，財務管理研究分析的範圍，業已配合企業走向全球化的趨勢，而出現多區或多國的財務報表的比較。

商業遊憩產業中，許多跨國的企業在財務控制上更是相形重要。以旅館財務控制為例，旅館基本上是一個國際性企業，特別是全世界較大規模的旅館管理公司或是連鎖旅館，幾乎都是跨國性經營管理，因而財務會計上的管理及會計科目的統一是非常的重要。早在 1926年，美國旅館協會（AH & MA）就建議所有北美洲的旅館使用旅館會計制式系統（The Uniform System of Accounts for Hotels），直到後來被全世界的旅館所接受。利用這套會計系統可以幫助在各地不同的連鎖旅館比較他們的營運績效，也可幫助各旅館做預算及預測的工作，該套會計系統對全世界的旅館發展都有著非常重要的幫助。

因此，旅館非常重視財務規劃也是理所當然的事，財務人員雖是公司財務規劃及控制的主要人物，但行銷、會計、人事或其他領域的人員，為做好份內的工作，瞭解財務管理也變得日益重要。例如：行銷人員必須瞭解他的行銷決策如何影響公司之可調度資金、住房率、存貨水準等；會計人員必須瞭解如何運用會計資料進行公司的規劃。因此，任何旅館的決策幾乎都難以和財務脫離關係，即使非財務部門的主管也必須對財務有所瞭解，以幫助他們做專業分析之用，以下就以旅館為對象，來探討財務的控制管理。

一、旅館財務管理的任務

旅館財務管理的主要任務可以包括下列五項，茲分述如下：

1. 旅館無論是在成立之初，或是遇到需要增資及融資情況時，財務經理人員須考量籌措資金的管道，及評估其所須支付之利息

費用及風險，再根據不同方案而選取最佳的融資組合。

2. 分析旅館過去的會計報表與財務記錄，以檢視旅館的經營績效。

3. 估計旅館未來的資金流入與流出，以瞭解未來的財務流動性。

4. 為旅館過剩的現金，安排最妥善的短期投資。

5. 提供旅館未來的財務展望，以作為客房、餐飲定價及業務行銷等政策之基礎。

二、公司組織的型態

企業個體的種類可分為獨資（proprietorship）、合夥（partnership）、及公司（corporation）三種型態，其優、缺點列於表 13-1。

表 13-1　不同公司組織的優、缺點

	優　　　點	缺　　　點
獨資	1. 容易成立。 2. 企業經營者享有所有收益。 3. 組織結構單純，決策過程簡單快速。 4. 政府控制較少。	1. 無限清償責任。 2. 資金有限。 3. 企業存續期間有限。 4. 經營理念及經驗有限。
合夥	1. 容易成立。 2. 易於籌措資金。 3. 創設成本低。	1. 無限清償責任。 2. 無法籌措巨額資金。 3. 合夥組織的企業壽命有限。 4. 合夥人意見分歧。 5. 無法適應企業的大規模擴張。
公司	1. 有限清償責任。 2. 企業存續期間無限。 3. 易於籌措資金。 4. 股權移轉較便利。 5. 企業人才充足，有利規模的擴張。	1. 開辦費高。 2. 須受政府監控。 3. 商業限制。 4. 股權控制。 5. 重複課稅。

(一) 獨資

獨資企業是指企業的經營者及擁有者皆為單獨一人，例如：會計師、心理醫生或律師。其企業的成立非常簡單，只要具有營業執照，並向其主管機關辦理營業登記即可。也因為獨資企業是由個人所組成，故當企業主破產或死亡時，企業亦隨之結束。

(二) 合夥

合夥企業則是由兩人或兩人以上所擁有，最具代表性的便是律師或會計師事務所。藉由合夥人之口頭約定或合約的簽定，合夥企業即可成立。合夥企業的實際經營者及投資人可分開，但在利益分享及負擔債務部份，則是依其投資比例而定，若有特殊情形者，例如：有的合夥人提供專業能力，有的提供資金，則其利潤分享或負債承擔之比例，依其當初合約而定。

(三) 公司

公司的組成並不像獨資或合夥企業，僅憑口頭約定或合約之簽定即可開始營業。公司的成立須由發起人請律師擬定組織章程，待公司的組織章程通過政府的核准後才可設立，其企業的所有權和經營權屬分開的情況。

三、創業準備

(一) 融資創業

當旅館準備要進行融資創業時，企業主必須先回答下列問題：

1.需要錢做什麼？

2. 需要多少錢？

3. 如何清償貸款？

4. 何時清償貸款？

5. 能負擔利息的成本嗎？

(二) 貸款來源

貸款來源可向下列不同的商業及公共機構貸款：

1. 銀行。

2. 商業貸款公司。

3. 壽險公司。

4. 存款及貸款協會。

5. 中小企業融資機構。

6. 觀光局獎勵投資基金及方案。

(三) 相關文件

企業在申請貸款前應先準備下列文件：

1. 說明所需貸款的額度及條件。

2. 公司簡介：公司所提供的產品及服務、競爭對手、目標、所需的財務規劃，以及未來計畫。

3. 市場：目標市場為何？未來的行銷策略為何？

4. 管理：公司組織圖以及規劃所有的設備及設施。

第三節　旅館資產負債表及損益表分析

對於股票上市的旅館而言，財務管理者的首要目標，就是在追求旅館股票價值的最大化，旅館的價值主要取決於旅館預期未來的盈餘

及現金流量。但是投資者要如何估計旅館未來的盈餘與現金流量呢？唯一的方法，就是要獲得旅館提供給投資人財務報表的資料，其中最重要的二個報表就是損益表及資產負債表。

一、損益表（Income Statement）

旅館的經營除了提供舒適的環境給旅客使用外，其最終目的在獲取利潤。旅館經理人為得知該旅館的營運狀況，便得藉由損益表（見表 13-2）所顯示的資訊來瞭解旅館的收支運用情形。

損益表是顯示在某一段特定期間的營運成果，一家旅館的損益表所顯示的資訊都是大眾所關注的對象，像上市公司發布的財務預測之中，旅館上市公司的每股盈餘或營收成長的情況，會成為投資公司及大眾所關注的焦點。對旅館內部管理而言，旅館的經營獲利如何？在整個旅館的營運上，那一個部門利潤較高，或是成本控制較差等資料，都可以在損益表中一覽無疑，旅館損益表主要是在衡量過去一段時間，旅館營運的績效表現。

二、資產負債表（Balance Sheet）

資產負債表（表 13-3）所表達的是旅館在某特定日，其資產、負債及業主權益經營情況，屬於靜態的報表。直立式的報表所呈現的順序依序為資產、負債、業主權益。資產科目的先後排列順序則是依照資產或負債的流動性高低來排列。倘若資產能夠在一營業週期（通常為一年）內轉換為現金的，我們視之為流動性資產。同樣的，能夠在短期內償還的債務，我們則視為流動負債，一般在旅館財務部所使用的資產負債表各項目簡介如下：

表 13-2　損益表

<div style="text-align:center">

美東洲際旅館
損益表
2008 年度

</div>

總收入		$35,256,000
銷貨成本		(6,582,000)
毛利		$28,674,000
營業費用		
薪資費用	$9,576,000	
其他費用	6,042,000	(15,618,000)
未分配營業費用		$ 13,056,000
行政費用	$2,037,000	
行銷費用	621,000	
維修費用	1,062,000	
能源成本	753,000	(4,473,000)
扣除固定費用前之盈餘		8,583,000
財產稅	$1,464,000	
保險費用	393,000	
折舊費用	2,757,000	(4,614,000)
息前稅前盈餘		$ 3,969,000
利息費用		(1,557,000)
稅前淨利		2,412,000
所得稅		(1,206,000)
稅後淨利		$ 1,206,000

(一) 資產

1. 流動資產

在營業週期內能轉換成現金的皆屬於流動資產項下。

(1)現金：包含旅館內的現金及銀行存款。

(2)應收帳款：向顧客收取欠款外，還包含應收利息，應收員工借
款等。

(3)存貨：食物、飲料、日用品材料等。

(4)預付費用：能在短期內耗用之財務款項，例如：保險費及維修

商業遊憩　產業管理

費用。

2. 固定資產

　　該資產因營業活動可被使用長達二年以上之時間，且不是以出售為目的之有形資產。當固定資產因營業活動而消耗其成本時，損益表上會以折舊費用的會計科目來表達該資產在當年度（或營業期間）消耗的成本；但在資產負債表上，則會用累計折舊的科目表達旅館該資產逐年所消耗的成本，屬固定資產的減項。除土地外，其他固定資產都有累計折舊科目。固定資產項下有：土地、房屋及建築物、家具及營業設備、運輸設備及其他設備。

(二) 負債

1. 流動負債

　　是指旅館在一年之內必須清償的債務。

　　(1)應付帳款：因經營上所發生之債款。

　　(2)短期借款：銀行借款及其他短期借款。

　　(3)應付短期票據：應付而未付的票據。

　　(4)應付費用：應付水電費，應付保險費等。

　　(5)一年內到期之長期借款。

　　(6)其他應付款：應付薪資，應付利息等。

2. 長期負債

　　(1)長期借款。

　　(2)應付長期票據。

　　(3)土地增值稅準備。

3. 其他負債

　　(1) 應計退休金負債。

　　(2) 存入保證金。

表 13-3　資產負債表

美東洲際旅館
資產負債表
2008 年 12 月 31 日

	2007 年	2008 年
資產		
流動資產		
現金	$ 387,000	$ 62,000
應收帳款	1,293,000	1,356,000
有價證券	462,000	760,000
存貨	297,000	441,000
預付費用	144,000	147,000
總流動資產	$ 2,583,000	$ 2,766,000
固定資產		
土地	$ 1,815,000	$ 1,815,000
建築物	24,972,000	26,472,000
家俱及設備	5,247,000	6,837,000
瓷器、玻璃、銀器、床單、桌布	468,000	549,000
	$ 32,502,000	$35,673,000
減：累計折舊	(9,903,000)	(12,660,000)
總固定資產	$22,599,000	$23,013,000
總資產	$25,182,000	$25,779,000
負債		
流動負債		
應付帳款	$ 576,000	$ 495,000
應付費用	114,000	126,000
應付所得稅	369,000	627,000
貸方餘額	15,000	24,000
短期債券	807,000	780,000
總流動負債	$ 1,881,000	$ 2,052,000
長期負債		
應付票券	$15,384,000	$14,604,000
總負債	$17,265,000	$16,656,000
業主權益		
普通股（流通在外股數：40,000 股）	$ 6,000,000	$ 6,000,000
保留盈餘	1,917,000	3,123,000
總股東權益	$ 7,917,000	$ 9,123,000
總負債及股東權益	$25,182,000	$25,779,000

(三) 業主權益

 1. 特別股。

 2. 普通股。

 3. 保留盈餘。

三、財務報表的比較

在瞭解了資產負債表及損益表後，接著就是要進行比較財務報表的表現，因為單看一年的報表，無法瞭解旅館經營成果的好壞；同樣的，只看自己公司的財務報表，不和旅館同業的報表做比較，當然也就不清楚自己的經營成果是優於同業的表現，亦或有許多待改進之處。所以可利用下列的四種方法，來進行財務報表的比較和分析，從這些比較分析中，更能判定旅館在管理或營運上的表現，且找出該檢討及待改進的地方，也可以替未來的財務資金的運用，做一個完善的規劃。

以下所要介紹的四種財務報表的分析比較方法分別為：

 1. 共同標準比較分析。

 2. 平均消費額與成本的比較分析。

 3. 趨勢分析。

 4. 比率分析。

第四節　共同標準比較分析

一、共同標準（Common Size）比較分析表

在進行比較共同財務報表前，要先瞭解兩個觀念，所謂的絕對改

變（absolute versus）是指報表上金額實際增減部分；至於相對改變（relative change）則是指隨金額增減所對應的增減百分比。也就是說在比較共同財務報表時，需要觀察年度之間的金額及百分比的變化情況，因此應先算出兩年之間的差額，再求百分比。一般而言，當報表的絕對改變達$10,000且相對改變達5％時，分析才有意義。至於比較共同標準報表的目的在於：

1. 分析一個旅館的資產結構、資本結構與營運結構，從結構的分配上去瞭解每一項目的消長變化。

2. 將無法比較的絕對數字轉換為同一型態，使報表的使用人，可以根據轉換後的報表和旅館同業之間或該旅館歷年的財務報表做比較，而減少因通貨膨脹因素所造成數字上的假象。

從表13-4，13-5，13-6，13-7，來做共同標準資產負債表比較以及共同標準損益表的比較，在比較損益表（表13-6）中可以看到2008年餐飲收入的成長相對於2007年，約增加10.1％，但在比較共同標準損益表時（表13-7）卻可以明確發現，其實2008年餐館收入佔總收入25.5％的比例，僅略高於2007年餐館收入佔總收入的比例（23.7％）。而在成本及費用部分，藉由比較共同標準損益表也可以清楚看到成本、各項費用及淨利佔總收入的比例，用此來分析各年度的成本或費用的支出是否有異常增加，進而影響淨利的減少。相同的例子可以看到2008年因為銷貨成本佔總收入的比例提高為39.3％，所以毛營利降低至60.7％；而在部門費用花費部分，不論是薪資、員工福利或其他營業費用，和2007年相比較之下，皆分別成長至35％、4.3％及8.1％，因而2008年度的淨利只佔總收入的13.3％。

因此，旅館管理者若只看金額的差異，會誤以為2008年餐館的營業額表現佳，而忽略其實兩年間，不論是餐廳、宴會廳、咖啡廳或吧台，各廳的收入比例佔總餐飲收入的比例其實是差不多的，若再分析成本及費用結構，亦可觀察到兩年之間的差異性並不是非常大。

表 13-4 比較資產負債表

| | 12 月 31 日 | | 兩年之間的差異 (2008-2007) | |
	2007 年	2008 年	增減額	%
資產				
流動資產				
現金	$687,000	$1,062,000	$375,000	54.6
應收帳款	693,000	756,000	63,000	9.1
有價證券	450,000	60,000	-390,000	-86.7
存貨	597,000	741,000	144,000	24.1
預付費用	156,000	147,000	-9,000	-5.8
總流動資產	$2,583,000	$2,766,000	$183,000	7.1
固定資產				
土地	$4,854,000	$4,854,000	0	
建築物	42,984,000	42,984,000	0	
設備	11,241,000	12,468,000	1,227,000	10.9
生財器具	768,000	852,000	84,000	10.9
	$59,847,000	$61,158,000	$1,311,000	2.2
減：累計折舊	(18,966,000)	(21,660,000)	(2,694,000)	(14.2)
總固定資產	$40,881,000	$39,498,000	-$1,383,000	-3.4
總資產	$43,464,000	$42,264,000	-$1,200,000	-2.8
負債及業主權益				
流動負債				
應付帳款	$576,000	$795,000	$219,000	38.0
應付費用	105,000	123,000	18,000	17.1
應付所得稅	369,000	327,000	-42,000	-11.4
預付保證金	15,000	54,000	39,000	260.0
即期抵押款	816,000	753,000	-63,000	-7.7
總流動負債	$1,881,000	$2,052,000	$171,000	9.1
長期負債				
應付債券	$24,387,000	$23,634,000	-$753,000	-3.1
業主權益				
普通股	$9,000,000	$9,000,000	0	0
保留盈餘	8,196,000	7,578,000	-$618,000	-7.5
總業主權益	$17,196,000	$16,578,000	-$618,000	-2.1
總負債及業主權益	$43,464,000	$42,264,000	-$1,200,000	-2.8

表 13-5　共同標準之比較資產負債表

| | 12 月 31 日 | | 共同標準% | |
	2007 年	2008 年	2007 年	2008 年
資產				
流動資產				
現金	$687,000	$1,062,000	1.6	2.5
應收帳款	693,000	756,000	1.6	1.8
有價證券	450,000	60,000	1.0	0.1
存貨	597,000	741,000	1.4	1.8
預付費用	156,000	147,000	0.4	0.3
總流動資產	$2,583,000	$2,766,000	6.0	6.5
固定資產				
土地	$4,854,000	$4,854,000	11.2	11.5
建築物	42,984,000	42,984,000	98.7	101.7
設備	11,241,000	12,468,000	25.9	29.5
生財器具	768,000	852,000	1.8	2.0
	$59,847,000	$61,158,000	137.6	144.7
減：累計折舊	(18,966,000)	(21,660,000)	(43.6)	(51.2)
總固定資產	$40,881,000	$39,498,000	94.0	93.5
總資產	$43,464,000	$42,264,000	100	100
負債及業主權益				
流動負債				
應付帳款	$576,000	$795,000	1.3	1.9
應付費用	105,000	123,000	0.2	0.3
應付所得稅	369,000	327,000	0.8	0.8
預付保證金	15,000	54,000	0.1	0.1
即期抵押款	816,000	753,000	1.9	1.8
總流動負債	$1,881,000	$2,052,000	4.3	4.9
長期負債				
應付債券	$24,387,000	$23,634,000	56.1	55.9
業主權益				
普通股	$9,000,000	$9,000,000	20.7	21.3
保留盈餘	8,196,000	7,578,000	18.9	17.9
總業主權益	$17,196,000	$16,578,000	39.6	39.2
總負債及業主權益	$43,464,000	$42,264,000	100	100

表 13-6　比較餐飲部門損益表

	1月1日～12月31日		兩年之間的差異（2008-2007）	
	2007 年	2008 年	增減金額	增減百分比
收入				
餐館	$ 6,048,000	$6,657,000	$609,000	10.1
咖啡館	5,877,000	6,051,000	174,000	3.0
宴會廳	7,836,000	7,233,000	-603,000	-7.7
客房服務	2,451,000	2,478,000	27,000	1.1
吧台	3,336,000	3,654,000	318,000	9.5
總收入	$25,548,000	$26,073,000	$525,000	2.1
銷貨成本				
食物成本	$10,575,000	$11,211,000	$636,000	6.0
減：員工供餐	(903,000)	(975,000)	(72,000)	(8.0)
淨食物成本	9,672,000	10,236,000	564,000	5.8
毛利	$15,876,000	$15,837,000	-$39,000	-2.5
部門費用				
薪資費用	$ 8,322,000	$ 9,135,000	$813,000	9.8
員工福利	1,035,000	1,134,000	99,000	9.6
餐具	213,000	234,000	21,000	9.9
清潔用品	192,000	204,000	12,000	6.3
裝潢費	66,000	54,000	-12,000	-18.2
客用耗材	195,000	210,000	15,000	7.7
清洗費用	465,000	552,000	87,000	18.7
執照費	102,000	105,000	3,000	2.9
布巾	111,000	126,000	15,000	13.5
菜單製作費	60,000	75,000	15,000	25.0
雜項費用	24,000	33,000	9,000	37.5
文具費	147,000	171,000	24,000	16.3
印刷費	141,000	138,000	-3,000	-2.1
銀器	69,000	63,000	-6,000	-8.7
制服	93,000	72,000	-21,000	-22.6
烹調用具	51,000	54,000	3,000	5.9
總費用	11,286,000	12,360,000	1,074,000	9.5
部門淨利	$4,590,000	$3,477,000	$-1,113,000	-24.2

表 13-7 共同標準之比較損益表──餐飲部門

	2007 年	2008 年	2007 年度(%)	2008 年度(%)
收入				
餐館	$ 6,048,000	$6,657,000	23.7	25.5
咖啡館	5,877,000	6,051,000	23.0	23.2
宴會廳	7,836,000	7,233,000	30.7	27.7
客房服務	2,451,000	2,478,000	9.6	9.5
吧台	3,336,000	3,654,000	13.0	14.1
總收入	$25,548,000	$26,073,000	100	100
銷貨成本				
食物成本	$10,575,000	$11,211,000	41.4	43.0
減：員工供餐	(903,000)	(975,000)	(3.5)	(3.7)
淨食物成本	9,672,000	10,236,000	37.9	39.3
毛利	$15,876,000	$15,837,000	62.1	60.7
部門費用				
薪資費用	$ 8,322,000	$ 9,135,000	32.6	35.0
員工福利	1,035,000	1,134,000	4.0	4.3
其他營業費用	1,929,000	2,091,000	7.5	8.1
總費用	11,286,000	12,360,000	44.1	47.4
部門淨利	$4,590,000	$3,477,000	18.0	13.3

二、平均消費額與成本的比較分析

表 13-8 平均消費額與成本的比較分析

比較平均每位消費者的消費額、成本及淨利—餐飲部門

	2007 年 12 月 31 日			2008 年 12 月 31 日		
	收入	來客數	平均消費額	收入	來客數	平均消費額
部門						
餐館	$18,144,000	35,130	$516	$19,971,000	36,210	$552
咖啡館	17,631,000	71,200	248	18,153,000	78,200	232
宴會廳	23,508,000	60,190	391	21,699,000	50,780	427
客房服務	7,353,000	16,870	436	7,434,000	17,110	434
吧台	10,008,000	32,170	311	10,962,000	35,490	309
總額	$76,644,000	215,560	$356	$78,219,000	217,790	$359
	成本	來客數	平均成本	成本	來客數	平均成本
營業成本						
淨食物成本	$29,016,000	204,200	$142	$30,708,000	211,500	$145
薪資費用	24,966,000	204,200	122	27,405,000	211,500	129
員工福利	3,105,000	204,200	15	3,402,000	211,500	16
其他費用	5,787,000	204,200	28	6,273,000	211,500	29
總成本	$62,874,000	204,200	307	$67,788,000	211,500	320
淨利	$13,770,000	204,200	$67	$10,431,000	211,500	$49

2007 年：

$$每位顧客的平均消費額 = \frac{收入}{來客數}$$

在餐館收入部分，每位顧客平均消費額為

$$\$18,144,000 \div 35,130 = \$516$$

在總收入部分，每位顧客總平均消費額為

$76,644,000 ÷ 215,560 ＝$356

$$每位顧客的平均成本＝\frac{成本}{來客數}$$

食物成本部分，每位顧客的平均食物成本為

$29,016,000 ÷ 204,200 ＝$142

總成本部分，每位顧客的總平均成本為

$62,874,000 ÷ 204,200 ＝$307

淨利部分，每位顧客的平均淨利為

$13,377,000 ÷ 204,200 ＝$67

　　上述公式主要說明旅館可以將各部門的收入、成本或費用分別計算，然後再比較不同年度之間的差異，以分析旅館的營運狀況。從平均消費額及平均銷售成本可以進一步分析收入及成本的增減是否會對營業結果產生影響，進而探討到底是成本比重過高？還是售價訂的過低，以至於淨利一直無法提高？

　　從表 13-8 中我們可以觀察到，在餐飲部門收入部分，2008 年只有餐廳及宴會廳的每位顧客的平均消費額是增加的，其餘各廳的平均消費額都是減少，但部門收入的總平均額卻是增加，可見得此旅館在餐飲方面的表現上，仍是以宴會廳及餐廳的收入為主。但是再分別比較餐廳及宴會廳在收入及來客數的表現，便可以發現其實只有餐廳是呈現增加的趨勢。宴會廳在 2008 年的收入不但比 2007 年減少$1,809,000（約 7 ％），其來客數和去年相比也減少 9,410 人（約 15 ％）；而每位顧客的平均成本，2008 年也成長約 4.2 ％，因而同年的淨利和 2007 年相較便下跌至$49（約 26.8 ％）。

　　此時，管理者便可依上述的資料來思索是否因為宴會廳在訂價方面過高，導致來客數減少，以至每位顧客所需負擔的成本高，造成雖

然餐飲部門的總收入提高，但總收入升高的比例（0.8％）和成本增加的比例差距大，致使淨利減少的幅度更高。因此，改善的方式到底是要維持高價格，但減少顧客數來維持利潤？還是利用低價的方式，吸引多數顧客以降低平均成本？亦或想辦法減少成本或費用的支出以提高淨利？

第五節　趨勢分析（Trend Analysis）

　　單單比較報表兩年之間的不同處，或許可以從差異之中看出營運缺失的端倪，但也有可能因為異常事件的發生導致報表呈現的數字讓財務報表的使用人對企業的營運狀況有所誤解。為解決上述的缺點，因而需要藉由趨勢分析的方式，從長期的觀察來解讀報表的資料；另外也可以利用趨勢分析來預測未來的趨勢、編制預算或做決策。至於如何做趨勢方式呢？茲以下述的例子（表A）來作個說明。

表 A

年	收入	收入變動情形	變動百分比
1	$600,000		
2	630,000	＋ $30,000	＋ 5 ％
3	667,800	＋ 37,800	＋ 6 ％
4	734,580	＋ 66,780	＋10 ％
5	808,038	＋ 73,458	＋10 ％
6	840,000	＋ 31,962	＋ 4 ％

　　就第二年和第一年的收入相比，其收入變動情形為＄630,000－＄600,000＝＄30,000；而該月份的變動百分比為（＄30,000÷＄600,000）×100＝5％。因而我們得知收入在前六年的表現是先大

幅成長，然後再逐漸減少。

　　同樣的，在做趨勢分析時若只單看某一項目的變化，只能看出該項目的表面變化而較無實質的意義。若能將相關的項目一起用指數趨勢做趨勢分析，則分析出來的結果對旅館而言會較有幫助。

　　承前例，表 B 加入成本及指數資料來分析收入與成本的關係。

表 B

年	收入	成本	收入指數	成本指數
1	$600,000	$180,000	100	100
2	630,000	193,000	105	107
3	667,800	216,000	111	120
4	734,580	241,000	122	134
5	808,038	262,000	135	146
6	840,000	262,000	140	146

第二年收入指數的計算方式

$$\frac{\$\ 630,000}{\$\ 600,000} \times 100 = 105$$

第五年 成本指數計算方式

$$\frac{\$\ 262,000}{\$\ 180,000} \times 100 = 146$$

　　先就收入指數及成本指數增減的情況來看，明顯可以看到成本指數增加的速度較快，而這項情況顯然不是旅館管理者所預期的，因而此時就得面臨是否提高售價以增加收入的考量，另一方面亦需思索：來店消費的客數是否會因售價的提高而降低？售價的提高或許反而造成收入降低的可能性。

　　其次，收入或成本指數皆呈現增加的情況來看，會有每年收入或成本增加的迷思。在分析指數趨勢時，要注意到所謂的通貨膨脹（in-

flation）的問題，也因此必須做些調整的動作，也就是將歷史成本調成現值（current dollars）後，使比較的基準點一致後，分析的數字才有意義。接下來以一個例子來說明：

假設美東速食店近五年來的收入、變動百分比及各年度的物價指數如表C所示：

<div align="center">表 C</div>

年度	當年物價指數	收入	收入變動情況	變動百分比
1	105	$630,000	0	0
2	111	667,800	$37,800	6 ％
3	122	734,580	66,780	10 ％
4	135	808,038	73,458	10 ％
5	140	840,000	31,962	4 ％

從表C可以觀察到近五年來不僅是物價指數上漲，收入也呈現增加的情形，雖然在額度的變動上時大時小，但就整個趨勢來看，美東速食店的確是每年的收入都是呈現增加的情況。

然而，五年前$1的價值和五年後$1的價值當然不同，當財務報表的使用人是採用趨勢分析來觀察企業的營收表現時，確實需要將通貨膨脹或緊縮的狀況考量進去。因此需要將歷史成本的價格調成現值，使各年的比較基準點一致，如此分析起報表才不會被數字增加的假象所誤導。將歷史成本調成現值的公式如下：

$$現值＝歷史成本 \times \frac{現值指數}{歷史成本指數}$$

若將表C的歷史成本調成現值，則其結果如表D：

年度	物價指數	收入之歷史成本 × 現值指數 / 歷史成本指數 =	現值
1	105	$630,000 × 140 /105 =	$840,000
2	111	667,800 × 140 /111 =	842,270
3	122	734,580 × 140 /122 =	842,960
4	135	808,038 × 140 /135 =	837,965
5	140	840,000 × 140 /140 =	840,000

　　將歷年收入轉換成現值後可以發現，雖然收入之歷史成本五年來呈現增加的現象，但轉換成現值後便可以觀察到其實收入並沒有增加，反倒是出現遞減的情形，想必這不是管理當局或報表閱讀人樂於見到的數字。

　　假如餐廳的收入指數不易取得，管理者可以利用當年客人平均消費額當作指數指標。

第六節　比率分析（Ratio Analysis）

　　所謂比率分析就是將財務報表中具有意義的兩個相關項目（如：流動資產與流動負債）來計算比率，就該比率本身或其變動情形以判斷某種隱含的意義。此種分析必須與過去設定之標準，或同業之比率相比較才能顯示其意義。與過去比較可以瞭解目前與過去的差異，與同業比較可以知道企業與競爭對手之間的關係。

　　分析此財務報告時，單項的數字，例如：利潤或銷貨所能提供的資料有限；通常報表閱讀者所關心的是一些相對的比較數字，譬如今年與去年的利潤比較，旅館與競爭者的銷貨比較，或是利潤與銷貨之比較。換句話說，進行比率分析的時候，兩個數字之間必定要有相關性，如此解釋起來才有意義。比率分析必須要依據二個報表的資料來

進行分析，也就是損益表及資產負債表，本節的比率分析即根據表 13-9 及表 13-10 的資料來分析。

一般而言，對於比率分析的結果較重視的有旅館的管理者、債權人及旅館的投資者（股東）。管理者所著重的是在營業比率的部分，因為他要根據營業比率來檢視旅館的經營是否有達到預定的目標，藉由營業比率的高低，不僅可檢討目前的經營成果，還可配合旅館內外環境的變化對未來的經營情況做一預測。

債權人則關心他的借款日後能否收回，並估計旅館償債能力的風險。另一方面，債權人也會利用部分的比率分析來衡量評估借貸時的條

表 13-9　美東國際旅館 2008 年度損益表

美東國際旅館 損益表 2008 年度		
總收入		$35,256,000
銷貨成本		(6,582,000)
毛利		$28,674,000
營業費用		
薪資費用	$9,576,000	
其他費用	6,042,000	(15,618,000)
未分配營業費用		$13,056,000
行政費用	$2,037,000	
行銷費用	621,000	
維修費用	1,062,000	
能源成本	753,000	(4,473,000)
扣除固定費用前之盈餘		8,583,000
財產稅	1,464,000	
保險費用	393,000	
折舊費用	2,757,000	(4,614,000)
稅前息前盈餘		$ 3,969,000
利息費用		(1,557,000)
稅前淨利		2,412,000
所得稅		(1,206,000)
稅後淨利		$ 1,206,000

表 13-10 美東國際旅館資產負債表

<div align="center">
美東國際旅館

資產負債表

12 月 31 日
</div>

	2007 年	2008 年
資產		
流動資產		
現金	$ 380,000	$ 762,000
應收帳款	1,293,000	1,350,000
有價證券	462,000	60,000
存貨	290,000	400,000
預付費用	144,000	147,000
總流動資產	$ 2,569,000	$ 2,719,000
固定資產		
土地	$ 1,815,000	$ 1,815,000
建築物	24,804,000	26,472,000
家具及設備	5,247,000	6,605,000
瓷器、玻璃、銀器、床單、桌布	468,000	549,000
	$ 32,334,000	$ 35,441,000
減：累計折舊	(9,903,000)	(12,660,000)
總固定資產	$ 22,431,000	$ 22,781,000
總資產	$ 25,000,000	$ 25,500,000
負債		
流動負債		
應付帳款	$ 570,000	$ 495,000
應付費用	114,000	126,000
應付所得稅	360,000	627,000
貸方餘額	15,000	24,000
短期債券	807,000	780,000
總流動負債	1,866,000	2,052,000
長期負債		
應付票券	$ 15,217,000	$ 14,325,000
總負債	$ 17,083,000	$ 16,377,000
業主權益		
普通股（流通在外股數：45,000 股）	$ 6,000,000	$ 6,000,000
保留盈餘	1,917,000	3,123,000
總股東權益	$ 7,917,000	$ 9,123,000
總負債及股東權益	$ 25,000,000	$ 25,500,000

商業遊想 產業管理

件以保護自身的權利不會受損，例如：有的債權人會要求旅館，在任何時候都要維持最低額度的工作股本。至於投資者當然是利用比率分析來評估他的投資風險及其投資報酬率。

　　每一項比率的數字不能同時滿足旅館管理者、債權人及投資者的預期心理，因而在分析下述的比率時，分析者應清楚他所持有的立場為何？究竟是站在管理者的角度來看營運比率？還是站在債權人的角度？

一、短期償債比率（Current Liquidity Ratios）

（一）流動比率 $=\dfrac{流動資產}{流動負債}$

$$2007\ 年流動比率 = \frac{\$2,569,000}{\$1,866,000} = 1.38$$

$$2008\ 年流動比率 = \frac{\$2,719,000}{\$2,052,000} = 1.33$$

　　流動比率是短期償債比率中最常被使用的一項比率分析，其主要目的就是要衡量旅館的短期償債能力及營運資金是否充足。理想的情況，對於旅館來說，流動比率維持在 1.5，可以算是較安全的範圍，足以維持正常營運。至於汽車旅館或餐館則可以維持在 1 左右。

　　債權人偏好高的流動比率，因為高的流動比率表示一旦有短期債務發生時，旅館有足夠的流動資產去償債，這對債權人而言是比較有保障的。相對地，旅館的所有人則偏向低的流動比率，因為流動比率高表示有太多的現金投入在工作股本裡，而未將現金拿去做更有效的運用（例如：投資）；過高的流動比率，也顯示出旅館的存貨過多，或是有太多的應收帳款未收回。存貨多除了透露旅館的使用率不高，

另一方面亦可解釋為採購預算未妥當執行；而過多的應收帳款未收回則說明了旅館的催收帳款工作未適當執行。

　　至於旅館的經營者，則是要試著讓旅館的流動比率，能同時滿足旅館的債權人及業主的偏好。

　　若是要改善流動比率的高低，則有下列四個方法：

1. 減少應付帳款。

2. 重新簽約找長期借款。

3. 業主自行投資。

4. 賣掉長期資產以換取現金。

(二) 酸性比率 $= \dfrac{現金＋應收帳款＋有價證券}{流動負債}$

2008 年酸性比率 $= \dfrac{\$762,000 ＋\$1,350,000 ＋\$60,000}{\$2,052,000} = 1.06$

　　對於一般企業而言，因為存貨是所有流動資產變現性最差的，因而一但企業面臨清算時，存貨過多將促使企業遭致更大的損失，因而在衡量企業的短期償債能力時，須將存貨扣除掉來計算。

　　但因旅館業的存貨量較小，主要的原因是旅館能在短期內將存貨轉成總收入、現金或應收帳款，因此旅館業在流動比率及酸性比率之間的差異不大。所以，旅館的所有人、債權人及經營者三方對於酸性比率的高低與流動比率的態度是一致的。

(三) 應收帳款佔總收入的比率 $= \dfrac{平均應收帳款}{總收入} \times 100$

應收帳款佔總收入的比率 $= \dfrac{\left[(\$1,293,000 ＋\$1,350,000)\div 2\right]}{\$35,256,000} \times 100$

$= 3.748 \%$

以美東洲際旅館為例，應收帳款佔總收入的比例約 3.75 %，至於一般餐旅業在該比率的表現上，大約當介於 4 ～ 8 %之間；比率最高的通常為俱樂部，其應收帳款佔總收入的比率約為 10 ～ 12 %之間。

一般說來，像麥當勞得來速之類的產業是不會有應收帳款的情形發生，現在旅館或餐館接受客人付款的方式多為現金或信用卡付款，而在財務報表的表達上，信用卡的消費額通常都被視同為現金科目項。所以旅館或餐館會有應收帳款的情形多半是因為該旅館或餐館對於長期合作的公司，允許其公司員工來旅館或餐館消費時使用簽帳的方式；對於俱樂部而言，會員可憑藉會員卡簽帳，每月底再和俱樂部結算一次，故其應收帳款佔總收入的比率會較高。

(四) 應收帳款週轉率 $= \dfrac{平均應收帳款}{總收入}$

$$應收帳款週轉率 = \frac{\$35,256,000}{\$1,321,500} = 26.68$$

應收帳款週轉率，主要是要計算旅館一年收取應收帳款的次數，每一家旅館或餐館接受客人付款的方式不盡相同，例如：速食店全以現金交易而旅館可接受信用卡付款，故應收帳款週轉率在餐旅館的表現上可從 10～30 次不等。基本上計算應收帳款週轉率的主要原因，是要方便計算平均應收帳款收現天數。

(五) 平均應收帳款收現天數 $= \dfrac{365}{應收帳款週轉率}$

$$平均應收帳款收現天數 = \frac{365}{26.68} = 14（天）$$

平均應收帳款的收現天數愈高，表示旅館在催收帳款的執行效率高，一旦收現天數延長，就需要評估信用政策的執行績效並考量是否

加強催收帳款的速度及方式。一般說來，旅館的所有人及債權人希望平均應收帳款收現天數愈少愈好；管理者則偏愛較長的收現天數。

二、 長期償債比率（Long Term Solvency Ratios）

(一) 總資產對總負債比率 $=\dfrac{總資產}{總負債}$

2007 年　總資產對總負債比率 $=\dfrac{\$25,000,000}{\$17,083,000}=1.46$

2008 年　總資產對總負債比率 $=\dfrac{\$25,000,000}{\$16,377,000}=1.56$

2007 年總資產對總負債的比率 1.46 代表當年每一元的負債有 1.46 元的資產做準備。

總資產對總負債比率的意義相似於流動比率，其主要的差異性在於旅館長時間對於負債管理的能力。因此，債權人為了確保能收回其借款，當然會希望旅館的總資產對總負債比率能高於 2。因為當總資產對總負債的比率為 1 時，雖然表現上看來旅館的總資產剛好可以償還總負債，但無形資產（例如：商譽）是無法轉換成現金用來抵償債務的；另一方面，倒不需要那麼悲觀。

(二) 負債比率 $=\dfrac{總負債}{總資產}$

2007 年　負債比率 $=\dfrac{\$17,083,000}{\$25,000,000}=0.68$

2008 年　負債比率 $=\dfrac{\$16,377,000}{\$25,000,000}=0.64$

負債比率 0.68 表示當年每一元的總資產中，6 角 8 分是借貸而來，其中的 3 角 2 分是自有資金。

負債比率是用來衡量債權人所提供資金的百分比。就餐旅業較理想的狀況而言，總資產應該有 60～90 ％是靠融資，而 10～40 ％則是業主的自有資金。

債權人偏好低的負債比率，因為負債比率越低，旅館面臨清算時對債權人越有保障。另一方面，對業主而言，財務槓桿可使旅館的盈餘擴大，旅館業主可因此而獲利更多。

(三) 總負債對總業主權益比率 = $\dfrac{總負債}{總業主權益}$

2007 年　總負債對總業主權益比率 = $\dfrac{\$17,083,000}{\$\ 7,917,000}$ = 2.16

2008 年　總負債對總業主權益比率 = $\dfrac{\$16,377,000}{\$\ 9,123,000}$ = 1.80

此比率主要是要看債權人和業主對投資該旅館所投入的比例。就 2007 年來看，總負債對總業主權益比率為 2.16，可以被解釋為業主每投資\$1 的情況下，債權人卻是借款給業主\$2.16，換句話說，債權人借款的比率反而比業主自身投資還高，造成債權人會擔心業主會還不出錢來，也就是債權人所需負擔的風險較高。2008 年時，該比率已提升為 1.80，表示在旅館的經營上，業主借款的比率已減少，債權人所需承擔的風險已減少。

雖然債權人因風險的關係，而希望旅館在該項比率的表現上能愈低愈好，但是站在旅館業主的角度，總負債對總業主權益比率的比率愈高，表示其財務槓桿的使用情況愈佳，獲利也較高。至於如何使用財務槓桿，接下來會有詳細說明。

三、財務槓桿（Leverage）

　　旅館利用負債融資的資金來經營旅館，負責融資的程度稱為財務槓桿，而其主要的用意有三：

1. 利用負債來籌措資金，股東能維持旅館的控制權且可限制投資。
2. 旅館所有者所提供的資金（權益）是債權人的保障，如果權益很小，則旅館的風險大部分將由債權人承擔。
3. 如果旅館由投資所賺的錢能大於所需要支付的利息時，所有者資本的報酬相對擴大。

　　利用財務槓桿可以檢視業主在投資旅館時，是以全額現金投資的方式還是運用融資的方式？如此不僅可運用的現金增加，也可獲得較高的投資報酬率。

　　假設在所需投資額皆為$7,500,000 的情況下，且利息費用皆為融資金額的 10 ％條件下，利用上表的三個方案我們可以選擇那一個方案的投資報酬率較佳。

1. A 方案

　　旅館所需的投資額$7,500,000 皆由業主自行投資，扣除所得稅後，淨利為$750,000，而其投資報酬率為 10 ％。

2. B 方案

　　旅館所需的投資額由業主自行投資$3,750,000（50 ％），另外 50 ％的資金則是利用融資的方式取得，扣除利息費用及所得稅後，其稅後淨利為$562,500。雖然 B 方案的淨利看起來比 A 方案的稅後淨利$750,000 低，但其投資報酬率卻有 15 ％，比 A 方案的投資報酬率還高。

表 13-11　財務槓桿投資報酬方案

	A 方案	B 方案	C 方案
所需投資額	$7,500,000	$7,500,000	$7,500,000
業主投資	$7,500,000	$3,750,000	$1,500,000
貸款	0	3,750,000	6,000,000
扣除利息費用前之稅前淨利	1,500,000	1,500,000	1,500,000
利息費用	0	(375,000)	(600,000)
稅前淨利	$1,500,000	$1,125,000	$900,000
所得稅（50％）	(750,000)	(562,500)	(450,000)
淨利	$750,000	$562,500	$450,000
投資報酬率	$\frac{\$\ 750,000}{\$7,500,000} \times 100$ $= 10\%$	$\frac{\$\ 562,500}{\$3,750,000} \times 100$ $= 15\%$	$\frac{\$\ 450,000}{\$1,500,000} \times 100$ $= 30\%$

3. C 方案

　　旅館所需的投資額，業主只自行投資 20％（$1,500,000），其餘所需投資額皆由貸款取得，扣除$600,000 利息費用及$450,000 所得稅後，其稅後淨利為$450,000，是三個方案中最低的，但相對的，業主的投資報酬率卻是最高（30％）。

　　從三個方案中我們可以看到：業主借愈多的錢來投資或許比全額現金投資獲得較高的投資報酬率。其原因在於利息費用可扣抵所得，利用負債融資可以減少稅負的支出，投資者可以得到更多的營業收入。

(一) 利息保障倍數比率 $= \dfrac{息前稅前盈餘}{利息費用}$

利息保障倍數比率 $= \dfrac{\$3,969,000}{\$1,557,000} = 2.55$

利息保障倍數比率除了可用來確認槓桿原理能否完整發揮，另一

方面也可用來衡量營業所得支付每年利息成本的程度，而最好的情況是比率能高於 2。

　　無論是債權人、擁有人或管理者都喜於看到利息保障倍數比率的數字愈高愈好。對債權人而言，高比率表示可減少其借款風險，借款能被收回的機率較高；對旅館業主來說，比率愈高就表示財務槓桿程度高，其投資報酬率也就較高；當債權人及旅館業主都對高比率感到滿意時，旅館的管理者也就樂見其成。

四、投資報酬率（Profitability Ratios）

　　計算投資報酬率的方法一般有三個方式，分別為：

1. 稅前淨利的投資報酬率。
2. 稅前息前的投資報酬率。
3. 稅後淨利報酬率。

　　在計算資產投資報酬率時也需要考量資產是要用帳面價值來計算或是採用市場價值來計算。一般而言，固定資產的市場價值都會高於帳面的價值。

　　會有這麼多的計算方式及分析角度，主要原因就是旅館經營者、旅館投資者及債權人三方面所重視的項目不同。旅館經營者可以藉由投資報酬率，來瞭解旅館是否有效運用旅館資產來提高營運績效；至於旅館投資者可以藉由股東投資報酬率、每股盈餘及本益比的分析來瞭解評估，是否要繼續投資該旅館；而旅館債權人則會依據資產報酬率的高低，來評估借錢給旅館的風險，一般說來，債權人對於高的資產報酬率較有興趣，表示旅館有能力償還其負債。

　　以下將分別介紹投資報酬率、淨投資報酬率、股東投資報酬率、每股盈餘、及本益比等比率。

$$(一) 投資報酬率 = \frac{稅前息前盈餘}{總平均資產} \times 100$$

$$投資報酬率 = \frac{\$3,969,000}{(\$25,000,000 + \$25,500,000) \div 2} \times 100 = 15.7\%$$

投資報酬率主要是衡量管理者,是否有效運用旅館資產以賺取利潤。加入利息費用一起計算的原因,是想瞭解投資報酬率是否高於流動市場利息費用比率(current market interest rate),以確保固定資產的投入或融資的金額不會造成旅館支付龐大利息的負擔。

$$(二) 淨投資報酬率 = \frac{後淨利}{總平均資產} \times 100$$

$$淨投資報酬率 = \frac{\$1,206,000}{(\$25,000,000 + \$25,500,000) \div 2} \times 100 = 4.78\%$$

淨投資報酬率雖然也是在衡量旅館投資於資產的獲利效率,但不同於毛回收率,獲利率在計算上已扣除利息費用及應付之所得稅,換句話說,計算獲利率的前提是已扣除應付之費用後所得之淨利。如此,利用獲利率便可以衡量取得再投資資金的可行性。惟要注意的是,在資產的衡量上仍要注意市價及帳面價值所帶來的影響。

$$(三) 股東投資報酬率 = \frac{稅後淨利}{平均股東權益} \times 100$$

$$股東投資報酬率 = \frac{\$1,206,000}{(\$7,917,000 + \$9,123,000) \div 2} \times 100 = 14.16\%$$

股東投資報酬率是在衡量股東投資於企業的真正報酬率,也被稱為淨值報酬率,最能反映投資者真正的淨值報酬。

(四) 稅前營業獲利率

所謂稅前營業淨利，所指的營業淨利除了尚未支付所得稅以外，還包括未扣除的保險、折舊等固定費用，僅是營業收入扣除掉銷貨成本及各項費用所得的淨利，稅前營業獲利率是稅前營業淨利（損）與總營業收入之比率。

96 年個別國際觀光旅館稅前營業獲利率表現較佳前十名，依序為台北晶華 41.56 ％、涵碧樓 27.88 ％、西華 27.54 ％、台北老爺 25.89 ％、礁溪老爺 25.73 ％、國聯 23.94 ％、豪景 21.65 ％、國賓 21.26 ％、墾丁凱撒 20.60 ％及台北君悅大飯店 19.75 ％；至於其餘個別國際觀光旅館之稅前營業獲利率詳見表 13-13。

(五) 稅前獲利率

稅前獲利率是稅前淨利（損）與總營業收入之比率。

96 年國際觀光旅館之稅前獲利率總計為 10.04 ％詳情請見表 13-12。若依地區別細分：則以台北地區 16.38 ％為最高，次為桃竹苗地區 13.68 ％，風景區 10.77 ％，花蓮地區 5.21 ％，而高雄、台中及其他地區旅館之稅前獲利率則都為負數。

96 年個別國際觀光旅館稅前獲利率表現較佳前五名，依序為台北老爺 52.67 ％、西華 47.02 ％、華園 46.71 ％、台北凱撒 45.25 ％、台北晶華 44.35 ％，其餘個別國際觀光旅館之稅前獲利率則迅速降至 25 ％左右，詳見表 13-13。

(六) 稅前投資報酬率

稅前投資報酬率是稅前淨利（損）與資產總額之比率。

表 13-12 及表 13-13 是台灣地區 96 年國際觀光旅館分區及個別旅館的稅前營業獲利率、稅前獲利率及稅前投資報酬率分析表，從下面

二個表中，可以清楚看到各地區及各別旅館的投資報酬，有很大的差異，足見從財務報酬上的分析，可以充分反映餐旅館管理的績效。

96 年個別國際觀光旅館稅前投資報酬率表現較佳前五名，依序為台北國賓 2,272.45 %、新竹國賓 1,275.78 %、高雄國賓 310.91 %、三家國賓飯店稅前投資報酬率都在 300 %以上，再來是台北凱撒 170.39 %、晶華 29.59 %，其餘個別國際觀光旅館之稅前投資報酬率則大幅下降至 16 %以下，詳見表 13-13。

旅館的業主或股東最重視的，是股東投資報酬率的表現，投資報酬率反映旅館的實際經營情況，也決定了是否能再吸引股東繼續投資。

如果旅館同時發行普通股及特別股時，分子的稅後淨利還須扣除發放給特別股的股利，而在平均股東權益的部分則是以普通股來計算。

表13-12　九十六年國際觀光旅館稅前營業獲利率、稅前獲利率及稅前投資報酬率分析表（依地區別區分）

地　　區	稅前營業獲利率	稅前獲利率	稅前投資報酬率
台 北 地 區	15.96 %	16.38 %	7.47 %
高 雄 地 區	4.01 %	-3.66 %	-1.03 %
台 中 地 區	0.57 %	-8.63 %	-1.52 %
花 蓮 地 區	5.60 %	5.21 %	1.75 %
風 　景　 區	12.48 %	10.77 %	2.71 %
桃竹苗地區	12.92 %	13.68 %	4.90 %
其 他 地 區	-4.78 %	-7.33 %	-2.88 %
總 　　　計	11.60 %	10.04 %	3.59 %

資料來源：《中華民國 96 年台灣地區國際觀光旅館營業分析報告》，頁 94。

表13-13　九十六年個別國際觀光旅館稅前營業獲利率、稅前獲利率及稅前投資報酬率分析表

旅館名稱	稅前營業獲利率	稅前獲利率	稅前投資報酬率
圓山大飯店	2.92 %	12.45 %	2.57 %
國賓大飯店	21.26 %	21.60 %	2,272.45 %
台北華國大飯店	-3.96 %	-72.32 %	-16.61 %
華泰王子大飯店	10.43 %	-1.89 %	-0.80 %
國王大飯店	-0.49 %	1.96 %	0.75 %
豪景大飯店	21.65 %	13.37 %	4.30 %
台北凱撒大飯店	45.25 %	45.25 %	170.39 %
康華大飯店	12.90 %	18.27 %	4.52 %
神旺大飯店	6.08 %	6.52 %	18.46 %
兄弟大飯店	7.02 %	3.14 %	3.59 %
三德大飯店	10.59 %	31.59 %	11.04 %
亞都麗緻大飯店	11.13 %	-13.97 %	-5.49 %
國聯大飯店	23.94 %	15.27 %	2.83 %
台北寒舍喜來登大飯店	3.23 %	3.71 %	3.89 %
台北老爺大酒店	25.89 %	52.67 %	10.43 %
福華大飯店	18.16 %	19.92 %	3.63 %
台北君悅大飯店	19.75 %	21.37 %	16.32 %
晶華酒店	41.56 %	44.35 %	29.59 %
西華大飯店	27.54 %	47.02 %	5.77 %
遠東國際大飯店	1.84 %	1.56 %	3.83 %
六福皇宮	0.77 %	0.00 %	0.00 %
美麗信花園酒店	8.32 %	7.23 %	2.38 %
華王大飯店	9.82 %	10.22 %	6.64 %
華園大飯店	3.53 %	46.71 %	5.86 %
高雄國賓大飯店	4.25 %	5.11 %	310.91 %
漢來大飯店	9.13 %	2.07 %	0.42 %
高雄福華大飯店	12.85 %	15.05 %	5.20 %
高雄金典酒店	-9.64 %	-43.57 %	0.56 %
寒軒國際大飯店	0.89 %	0.51 %	1.82 %

商業遊憩產業管理

旅館名稱	稅前營業獲利率	稅前獲利率	稅前投資報酬率
麗尊大酒店	8.68 %	5.88 %	1.82 %
全國大飯店	2.27 %	-12.22 %	-2.58 %
通豪大飯店	7.72 %	7.69 %	3.56 %
長榮桂冠酒店(台中)	17.71 %	17.57 %	3.41 %
台中福華大飯店	16.77 %	16.26 %	8.05 %
日華金典酒店	-35.08 %	-61.39 %	-5.56 %
花蓮亞士都飯店	-0.61 %	-0.61 %	-0.37 %
統帥大飯店	-1.72 %	-1.41 %	-0.99 %
中信大飯店(花蓮)	-7.14 %	-4.03 %	-1.39 %
美侖大飯店	2.77 %	1.72 %	0.65 %
遠雄悅來大飯店	14.14 %	12.80 %	3.36 %
陽明山中國麗緻大飯店	12.27 %	24.75 %	3.41 %
涵碧樓大飯店	27.88 %	24.36 %	3.60 %
曾文.山芙蓉渡假大酒店	-29.44 %	-41.65 %	-8.96 %
高雄圓山大飯店	-25.68 %	-24.71 %	-16.45 %
凱撒大飯店	20.60 %	15.63 %	7.06 %
墾丁福華渡假飯店	11.50 %	8.94 %	2.54 %
知本老爺大酒店	-0.70 %	6.71 %	2.24 %
天祥晶華度假酒店	-13.82 %	-14.84 %	-4.54 %
礁溪老爺大酒店	25.73 %	23.16 %	5.86 %
桃園大飯店	18.18 %	20.16 %	11.09 %
大溪別館	-6.19 %	-6.17 %	-0.30 %
新竹老爺大酒店	12.33 %	12.63 %	8.63 %
新竹國賓大飯店	15.68 %	16.45 %	1,275.78 %
耐斯王子大飯店	-37.20 %	-39.99 %	-18.75 %
台南大飯店	7.24 %	7.65 %	3.89 %
大億麗緻酒店	7.95 %	6.23 %	8.90 %
台糖長榮酒店(台南)	-9.62 %	-9.60 %	-2.74 %
娜路彎大酒店	-1.56 %	-11.77 %	-1.73 %
合　　計	11.60 %	10.04 %	3.59 %

資料來源：《中華民國96年台灣地區國際觀光旅館營業分析報告》，頁95。

(七) 每股盈餘＝$\dfrac{稅後淨利}{平均流通在外股數}$

$$＝\frac{\$1,206,000}{\$45,000}＝\$26.8$$

　　旅館的股東除了留心其投資報酬率外，對於每股盈餘也是非常關心，每股盈餘的表現好壞將會影響既有的股東及潛在的投資者是否在公開市場買賣該旅館的股票，一旦每股盈餘表現差，股東撤資，管理者在旅館的經營上會更加窒礙難行。

(八) 本益比＝$\dfrac{每股市價}{每股盈餘}$

　　假設每股市價為 $300，則每股本益比為：

本益比＝$\dfrac{\$300}{\$26.8}＝$ 11.19（倍）

　　本益比是用來表示投資者對公司每元的利潤所願意支付的價格。本益比的高低也是會影響股東是否繼續持有旅館的股票，或者能否吸引潛在投資者購買該旅館的股票。

　　管理者的職責便是儘可能將本益比維持在高水準，以同時滿足債權人及旅館業主／股東的期待。

　　總括來說，就各項獲利率的表現上來看，旅館的業主、管理者及債權人都偏愛高的投資報酬率。債權人關注於高的資產報酬率，一方面是因為該利率反映管理者對資產的運用能力；另一方面則是高的資產報酬率可減低債權人的風險。

　　至於旅館的業主或股東則是對股東投資報酬率有非常高的興趣，畢竟錢若投資在其他行業能獲取較高的報酬率，投資者何須繼續將錢投資在旅館呢？

(九) 銷貨報酬率 $= \dfrac{稅後淨利}{總收入} \times 100$

$銷貨報酬率 = \dfrac{\$\ 1,206,000}{\$35,256,000} \times 100 = 3.4\ \%$

　　銷貨報酬率主要是要觀察管理者，能否有效的控制銷貨情形及費用的支出。從美東洲際飯店的例子我們可以得知，每一元的總收入可以賺取 3.4 %的利潤。

五、週轉率 (Turnover Ratios)

(一) 存貨週轉率 $= \dfrac{銷貨期間成本}{二年平均存貨} \times 100$

$存貨週轉率 = \dfrac{\$6,582,000}{(\$290,000 + \$400,000) \div 2} = 19.08 （次／每年）$

$19.08 \div 12 = 1.59 （次／每月）$

　　存貨週轉率是瞭解在一段營業期間內，存貨的變現性。先前有提到，餐飲業的特性就是在存貨週轉率的表現上其變現性較快，因而食物的存貨週轉率多半維持在每月 2～4 次之間；飲料的週轉率則較低，平均約每個月 0.5～1 次。

(二) 工作股本週轉率 $= \dfrac{總收入}{二年平均工作股本}$

　　先計算兩年的工作股本

	2001 年	2002 年
流動資產	$ 2,569,000	$2,719,000
流動負債	(1,866,000)	(2,052,000)
工作股本	$ 703,000	$ 667,000

$$工作股本週轉率 = \frac{\$35,256,000}{(\$703,000 + \$667,000) \div 2} = 51.47 \text{（次）}$$

工作股本週轉率的計算目的是要衡量旅館是否有效地運用工作股本，也就是流動資產扣除流動負債後之所得金額。此週轉率的範圍非常廣，每年 10～50 次不等。工作股本若太高（週轉率過低），表示資金沒有善加運用；工作股本若過低時（亦即工作股本週轉率過高），一旦總收入的表現不如預期，那麼流動資產會產生週轉不靈，產生極大的風險。

須留意的是，在進行工作股本週轉率的比較時，可以和流動比率相對照，因為較高的工作股本週轉率會造成較低的流動比率。意思是假設某家旅館在總收入的收取上以現金佔多數，加上其存貨量不高，如此該旅館將會有高的工作股本週轉率，而其流動比率反而出現低的情況。

針對此項比率，債權人基於安全的考量，偏愛低的工作股本週轉率；旅館業主則喜愛高的週轉率，表示資金能有效的運用而非一直放在手邊不動；管理者則是努力的將週轉率，維持在債權人及股東都能接受的水準。

$$(三)\ 固定資產週轉率 = \frac{總收入}{總平均固定資產}$$

$$固定資產週轉率 = \frac{\$35,256,000}{(\$22,441,000 + \$22,781,000) \div 2} = 1.56 \text{（次）}$$

固定資產週轉率是衡量旅館的營運能否使固定資產（如：土地、建築物及設備等）發揮效能以創造收益。比較不同企業的固定資產週轉率時可能發生的問題是：固定資產在會計的處理上多以歷史成本來記載，而通貨膨脹的因素將會使固定資產的價值被低估。

在旅館業，固定資產週轉率可低到每年 0.5 次或高到每年 2 次或 2 次以上；至於在餐飲服務的表現上則可達到每年 4～5 次。因為餐飲服務其在固定資產的投入上較旅館來的小，不像旅館還須提供不易轉變的公共空間；其次，餐廳還可藉由增加座位的方式來增加其總收入，進而提高其固定資產週轉率。

所有比率分析的使用者皆樂於見到高的固定資產週轉率，因為低的固定資產週轉率表示：⑴旅館投資過多的固定資產，促使閒置資產的情形發生；⑵總收入水準太低，無法充分利用固定資產。

唯一的問題在於有些固定資產過於老舊，扣除累計折舊後其帳面價值會減少，而造成高固定資產週轉率之假象；其次，管理者若是採用加速折舊的方式，也會促使固定資產加速折舊，因而也會提高固定資產週轉率，而讓報表閱讀者誤以為固定資產有效的被使用。

Part 3 產業篇

第十四章

旅　館

學習目標

本章可以讓你學習瞭解到：

🌸 旅館在商業世界中所扮演的角色
🌸 旅館的種類
🌸 旅館的客房部門
🌸 客務部門的職責與功能
🌸 旅館的訂房系統
🌸 房務部門的清潔管理
🌸 旅館房價訂定的四種方式
🌸 旅館等級劃分的標準

第一節　旅館的出現與角色

　　旅館是旅遊產業蓬勃發展之下的自然產物，如果經濟不景氣，旅館產業將最先受到影響，但卻是最後才會復甦的行業。有些經濟學者更深信旅館的房價，未來將面臨巨大的競爭，低房價的時代將會很快來臨。

　　美國旅館大約有超過 370 萬個旅館房間，在 2001 年旅館產業創造了約 1,139 億美金的收入，獲利大約是 251 億美金。

　　一般旅館的需求可能是受到下面幾個重要因素所影響：

　　1. 經濟景氣好壞的影響。

　　2. 航空機票的價格。

　　3. 人口統計變數。

　　以美國為例，在 1998 年美國國內及出國旅遊者，一年的旅遊花費約 4,869 億美金，超過 4,700 萬的國際旅客造訪美國，旅遊產業大約聘僱了 700 萬個工作機會，每年要支付 1,280 億美金的薪資及福利，為美國政府帶來大約 710 億美金的稅收，這其中旅館的貢獻大約佔了 20％。今日旅館的顧客有許多不同的來源，我們根據旅館的客人來源的類別，就可以瞭解旅館在今日商業世界中所扮演的重要角色，旅館的客人有下列幾類：

一、公司商務客人（Corporate-Individuals）

　　此類型的客人主要是為了商務目的而住旅館，他們停留在旅館的時間通常不長，但他們是最標準的旅館經常使用者（frequent user），很多旅館常為了商務客人舒適的考量，而給予他們特別優待。例如：

凱悅的黃金護照（Gold Passport），是為了優惠經常住房的商務客人，在他們住房時有機會被升等到高級套房，也可能被升等到商務樓層，如嘉賓軒（Grand Club）；可以快速辦理住房及退房，更可以享用該樓層特別的服務。圖 14-1 顯示商務客人選擇旅館的重要考量。

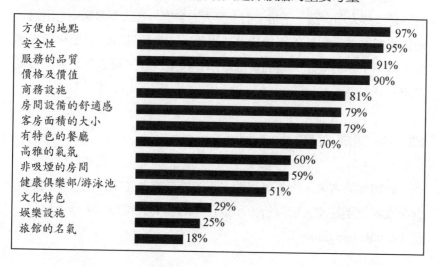

圖 14-1　商務客人選擇旅館的重要考量（％百分比代表其重要性）

資料來源：Chuck Y. Gee (1994). *International Hotels: Development and Management*, Michigan: Educational Institute American Hotel & Motel Association, p. 361.

二、公司團體客人（Corporate Groups）

公司團體客人也是以商務為主要目的，但是團體通常是為參加一個特別會議或是商展活動。通常是透過公司跟當地旅館簽訂合約而享受特別的訂房優待，公司團體客人常希望旅館能提供一個較單獨私密的會議室及用餐地點。

三、會議及社團團體客人（Convention and Association Groups）

此類型團體的客人，跟前述團體唯一的區別就是「量」的不同，特別是一些大型會議，常常吸引上萬人的參與，在大型會議中心附近，一定有所謂的會議旅館來接待這些團體。在會議期間，旅館房價大都常居高不下，有些超大型的會議旅館，甚至於在三至五年之前即接受預定。

四、休閒旅遊客人（Leisure Travelers）

此類型的客人，大都是以觀光旅遊或訪友為主要目的，他們通常會全家或親朋好友一起同行，所以住宿的房間大都是二人以上同住一房（double occupancy）。

五、長期住房客人（Long-Team Stay Guests）

此類型的客人經常是公司派駐某地一段時間，或是政府及軍方的人員，他們希望能在旅館內，有更多餐飲的自主空間，房價會有折扣的優惠。

六、航空公司機組人員（Airline-Related Guests）

航空公司所有機員及服務員飛達目的地後，都需要住宿旅館，航空公司通常會和特約旅館訂約，要求較低的房價，因此較高房價且住房率高的豪華旅館，較不會考慮航空公司的客人。

七、短暫逃避客人（Escape Guests）

現代人不論在家庭及公司的事務都非常繁瑣，有時候需要暫時逃避遠離一段短時間，而在旅館內可以不受任何干擾。在美國假日房價（weekend rate）常較平日房價（week day rate）便宜許多，就是要因應此類型客人的住房需求。

第二節　旅館的種類

旅館的種類可以依據它的地點、功能、等級及價格服務的不同來做劃分，整體而言，旅館的種類大致上可以劃分為下十四大類：

一、市中心旅館（City Hotel）

美國在二次大戰期間，在大都市中心都有一個市中心旅館，一方面可以創造工作機會，同時也可以刺激經濟景氣。例如像紐約華爾道夫旅館（Waldorf）便是世界馳名，這些市中心旅館都選擇在火車站的附近而建，主因是當時交通仍以火車為主。戰後世界開始改變，高速公路及飛機替代了火車，特別是高速公路的四通八達，因此創造了郊區旅館的興起。今日在美國大部分的市中心旅館，都是在過去二十年內再重建，主要是因為市中心好的旅館地點較不易尋找，大部分是將舊的旅館重建或是重修而成，而停車設施的問題，始終是市中心旅館的一個挑戰。

二、郊區旅館（Suburban Hotel）

郊區因為公路網的方便與可及性高，許多的辦公區、購物中心、機場及許多的大企業都搬往郊區，郊區旅館也就應運而生，特別是郊區旅館擁有較多及較大的停車空間，更符合當今旅館成為商務談判及會議地點的需求，因此郊區旅館隨之興起而大行其道。

三、休閒旅館（Resort Hotel）

(一) 第一類休閒旅館

第一類的休閒旅館是旅館本身即擁有廣大面積，所有休閒設施設備一應俱全，甚至於整個島嶼可能就是一個休閒旅館，所有休閒設施諸如：高爾夫球場、馬球場、遊艇碼頭港、滑翔翼、熱汽球等應有盡有，旅館客人可以在此待上數日或數週，客人在住宿旅館的期間，幾乎沒有必要離開一步，所以餐飲勢必都要在旅館享用。

(二) 第二類休閒旅館

第二類的休閒旅館是位在休閒區內或休閒區附近的旅館，旅客是因為該休閒區的吸引。而選擇住宿該休閒旅館，規模設施及獨立性較不及第一類型休閒旅館，也因為如此旅館客人也較有自主性，可以離開旅館到任何地點享用餐飲及購物。

因應不同的需求，旅館房價的計價方式有以下三種不同的方式：

1. 美式計價（American Plan）：房價包括房間、三餐及下午茶。
2. 歐式計價（European Plan）：房價僅指房間部分，不包括任何餐飲。

3. 修正美式計價（Modified American Plan）：房價包括房間及早、晚餐。

四、機場旅館（Airport Hotel）

現在的機場通常都離市中心一至二小時的車程，如果要搭早上六點的早班飛機，扣除掉路上行程的時間，想要在起飛前二小時抵達機場，可能凌晨二點即要起床，為了方便起見所以選擇住進機場旅館。另外有時轉機的時間超過八小時以上，航空公司也會安排旅客住進機場旅館稍作休息。

機場旅館的快速成長，主要是因為機場大量的人潮所帶來的需求，通常機場旅館的客人有以下幾種來源：

1. 航班取消或延期的旅客：航空公司必需要照顧機上旅客的餐飲及食宿，所以安排住進機場旅館。
2. 等待轉機或要搭早班飛機的旅館。
3. 為了開會的方便及迅速，選擇機場旅館的旅客。在還沒有視訊會議的科技出現之前，機場旅館常成為重要的會議地點，不同地方的旅客搭飛機抵達機場後即可開會，不僅可以節省前往市區的計程車費，最重要的是省時間，美國芝加哥的機場旅館，就曾經是召開會議最常選擇的地點之一。

機場旅館一定有接駁公車（shuttle bus）去機場接送客人，雖然機場旅館離機場的距離都不會太遠，但接駁公車的成本也務必要考慮在內，許多機場旅館常共同使用一部接駁公車以節省成本，另外，機場旅館建築物要特別注意噪音問題的考量。

五、會議旅館（Convention Hotel）

會議旅館通常位在大型會議中心或貿易展覽會場的附近，它的主要目的，就是要接待終年川流不息的會議客人住宿及餐飲的需求，台北凱悅飯店就是標準的會議旅館。會議旅館的特色是規模大，所有的設施完備而健全，從客房、餐飲、購物、會議、運動、遊憩、醫療等設施一應俱全，所以有人說旅館客人可以一輩子待在其內而不需離開一步。有些會議旅館一個晚上可以接待 2,000 到 4,000 個過夜旅客，同時可以服務 4,000 到 10,000 個客人在旅館內用餐，員工的服務人數需要 1,500 位以上，這就是典型會議旅館的規模。

六、商務旅館（Commercial Hotel）

商務旅館是以接待商務客人為主的旅館，在各項設備及設施都會考慮商務客人特殊的需求，例如：會議室、商務中心、客房內的網路、傳真等設備。

七、賭場旅館（Casino）

賭場旅館是所有旅館中成長最快以及獲利最高的，主要原因是它的收入不僅有客房餐飲的收入，更重要的收入來源是賭局遊戲（game）中所賺的。早年為了吸引客人的光臨，常推出所謂的邀宴招待（junkets）專案，就是不論團體或個人，如果願意接受邀宴招待，可以先預付一筆前金（front money），以證明願意到賭場旅館參與賭局遊戲，旅館可以負擔他們一切的房間、餐飲、交通等各項費用，但是如果因故未能下場，也可以將費用從前金中扣除。今天賭場旅館規

模更大，超過 2,000 個房間以上的旅館比比皆是。

(一) 賭局遊戲現場員工

賭場旅館的經營管理跟一般旅館有些不同，它除了一般旅館的功能外，賭局遊戲的管理對其獲利非常重要，賭局遊戲現場的員工包括以下幾種：

1. **賭局主持人（Dealer）**：他們的訓練及現場管理非常重要，一般賭場旅館依據三個因素來考慮聘僱多少賭局主持人：

 ⑴有多少數量及種類的賭局遊戲在營運。

 ⑵賭場旅館營運的時間。

 ⑶賭局主持人每一輪班工作要多久時間？可以休息多少時間？在拉斯維加斯許多賭場旅館是二十四小時營運，全天分成三班制營運。

2. **監督者（Supervisors）**：主要功能是現場觀局，看看客人或是賭局主持人是否有不正當的行為。

3. **安全人員（Security）**

4. **跑腿服務員（Runner）**：幫客人兌換籌碼。

5. **兌換代幣操作員（Change-Booth Operators）**

6. **修理吃角子老虎技術人員（Mechanics）**

7. **餐飲服務人員（Waiter & Waitress）**

今天的賭場旅館，在房間數量上不僅最多，旅館的規模也最大，超過二、三千個房間的旅館比比皆是，全美最多房間數的旅館排行（參見表 14-1），其中絕大部分都是位於拉斯維加斯的賭場旅館，甚至於像米高梅（MGM）賭場旅館，自己還有一個 33 英畝大的主題公園。總而言之，現今的賭場旅館已匯集賭博、住宿、餐飲、休閒、遊憩、運動、娛樂、購物等所有功能於一身，同時全世界最豪華的旅館與餐館，最先進的科技，最摩登的設施，最奢華的享受都在賭場旅館可以找到。

表 14-1　全美最多房間數的旅館排行

排行	旅館名稱	地點	房間數
1	MGM Grand Hotel & Theme Park	Las Vegas	5,005
2	Luxor	Las Vegas	4,467
3	Excalibur	Las Vegas	4,008
4	Circus Circus	Las Vegas	3,744
5	Flamingo Hilton	Las Vegas	3,642
6	Las Vegas Hilton	Las Vegas	3,174
7	Mirage	Las Vegas	3,046
8	Bellagio	Las Vegas	3,005
9	Monte Carlo	Las Vegas	3,002
10	Treasure Island	Las Vegas	2,891
11	Opryland USA	Nashville	2,883
12	Bally's Casino Resort	Las Vegas	2,814
13	Harrah's Las Vegas	Las Vegas	2,700
14	Imperial Palace	Las Vegas	2,700
15	Rio Suite Hotel & Casino	Las Vegas	2,563
16	Hilton Hawaiian Village	Honolulu	2,545
17	Caesars Palace	Las Vegas	2,471
18	Stardust	Las Vegas	2,200
19	New York Hilton	New York	2,131
20	Disney's Caribbean Beach Resort	Orlando	2,112

資料來源：Las Vegas Convention & Visitors Authority.

八、住宅式旅館（Residential Hotel）

　　此種旅館主要是提供給需要長時間住宿的客人，旅館的每個房間通常都包括了廚房及起居室，長期居住型旅館的位置大都是在靠近工業園區、辦公室或商業區，許多人因為工作調派或是一個長期的工作合約，而需要找一個長期居住型的旅館。

九、郵輪（Cruise）

在過去三十多年的時間裡，在餐旅產業中成長最快的就是郵輪市場，從 1970 年以來，每年大約以 10 ％的比例不斷的在成長，事實上在美國大約也只有 8～10 ％的人曾經有搭乘過郵輪旅遊的經驗，《華爾街日報》的觀察，1992 年的經濟不景氣影響了航空公司、旅館等公司，但卻絲毫不影響遊輪的景氣，當然這也是拜郵輪價格過去十年大幅下降所賜，在美國過去十年內，郵輪遊客的平均年齡層從 58 歲下降到 38 歲，遊客家庭的年平均收入也從美金 70,000 下降到 25,000，可見得郵輪幾乎已經走入所謂的全民市場（mass market），根據郵輪國際協會（Cruise Lines International Association; CLIA）的預測，未來十年郵輪將會有 980～1,200 億美金的收入。

十、全套房式旅館（All-Suite Hotel）

這種旅館的出現，最初的理念是把二個旅館房間連接在一起，但只收一個房間的價錢，原先是定位在長期住房的客人，後來也開放給一般客人。它的特色是有較大的私人空間，但是這類型旅館，往往公共空間就會相對減少許多，例如：大廳、健身房、餐廳等面積會較狹小。

十一、分時公寓旅館（Time-Sharing）

這種類型旅館開始於 1960 年的法國，主要的理念就是如果跟十一個人一起購買一個度假公寓，一年就可以有使用一個月的權利，如果不使用也可以透過管理公司租出去賺錢，或是透過閒暇國際（Interval

International）組織，選擇世界任何地點的分時公寓旅館做交換使用。

十二、老人退休旅館（Continuing-Care Retirement Communities）

因為人口結構逐漸老化，未來此類型旅館會有極大的需求及發展空間，這種完全旅館經營式的管理與服務方式，也是許多老人退休後所夢寐以求的居住選擇。

十三、汽車旅館（Motel）

汽車旅館的崛起，主要因為各種公路系統的發展與擴張，一般旅館和汽車旅館的差異，並不在於規模及設施多寡，主要差別在於服務。旅館的服務由服務人員來做，汽車旅館則是完全由自己來服務自己，包括：停車、拿行李等。旅館因為服務等級的不同，可以再分為全套服務式及有限制服務式的旅館。今日一般旅館與汽車旅館在服務及設施規模的分界點早已經模糊不清，有些汽車旅館也走向高樓大廈，完全不輸一般的旅館設施；而許多旅館的服務也愈來愈差，跟汽車旅館幾乎也沒什麼差異，真正的差異可能只是價格。

十四、民宿（Bed & Breakfast; B&B）

民宿近年來在歐美非常的流行，有些人願意放棄一成不變的旅館房間，而選擇充滿了創意及標榜自我風格的民宿，民宿往往帶給客人許多親切感及溫馨家庭式的感覺。台灣近年來民宿蓬勃的發展，觀光局也已於 2001 年底頒布了「民宿管理辦法」，將是未來台灣旅館發展的另一新的天地。

第三節　旅館客房部門

旅館是以住宿為最主要的功能，所以不論是任何類型的旅館，客房部門可說都是旅館中最重要的一個部門。客房部門一般又分為客務及房務二大部分。客務部分包括了前檯、訂房中心、行李服務，及門房。房務部則包括了房間清潔、洗衣房、及安全室等。

一、 前檯（Front Office）

前檯是旅館真正的核心，前檯職員的職責從接待客人、登記住房、給客人鑰匙、幫客人拿行李、回答客人問題，到最後辦理退房所有的工作。前檯是跟客人接觸最多的部門，旅館住房客人在離開旅館後，是否能夠有好的口碑宣傳，根據研究證實，其中有三個單位的人員，他們良好的表現最容易影響客人的口碑宣傳，這三個單位分別是前檯人員、房間清潔人員及行李服務員。前檯人員最重要扮演的角色，就是要跟客人保持良好關係，如果前檯人員表現不但有禮而且效率高，對提升整個旅館的形象都會有所幫助。

前檯的功能大致可分為以下五項：

1. 接待（reception）。
2. 行李服務（bell service）。
3. 鑰匙、信件及訊息傳遞（key, mail & information）。
4. 門房服務（concierge）。
5. 出納及夜間稽核（cashiers & night auditors）。

上述五項功能前四項是屬於客房部門，第五項則是屬於財務部門。旅館管理的成功主要依靠的是合作和溝通，這個道理印證在前檯實在

是最適當不過，前檯如果犯錯，勢必影響與客人的良好關係。我們有時會見到當辦理好住房後，前檯把鑰匙交給行李員，引導客人到房間去，到了房間卻看到房間清潔員還在清潔房間，客人只好站在門外等待，這些錯誤就是合作和溝通產生了問題。因此，我們希望能將前檯自動化，要使前檯自動化，藉著裝設一套旅館財產管理系統（Property Management System; PMS）來改善前檯營運的效率，及更精確的服務。旅館財產管理系統是包括一系列的電腦軟體裝置，主要的目的是為了支援旅館前場及後場部門內，所有的工作及活動。前場最常用的財產管理系統是設計來幫助前檯的員工，發揮完善的工作效率，主要可以分為四部分的管理：

1. 訂房管理。
2. 房間管理。
3. 客人帳戶管理。
4. 一般管理。

大致所包括的系統軟體如下：

1. 中央訂房系統。
2. 電話系統。
3. 電話帳單系統。
4. 信用卡帳戶系統。
5. 客房電子鑰匙系統。
6. 能源管理系統。
7. 客房吧檯。
8. 客房付費電影。
9. 電視退房。
10. 電視購物。
11. 傳真、網路服務。

12. 留言服務。

一套良好的財產管理系統，可以增進整個旅館前檯作業的效率，不僅只有在前檯而已，當前檯的電腦連接上其他的系統，例如像餐廳吧檯的銷售點（Point - of - Sales; POS）系統，客人在餐廳吧檯的消費帳單，記帳在客人房號帳戶之後，就會自動轉帳到前檯的客人帳戶內。另外，前檯不僅跟旅館內各部門連接，也會和許多連鎖旅館及連鎖集團的中央訂房系統（Central Reservation System; CRS）一起連線，透過這個訂房系統，即可立刻查知那一家旅館有多少房間可以接受訂房。

（一）接待

當客人要辦理住房登記時，前檯接待員可以從前檯的電腦上得到相關的資訊，如果客人已有訂房，只要依照訂房時的房價及要求，請客人填寫個人資料及簽字即可。若是客人尚未訂房，可以從電腦中獲得以下的資訊：

1. 尚有那一類型及多少房間可以銷售（包括：樓層、房間的類型、床的大小等）。
2. 可以出售的各房間的房價。

（二） 大廳副理

大廳副理並不是屬於前檯的職員，但是大廳副理包括在接待團隊之內，大廳副理的位置設於大廳，位置會很接近前檯。他的主要職責是照顧好所有的客人，客人對住房有任何問題及抱怨時，都會找大廳副理來幫忙解決，他將跟客人建立良好關係視為工作的第一要務。另外，不是所有的住客都會事先訂房，每天或多或少都會有所謂直接走進來（walk-in）的客人要求住房，這時前檯接待就要扮演銷售或控制的角色。

(三) 行李房務團隊

1. 門僮（Door Man）

　　當客人抵達旅館時，旅館第一個出來歡迎的員工就是門僮，他主要的工作就是幫客人開門，讓客人有回到家的感覺，所以門僮是旅館給客人的第一印象。其他像幫客人安排計程車、進出車門、指引方位等工作，工作雖簡單，但是旅館留給客人服務的印象卻非常重要。

2. 行李員（Bell Man）

　　行李員的工作，就是替客人拿行李至客人房間，可以稱得上是旅館的親善大使，一個訓練有素有經驗的行李員，甚至可以感覺出客人的心情。除了介紹旅館的設施外，對於房間內空調及電視的調整，如有必要，也都應該示範讓客人知道該如何操作，以給客人一個好的印象。

　　另外，行李房務團體還包括了電梯操作員（elevator operators）、大廳清潔員（lobby porters）及行李房職員（package-room clerks）等。電梯操作員目前在旅館早已不存在，所有旅館也都是房客自己操控電梯；大廳清潔員負責大廳清潔及整理；行李房職員，處理客人所有的行李，將每個人的行李註明名字與房號，交由行李員送至客人房間。

3. 鑰匙、信件及訊息傳遞（Key、Mail & Information）

　　一直到1970年代之前，大部分的旅館仍使用傳統的鑰匙，當客人要離開旅館時，將鑰匙留在前檯，回來時如有信件就順道一起取回。今天，大部分的旅館都已使用電子鑰匙系統，電子鑰匙系統的功能如下：

　　⑴提供每一房間內狀況的資訊。

　　⑵自動請安及留言資訊的服務。

　　⑶進入房間身分確認系統。

　　⑷有些電子系統甚至於包括：防火、防煙霧系統，較之前的功能

增加許多。

4. 門房服務（Concierge）

門房所提供的服務包羅萬象，主要是提供一些客人有興趣的事務及活動，例如：市區旅遊（city tour）；或是客人要採購、訂機票、租車等各種雜務的協助服務。門房通常是在規模較大的旅館才有編制，小型旅館為省人力，就由前檯全權代替處理了。

5. 出納及夜間稽核（Cashiers and Night Auditors）

我們在前面提過出納及夜間稽核，都是屬於財務部門的員工，他們主要的工作就是收帳、作帳及交接帳務，他們是派駐在前檯的所謂「專業會計」人員。雖然在帳務處理方面較前檯人員熟練，但是從今日旅館人力成本的負擔壓力，員工技術多樣化需求的角度，加上前檯作業電腦自動化的效率來看，實在是人力的浪費，而且也不能符合未來旅館市場日益激烈的競爭。尤其是現今信用卡的普及，如果每個營業單位（包括：各餐廳），都還要派駐所謂的財務部出納人員來專門處理帳務，對旅館的效率而言，確實是沉重的負擔。

第四節　旅館的訂房系統

旅館的訂房系統不論是獨立旅館或連鎖旅館，今天都早已資訊電腦化，特別是連鎖系統的旅館，透過所謂的中央訂房系統，將客人源源不斷的送至全球各地旅館。旅館訂房系統的主要功能，就是透過該系統，能夠提供旅館最多數量的客人，而可以儘量減低該系統成本的花費。要能夠順利發揮這個功能，訂房部門必須能夠預測未來房間的可用數量，除了現在已有的訂房數，訂房部門必須和業務部門商議可以接團的人數等。旅館從年初到年終，有淡旺季的差異，在旺季時優先以商務客人或直客為主，如有必要才接團體客人；相反地，在淡季

時就可以考慮較高比例的接待團體客人。

一、訂房應對方案與程序

(一) 訂房應對方案

在接受訂房時，訂房人員也會因訂房日期的不同，因應旅館內的狀況，而有不同的應對方案，通常有以下幾種狀況：

1. 最低房價：接受所有的訂房，包括：團體及個人。
2. 標準房價：接受標準房價以上的訂房要求。
3. 較高房價：接受較高房價以上的訂房需求。
4. 套房要求：只接受套房的訂房要求。
5. 特定期間不接受訂房。

訂房經理隨時要掌控訂房的狀況，尤其是特別住客名單（special attention list; SPALT），特別住客名單的客人不是貴賓（VIP），就是有特別房務要求的客人，總希望能隨時給予最佳的服務。訂房經理要與業務經理經常保持聯絡，更需要來預測及掌握，未來一週或數週內住房及退房的狀況。

(二) 訂房程序

訂房人員在接受訂房時，至少需要客人一些必要的資料，才算完成整個訂房程序，一個完整的訂房程序應該要包括以下的資料：

1. 預定住房的時間。
2. 住房客人的名字。
3. 需要那一類型的房間。
4. 抵達住房日期及退房時間。
5. 訂房完成後的確認號碼需要報給客人，或訂房確認單傳送給公

司或個人。

6. 房價付款的方式，或帳單如何送給客人的方式。

7. 房價的選擇及住房計畫的選擇。

8. 對房間的特別要求（例如：非吸煙樓層、高樓層、及面海或面湖的要求等）。

二、超額訂房（Overbooking）

旅館在接受訂房時，因為考慮常有突發狀況發生，或是房客個人的行程改變，而臨時要取消已訂的房間，所以常會做超額訂房的防範措施；所謂超額訂房，就是旅館只有 100 個房間可以出租，但卻接受了 105 個房間的預定。如果一旦客人沒有任何取消訂房，而且全部又都出現在旅館的時候，超額訂房可能會造成客人的不滿與抱怨，因此還會常發生擠不出房間的問題，甚至於要主管讓出房間給客人的狀況。但是超額訂房還是有它的必要性，因為空間成本的損失，是永遠無法彌補的，較保守的超額訂房準則如下：

如果平均住房記錄顯示，客人訂房後有 5 ％的客人未出現，及 8～10 ％的臨時取消訂房，超額訂房就應該在 13 ％～15 ％之間，為了安全穩當的原因，就再減少 5 ％的空間以作緩衝，超額訂房訂於 8 ％～10 ％之間為最適當。

萬一客人都出現時，也應要有事先防範的方法作預備，通常的做法是：

1. 把客人送至附近同級的旅館，或是有合作關係的旅館，旅館得負擔客人的房價，待有房間時再請客人回來。

2. 客人因故無法抵達，而又不能在規定時間（通常是 72 小時或 48 小時）之前，告知旅館取消訂房，旅館將訂金沒收或是依舊入帳。

一般訂房的來源可來自於信件、電話、中央訂房系統、旅館內客人或是旅館業務代表及特約旅行社等，最常使用訂房的工具還是電話。在一個訂房完成後，訂房員會給客人訂房的確認號碼，特別有一些較高級的旅館，甚至會有訂房確認單傳送給客人，客人一般都會以信用卡來作保證訂房，如果臨時取消要在入住指定時間之前，務必要通知旅館取消訂房，否則仍得要支付房價。

🌴第五節　房務的清潔管理（Housekee-ping）

房務清理員原本的定義就是一位好的管家，將家裡整理的有條不紊，為客人所津津樂道。旅館房務清潔工作的功能就是如此，不論旅館是 5 個房間或是 500 個房間，都要整理的一絲不苟，當然旅館內部有些部分並不包括在房務清潔的範圍內，例如：廚房或儲藏室等是屬於廚房的工作。

一、工作區域

所謂的房務清理，當然是以跟房務相關方面的工作為主要核心，茲將房務清理的區域大致分成下列幾個部分，包括：

1. 客房。
2. 大廳。
3. 走廊及通道。
4. 會議室。
5. 樓梯間等。

房務清理部門由一個總督導直接領導，這個督導要負責的事項很

多，不只是清潔及維修，還有員工訓練以及布巾補給品的供應。各樓層巡房員監督客房清潔員的工作，客房清潔員負責根據專業程序來清掃客房，和保持每層樓的布巾儲藏櫃中，有預定數量的補給品。他們通常被分配一定數量的房間，在限定時間內要清掃完成。雖然房間的數量可能變化很大，主要是由於各種房間情況的不同，例如：房間的地理位置、面積大小和清潔的規模及程度不同，但平均每一班次（8小時）大約要清理 15 個房間左右。

二、工作責任

在大多數的旅館，客房清潔員的責任就是清掃客房，這些責任包括：

1. 清理弄髒的布巾和毛巾，並更換新的。
2. 檢查床和毯子有無破損。
3. 整理床。
4. 清理垃圾。
5. 檢查客房有無破損器具？設備是否有損壞？水龍頭是否有滲漏？
6. 檢查壁櫥及抽屜有無客人遺忘物品。
7. 清掃客房和浴室。
8. 更換浴室毛巾和消耗品。

房務清理的工作，除了清潔之外也需要保養維修，如果能在適當操作的程序之下，將會使旅館的房間設施增長折舊的年限，也是對旅館的成本控制有所貢獻。因此，有些工作也許跟外包清潔公司簽約，將工作交給外包公司，對旅館的成本花費可能更為經濟。例如像窗戶的清潔工作，尤其是室外窗戶的清潔，更是危險的工作，因此在保險費及專業設施的考量下，選擇外包的清潔公司也許是更為有利的。

三、布巾存貨管理

在旅館尤其是小型的旅館，房務清理部門的中樞中心就是布巾室（linen room），房務清理部門主管的辦公室，會在布巾室附近，以就近做布巾存貨控制及送洗的監督。布巾存貨一定要有一個標準的存貨量，理想的存貨量大約是全天布巾使用量的五倍。主要的理由是一套在房間內，一套送洗，一套放在清潔員負責樓層的櫥櫃內，一套在布巾室，以及一套在運送路途中。布巾是房務部門的重要成本，因此必須要仔細監控。

一般布巾報廢的狀況有以下四種：

1. 正常的損壞汰舊換新。

2. 不適當的使用及損毀。

3. 洗衣房送洗以致損壞。

4. 被客人偷走。

四、備品管理

在旅館客房內，根據等級的不同，客房內的設備有很大的差別，當然這也同時反映了客人所付房價的多少，但是絕大部份的旅館客房內，一般都會提供以下的設備：

1. 鏡子。

2. 衛生紙。

3. 面紙。

4. 擦鞋布。

5. 肥皂或沐浴乳。

6. 文具、筆。

7. 洗髮乳。

8. 客房餐飲服務點菜單。

9. 衣架。

10. 請勿打擾標示。

11. 吹風機。

12. 布巾。

13. 衣物送洗袋。

14. 潤膚乳液。

15. 針線包。

16. 梳子。

房務清潔員的工作效率是非常重要的，如果工作效率差，而無法達到應有的水準，就需要更紮實的訓練來改善。國內外的房務清理工作常有所謂的做床（make beds）比賽，標準的情況下，必須要在三十分鐘內，完成一個房間的清潔工作，當然不同類型的房間會花費不同的時間來清理。以下是預測旅館需要多少位房務清潔員的計算方法：

如果該旅館可租的房間總數為 200 間，預測當日住房率為 80 ％，大概需要多少為房務員？

預測住房率 ×總房間數

80 ％×200 ＝ 160

30 分鐘×160 ＝ 4800 分鐘＝ 80 小時

80 小時÷8 ＝ 10（人）

第六節　旅館房價的訂定

一、房價的種類

旅館的房價有許多的種類，茲列述如下：

(一) 定價（Rack Rate）

付全額的房價。

(二) 商務房價（Commercial Rate）

對於經常光顧的商務客人提供優惠折扣的房價。

(三) 免費住房（Complimentary）

旅館為了促銷或公關的目的，提供免費住房。

(四) 團體房價（Group Rate）

團體客人有多少團員以上住房，即可享受團體優惠房價。

(五) 白天房價（Day Rate）

客人不準備過夜，退房在下午五點以前，給予特別房價。

(六) 包辦房價（Package Plan Rate）

針對旅館客人參加當地的節慶或運動活動的總花費金額，其中將住房費用也包括在內，通常旅館會給予特別折扣房價。

二、房價訂定的考量因素

(一) 設備及裝潢

豪華套房及總統套房的設備、裝潢是高房價的主要訴求。

(二) 面積大小

客房內面積的大小，是決定房價重要的因素，從單人房到各式套房的房價有很大的差別。

(三) 服務

服務的品質往往是豪華旅館高房價的訴求。

(四) 景觀

面海、面湖的不同景觀，房價自然較高。

(五) 位置

不同的樓層及不同的位置，房價也會有所差異。

三、房價訂定的方式

房價的訂定對旅館的收入有極大的影響，許多旅館訂定房價，僅參考競爭市場中別家旅館的房價，稍作比較就草草決定了房價。客房的房價如果訂的過高，客人的認同度有限，則高房價的房間就形同虛設，也浪費許多無法彌補的空間成本，有如飛機的頭等艙、商務艙空空蕩蕩十分可惜。如果房價訂的過低，會造成許多無謂的損失，所以

房價務必要依照成本會計的觀念，將房價訂定的合理而且適當。

房價的訂定有下列四種方式，茲分述如下：

(一) 拇指法則（Rule of Thumb）

根據投資成本來訂定房價，也就是依據旅館的總投資成本來計算，以每一個房間為基礎，每個房間平均每投資 1,000 元，客房房價即以 1 元來計算：

範例：某旅館投資了$600,000,000，建立一個擁有 200 個房間的旅館，房價即可訂為$3,000。

$600,000,000 \div 200 = \$3,000,000$

$\$3,000,000 \div \$1,000 = \$3,000$

(二) 哈伯法則（Hubbart Formula）

又稱為由底而上的計算方法（bottom up approach），以一整年為計算基礎，會計報表中的底線（bottom line）就是所獲得的投資報酬淨利。

希望獲得的投資報酬
+ 總固定成本
+ 所有營運成本
－ 非客房部門全年的收入

客房部門全年的收入

假設某旅館有 200 個房間，該旅館的平均住房率 72 ％

客房部門全年的收入÷（200 × 72 ％ × 365）＝ 平均房價

(三) 實際平均房價（Actual Average Rate）

依據當年客房總收入（rooms revenue）÷出租的房間總數（occu-

pied rooms）而求得實際平均房價（actual average rate）。

(四) 理想平均房價 （Ideal Average Rate）

理想平均房價是利用該旅館目前所訂的房價及各類房間的數目來
求取客房收入的平均房價，也就是理想平均房價，然後再和實際平均
房價做比較，並分析造成理想平均房價和實際平均房價不同的原因，
進而採取行動做必要的房價調整。以下依據美東飯店的資料來做分析：

範例：美東飯店的實際平均房價是$76，試根據下表所列資料，計
算此飯店的理想平均房價，並分析促成實際平均房價與理想平均房價
不同之原因。

旅館房間數	住一個人的房價	住兩人的房價
100	53	67
300	66	85
200	75	98

住房率（Occupancy）：75 ％
兩人以上的住房率（Double occupancy）：12 ％

$$75 \% \times (100 + 300 + 200) \qquad = \qquad 450$$

Bottom Up

$$100 \times 53 + 100 \times 12 \% \times (67 - 53) = 5,468$$
$$300 \times 66 + 300 \times 12 \% \times (85 - 66) = 20,484$$
$$50 \times 75 + 50 \times 12 \% \times (98 - 75) = \underline{3,888}$$
$$29,840$$

Top Down

$$200 \times 75 + 200 \times 12 \% \times (98 - 75) = 15,552$$
$$250 \times 66 + 250 \times 12 \% \times (85 - 66) = \underline{17,070}$$
$$32,622$$

(29,840+32,622)÷(450×2)＝ 69.4 理想平均房價

69.40 ＜ 76 ⇒理想平均房價＜ 實際平均房價

原因分析：

1. 市場需要更多高價位的房間。

2. 前檯極佳的促銷技巧。

3. 對高價位房間的價值認同感高。

4. 日間房價（day rate）如果過多，也會造成實際平均房價的偏高。

第七節　旅館等級劃分的標準

一、旅館等級劃分的目的

　　旅館等級的劃分有一些重要的目的和必要性，茲將旅館等級劃分的目的分述如下：

(一) 標準化

　　建立一套制式化系統，來評估有關於旅館服務及產品品質的標準，讓旅館客人和業者都能有一個客觀的比較。

(二) 市場

　　提供旅客有客觀的選擇，從市場的觀點而言，旅館等級劃分也是鼓勵提倡市場一個良性的競爭。

(三) 保護消費者

要確保旅館能符合評鑑所要求的標準，不論是在客房、設施及服務等各方面，都為了能保護消費者的權益。

(四) 收益的產生

評鑑旅館的指南可以讓廣大旅遊者購買來做參考，也可以產生可觀的效益。

(五) 控制

提供一套評鑑系統可以控制整體旅館的品質。

上述五個旅館等級劃分的目的，雖然都有其重要性，但是至今全世界旅館評鑑制度尚沒有一定的標準，各地所重視的部分也不盡相同，以美國汽車協會（American Automobile Association; AAA）為例，在1930年即開始有旅遊手冊刊載各地旅館的資訊，但一直到1960年代才真正開始對旅館做等級劃分。剛開始也只做簡單的等級劃分：好、很好、非常好、傑出四個等級劃分。從1977年開始，每年就用鑽石劃分為五個等級，以一至五顆來表示。每一年美國汽車協會評鑑超過32,500家營運中的旅館及餐廳，地區包括了美國、加拿大、墨西哥、加勒比海地區，其中只有25,000家能夠入選在協會所出版的旅遊指南刊物上，這些旅遊指南每年有超過2,500萬本以上的需求。

所有被評鑑的旅館大約只有7％能獲得美國汽車協會四顆鑽石的殊榮，在做評鑑之前，協會先將所有旅館、汽車旅館、民宿等先分成九大類別，依各類別再做評鑑，協會評鑑超過300個項目，內容包括：旅館外觀、公共區域、客房設施、設備、浴室、清潔、管理、服務等包羅萬象。

全世界旅館等級評鑑有些國家用鑽石，有些國家用星或皇冠來表示，但一般都是五個等級，有些國家的旅館評鑑是由民間企業或協會來執行，例如美國的美孚（Mobile）石油公司及美國汽車協會（AAA）；法國的米其林（Michelin）輪胎公司等，所以參與被評鑑的旅館是可以有選擇性的。但也有一些國家是由政府官方來主導，例如：以色列、西班牙、愛爾蘭等國家是要求該國境內，所有各類型旅館都必需接受評鑑。無論如何，旅館評鑑等級劃分制度，如果做的完善而又具公信力的話，對觀光的發展將會有重大的影響。世界觀光組織（World Tourism Organization; WTO）對旅館評鑑的工作也非常的重視，因此 WTO 曾提出一些評鑑的準則供參考（見表 14-2）。

二、旅館等級劃分因素

　　整體而言，旅館等級劃分由許多因素來決定，其中最重要的是：
1. 建築設計、區域、房間大小、客房設備及裝潢。
2. 旅館所在設施設備的品質。
3. 旅館服務的品質。
4. 餐飲品質及服務。
5. 旅館員工的專業性、語言能力、訓練及服務的效率。

三、服務品質要求及評鑑

　　評鑑旅館其他方面的服務及品質要求，包括以下幾點：
1. 大廳接待及資訊服務。
2. 客房餐飲服務。
3. 旅館的清潔服務。
4. 員工的制服及外表。

表 14-2　世界觀光組織旅館等級劃分準則

世界觀光組織旅館等級劃分準則			
1	旅館建築	11	臥室內衛生設施
1.1	獨立建築	11.1	浴室大小
1.2	入口	11.2	浴室用品
1.3	主要及服務樓梯	12	公共衛生設置
1.4	最少房間數	12.1	公共浴室設備
2	質感及審美的要求	12.1.1	公共浴室數量
3	水	12.1.2	公共浴室設施及設備
4	電	12.2	公共衛生廁所
4.1	緊急電力供應設施	12.2.1	公共衛生廁所數量
5	暖氣	12.2.2	公共衛生廁所設施及設備
5.1	通風設備	13	公共區域
6	衛生水準要求	13.1	走廊
6.1	一般性的	13.2	遊憩室
6.2	廢棄物處理	14	額外房間或空間可供住宿、遊憩及運動
6.3	蚊蟲的防護		
7	安全性	15	廚房
8	殘障專用設施	15.1	食物儲存
9	專門設施	15.2	飲水
9.1	電梯	16.	旅館建築外區域
9.1.1	服務電梯	16.1	停車設施
9.2	電話	16.2	綠地
9.2.1	房內電話	17	服務
9.2.2	各樓層電話	18	員工
9.2.3	大廳電話	18.1	資格證明書、執照
9.2.4	公用電話	18.1.1	員工語言說的能力
10	臥室	18.2	緊急醫療設備
10.1	面積大小	18.3	行為
10.2	家具設備	18.4	制服
10.3	隔音效果	18.5	員工設施
10.4	燈	18.6	員工人數
10.5	門		

資料來源：Would Tourism Organization (1989). *Interregional Harmonization of Hotel Classification Criteria on the Basis of Classification Standards,* Adopted by the Regional Commissions.

5. 廚房用具的品質。

6. 餐廳的種類及餐飲服務。

7. 公共浴廁的品質。

8. 運動遊憩設施及品質。

9. 停車設施品質。

10. 會議廳的設備品質。

11. 客房內殘障設施品質。

　　有些國家（如：瑞典及瑞士）支持用房間價格來做等級劃分，認為訂出的價格，通常就已經表示出旅館所提供服務的等級，而市場價格的競爭，本身就是最後的等級劃分標準。又有一些國家（如：丹麥、德國等）反對政府參與等級劃分的工作，同樣的看法也是認為市場價格的競爭力量，是維持最後品質的方法，所以不準備去劃分旅館的等級，但是可以提供旅館一些基本的資訊，例如：地點、房間數、房價、信用卡接受與否以及可用的運動遊憩設施等基本資訊，而旅館等級的劃分由市場來決定。

第十五章

餐 飲

學習目標

本章可以讓你學習瞭解到：

☼ 菜單規劃之考量因素

☼ 菜單的規劃和設計

☼ 菜單訂價的方法

☼ 菜單評分法

☼ 採購的定義及重要性

☼ 採購的目標

☼ 驗收與儲存

☼ 發貨與生產

☼ 餐飲預算及發展步驟

☼ 餐飲預算工作表的製作過程

☼ 餐飲損益平衡分析

☼ 餐飲成本－數量－利潤分析

第一節　菜單規劃之考量因素

製作嚴謹的菜單，是餐飲經營致勝的先決條件。在著手研擬菜單之前，業者必須考量本身的條件、環境等因素，並配合特有的風格，以循序漸進的方式，逐步建立最適合該餐廳經營型態的菜單。在製作菜單之時，必須注重設計上的視覺效果，最後的成品才能有事半功倍的績效，充分發揮行銷尖兵的功能。

一份菜單在使用一些時日之後，或因客層結構的改變、口味流行之不同、材料採購上的問題等種種因素，經營者必須能適時反映在菜單上，予以部分修正或重新更換。菜單適時的評估及修正的工作，與設計新菜單同等重要，一樣要以審慎的態度來完成。

一、製作菜單前考慮的因素

菜單製作的好壞與餐館的經營成敗息息相關，所以在製作之前，要考量餐館本身的資源，經過慎重分析後，才能規劃一個獲利最大、自我行銷力量最強的菜單。通常菜單形成前需考慮以下兩大重要因素：

(一) 顧客滿意程度

1. 社會文化因素

社會文化因素包括了風格、習慣及當地社會人口統計的特殊習性，社會文化的因素會影響菜單中的某些菜色，特別受到顧客的喜愛。

2. 飲食習慣和偏好

飲食習慣和偏好使得餐廳在設計菜單時，常常需要針對不同的定位市場及顧客群做特別的考慮，但是有時設計者卻會受到本身的習慣

和偏好影響，忽略了顧客的立場，這是菜單設計之大忌。另外，如果想要知道客人對菜單的接受程度，可以透過問卷調查及現場觀察等方法，深入瞭解顧客飲食習慣和偏好的趨勢。

3. 營養的考量

營養的考量因素，是現代人食療養生的普及原因，不僅要吃得飽、吃的好而且更要吃的健康。另外，高脂肪、高膽固醇的食物是現代人健康的殺手，所以菜單設計時一定要兼顧營養的考量，這也是近年來養生餐館大行其道之原由。

4. 審美的因素

所謂食物的色、香、味俱全，除了好吃以外，餐飲在顏色、型態及裝飾方面，都越來越講究。近年來，中式宴席大行其道，往往真正做菜的時間不長，但花在盤飾（garnish）上的時間卻往往多出好幾倍，更彰顯了審美因素的重要。

(二) 管理決策相關因素

1. 食物的成本

食物的成本包括了食物原料的成本，以及準備食物所耗費的成本，一般的食物成本希望能控制在售價的 40％ 以內，若是食物成本太高，餐廳即無利潤可言。

2. 餐飲服務的方式

由於餐飲各類型的服務方式無法適用於所有不同的場合，有些餐館只選擇其中一種服務的方式，例如：較小而豪華型的餐館，可能採用銀盤服務方式；但是在較大而豪華型的餐廳，就可能選擇桌邊服務的方式。所以服務方式的選擇，完全是為了要符合餐廳本身的需求來決定。

以下是一般國際間所認可的五種餐飲服務方式：

(1)法式服務（French Service）：由服務人員自大銀盤將食物分送

給客人，銀盤不是放在桌邊餐車上，就是由服務人員用左手托住大盤子，從客人的左邊，分送食物到客人已溫熱過的餐盤中。

(2)銀盤式服務（Platter Service）：首先將溫熱過的餐盤置於客人面前，服務人員用左手臂托住銀盤，右手則用湯匙及叉子來夾菜，由客人的左邊上菜。

(3)桌邊式服務（Side-Table Service）：這種服務方式，需要在桌邊有一個餐車來輔助，大盤子已先置於餐車的熱爐上，溫熱好的餐盤也已置放於餐車上，服務人員使用雙手將食物由大盤分配至餐盤中，再依序由客人的右邊上菜。

(4)餐盤式服務（Plate Service）：食物已在廚房裝盤完畢，服務人員將餐盤由廚房直接端出，由客人的右手邊上菜。

(5)自助式服務（Self Service）：主要用在自助式餐廳，由客人自己來選擇喜歡的餐點。自助餐式服務，客人的移動應該固定一個方向，通常是由沙拉冷食區開始到熱食區結束。

3. 顧客需求

每個人對食物的口味，各有不同的喜好，經由調查、統計分類，可以顯示餐館所在地區的社會、經濟情況，如：學校、住宅區及辦公區，皆有其不同的飲食趨勢。瞭解顧客需求的另一個方法，是多參考鄰近餐館的菜單，這是研究市場需求的一條捷徑。

4. 員工的能力及廚房的設備

設備最能評量餐館在食物製備上的潛力。通常一家新開的餐館，要先設計好菜單，才能添購器具，如此一來，菜單和器具才能聯合創造出最高的效用與利潤。訓練有素且能力強的員工才能保證食物的品質，因此，隨時儲備人員可使勞工短缺造成的問題降至最低。

5. 食材的不虞匱乏

菜單在設計時，一定要考慮到食材後續的供應問題，如果食材的供應季節性差異非常明顯，就應適時的更換菜單，以免造成客人對餐

館滿意度的下降。

第二節　菜單規劃和設計

一、菜單規劃程序的步驟

 1. 首先進行市場研究。

 2. 進行競爭者分析。

 3. 發展一個清楚的主題。

 4. 考量市場的趨勢。

 5. 分析菜單營養的內容。

 6. 確保菜單多樣化和生產工作的平衡。

 7. 精確地訂價。

 8. 查驗食物來源的不虞匱乏。

 9. 生產設備和技術能力能否配合菜單設計。

 10. 控制勞力成本。

 11. 標準食譜及標準化生產程序的設定。

 12. 不斷的口味測試做修正。

 13. 建立盤飾及分量的標準。

二、菜單規劃的優先考慮順序

 菜單規劃設計者，在規劃菜單時，應該做如何的規劃及安排呢？Ninemeier（1991）曾提出菜單規劃各項因素考量的先後順序（如圖15-1），將客人的需求及菜單規劃考量的先後次序列示如下：

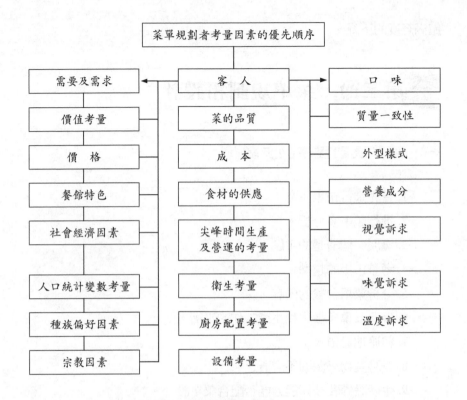

圖 15-1　菜單規劃者考量因素的優先順序

資料來源：Ninemeier, Jack D. (1991). *Planning and Control for Food and Beverage Operations*, 3rd ed., Michigan: Educational Institute of the American Hotel & Motel Association, p98.

三、菜單設計的要件

　　一份設計精良的菜單，可以協助餐館達成提升顧客消費金額和促銷產品的目標。餐館應以引人入勝的方式把產品呈現在菜單上。菜單既然是餐館宣傳的利器，菜單的設計自然要吻合餐館塑造出來的形象，菜單的外觀上要力求輝映餐館的主題，顏色、字體要能搭配餐館的裝

潢和氣氛主題，甚至藉由菜單內容的配置可以立即反映出整體服務的方式。

「事實上最賺錢的餐館，就是那些能提供符合市場需求菜單的餐館，他們將平淡無奇的菜單賦予魅力，以吸引顧客的青睞。」這句話充分說明了菜單若是設計得宜，甚至引發顧客點菜的渴望和衝動，那麼這家餐館的經營就成功了一半。

除了視覺藝術上的設計外，菜單配置上的「設計」是經營者不可掉以輕心的一環。完成篩選、訂價等步驟後，就必須將所擬定的菜單規劃設計得非常精美，這步驟必須和專業人士充分進行溝通，執行整體的設計，項目包括：外型、尺寸、質感、顏色、字體、印刷方式等。以下的設計原則必須特別注意：

(一) 封面、大小及紙質

菜單封面的設計應襯托出餐館整體的主題特色。線條、美術圖案或照片常用來呈現美好的第一印象。菜單的大小視菜品數量與描述文字多寡而定。大抵而言，早餐、午餐、晚餐菜單應分開製作，最重要的關鍵是菜單要能和顧客做充分而有效的溝通。採用的紙質和重量都很重要，使用較厚的紙不但增加質感，也可延長菜單的使用壽命。

(二) 編排

1. 菜單順序（Menu sequence）

以西餐為例，一般菜單的順序安排按照進餐的順序，亦即從開胃菜、湯、主菜、到餐後甜點，另外也會附帶沙拉類、三明治及飲料等，西餐菜單的編排一般都遵照此原則。

2. 聚焦點（Focal points）

菜單編排以實際用途為主，並在菜單上形成幾個焦點，當顧客接到菜單時，視線自然而然被吸引到一些特定焦點，業者應以其所希望

促銷的主要菜品，將其排列在聚焦點（見圖 15-2 及 15-3）。

(三) 菜單敘述

　　針對菜單項目進行描述的目的是讓顧客確實瞭解菜品的內容和烹調方式，來強調銷售的訴求性。敘述可包括：食材之等級、起源地、大小、重量、製備方式、製備時間、圖像、價格及營養成分內容等。

　　促銷非常重要的一點是以生動的描述方式來形容菜色，在顧客腦海中形成一幅美麗的圖畫，彷彿美食當前。但是也不應誇大或不實的描述，以致造成顧客的誤導。

圖 15-2　單頁式的菜單

說明：1. 焦點區域；2. 次要聚焦點區域；3. 較忽略的區域。

圖 15-3　雙頁式的菜單

說明：1. 焦點區域；2. 次要聚焦點區域；3. 較忽略的區域。

第三節　菜單的訂價

　　在餐飲服務業者的心目中，往往以為只有菜單上的餐飲食物，才是餐館的產品，因此，特別致力於材料、烹調技巧等的講究。但是在顧客的眼裡，除了餐飲口味外，他們也愈來愈注重餐飲以外的因素，例如：設備的現代化，裝潢的豪華舒適，餐具、檯布、餐巾的清潔，以及服務員的待客態度等。因此，餐飲經營者在訂價的決策時應考量顧客對整體餐館價值的評估。簡單地說，餐館的「產品」價值，應該是依顧客的眼光來做訂價。

一、訂價時須考量的因素

　　既然餐飲訂價是由食物原料成本，及其他的各種因素所構成，訂價時當然要包括未加工的食物材料成本、員工直接勞動成本的人事費用、場地租金等有形的成本，而服務、公共衛生、行政管理等無形成本也應考量在內。除此之外，為使「產品」更具市場性，訂價的策略也不能忽略掉同業競爭和顧客的心理因素。

(一) 同業的競爭

　　餐飲業者經常面臨一地區內有同等級及相似產品的挑戰。「知己知彼，百戰百勝」，因此業者應先研究同業的菜單，並瞭解熱門且受歡迎的食物類別及其訂價，然後用產品差異法或是重點產品的低價方式打入市場，以吸引更多的客人。

(二) 價格的心理因素

價格心理學（Pricing Psychology）的理論中提及，巧妙地運用數字策略，的確可以加強顧客購買慾望。一般而言，售價會與銷售量成反比。

1. 標價要在整數以下。標價199元的商品要比標價200元的好賣。
2. 標價用數字作結尾。奇數結尾的 149 元標價，比訂價是整數的 150 元更令人心動。

二、菜單訂價的方法

餐飲業者可以採用各種定量的或合理的訂價方法，茲介紹如下。

(一) 食物成本乘數法

食物成本容易取得，標準食譜或食譜成本的清單是決定每一道菜實際食物成本的必備要件。而乘數則是自 100 除以期望的食物成本比例計算而得。假如預設的食物成本是 30 %（餐飲產業食物成本的平均百分比是售價的 28～34 %之間），則所得的係數為：100/ 30 = 3.33

食物原料成本乘以這個乘數就可以得出售價。

範例：

食物成本假設是$5.2，利用食物成本乘數法如何訂定售價？

乘數＝ 100÷食物成本比例

100÷40 = 2.5

食物成本×乘數＝基本售價

5.2×2.5 = 13

(二) 主要食材成本乘數法

運用的方法與前項方法相同，利用主要食材成本（例如：肉類及海鮮）計算出乘數之後，再來決定售價。

範例：

主要食材成本假設是$1.8，利用主要食材成本乘數法，如何訂定售價？

乘數＝ 100÷主要食材成本比例

100÷15 ＝ 6.67

主要食材成本×乘數＝基本售價

1.8×6.67 ＝ 12

(三) 邊際貢獻價格法

邊際貢獻價格法可分為下列二大步驟：

1. 要先決定平均每位客人所要求獲得的邊際貢獻。
2. 再將所要求的每位客人的平均邊際貢獻加上食物成本，即可決定售價。

範例：

某餐館已獲得的預算資料如下：所有非食物成本是$385,000，要求獲得的利潤是$35,000，預計要服務 82,000 客人，標準食物成本為 4.5，利用上述資料如何來決定售價？

$$\frac{非食物成本+要求的獲利}{預期服務客人數} = \frac{385,000+35,000}{82,000} = 5.12$$

5.12 ＋ 4.5 ＝ 9.62

(四) 主要成本法

主要成本法可分為下列三個步驟：

1. 要先決定每位客人的勞力成本。

2. 再決定每位客人的主要成本（prime costs）。

3. 藉由希望主要成本所佔的比例來決定售價。

範例：

某餐館每道菜的標準食物成本為$4.2，勞力成本為$280,000，預期將服務 76,000 位客人，希望主要成本所佔的比例為 60 %，利用主要成本法如何來決定售價？

$$\frac{勞力成本}{服務客人數} = 每位客人平均勞力成本 = \frac{280,000}{76,000} = 3.68$$

$$主要成本 = 食物成本 + 勞力成本 = 4.2 + 3.68 = 7.88$$

$$\frac{每位客人主要成本}{希望主要成本所佔比例} = \frac{7.88}{0.6} = 13.13$$

(五) 比例價格法

比例價格法可分為下列三個步驟：

1. 要先決定非食物成本加上需求的利潤和食物成本的比例乘數。

2. 計算非食物成本加上需求利潤的金額。

3. 將各項成本加總，即可決定售價。

範例：

某餐廳預算的食物成本是$155,000，各項非食物成本（包括勞工薪資及其他雜項成本）是$170,000，餐廳要求的利潤是$27,000，而每道菜的食物成本為$3.6，如何利用比例價格法來決定售價？

$$\frac{非食物成本＋要求的利潤}{食物成本} = 比例乘數$$

$$\frac{170,000 + 27,000}{155,000} = 1.27$$

$$3.6 \times 1.27 = 4.57$$

$$3.6 + 4.57 = 8.17$$

第四節　菜單的評估與修正

一、菜單評分法（Menu Scoring）

這個方法是綜合菜單項目的獲利能力和受歡迎程度來評分。分數愈高，菜單品質愈良好。在擬議中的新菜單銷售額估計出來之後，可就現有的菜單和新菜做評比。

菜單被認定為餐飲服務系統的主要控制部分，是因為其存在特殊的意義，菜單可以被評估及計算。

(一) 為菜單打分數的步驟

1. 銷貨 = 餐點單價 × 點客數。

2. 成本 = 餐點成本 × 點客數。

3. 平均毛盈利 =（總銷貨－總成本）÷ 總點客數。

4. 菜單受歡迎程度之百分比＝ 總點客數 ÷ 客人總數。

5. 菜單分數 = 平均毛盈利 × 菜單受歡迎程度之百分比。

6. 比較分數的顯著差異。

較低分數的菜單 ×103 ％之後，若分數仍低於高分組的菜單，則定論兩組菜單有顯著差異，換言之，兩組菜單分數的差異在 3 ％之內，可以不考慮更換菜單。

範例：

A 菜單

	單價	成本	點客數
雞肉	180	90	100
牛排	360	150	100
小蝦	270	150	100
客人總數：400			

B 菜單

	單價	成本	點客數
火雞肉	150	60	150
排骨	300	120	150
龍蝦	360	210	100
客人總數：500			

(二) 計算菜單的分數

步驟一：計算各菜單的銷貨

A 菜單　$180 × 100 = $18,000

　　　　　360 × 100 = 　36,000

　　　　　270 × 100 = 　27,000

　　　　　　　　　　　$81,000

B 菜單　$150 × 150 = $22,500

　　　　　300 × 150 = 　45,000

　　　　　360 × 100 = 　36,000

　　　　　　　　　　　$103,500

步驟二：計算各菜單的成本

A 菜單　$90 × 100 = $9,000

　　　　　150 × 100 = 　15,000

　　　　　150 × 100 = 　15,000

　　　　　　　　　　　$39,000

B 菜單　$60 × 150 = $9,000

　　　　　120 × 150 = 　18,000

　　　　　210 × 100 = 　21,000

　　　　　　　　　　　$48,000

商業遊想 產業管理

步驟三：計算各菜單的平均毛營利

A 菜單平均毛營利⇒($ 81,000 − $39,000)÷ 300 = $140

B 菜單平均毛營利⇒($103,500 − $48,000)÷ 400 = $138.75

步驟四：計算菜單受歡迎程度的百分比

A 菜單受歡迎程度的百分比⇒300 ÷ 400 × 100 % = 75 %

B 菜單受歡迎程度的百分比⇒400 ÷ 500 × 100 % = 80 %

步驟五：計算菜單分數

A 菜單分數⇒140　 × 75 % = 105

B 菜單分數⇒138.75 × 80 % = 111

步驟六：比較兩菜單之間是否具顯著差異？

105 × 103 % = 108.15 ＜ 111

表示 A 菜單和 B 菜單之間具有顯著差異

步驟七：要替換菜單項目時，應優先考慮受歡迎的程度，再考量利潤的多寡。

二、菜單修正

菜單製作完成，並非就此無事一身輕，可以高枕無憂了，隨時留心客人的反應，順應時尚的餐飲趨勢做進一步的菜單修正，是敬業的餐飲經營者應有的態度，如何瞭解客人對菜單的反應呢？以下二種方法可以來加以運用。

(一) 問卷法

定期的口味調查即是利用問卷調查的方式，確實探知消費者的口味，及顧客對更換菜單的需求程度。問卷的設計至少應包括：口味、份量、溫度、外觀、裝飾、價格等六項。調查的頻率不可太多，亦不可太少，每半年或一年一次最理想。

(二) 菜單銷售狀況表

許多餐館常使用「每日菜單銷售狀況表」來正確紀錄菜色的消耗量，然後將所有菜分為四類：

1. 受歡迎且獲利高。
2. 不受歡迎但獲利高。
3. 受歡迎但獲利低。
4. 不受歡迎且獲利低。

如此一來，每月或每週評估菜單時，就知道什麼菜該保留、什麼菜該刪除。

🌴 第五節　採購的定義與重要性

從菜單規劃、採購、驗收、儲存、發貨到生產的整個餐飲營運流程，都跟餐飲成本控制有著密不可分的關係，更明確地說，餐飲營運流程的管理就是餐飲成本控制。在每一個過程中，如果無法將耗費的成本都可以控制在設定的標準範圍之內，餐飲管理必定要走上失敗的命運。圖15-4的餐飲營運流程圖，說明了餐飲的整個營運流程，茲將流程各要點分別說明如下：

圖 15-4　餐飲營運流程圖

一、採購的定義

餐飲採購不僅是取得需要的原料與食材之行為,同時並包括有關物資食材供應來源的選擇、安排及競標作業。

採購係根據餐飲業本身銷售計畫去獲取所需要的食物、原料與設備,以作為備餐銷售之用。由於採購直接影響到餐飲之成本與利潤,所以現代化企業經營之餐館,均設有專司採購之部門負責整個餐館各種物料與設備之採購事宜。相關部門均會依據本身營業上的需要,先釐訂一套有效率的計畫,並考慮其本身資金、庫存量、市場等因素,再予以詳細分析之後擬訂採購政策及方針,並且選擇供應商及決定採購時機,對於採購方法與交貨方式均有一整體性之規劃。換言之,任何有關執行採購之步驟,均依標準流程進行。由此可見採購本身不僅是一種技術性的工作,更是一整套管理的程序。

二、採購的重要性

採購的重要性首先要設定以下三個標準:

1. 設定採購食物質的標準。
2. 設定採購食物量的標準。
3. 設定採購食物價格的標準。

在採購食物質及量標準的要求,應該事先給各競標廠商採購規格說明書,將採購規格質及量的要求標準,明確地說明。特別是建立設定採購食物價格的標準。為了要獲取最理想且便宜的價格,可以利用各種管道增廣採購對象的選擇,來達到採購成本控制的目標,如果無法達成控制採購成本,必定會影響最後餐飲的盈虧。

採購對象包括大盤商、製造商、當地農莊、零售商、合作社等。採購方式又分大量及集中採購,主要的考量都是以量制價以享有採購

的折扣，這是控制餐飲成本的重要方法之一。

　　餐飲採購工作的開始，首在於設備器具及食材物料的採購，以便後續營業順利進行，茲分述如下：

(一) 餐飲設備器具方面

　　從餐館廚房中之爐灶、料理台、鍋、碗、洗碗機及電子烹飪設備到餐館前場之桌、椅、布巾、盤、碟、杯、匙、玻璃器、銀器等各類器具，都需要做最妥善的採購，所謂「工欲善其事，必先利其器」就是最好的說明。

(二) 食材物料的方面

　　依性質區分大多偏於廚房加工之食品原料，其種類繁多，所需材料範圍亦廣，如果原料食材的質量短缺，即使是廚師技藝精湛，也難發揮產品圓滿的境界，俗謂「巧婦難為無米之炊」，其重要性可見一斑。採購事項務必要求配合餐務作業與廚師的需求，採購到所需的物料，才能調製出色、香、味兼具的菜餚，俾利銷售推廣，所以採購工作是餐飲管理系統中重要的一環。

第六節　採購的目標

　　採購的目標是為了提供充分而完善的資源，來保持餐廳營運順暢，並且能在最及時及最理想的價格下，提供各項貨品最好的品質及數量。採購的主要目標有下列四項：

一、選擇最佳的供應商

供應商的好讓，直接影響到商品的品質、價位和周邊服務的提供，因此必須謹慎選擇供應商，考慮的條件包括以下幾點：

(一) 地點

地點會影響到送貨需要花費的時間及交通的成本等因素，所以除非必要，地點遠近的考慮是必要的。

(二) 供應商營運品質

其中包括了衛生安全、內部作業流程，以及貨品儲存時質與量的保存是否妥善。

(三) 價值

餐廳採購者必須仔細評估供應商提供貨品質及量的價值，是否符合餐館的要求。

(四) 誠實與公平

供應商的特質及商譽是決定後續合作的要件，這也是採購者與供應商合作的基礎。

(五) 送貨人員

送貨人員的服務態度是否周到，跟驗收人員互動之關係都是重要的考量因素。

二、獲得最好的價格

通常在採購時總希望能以最低的採購成本達成目標，以下是採購時可以減少採購成本的一些方法：

(一) 協商談判價格

供應商的價格會隨著物價及供需之平衡來做調整，價格的意義本身所代表的意涵，就是雙方可以有談判的空間。

(二) 檢視貨品的品質

貨品的品質如果低於原先所要求的標準，務必要退貨或要求價格的調整及降低。

(三) 以量制價

如果能夠大量的採購，價格自然可以有降價的空間，或是能夠與其他餐館一起合作共同的採購，就會達成以量制價而降低採購成本。

(四) 付現及貨品促銷折扣

付現通常會有降低價格的空間以利供應商的現金週轉。至於貨品促銷折扣，可能會是個購貨的良機，但是應該切記，太多的貨品儲存，也可能會造成損失。

三、採購規格的標準化

如果是大型的連鎖餐館，因為採購的量非常的大，一方面希望能夠讓更多的供應商獲得採購的資訊，同時為確保貨品品質的選擇，因

此採購餐館會將採購規格說明書（purchasing specification）分送給供應商，讓供應商能根據說明書確實提供貨品，一個好的採購規格說明書應包括以下的資訊：

1. 清楚明確的規格，讓採購者及供應商都很容易確認。
2. 產品的產地、類型及市場的等級。
3. 儘量能夠讓更多的供應商來參與競標。

四、採購適量的控制

(一) 採購過量的問題

採購適當的量是非常重要的，因為採購過量可能造成以下的問題：

1. 現金流動的問題，採購的量太多或花費愈大，造成過量的現金投資在貨品上。
2. 要增加儲存的空間來擺放採購之貨品，儲存空間的租金、保險等都是成本的增加。
3. 貨品品質的腐壞或因擺放過久而受損。
4. 增加許多被偷的機會。

(二) 採購量不足的問題

採購的量如果不足，也會造成很多的問題，包括如下：

1. 食材貨品的短缺，無法忠實呈現菜單的承諾，造成客人的不滿意。
2. 臨時及緊急的採購，會造成採購價格昂貴以及時間上的不及。
3. 臨時少量的採購，喪失了大量採購的折扣優惠。

(三) 採購適量的評估

餐飲管理者為避免採購上的問題，必須定期的評估以下各項因素：

1. 每道菜受歡迎的程度：某些菜因為較受歡迎，它的食材採購量就需要額外加大。

2. 食材成本的考量：各項食材的成本可參考供應商所提供的資料，如果預期未來某項食材成本會增加許多，可以考慮多買一些以作準備；反之，則減少購買的數量。

3. 儲存空間的配合：有些餐館儲存空間有限，如果採購量過大的時候，沒有儲存的空間可供存放，因此必須由空間的大小來決定採購量。

4. 安全性：儲存空間的安全性非常重要，否則存貨經常短少，採購的愈多就損失愈大。

5. 供應商的限制：供應商通常會對採購量有所限制，經常是要求整箱或整桶的購買，如果量太少，供應商並不願意拆箱成散裝出售，因此也會影響到採購的數量。

第七節　驗收與儲存

一、驗收方面

所謂驗收，是指檢查貨品質與量的標準，認為合格而接受，而檢查合格與否，必須配合驗收標準之確立，以及驗收方法之訂定為依據，有效率驗收的先決條件，就是驗收人員的專業能力，驗收人員必須經過合適的訓練，清楚地知道產品品質的標準。當產品進貨驗收時，驗收人員必須能確認產品的品質合格與否，驗收人員也要瞭解整個的驗

收程序及完整的驗收記錄與保存。

(一) 驗收的原則

驗收的基本原則，有下列四點：

1. 訂定驗收標準化的規格。
2. 設置健全的驗收流程。
3. 採購與驗收工作不可由相同人員擔任。
4. 講求效率。

驗收的控制工作如果無法確實的執行，不論是造成質的馬虎，或因為驗收工具太差而造成量的短缺，都會直接影響到成本的控制。所以驗收工具、驗收員工的訓練、付款單據的正確執行等，都是驗收的重要關鍵。

(二) 驗收的完善條件

驗收是否能夠做的完善，必須要有以下幾個條件配合，才能確保驗收工作的品質，其中包括了七個條件，分別是：

1. 適任的員工。
2. 驗收的設備與設施。
3. 驗收規格及衛生標準。
4. 衛生清潔的地點。
5. 適當的管理。
6. 排定的時間。
7. 安全性。

(三) 驗收的過程

驗收的過程則包括了以下的步驟：

1. 檢視貨品與採購單是否相同。

2. 檢視貨品與發票是否相同。

3. 接受或是退貨。

4. 驗收記錄的完成。

5. 移至儲存室。

二、儲存管理

(一) 儲存管理的目標

儲存管理的主要目標，有下列五項：

1. 儲存室的儲藏分門別類，有系統地將各項產品依據需求儲存在
 適當的空間。

2. 儲存倉庫應有足夠的空間，以利物品的擺放。

3. 隨時掌控實際存貨現況，以配合採購作業。

4. 存貨物料控管依先進先出法，以確保貨品品質的新鮮。

5. 控制適當的存貨週轉率，以利現金之充分運作。

儲存的溫度適當與否以及儲存室的安全，是儲存最重要的關鍵，尤其儲存主要的功能，就是連接了驗收及生產，所以乾貨或是需要特別冷凍冷藏的食材或貨品，都要做不同的安排，以保持各項貨品的新鮮度。這時候儲存室裏的設備及各項儲存用具，就扮演著非常重要的角色。

(二) 儲存設定的標準

儲存食物所設定的標準，特別強調下列四個要件：

1. 儲存設施及設備的使用狀況。

2. 食物的安排及放置位置。

3. 儲存地點的安全及方便。

4. 儲存食物的日期及進貨價格。

第八節　發貨與生產

發貨時又分成直接發貨及儲存室發貨二種。所謂的直接發貨，指的是食材貨品直接從驗收送到廚房生產區，而不經由儲存的程序。為了要正確計算食物的成本，以及進行食物成本的控制，直接發貨必須限制在進貨當天即可使用的貨品，當然食物成本的計算也需要在當天記錄，否則即有可能會誤導食物的成本。

一、發貨控制的要件

儲存室發貨指的就是食材貨品從儲存室發送到生產區，在控制發貨時要注意到二個重點：

1. 在沒有適當的授權前，任何食材貨品不可從儲存室發貨出去。
2. 只有生產需要數量的食材貨品，才可從儲存室發貨出去。

發貨的安全控制方面，另外要注意重要的三件事就是：

1. 依據申請單，按照所需求的質及量，安全送至廚房準備區。
2. 記錄發貨的成本價值。
3. 發貨人員的訓練（各項貨品的擺放位置及發貨的優先順序等），如果無法在控制過程發揮效能，也會造成餐飲成本的增加。

二、存貨週轉率

存貨的量過多，大於所需求的分量，將會造成以下的麻煩：

1. 過量的存貨儲存過久造成腐壞，增加食物成本的浪費。

2.過多的現金積壓在存貨上無法應用。

3.浪費人工成本去做不必要的驗收及儲存食物的工作。

4.浪費過多的空間來儲存食物。

5.存貨過多增加被偷的機會。

存貨的高估或低估，都會直接影響到餐飲成本的高估或低估，一般存貨價值的計算方法有下列五種：

1.實際採購價格法。

2.先進先出法。

3.加權平均採購價格法。

4.最近採購價格法。

5.後進先出法。

計算存貨週轉率公式

期初存貨＋進貨－期末存貨＝銷貨成本

總存貨＝期初存貨＋期末存貨

平均存貨＝總存貨÷2

存貨週轉率＝銷貨成本÷平均存貨價值

範例：

某餐館在一月份採購蕃茄醬的記錄如下：

日期	存貨狀態	數量（罐）	單價
1 月 1 日	期初存貨	10	$71
1 月 6 日	採購進貨	24	$75
1 月 14 日	採購進貨	24	$78
1 月 25 日	採購進貨	12	$69
	期末存貨	20	

1. 實際採購價格法

 依照不同時間的進價標籤加總起來。

2. 先進先出法

 $12 \times \$69 + 8 \times \$78 = \$1,452$

3. 加權平均採購價格法

 $(10 \times \$71 + 24 \times \$75 + 24 \times \$78 + 12 \times \$69) \div 70 = \$75$

 $20 \times \$75 = \$1,500$

4. 最近採購價格法

 $\$69 \times 20 = \$1,380$

5. 後進先出法

 $10 \times \$71 + 10 \times \$75 = \$1,460$

6. 存貨週轉率（本範例依據後進先出法來計算存貨價值）

 $(10 \times \$71 + 24 \times \$75 + 24 \times \$78 + 12 \times \$69 - 1,460) \div$

 $[(10 \times \$71 + 1,460) \div 2] = 3.4$ 次（每月）

三、生產製造

設定的標準（例如：材料使用、標準食譜、標準製造程序及標準分量等）如果無法控制得宜的話，餐飲成本的控制有如緣木求魚，在中餐烹飪方面，跟西餐來做比較的話，在生產製造過程中對於成本的控制，中餐明顯存在著較大的改善空間。因此，標準食譜、標準分量及標準的生產製造程序是生產方面最重要的餐飲成本控制三大要件。

第九節　餐飲預算及發展步驟

一、營業預算方法

年度營運預算是餐飲業每年都必做的一件大事，所謂的營業預算就是一個計畫，該計畫評估未來一年能夠產生多少銷售額？需要花費多少成本以達到預期的營利目標。餐飲管理能夠利用這些預算，不但能評估過去的結果，尤其可以為未來做修正計劃，而且預算也能夠幫助將責任明確化。在大型連鎖餐館有二種方法來做營業預算：

(一) 為由下而上預算法（Bottom-Up Budgeting Approach）

即各連鎖餐館自行做預算，再將所有餐館的預算集合起來。

(二) 由上而下預算法（Top-Down Budgeting Approach）

即總公司事先做好預算，再傳達交待給各連鎖餐館預算目標且務必達成。

上述二種預算法各有優缺點，由下而上預算法可以針對各連鎖店的不同困難情況，發展真正各自的營運計畫。由上而下預算法，卻可以統一由總公司專人來規劃市場行銷、廣告，甚至於菜單的更換等。一般而言，由下而上的預算法大都較為保守，而由上而下的預算法卻較有積極的獲利目標。

二、營運預算步驟

餐飲營運預算過程，必須一個接一個步驟而發展出來，同樣的預

算步驟可分別用在食物或飲料的營運預算。餐飲管理預算可由下列三個步驟來依循：

(一) 預測未來總銷售額

在餐飲業預測總銷售額，通常是將食物與飲料的銷售預測分開，可以幫助餐飲管理者，明確知道預算規劃所產生的問題，在做總銷售額預測時，有一些重要因素會將它考慮在內，這些因素包括如下：

1. 銷售額歷史記錄

預測一個新的年度預算，首先要分析它過去的銷售水準及確認銷售趨勢，例如銷售記錄顯示過去四年每年餐飲銷售額都成長 6 ％，那麼未來一年也應該會有成長 6 ％的機會。

2. 目前已知的狀況因素

該餐館未來一年會面對那些同業競爭、街道翻修、或甚至於天氣及法規的影響等。

3. 經濟變數

當通貨膨脹發生，餐飲成本勢必提高，餐飲售價也會跟著做調整，經濟不景氣對餐飲業的影響更是嚴重，外食人口也必定大為減少，特別是高價位餐飲所受的影響更為顯著。

4. 其他因素

包括：生活方式及消費型態的改變，另外，需求偏好的轉變也都會對未來銷售預測有極大的影響，另外在趨勢的改變方面也要考慮在內，例如：在飲料部分，如果非酒精性飲料的銷售額比例有大幅提高的趨勢；相對的預測酒精性飲料的銷售額比例就應該降低，因為屬於同一類型消費產品的轉移結果。

(二) 決定利潤的空間

餐飲管理者在做預算規劃時首先要知道：

1. 能產生多少收入。

2. 規劃利潤的空間。

3. 需要多少的營業收入才能負擔各項成本費用。

4. 達到上述三項目標而不影響品質的要求。

　　事實上業主投資餐飲，最關心就是所謂的投資報酬，當業主投資後，逐年都會有一個投資報酬回收的預測，多少年後可以完全回收投資成本，因此，如果無法達到合理利潤空間的預測目標，將會導致餐館倒閉或轉手他人。

(三) 預測成本費用的部分

　　餐飲業的成本包括：餐飲成本、勞工成本、租金、折舊、水電、保險等各項費用，大體上又分為固定成本及變動成本，一般預測成本費用的方法有下列二種：

1. 按比例增加法

　　這是預測餐飲的成本最常被使用的方法，它是以目前各項費用的水準做基礎。例如：本年食物成本$6,200,000，預測明年會增加10％，調整後的預算為：

本年食物成本 × 成本增加比例 ＝ 預期成本增加

$6,200,000　×　10％　　＝ $620,000

本年食物成本 ＋ 預期增加成本 ＝ 新年度預測成本

$6,200,000　＋ $620,000　＝ $6,820,000

2. 按比例計算法

　　餐飲成本根據目前成本與總銷售額的比例做基礎，未來預測也以同一比例來預測餐飲成本。例如：當年飲料成本所佔比例為22％，預測未來一年飲料成本佔總銷售額也是22％。

第十節　餐飲預算工作表的製作過程

前面已討論過餐飲管理預算的三個重要步驟，依據各步驟來逐步進行，以下即以食物為例，進行一個預算工作表詳細的製作過程，從預算工作表 15-1 至表 15-5，逐步說明每一個步驟，茲將一個完整預算的過程分述如下：

表 15-1 首先要預測未來一年銷售額的水準，這個部分要依據餐館歷年銷售額的歷史記錄，我們在預算工作表 15-1 中，有過去三年的銷售記錄，以及各月份銷售的增長記錄。一般做未來一年的預算，都是在當年十月份做，所以當年十、十一、十二等三個月的銷售金額是預估的，在表 15-1 中我們發現第二年比第一年總銷售額增加了 8 ％（$367,080 \div \$4,498,500$），第三年比第二年增加了 9 ％，如果再加上參考了目前經濟的情況，以及其他的一些因素後，都顯示生意會繼續穩定成長，因此，就可以大膽預測未來一年的總銷售額會增加 10 ％。

表 15-1 預算工作表：銷售記錄分析

銷售記錄分析表									
	第一年			第二年			第三年		
月份	銷售金額	與前年差異	%	銷售金額	與去年差異	%	銷售金額	與去年差異	%
	1	2	3	4	5	6	7	8	9
一月	$356,000			$373,800	$17,800	5	$411,180	$37,300	10
二月	348,000			375,840	27,840	8	413,424	37,584	10
三月	368,000			397,440	29,440	8	437,184	39,744	10
四月	385,000			415,800	30,800	8	453,222	37,422	9
五月	380,000			410,400	30,400	8	451,440	41,040	10
六月	375,000			412,500	37,500	10	445,500	33,000	8
七月	384,000			414,720	30,720	8	456,192	41,472	10
八月	395,000			418,700	23,700	6	439,635	20,935	5
九月	380,500			426,160	45,660	12	468,776	42,616	10
十月	392,000			415,520	23,520	6	457,072*	41,552	10
十一月	370,000			395,900	25,900	7	427,572*	31,672	8
十二月	365,000			408,800	43,800	12	445,592*	36,792	9
總和	$4,498,500			$4,865,580	$367,080	8 %**	$5,306,789	$441,209	9 %**

* 預估值（餐飲業大都從當年十月開始做未來一個會計年度的營業預算）
**比例為大約值

　　未來的一年總銷售額增加 10 ％，當然各月份的銷售額比照今年也應該增加 10 ％，所以表 15-2 根據今年各月份的銷售額都增加 10 ％，預估新會計年度的各月份的銷售額即可計算出來。

表 15-2 　預算工作表：評估每月銷售額的營業預算

評估每月銷售額的營業預算			
月份	本年銷貨額	成長 10 %	估計銷售額：營業預算
一月	$411,180	$41,118	$452,298
二月	413,424	41,342	454,766
三月	437,184	43,718	480,902
四月	453,222	45,322	498,544
五月	451,440	45,144	496,584
六月	445,500	44,550	490,050
七月	456,192	45,619	501,811
八月	439,635	43,964	483,599
九月	468,776	46,878	515,654
十月	457,072	45,707	502,779
十一月	427,572 *	42,757	470,329
十二月	445,592*	44,559	490,151
總額	$5,306,789*	$530,678	5,837,467
*預估值			

　　再下來的步驟，就是要知道食物及飲料的各項成本花費及佔總銷售額的比例，表 15-3 就是將今年餐館所花費的餐飲成本中，各項目的實際花費列出，其中食物成本佔總食物銷售額的 35 %，飲料佔飲料總銷售額的 26 %，食物及飲料的人工及各項成本費用，都清楚地劃分於表 15-3 中。

　　所謂產品成本指的就是食物及飲料的成本，非產品成本即是其他各項成本之總和，從表 15-3 可以看到食物的淨利大約有 5 %，飲料的淨利則大約有 10 %。

表 15-3　預算工作表：餐飲當年成本比例分配摘要

餐飲當年成本比例分配摘要					
成本項目	當年總成本	食物		飲料	
		銷售額	百分比	銷售額	百分比
1	2	3	4	5	6
食物	$1,858,710	$1,858,710	35 %	——	——
飲料	360,000			$360,000	26 %
薪資	1,469,550	1,274,550	24	195,000	14
薪資稅及員工福利	125,700	106,200	2	19,500	1
直接營業費用	333,030	265,530	5	67,500	5
娛樂費用	225,000	——		225,000	16
廣告費用	136,200	106,200	2	30,000	2
水電費用	295,530	265,530	5	30,000	2
行政費用	272,400	212,400	4	60,000	4
修繕費用	80,100	53,100	1	27,000	2
租金	491,730	371,730	7	120,000	9
財產稅	5,647,950	4,513,950	1	1,134,000	2
保險費用	132,450	106,200	2	26,250	2
利息費用	233,400	212,400	4	21,000	2
折舊費用	204,330	159,330	3	45,000	3
總額	$6,298,230	$5,044,980	95 %	$1,253,250	90 %

摘要	總額	食物銷售額	飲料銷售額
總銷售額	$6,710,250	$5,310,600	$1,399,650
產品成本	2,218,710	1,858,710	360,000
非產品成本	4,079,520	3,186,270	893,250
總成本	6,298,230	5,044,980	1,253,250
稅前淨利	$412,020	$265,620	$146,400

　　接著就是要預算未來一年的食物及各項的成本，我們根據表 15-2 預測未來一年的食物總銷售額是 $5,837,467，再根據表 15-3 各項成本的比例，就可以計算出在表 15-4 中，未來一年食物及各項費用的預算成本。

表 15-4　預算工作表：未來一年的食物成本預算

未來一年的食物成本預算			
各項成本	食物銷貨額百分比	估計銷售額：預算年度	估計成本：預算年度
食物成本	35		$2,043,113
薪資	24		1,400,992
薪資稅/員工福利	2		116,749
直接營業費用	5		291,873
娛樂費用	—		——
廣告費用	2		116,749
水電費用	5		291,873
行政費用	4		233,498
修繕費用	1		58,374
租金	7		408,622
財產稅	1		58,374
保險費用	2		116,749
利息費用	4		233,498
折舊費用	3		175,124
其他（說明）		$5,837,467	
		總估計成本	$5,545,588

　　表15-5 就是最後完成的營運預算表，根據表15-2 所預算的全年銷售額及各月銷售額，再根據表15-4 全年各項成本的費用及比例，可以推算出一月份的各項成本。實際花費是按月累積，因為是在第一個月，所以當月及當年總金額相同，再將預算的當月與實際花費的當月金額做比較，也可以將預算的當年金額與實際的當年金額來做比較。因此，從最後預算工作表15-5 裡，清楚的讓餐飲管理者，能在預算和實際花費的收入及支出部分都可以來做比較，也更清楚知道那些方面該特別稱許並保持下去，而那些方面又該要加強控制，這也就是為什麼要做餐飲營運預算的目的。知道問題出在哪裡，掌握狀況，瞭解問題之所

在再對症下藥，這樣每月每年的利潤目標必然都會達成。

表 15-5　一月份預算工作表：食物營業預算表

食物營業預算表							
		預算		實際花費			
項　目	預算百分比	當月金額	當年金額	當月金額	當年金額	變動額	實際花費百分比
食物銷貨額	100 %	$452,298	$5,837,467	$480,300	$480,300	$28,002	100 %
食物成本	35	158,304	2,043,113	170,000	170,000	-11,696	35.4
營業費用							
薪資	24	108,551	1,400,992	112,500	112,500	-3,949	23
薪資稅-員工福利	2	9,045	116,749	9,750	9,750	-705	2
直接營業費用	5	22,614	291,873	24,100	24,100	-1,486	5
娛樂費用	—	—	—	—	—	—	—
廣告費用	2	9,045	116,749	9,240	9,240	-195	2
水電費用	5	22,614	291,873	22,100	22,100	514	4.6
行政費用	4	18,091	233,498	16,500	16,500	1,591	3
修繕費用	1	4,522	58,374	3,300	3,300	1,222	1
租金	7	31,660	408,622	31,490	31,490	170	6.6
財產稅	1	4,522	58,374	4,440	4,440	82	1
保險費用	2	9,045	116,749	8,850	8,850	195	2
利息費用	4	18,091	233,498	16,000	16,000	2,091	3.3
折舊費用	3	13,568	175,124	13,290	13,290	278	3
其他（說明）	—					—	
總營業費用	60 %	$271,378	$3,502,475	$271,560	$271,560	$-192	56.5 %
稅前利益	5 %	$22,614	$291,879	$38,740	$38,740	$16,126	8.1 %

第十一節　損益平衡分析

損益平衡分析（Break-even Analysis）是探討成本、售價、數量與

利潤四者間的平衡關係，主要著眼點在於尋找盈虧的平衡點（如圖
15-5）。管理者可推測，當銷售量高於損益兩平衡點時就有收益，銷
售量低於損益平衡點時，則是損失。損益平衡點也可以讓餐飲管理者
作為指標，便於做利潤規劃及控制之決策。

營業額（sales）＝變動成本（variable cost）
　　　　　　　　＋固定成本（fixed cost）＋利潤（profit）

$$\frac{\text{變動成本（variable cost）}}{\text{營業額（sales）}}＝\text{變動率（variable rate）}$$

$$\frac{\text{（固定成本＋利潤）}}{\text{營業額}}＝\text{貢獻率（contribution rate）}$$

變動率＋貢獻率＝ 1

當利潤＝ 0

$$\frac{\text{固定成本（fixed cost）}}{\text{貢獻率（contribution rate）}}＝\text{損益平衡點（break even point）}$$

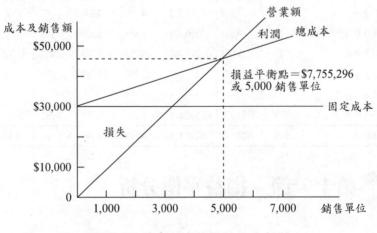

圖 15-5　美東飯店損益平衡分析圖

商業遊憩 產業管理

表 15-6　美東飯店損益表

		佔銷貨百分比	
銷貨			
食物	$9,543,700	85	
飲料	1,855,300	15	
銷貨總額	$11,399,000	100	
銷貨成本			
食物	$3,340,295	35	（佔食物銷貨百分比）
飲料	371,060	25	（佔飲料銷貨百分比）
總銷貨成本	(3,711,355)	33.5	（佔總銷貨百分比）
毛利	$7,687,645	66.5	
可控制費用			
薪資	$1,908,740	20	
員工福利	477,185	5	（佔薪資的 25％）
其他可控制費用	1,431,555	15	
總營業費用	(3,817,480)	40	
扣除營業稅、租金、利息費用、折舊費用前之淨利	$3,870,165	26.5	
租金	(954,370)	8.5	
扣除營業稅、利息費用及折舊費用前之淨利	$2,915,795	18	
利息費用	(286,311)	1.5	
折舊費用	(477,185)	5	
餐館利潤	$2,152,299	11.5	

美東飯店
損益表
2008 年度

　　根據表 15-6 美東飯店 2008 年度的損益表，來計算該年美東飯店的損益平衡點，要找到損益平衡營業額，得要先計算該年度飯店的變動成本。

該年度變動成本：

食物成本	$ 3,340,295
飲料成本	371,060
變動薪資成本	954,370（$2,385,925×0.4）
變動成本	$4,665,725

該年度固定成本：

固定薪資成本	$1,431,555（$2,385,925×0.6）
其他可控制費用	1,431,555
租金	954,370
利息費用	286,311
折舊費用	477,185
固定成本	$ 4,580,976

$11,399,000 = \$4,665,725 + \$4,580,976 + \$2,152,299$

$\$4,665,725 \div \$11,399,000 = 0.40931$

貢獻率 $=$ 1 $-$ 變動率 $= 0.59069$

$\$4,580,976 \div 0.59069 = \$7,755,296$（損益平衡點）

$\$11,399,000 = (\$4,580,976 + \$2,152,299) \div 0.59069$

🌴 第十二節　成本－數量－利潤分析

成本－數量－利潤（Cost-Volume-Profit; CVP）分析是一套分析工具，主要目的是要知道，如果要獲得預定的利潤，需要有多少的營業數量，如果有新的固定成本的投資，或變動成本增加的話，又需要額外創造多少的營業量或營業額才能來抵償。成本－數量－利潤分析僅考慮量的因素，有關於質的因素，例如：餐飲員工的士氣、餐館的商

譽等不考慮在內。成本－數量－利潤分析的公式如下：

總收入＝每位客人平均消費額×服務客人數

總變動成本＝每位客人變動成本×服務客人數

總固定成本＝每位客人固定成本×服務客人數

總收入＝總變動成本＋總固定成本 ＋利潤

當利潤 ＝ 0 時，

總固定成本＝總收入－ 總變動成本

＝（每位客人平均消費額－每位客人變動成本）×服務客人數

$$服務客人數＝\frac{總固定成本}{每位客人平均消費額－每位客人變動成本}$$

　　成本－數量－利潤（CVP）分析的工具，要如何應用到下列的各種狀況，以下各種狀況應採用那些不同的公式以達到成本、數量及利潤分析的損益平衡關係，茲以範例做說明。

範例 1：

　　美東咖啡廳規劃下個會計年度預算資料如下：該餐館想要計算出全年需要服務多少位客人數才能達到損益平衡點？

全年總收入		$42,056,000
總固定成本	$8,500,000	
總變動成本	24,783,000	
總成本		(33,283,000)
稅前淨利		$8,773,000
服務總客人數：150,200 人		

公式一：

$$\frac{總固定成本}{每位客人平均消費額－每位客人變動成本}$$
＝達到損益平衡點所需服務的客人數

$$每位客人平均消費額 = \frac{總收入}{總服務客人數} \Rightarrow \frac{\$42,056,000}{150,200} = \$280$$

$$每位客人變動成本 = \frac{總變動成本}{總服務客人數} \Rightarrow \frac{\$24,783,000}{150,200} = \$165$$

$$達到損益平衡點所需服務的客人數 = \frac{\$8,500,000}{\$280 - \$165} = 73,913（人）$$

範例 2：

美東咖啡廳規劃下個會計年度預算資料如下：該餐館想要達到稅前淨利目標$4,500,000。計算出全年需要服務多少位客人數才能達到損益平衡點？

全年總收入		$42,056,000
總固定成本	$8,500,000	
總變動成本	24,783,000	
總成本		(33,283,000)
稅前淨利		$8,773,000
服務總客人數：150,200 人		

公式二：

$$\frac{總固定成本 + 希望稅前淨利所得}{每位客人平均消費額 - 每位客人變動成本}$$

= 達到希望淨所得所需服務的客人數

$$\frac{\$8,500,000 + \$4,500,000}{\$280 - \$165} = 113,044（人）$$

範例 3：

梵谷咖啡廳規劃下個會計年度預算資料如下，該餐館明年若要增加新設備及增列一個月的專案廣告費用，共需花費$125,000，則明年

商業遊憩 產業管理

需要額外服務多少位客人數才能達到損益平衡點？

全年總收入		$14,350,000
總固定成本	$2,400,000	
總變動成本	11,070,000	
總成本		(13,470,000)
稅前淨利		$ 880,000
服務總客人數：41,000 人		

公式三：

$$每位客人平均消費額 = \frac{總收入}{總服務客人數} \Rightarrow \frac{\$14,350,000}{41,000} = \$350$$

$$每位客人變動成本 = \frac{總變動成本}{總服務客人數} \Rightarrow \frac{\$11,070,000}{41,000} = \$270$$

$$\frac{新的固定成本}{每位客人平均消費額 - 每位客人變動成本}$$

$$= 新的固定成本產生所需額外服務的客人數$$

$$= \frac{\$125,000}{\$350 - \$270} = 1,563（人）$$

範例 4：

　　梵谷咖啡廳規劃下個會計年度預算資料如下，明年該餐館若是變動成本增加 10 ％，而固定成本不變且希望稅前淨利仍能維持$880,000，則明年需要服務多少位客人數才能達到損益平衡點？

全年總收入		$14,350,000
總固定成本	$2,400,000	
總變動成本	11,070,000	
總成本		(13,470,000)
稅前淨利		$ 880,000
服務總客人數：41,000 人		

公式四：

$$每位客人平均消費額 = \frac{總收入}{總服務客人數} \Rightarrow \frac{\$14,350,000}{41,000} = \$350$$

$$每位客人變動成本 = \frac{總變動成本}{總服務客人數} \Rightarrow \frac{\$11,070,000}{41,000} = \$270$$

$$\frac{總固定成本 + 希望稅前淨利所得}{每位客人平均消費額 - (舊的每位客人變動成本 + 增加的每位客人變動成本)}$$

$$= 額外增加變動成本後所需額外服務的客人數$$

$$= \frac{\$2,400,000 + \$880,000}{\$350 - [\$270 + (10\% \times \$270)]} = 61,887（人）$$

範例 5：

　　梵谷咖啡廳規劃下個會計年度預算資料如下，該餐館過去在星期一時都不營業，若明年增加星期一營業，如果希望星期一增加營業時間能達到增加淨所得$17,500 的水準，則需要增加服務多少位客人數才能達到損益平衡點？

全年總收入		$14,350,000
總固定成本	$2,400,000	
總變動成本	11,070,000	
總成本		(13,470,000)
稅前淨利		$ 880,000
服務總客人數：41,000 人		
增加營業時間所需增加的固定成本	$8,700	

公式五：

$$\frac{額外固定成本＋希望增加淨所得的金額}{每位客人平均消費額－每位客人變動成本}$$

＝增加營業時間以達到預期淨所得增加所需服務的客人數

$$=\frac{\$8,700 +\$17,500}{\$350 -\$270} = 328 （人）$$

範例 6：

　　梵谷咖啡廳決定要增添一架新的洗碗機，購買價格為$200,000，每年折舊費用為$20,000，分十年折舊。今年該咖啡廳若要在不減少利潤目標的情況下，那麼該增加服務多少位客人數才能達到損益平衡點？又該增加多少營業額才能達到損益平衡點？

公式六：

$$\frac{新的固定成本}{每位客人平均消費額－每位客人變動成本}$$

＝因增加新的固定成本所需增加服務的客人數

新的固定成本 = $200,000 ÷ 10 = $20,000

需增加服務的客人數＝$\frac{\$20,000}{\$350 -\$270} = 250$（人）

需增加的營業額為 $350×250 ＝$87,500

第十六章

俱樂部

學習目標

本章可以讓你學習瞭解到：

☼ 俱樂部的定義、特性及起源發展

☼ 俱樂部的類型

☼ 俱樂部的會員組織及架構

☼ 俱樂部的會員類型及會費

☼ 俱樂部的娛樂管理

第一節　俱樂部的定義及起源發展

一、俱樂部的定義

俱樂部管理是一個充滿挑戰性和驚訝的工作，早年所謂俱樂部的定義，就是一群有共同嗜好及共同興趣的人，他們為滿足自己的社交及遊憩的需求而集會在一個特定地點，並且由專業管理人來提供所有的服務，要加入成為會員需經過會員介紹及嚴格的過濾，現今的公司俱樂部，則已完全是商業化導向的經營。

二、俱樂部的特性

一般俱樂部都有下列七個特性：
1. 俱樂部擁有許多的會員客戶，所以必須經年累月的照顧服務所有的會員。
2. 繳交一定的費用才能享有使用俱樂部設施的權利，同時俱樂部也被會員期望能夠提供高品質的餐飲和休憩設施。
3. 俱樂部經理必須非常瞭解俱樂部所有的大小事項。
4. 賺取利潤並不是俱樂部經營的主要目的。
5. 俱樂部經理必須擁有餐旅產業的豐富管理經驗。
6. 不同類型的俱樂部需要不同的管理方式。
7. 俱樂部管理的特點在於娛樂所有的會員。

三、俱樂部的起源與發展

近代俱樂部的發展在英格蘭是由咖啡屋（coffee house）所漸漸形成的，首先在牛津（Oxford）和劍橋（Cambridge）大學開始風行，而這就是許多著名大學，都有大學俱樂部的組合，而俱樂部的名稱首次出現是在英國牛津大學。

在蘇格蘭，俱樂部從十八世紀開始在愛丁堡（Edinburgh）地區發展，著名的皇家古典俱樂部（Royal and Ancient Club）成立至今已兩百多年，擁有五座高爾夫球場，此俱樂部對高爾夫球的影響是世界有名的。它第一座建立的高爾夫球場稱為舊球場（Old Course），之後又建立另一球場稱為新球場（New Course），在 1834 年，英王威廉四世同意成為該俱樂部的會員，同時正式命名為皇家古典高爾夫俱樂部（The Royal and Ancient Golf Club）。這個俱樂部對高爾夫球運動最大的貢獻就是該俱樂部的高爾夫球委員會，為高爾夫球建立的規則，後來成為了世界各地高爾夫球規則的標準，美國及其他世界各地也都採行這些規則，從此影響了美國的職業高爾夫球公開賽以及業餘的高爾夫球賽。

美國最早的俱樂部也是起源於十八世紀，剛開始發展於北美十三州的英國殖民地，是社交性質的俱樂部，而且僅限男性加入，討論當時最熱門的發燒新聞和休閒興趣。城市和鄉村俱樂部，最早發展於大西洋岸的新英格蘭區，南部地區的俱樂部則在南北戰爭之後，才開始較有規模的發展。

二十世紀初期美國大約有 10,000 個左右的俱樂部，其中 4,500 個是城市俱樂部，5,500 個是鄉村俱樂部，到 1988 年時，全美已超過 30,000 個俱樂部。1927 年一群優秀而有進取心的俱樂部經理人在芝加哥聚會，組織了一個美國俱樂部經理人協會（Club Managers Associ-

ation America; CMAA），其中也包括九位女性在內。

在 1957 年，羅伯達門（Robert H. Dedman）發現大部分的俱樂部對於經營管理都非常困擾，因此創立了美國俱樂部公司（Club Corporation of America）來幫別人管理俱樂部，讓俱樂部更有效率，同時也有可觀的財務收益，從此俱樂部走向公司制度管理化。1970 年代末期，大衛派司（David G. Price）組成了美國高爾夫公司（American Golf, Inc; AGI），他的名言是「高爾夫球是企業，不是運動」。他的公司管理了上百個高爾夫球場及鄉村俱樂部，在美國各地成長迅速。

夜總會（night club）在美國的發展分別從陸上及水上開始，在十九世紀早期，英格蘭及歐洲就有夜總會，大英帝國及蘇格蘭所謂的紳士俱樂部（gentleman clubs）的許多精采活動，從荷蘭畫家的描繪中可看出一些當年的盛況。水路方面在美國密西西比河、俄亥俄河上都有許多娛樂船在航行，在船上一天提供三至四餐，晚上並提供娛樂節目或活動，如賭博設施、爵士樂團表演、跳舞女郎等各項節目。

在加州，1980 年代早期房地產開發商發現要把房子銷售成功最好的方法之一，是把房子建在鄉村俱樂部附近，環繞俱樂部社區（country club community）周圍可以建 400〜500 戶獨立住宅，而住戶也樂於使用俱樂部的高爾夫球場、網球場等各項設施，因此讓許多中產階級有機會加入俱樂部，也使得高爾夫球場在美國更為普及。光是在佛羅里達州，大約就有超過 700 個高爾夫球場，從 9 洞到 90 洞不等。

第二節　俱樂部的類型

不同類型的俱樂部是為了滿足不同的需求，如果依據不同需求來劃分，俱樂部大致上可歸類為三種，分別是都市俱樂部、鄉村俱樂部和其它類型俱樂部。

一、都市俱樂部（City Club）

通常位於都市裡或者近郊，擁有自己的建築物或整棟建築物的一部分，提供的服務以餐飲為主，提供午餐而晚餐次之；設施主要是餐廳、酒吧，性質為會員間社交聯誼或商業性質的聚會。

二、鄉村俱樂部（Country Club）

鄉村俱樂部的地點則距離都市較遠，因為鄉村俱樂部必須有足夠大的土地面積來容納俱樂部的建築物、高爾夫球場、網球場、一個以上的游泳池以及其他的戶外活動場地。鄉村俱樂部的三項主要休閒活動為高爾夫球、網球和游泳，除此之外，也有提供騎馬、馬球、射擊、射箭、溜冰、滑草、排球、手球、散步、撞球、田徑、三溫暖、休息室、圖書館、牌藝室等各樣的場地與設施，對象則是以個人及家庭為主。鄉村俱樂部是俱樂部中數量最多的一類，約佔所有俱樂部的一半以上，在 1990 年代，由於房地產經銷商的促銷，吸引許多買主去投資鄉村俱樂部，而使鄉村俱樂部的數量更大幅成長。

三、其它類型俱樂部

其它類型的俱樂部多半是為了某種目的或共同的專業、嗜好而形成的，例如：帆船俱樂部（yacht club）、兄弟會俱樂部（fraternal）、運動型俱樂部（athletic club）、飯店俱樂部（hotel club）、健康俱樂部（health club）、公寓大廈俱樂部（condominium and apartment complex club）、專業性俱樂部（professional club）、大學俱樂部（university club）等。兄弟會成立的目的很多，大部分都是為了慈善目的，比

方說為兒童醫院、盲人及弱視者、戰爭傷殘及受害者家屬舉辦募款活動；帆船俱樂部通常位在河流或水岸邊，俱樂部的成員都擁有自己的帆船或者是熱愛航行，許多帆船俱樂部都只有碼頭，有些則能提供完整的小型港口設施如倉庫、觀光碼頭、繫船處、汽油、燃煤、水、電力及污水處理；運動型俱樂部主要的對象是喜歡從事室內運動的人，地點通常在都市裡面，也可算是都市型俱樂部的一種，因為它們提供和都市型俱樂部相似的運動設施，主要的運動設施如健身房、游泳池、網球場、壁球場；專業性俱樂部是提供相同專業背景的人，一起享受餐飲服務及社交聯誼的俱樂部，一些較有名的專業俱樂部其組成者的專業背景如新聞工作、法律、繪畫、音樂及文學；大學俱樂部的對象則是已經畢業的校友或教職員，例如：哈佛、耶魯及普林斯頓大學都有他們自己的俱樂部，俱樂部設有餐廳、會客室、健身房並且舉行一些例行性的活動。

四、俱樂部的所有權

俱樂部類型的劃分，如果依所有權來劃分可分為會員所有權俱樂部及公司所有權俱樂部二大類。

(一) 會員所有權俱樂部

所謂的會員所有權俱樂部，顧名思義即是以非營利目的來經營，此類型俱樂部不須繳交所得稅，並且俱樂部的所有權是屬於會員所擁有，俱樂部經營良好有營利的話，可繼續投資俱樂部其他的設施，而不可由會員瓜分營利。此類型俱樂部是經由民主公開的投票過程，讓所有會員來決定俱樂部的管理規章及程序。另外，私人俱樂部通常由董事會選出一位董事長（board of director）來主掌，董事會則是由所有會員來選舉而產生，圖 16-1 是會員所有權俱樂部的組織圖，董事會定

期選擇出新的董事長，通常是任期二年，董事長再任命董事會其他成員擔任俱樂部辦公室管理人（club officers）。董事長聘任的俱樂部總經理須向董事會全體會員做定期的報告。董事會下設各類委員會，以配合俱樂部各項活動的推動。

董事會的職責主要如下：

1. 俱樂部要依照董事會所訂的政策來執行。
2. 保持俱樂部財務的健全及穩定。
3. 入會會員資格規定。
4. 會員的入會費及月費的收取。
5. 俱樂部各委員會的任命。
6. 聘僱俱樂部總經理。

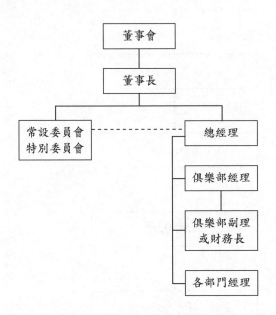

圖 16-1　會員所有權俱樂部組織圖

(二) 公司俱樂部（Corporate Club）

公司俱樂部是以營利為主要目的，為個人或公司所擁有，如果想加入成為俱樂部的會員，就需要花錢購買會員證，而成為俱樂部的會員，俱樂部的會員不能參與俱樂部的管理事務（見圖16-2），俱樂部經理只需向公司做報告，而不是向俱樂部的會員來負責。

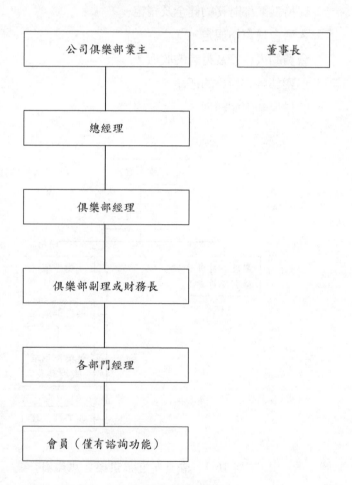

圖 6-2　公司俱樂部組織圖

另外，俱樂部業主可以委託企業化的公司俱樂部來代為管理，公司俱樂部是由公司管理各個不同的俱樂部，各個俱樂部有如一個公司的分店。美國最著名的俱樂部管理公司是美國俱樂部公司（Club Corporation of America; CCA），這個公司總部位在德州的達拉斯，它旗下大約管理了 200 個城市及鄉村俱樂部，其中 180 個是公司自己所擁有，另外 20 個是委託管理。公司主管各俱樂部的財務收支狀況及聘僱管理的員工，通常先聘僱一個總經理，並由總經理推薦各部門主管，再由公司做最後的認可。總經理在公司政策指導下，來經營管理俱樂部，公司所有權俱樂部是以營利為導向的管理政策，較有聲譽的俱樂部管理公司包括：美國俱樂部公司以及美國高爾夫球公司（AGI）。

第三節　俱樂部的會員組織

俱樂部的組織大致上由一個董事長下轄數個委員會，再由聘僱的總經理來負責管理俱樂部的營運，這樣的組織架構，參見圖 16-1。

一、董事長（Board of Directors/Governors）與董事會（Board）

董事長擁有絕對掌控俱樂部經營的權力，他負責制訂俱樂部的政策。產生的方式可以由會員選舉董事會，再由董事會成員中選出俱樂部的董事長，董事會董事們的任期通常是兩年。董事會的責任包括政策擬定、財務狀況的掌控、制訂會員申請的原則、入會費及月會費的決定、俱樂部所有委員會的人事任命、各部門經理的聘用，通常徵才時至少有三至四名優秀的候選人讓董事會做最後的遴選，俱樂部會負擔應試者的旅費。

董事會內部有財務主管（treasurer）、秘書（secretary）等工作人

員。財務主管必須擁有會計和財務的專業知識；秘書的責任是紀錄董事會所有會議內容、準備資料和書信的收發。董事會和管理者之間必須要有良好的溝通，才能有助於俱樂部的營運，雙方之間必須相互信任、尊重。董事會和委員會也不能夠對俱樂部的事務過分關切，管理者最好能夠認識每個董事會和委員會的成員，瞭解所有的建議及有建設性的批評，不可對任何成員有偏袒或特惠的行為，沒有把握可以做到的，絕不輕易承諾，即使受到董事會或委員會的威脅，必要的時候也要勇於說不。

二、委員會

委員會是由俱樂部的會員，自願來擔任負責俱樂部的各項業務，委員會的權力不小，通常他們提出的意見都能被董事會所採納，委員會的組織大小由董事會來決定，通常人數都會是奇數，以利於進行表決時能產生過半數的結果。

會員所有權俱樂部委員會（equity club committees）的成員幾乎都是自願，同時會員可以制定俱樂部委員會的一些內規，例如：

1. 委員會人數是有限制的。

2. 委員會只制定政策。

3. 俱樂部經理只有在委員會議中接受監督及建議。

(一)委員會類型

委員會的兩大基本類型分別是常設委員會（standing committees）和特別委員會（special committees）。特別委員會通常是為了特殊的活動而臨時成立的，例如：舉辦派對、週年慶、籌畫競賽活動以及特殊節日時俱樂部的布置工作，當活動結束時由董事會發予感謝函並且隨即解散。

常設委員會則通常五個以上，各常設委員會分別是：

1. 會員委員會（Membership Committee）

主要是在掌管會員事務、解釋會員的規範、紀律處分，如：開除偷竊、酗酒、帳款拖欠的會員。

2. 財務預算委員會（Finance and Budge Committee）

主要任務在向董事會建議入會費和月會費的金額、協助各部門安排其年度預算、每月財務報表分析、提出總預算額度的上限。

3. 俱樂部委員會（House Committee / Clubhouse Committee）

負責項目為俱樂部內部的管理事務、食物、飲料；其他包括像設施的維護與清潔、菜單、飲料和酒單的項目與售價。

4. 娛樂委員會（Entertainment Committee）

負責俱樂部的娛樂措施，他們必須瞭解會員的喜好及需求。

5. 運動委員會（Athletic Committee）

建立各項運動時須共同遵守的規則，以及運動設施的使用規定及開放的時間等，並協助籌畫運動競賽。一個大型的俱樂部，也會依各項運動成立個別的委員會，比方說高爾夫球委員會、網球委員會、保齡球委員會等。

三、俱樂部經理人

俱樂部經理人的種類視俱樂部類型而定，依據美國俱樂部經理人協會的看法，擔任一個俱樂部的經理必須具備的人格和能力包括了說服力、能為俱樂部奉獻、優秀的組織及領導能力、創造力和見識、智慧、專業知識、善於溝通、經驗豐富等特質。一個俱樂部經理人的工作要比一家旅館或餐廳總經理的工作來得複雜。例如俱樂部的總經理就需要擔任計畫和預算的安排工作，且對董事會負責，同時他也必須讓會員滿意，公司俱樂部的總經理，則直接向公司來負責，所以俱樂

部總經理的角色可說是非常的辛苦和深具挑戰性。以下是美國俱樂部經理人協會，對於一個俱樂部經理人必需擁有的個人特質及能力的十項要求，茲分述如下：

1. 良好的人際關係。
2. 對俱樂部忠心奉獻的精神。
3. 誠實而正直。
4. 組織及行政能力。
5. 創造力及遠見。
6. 聰明才智。
7. 專業能力。
8. 良好的溝通能力。
9. 領導能力。
10. 俱樂部的管理經驗。

第四節　俱樂部的會員類型及收入費用

選擇加入俱樂部的原因多樣化，每個會員的動機和需求都不盡相同。比方說是為了維持個人的社會地位，為了和朋友一起休閒，或者是和生意上的朋友一起從事休閒活動，以增進彼此的關係，還是為了使用俱樂部提供的某些運動遊憩設施，也有人會為了顯示自己的經濟能力，以及生意上的某些便利等各種動機都有。

一、俱樂部的會員類型

俱樂部的會員資格的類型大約有十種，茲詳細介紹如下：

(一) 創始會員 (Founder Membership)

俱樂部的創始會員人數在俱樂部內是有限制的,俱樂部並發給他們創始會員證。因為他們提供了俱樂部籌建或成立的資金,他們擁有絕對的權利,對任何俱樂部的議題都有權進行表決,並擁有委員會許可授與的證書。

(二) 常年會員 (Regular Membership)

常年會員要繳交一筆入會費以及月費或者年費,他們有權對所有議題進行表決。

(三) 青年會員 (Junior Membership)

是指某一特定年齡層的會員,通常是以達到被選舉權的年齡為準。

(四) 社交會員 (Social Membership)

社交型會員在設施的使用上有嚴格的限制,例如可以使用俱樂部本身內部的設施,但不能使用高爾夫球場,入會費及月費也較便宜。

(五) 半正式會員 (Associate Membership)

是指非本地人加入俱樂部,而且只是季節性的使用俱樂部,其使用次數甚少,入會費及月費均較便宜。

(六) 暫時離開會員 (Absentee Membership)

某些會員會因為要務出國一年或更久的時間,暫時離開俱樂部,但依舊保有會員資格。

(七) 臨時會員（Temporary Membership）

經常是提供給旅館客人所使用，讓旅館客人可以安排到俱樂部內免費使用設施。俱樂部和旅館具有相互的關係或協議，這樣的會員無須繳交任何入會費用或月會費。

(八) 多方面選擇的會員（Miscellaneous）

這是現代俱樂部的一種趨勢，提供這種會員一個較寬廣的選擇空間，針對他們需要使用的服務設施項目付費即可，而不用繳納如同正式會員所需繳納的費用。

(九) 互惠合作協議會員（Reciprocity Agreements）

俱樂部會員的權利，在其它城市的相同俱樂部一樣可享有，不只在美國甚至是其它國家亦同，這可以讓俱樂部會員出外旅行時一樣有機會使用俱樂部，除此之外，當俱樂部為了某些原因須要整修或受到災害，而需暫時關閉時，會員同樣可在其它俱樂部享有使用權。

(十) 終止會員資格（Terminated Membership）

指當會員辭職或死亡時，其會員的資格與權利的處理，特別是創始會員辭職或死亡時，某些俱樂部會按照會員當初所付成本的比例買回或公開銷售。

二、俱樂部會員的加入

要加入俱樂部成為新會員時，在會員所有權俱樂部，首先要填一張會員資料表，想要得到委員會同意而成為新會員，最好是有朋友或熟人本身是俱樂部的會員，為你背書而在表格上簽名。表格由俱樂部

會員組成的委員會進行審查，被委員會否決的情況，可能是因為申請人的宗教背景、國籍、商業舞弊記錄及不合法事件的涉入等。

早年在英國使用一種「黑球」（black ball）系統的方式來決定是否接受新會員的申請，規則是每位委員會成員發給兩顆球，分別是一顆黑球和一顆白球，然後進行無記名秘密投票，每個人僅有一次機會，選擇黑球或白球投進籃子裡，只要籃子裡有一顆黑球，就足以拒絕申請人的加入；在美國大部分俱樂部的入會審核委員會，擁有比較大的影響力，儘管有幾個會員反對，申請者仍可通過審查，得到許可加入俱樂部。

有某些俱樂部，不但是具有相當的優越感而且排外性也強，他們對入會會員限制較多，這些俱樂部對入會會員有所限制的理由如下：

1. 一些較熟的朋友可以在一起享受休閒及遊憩。
2. 維持個人的社交地位。
3. 希望加入俱樂部會員的財務狀況都很好，以增加業務的機會。
4. 使用俱樂部所提供的特別設施。

一張俱樂部會員申請表格必須有的項目包括申請的日期、申請人姓名、配偶姓名、電話號碼、未成年子女姓名、職業、希望加入的活動項目類別、保證人姓名、保證人簽名背書等。

公司俱樂部利用商業性廣告在電視、報紙、廣播放送和直接郵寄資料來招募會員，現任的會員也是吸引新會員的最佳管道，有些俱樂部會發放紅利來獎勵會員，有些則是利用會員的家庭關係，將目標放在他們年輕的子女身上，先給予他們入會，等到他們到達一定的年齡之後，才收取入會費用和月會費。

三、俱樂部的收支

(一) 俱樂部的收入

俱樂部和旅館的基本收入與支出項目非常相似，但俱樂部的收入跟旅館收入的來源稍微有點不同。典型的俱樂部收入來源（見表 16-1），包括：月（年）會費、食物、飲料、房間、體育活動及其他收入等。

除此之外，俱樂部也收取一些特別的費用，茲將各項俱樂部的收入說明如下：

1. 會費（Membership Dues）

會員繳納會費可以按月或是一年繳納一次。費用的多寡依照俱樂部的類別、會員數、俱樂部提供的設施及服務的範圍而定，如鄉村俱樂部的花費比都市俱樂部高，相對地鄉村俱樂部的會費也較高，而不同種類的會員資格其會費也不相同。會費的用途主要是用在俱樂部的營運成本和變動成本。

表 16-1　俱樂部的收入

	鄉村俱樂部	城市俱樂部
會　費	46.2 %	39.8 %
食　物	26.6	40.1
飲　料	8.3	9.4
房　間	-	1.8
體育活動	14.1	-
其他收入	4.8	8.9
	100.0 %	100.0 %

資料來源：*Clubs in Town & Country* (1993), Texas: Pannell Kerr Forster Worldwide, p. 10 & p.21.

2. 入會費（Initiation Fees）

　　大部分的俱樂部都會對加入的會員收取入會費用，而這些費用是不會退回的，在美國一般俱樂部入會費的金額從美金幾佰元到數千元的都有，根據俱樂部的設施規模及豪華的程度而收取不同的費用。

3. 負債攤派費用（Assessments）

　　向會員收取一次或者定期的費用以取代調高會費的做法，負債攤派費用的收取主要是要填補俱樂部營運上的赤字，這項措施並不普遍被接受，因為這不在會員的預期之內，因此，有些俱樂部傾向會員在每個月食物及飲料上有最低消費的要求，以攤派負債的費用。

4. 運動活動使用費（Sport Activities Fees）

　　運動活動使用費一般來說，不會列入城市俱樂部的收入記錄中，因為會員使用一般的休閒設施是不另外收費的，但是在鄉村俱樂部，例如像使用高爾夫球場、網球場等會收取活動使用費。

5. 食物飲料的銷售額（Food and Beverage Sales）

　　除了會費之外，食物飲料的銷售額是另一個主要的收入來源，因為餐廳可說是俱樂部重要的設施，而通常俱樂部會員對俱樂部餐廳的餐飲品質和服務的要求，比外面一般餐廳要來得高，因此，食物也成為某些俱樂部的主要吸引力。

6. 其它收入（Other Sources of Revenue）

　　除了上述的收入之外，大部分的俱樂部，還有針對非會員的來訪者收取費用（visitor fees），包括：房間收入、食物、飲料及休閒設施使用費，通常服務費含在食物飲料的帳單之中。

7. 儲存金（Deposit Fees）

　　某些公司俱樂部會收取高額的儲存金，金額則是從台幣數萬元到數十萬元不等，當你將來要退出會員時，儲存金的部分是可以退回的，但是萬一俱樂部倒閉時則可能血本無歸，儲存金在國內的俱樂部幾乎都要收取。

(二) 俱樂部的支出

而俱樂部的支出方面（見表 16-2），有營運費用、薪資和相關福利費用、食物飲料的成本、不動產的稅金與保險費用，其中薪資成本佔所有支出項目之冠。

表 16-2　俱樂部的費用支出

	鄉村俱樂部	城市俱樂部
薪資及福利費用	47.9 %	46.0 %
營運費用	32.9	28.5
餐飲成本	11.8	16.5
房地產稅及保險費用	6.0	6.3
盈　餘	1.4	2.7
	100.0 %	100.0 %

資料來源：*Clubs in Town & Country* (1993), Texas: Pannell Kerr Forster Worldwide, p. 10 & p.21.

第五節　俱樂部的娛樂管理

俱樂部娛樂管理的目的，主要是讓會員能充分享受及利用俱樂部的服務及設施。讓俱樂部獲得一個創造娛樂來源的美譽，是俱樂部娛樂管理的目的。因此，娛樂活動必須使客人歡樂、有趣、而且難忘，它會讓會員不斷的再回來俱樂部消費。有些俱樂部在每次活動結束後，會送給會員一些紀念品帶回家，常讓會員留下深刻印象。

俱樂部所提供的娛樂節目分成二種類型：

1. 由俱樂部內部員工自己所安排或表演。
2. 由外聘的人員或經紀公司擔任，但是無論任何節目或活動，都是為了要滿足所有會員的娛樂需求。

事實上，所有會員因為年齡、社會地位、教育程度、性別等的差異，他們對娛樂節目的偏好也有所不同。

　　一個專業俱樂部經理人的職責就是要知道，針對不同對象，例如：年輕或年長的會員，在音樂、娛樂節目的安排上、活動現場的擺飾等，都需要加以考量。對俱樂部會員要提供那些娛樂節目的安排？美國俱樂部管理人協會（CMAA）出版了一本《俱樂部管理雜誌》（*Club Management Magazine*），裡面提供了各式節目及活動的點子，都可提供俱樂部經理人以做參考。

一、俱樂部遊憩活動設計

　　在商業遊憩產業中，遊憩活動設計是非常重要的一個部分，其中又以俱樂部為最。在所有的娛樂活動中，可以分為結構性和非結構性活動。

1. 所謂非結構性活動，最主要的條件就是必須要提供高品質且完善的設施及場地，當俱樂部會員光臨時，就能夠依據各會員自己的需求，去參與不同的活動，例如：打高爾夫球、健身房運動、游泳或是三溫暖水療活動等，從俱樂部管理的角度而言，俱樂部需提供場地及設施再加上服務的工作人員，並配合俱樂部所訂定的使用規則、方式及程序，即能讓會員自己享受這些非結構性活動。

2. 結構性活動所指的則是由俱樂部安排設計的競賽、課程、晚會或是遊戲，例如：舉辦各類型球類競賽、瑜珈課程、耶誕晚會等，此類型活動的安排最重要的考慮是會員需求、設計企劃、員工訓練及預算編列。

　　在上述二類活動中，非結構性活動，俱樂部動輒需要大筆投資在活動的場地及設施，過分簡單的設備，又引不起會員的興趣。反之結

構性活動如果用心設計安排，不但不需要大筆投資，而且經常可以帶給會員許多的驚奇與興奮，所以非結構性活動遠比結構性活動來的容易，但是在遊憩活動的設計，如果未能有周延的企劃及安排，遊憩活動也可能只是虛應故事，讓會員無法提起興緻參與。許多的遊憩活動本身並不一定是創造利潤的主要來源，但是這些遊憩活動卻往往成為商業遊憩產業興盛的催化驅動要素。

　　在俱樂部遊憩活動設計的第一步驟，是要深入瞭解全體會員的需求和興趣；第二步驟就是要擬定活動設計目標以配合會員的需求；第三步驟是研擬出幾個不同的活動設計方案來做比較；第四步驟，就是評估後選擇最適當的活動，以達成會員的遊憩目標；第五步驟，將計劃主體及後勤支援系統完整的配合，最後步驟是回饋，主要是檢視遊憩活動設計的合適性。

二、俱樂部的節目

(一) 俱樂部內部節目（In-house Entertainment）

　　一個俱樂部的娛樂設施大致上可以分成兩類，分別是硬體以及軟體方面的娛樂設施。硬體方面有：
 1. 戶外活動設施：如高爾夫球場、網球場、游泳池。
 2. 電視設備：電視可能裝設在酒吧、閱覽室或其他獨立的房間內。
 3. 遊戲設備：如撞球檯、撲克牌桌、乒乓球桌。
 4. 牌藝室、閱讀和寫作室。
 5. 圖書館。
 6. 供查詢股票市場訊息之電腦設備。
在選擇硬體設施類型及風格時，可以根據如俱樂部會員的年齡、性別、社會地位、專業性質、教育程度、宗教背景等來考量。例如：

依據年齡的考慮因素對廣告會有很大的助益，在年齡上大致可以分成兩極化的需求，而這兩種群體不容易同時滿足，年長的會員希望能夠有屬於自己的交談的空間，希望自己的座位與表演的樂團有一定的距離，但年輕的會員卻是比較在意是否能播放流行音樂以及能夠盡情奔放的空間。

軟體方面是指俱樂部安排的節目表演，和舉行的派對活動等：在美國一般常見的派對如受洗餐會（the christian breakfast or luncheon）、泳池派對（a pool party）、蜜月派對（honey moon-isn't-over party）、畢業派對（the high school graduation）、假日派對（the back-to-the-city party）等。受洗餐會是慶祝嬰兒出生和接受受洗為主軸的餐會，餐會中的飲食以冷食為原則，通常是用早餐或午餐，提供冰涼的果汁、香檳、酥皮點心以及各式蛋類如水煮蛋、炒蛋；泳池派對只需要平常的衣著打扮，以 BAR BQ 烤肉為主，設有戶外的吧檯，使用紙餐盤、紙杯、塑膠餐具，僱用 D. J. 來播放音樂；蜜月派對是慶祝新婚或者結婚五十週年紀念日的活動；畢業派對可由身為俱樂部會員的父母提出舉辦，派對在畢業當天舉行，俱樂部提供樂團、大型電視螢幕、派對裝飾、餐食（如：熱狗、漢堡、非酒精飲料）等，另外，依該州法令而決定是否要提供含酒精飲料。假若開放游泳池則會提供救生員，還有攝影師和安全警衛。

俱樂部也有專屬於兒童的娛樂，提供給兒童娛樂的房間裡面有電視、錄放影機、兒童專用的桌椅、彩色故事書、蠟筆等，對象通常是二至八歲的小孩子。

(二) 外聘節目（External Entertainment）

在外聘的節目方面，不管是流行秀、樂團表演或請 D.J. 來播放音樂，這些娛樂節目都需要有特殊的管理，這時有三項因素必須列入事先的考量，分別是責任保險、合約及表演契約。

1. 責任保險（Liability Insurance）：

不論是否為免費、自願或必須付費的表演，基於保護俱樂部會員的立場，俱樂部都有義務為確保現場工作設施及狀況都安全無慮的情況下提供保險，不僅是要保護員工的安全，藝人的表演平安順利，同時也包括了會員們的平安責任保險。

2. 合約（Contracts）：

對大部分需要公開使用音樂的俱樂部來說，都必須要簽署音樂使用合約，因為所有的音樂幾乎都有版權，而且需要收取播放時的版權費用，收取版權費用的機構為美國作家及出版者協會（Association Society of Composers and Publishers） 以及大眾廣播音樂法人組織（Broadcast Music Incorporated）。

俱樂部跟表演者或經紀人需要有一個書面的合約，主要是為保證表演順利成功，合約應維護彼此的權利義務，下面的重要事項提示，可以來幫助俱樂部簽訂一個較完整的合約：

(1)簽約的日期、表演的日期、天數、地點、時間，若遲到或取消演出時的賠償金額。

(2)整場表演的長度，比方說一個小時、兩個小時。

(3)如果邀請的是當紅的團體，一定要註明是否團體中的全部人員都會參與表演，是否可以寫出團體的名稱，或使用團體的照片做宣傳。

(4)除了寫明整場表演時間的長度之外，表演者中場休息的時間也要控制。

(5)俱樂部是否必須提供任何設備。

(6)俱樂部是否需負擔表演者的旅費。

(7)俱樂部是否需提供表演者任何餐食或住宿。

(8)付款方式為何。

(9)表演時的限制，如台上不得飲食、抽煙、全部人必須穿著俱樂

部規定的服裝或自己的團服、隨時都保持行為舉止合於禮節、不得喝酒及嗑藥。

(10)俱樂部有權控制表演設備的音量。

(11)俱樂部有權要求不得出現不雅的表演動作或歌詞內容。

(12)俱樂部必須有責任保險來保障表演造成的傷害，對象不論是表演者、俱樂部會員、俱樂部客人或俱樂部員工。

(13)如果有任何特殊無法抗拒的理由必須取消表演，在二十四小時以前，俱樂部可以終止合約而不必受罰。

表演合約的目的，是在確保表演者會在約定的日期、時間、地點出現，這是必要的，因為表演者可能會因為旅途上的延誤，而影響俱樂部的表演安排。

(三) 表演契約 (Performance Bond)

表演契約是一個保險政策，由表演藝人來買這個保險，主要是為保障表演者將如期表演，假如無故取消表演的話，俱樂部要賠償表演者的損失，最容易的方法是表演者要求預付表演訂金。

三、俱樂部行銷

在討論行銷方法之前，要先瞭解目標市場，俱樂部的目標市場可以用年齡層 (age group)、職業背景 (employment status)、單身情況 (single status) 來作區隔。探討俱樂部的會員年齡結構可以將其分為青少年、年輕夫婦、30～50 歲有無小孩的家庭、50 歲以上；而不同的職業背景的休閒時間、喜好及需求不同，甚至於仍在工作和已經退休者的休閒安排差異也很大；單身情況則是指未婚的男女或沒有伴侶的人。

某些俱樂部嚴格過濾會員的資料，所以會員行銷幾乎是多餘的，

多至是希望會員介紹新成員入會。但是在公司俱樂部就不盡相同，因為是以營利為目的，所以對於會員大量的加入及會費的收入有深切的期待，因此編制有會員的行銷業務專員，其主要的工作職責就是尋找客人入會，工作與旅館業務行銷非常相似，所以行銷技巧及條件可參考本書第二章的業務行銷。

至於俱樂部內部促銷的一般項目包括餐廳（dining room）、特別派對（additional club parties）、酒吧（bar and cocktail lounge）、商店（pro shop）、高爾夫球（game of golf）及其它的休閒設施（other recreational facilities）。餐廳的促銷包含了食物及飲料兩部分，除了人員的銷售技巧之外，也要注意燈光的選擇、氣氛的營造，家具的選用要讓人感到舒適。商店提供高品質的商品，並隨流行與季節變化而作更動，除此之外，當然也販賣俱樂部專屬的紀念品。商品的陳列需考量燈光投射的效果和布料顏色、材質以及擺設的位置，如：熱門商品、推薦商品。高爾夫球場必須有足夠的開放時間供會員使用、注意球場照明以及人行步道或手推車的使用。

俱樂部中常見的促銷工具有月刊（monthly bulletins）、隨手小卡（fliers）、海報（posters）、俱樂部派對小冊（party brochures）、菜單（menus）、當日特惠（today special）。月刊採郵寄的方式寄送給會員，主要內容在介紹近期的活動，會員也可以透過此管道表達意見，隨手小卡在服務台、酒吧、各商店都可以拿到，海報可以交流意見、留言或貼照片。

俱樂部規範的範例

1. 俱樂部經理必須隨時能完全掌握俱樂部內外的情況。
2. 對俱樂部的營運時間包括像商店、置物櫃、點心吧、游泳池等，應隨會員的需求而調整。
3. 俱樂部於每週一休息，遇國定假日則順延。
4. 辦公室的開放時間為週二至週五，上午八時半至下午五時。
5. 會員不論男女均需穿著合宜的服裝，例如泳衣僅限於泳池區。
6. 會員若招待非會員的朋友進入俱樂部時，可不需由介紹人陪同但必須領有臨時性的訪客證，以及繳交一筆費用來使用俱樂部的設施，會員對於他們介紹至俱樂部的訪客也必須負有連帶責任；當考量俱樂部最佳利益時，俱樂部經理有權拒絕訪客任何關於個人特權的要求。
7. 在與其它俱樂部的互惠合作關係之下，俱樂部經理可以為會員提供介紹信來延伸會員在合作俱樂部的使用權利。
8. 會員可以租用私人的置物櫃，這包含在每年支付的基本費用之中，除了會員以外，他們的客人和成年子女也可以獲許使用他們的置物櫃。
9. 俱樂部內禁帶任何外食。
10. 俱樂部不提供含酒精飲料給未達法律規定年齡的會員及其訪客，他們也不被允許攜帶酒精性飲料進入俱樂部。
11. 餐飲消費均需附加 15 ％的服務費。
12. 若會員或其訪客造成俱樂部的財產損壞時，有責任要賠償損失，至於高爾夫球具、球袋的儲存與清洗則必須另外付一筆費用。
13. 個人物品俱樂部不負保管責任。

14. 所有車輛必須停放在規定的空間內。

15. 當會員對服務不滿意時，不應直接訓斥服務人員，可以向總經理反映，或是直接投書給總經理。

16. 任何人的行為若干擾到其它人時，總經理可以拒絕為其服務並要求他離開。

17. 當會員對餐飲或其它設施提出特殊要求而欲取消的時候，必須在二十四小時之前告知俱樂部。

18. 若要預約參與俱樂部的活動時，可直接向辦公室提出申請。

19. 當有會員使用俱樂部設施，並需延長到正常營運的時間，如果未能事先告知俱樂部時，俱樂部可以要求會員負擔那些成本如水電、空調、人事等。

20. 未經俱樂部方面的許可，會員不得釣魚、狩獵、擁有槍枝或在俱樂部的湖泊中游泳、划船。

第十七章

會議市場

學習目標

本章可以讓你學習瞭解到：

☼ 會議市場的重要性及發展

☼ 會議市場的歷史與成長因素

☼ 會議策劃人員的職責

☼ 會議市場與相關行業的配合

第一節 會議市場的重要性及發展

一、會議市場的重要性

近年來會議（convention, expositions and meetings industry; CEMI）的市場發展在台灣雖已逐漸受到重視，但和歐美等國家的發展情形相比較，台灣在這方面的表現仍處於未發展的狀態。會議市場在台灣日受重視的原因不外乎是藉由各項商展、研討會或座談會的舉行得以吸引業者或一般消費者參訪，並讓雙方與會者獲得生意及交流學習的機會。會議市場之如此讓許多業者想瓜分這塊大餅，莫不是因為看好人氣所帶來的周邊效應，例如：旅館房間的需求、餐飲的需求、交通工具的需求、會議場地及各項器材的租借、甚至娛樂活動或旅遊的安排等。可見會議及展覽，每年所帶來的經濟效益是非常可觀的。當全球化的趨勢已成定局，加上商業遊憩產業業者因為經濟不景氣的影響，為維持在市場上競爭的優勢，愈來愈明顯的大量爭取團體客源為主要的收入來源。在亞洲的新加坡搶佔會議市場的成就是有目共睹的，透過會議展覽帶來成千上萬的遊客，甚至其眷屬也可能同行，不僅帶動整個經濟的發展，更加提升國際知名度。尤其近年來各項商業、經濟、體育等大型活動在全世界都已成市場主流時，會議市場的競爭正好可讓各業者發揮所長來參與經營與競爭。因此，台灣的商業遊憩產業業者如何觀摩與學習其他國家對於會議市場的開發及管理是非常重要的。總而言之，台灣的商業遊憩產業業者在會議市場尚有極大的發揮空間。近年來政府也愈來愈重視這個市場所帶來觀光發展的契機，相信在政府及商業遊憩產業業者的共同努力下，會議市場會是明日商業遊憩產業業者的希望。

會議市場是目前一個主要成長的產業，該產業不單單提供大量的就業機會，同時也對於經濟利益帶來大量的幫助。根據估計，美國在1980～1989年增長了四倍，從1987～1990年間則成長了43％。另一項在1992～1993年間，針對美國的73個城市，曾經舉行超過500個國際性會議所做的調查發現，在所有會議中，管理性質的會議約佔42％；訓練或教育性質的約佔22％；有關業務銷售的則佔13％；另有7％是屬於專業或科技領域；而屬於其他性質的會議或展覽則佔16％。

　　圖16-3指出旅館的總收入為629億美元，整個會議市場所帶來的收入（約226億美元），佔旅館總收入的36％，其細部分類如下：

* 大型會議及展覽收入約158億美元，佔旅館總收入的25.1％。

* 一般會議收入約60億美元，佔旅館總收入的9.6％。

* 獎勵旅遊收入約8億美元，佔旅館總收入的1％。

* 至於旅館其他的收入則為403億美元，佔旅館總收入的64％。

　　根據此項資料顯示，會議市場所帶給旅館的收入佔旅館總收入的四成左右，因而除了一般觀光團體及商務旅客是旅館收入的重要來源外，藉由會議活動所創造的收入是旅館業者所不能忽視的。

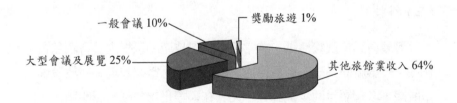

圖16-3　會議市場的收入佔旅館收入的影響

資料來源：American Hotel & Motel Association（1991）

二、會議市場的發展趨勢

會議管理的發展趨勢，我們今天幾乎都可以預期的到，在物競天擇，適者生存的環境下，未來會議市場的走向茲敘述如下：

(一) 國際化

各產業協會或企業組織，將因會員國的普及或分公司的設立，而需要在不同國家間召開會議或舉行展示活動，以保持市場競爭的優勢，因此有愈來愈多的人，未來將會到不同國家參與國際會議或展覽的趨勢。

(二) 競爭力提高

隨著國際化的影響，會議市場的競爭力將不會局限在某個國家或某個區域，而將逐漸出現國際化的競爭狀況。會議中心除了擴建以因應趨勢外，新而又兼具多功能性的會議中心或展覽中心將會陸續增加。

(三) 科技

發展會議或展覽活動，非常需要高科技產品以提高其會議品質，例如：會議視訊系統、衛星傳送、網路設備、電視及現場播放設備、電視牆、多國語言同步翻譯等，尤其在國際化趨勢越來越明顯後，出席會議人員將不再局限於某些地區或國家的人士。

第二節 會議市場的歷史與成長因素

一、會議市場的歷史

有人類以來即有會議的產生，也就是一群人聚在一起討論決定有關狩獵或耕種時間、軍事攻擊或商品交換事宜，或是舉行宗教儀式或慶典。隨著城市的快速發展，它所扮演的軸心功能愈來愈明顯，不但可讓鄰近地區的商品彼此相互交流、轉運，還可聚集各地人士至此開會討論有關政治、軍事、及外交事務或分享有關醫療、文化、科技的新觀念。隨著西方歷史的演進，十九世紀中葉前，歐洲城市最能將上述的功能發揮得淋漓盡致，一直到二十世紀初，美國也開始在城市地區舉辦會議或商展活動。換言之，會議活動開始和城市的發展產生了密切的關係。

起先，會議的籌辦只是先尋找一個可以舉辦展覽、討論、協商談判事件的空間，其次，才安排有關與會人員的住宿環境及餐飲需求。但因城市聚集過多的產業，促使商展的舉辦或研討會舉行的頻率日漸升高，而伴隨著會議或展覽活動所產生的周邊效益（例如：住宿業、餐飲業、交通業及旅遊業）逐漸提升，造成會議或展覽活動開始受到重視，逐漸成為一個深具發展潛力及效益的市場。

歐美的旅館業者早期仍未重視會議市場，所以還是採取一般透過行銷、訂房及餐飲部門來安排客人的需求。一直到了 1949 年，會議市場的成長速度急遽增加，迫使商業遊憩業者開始正視會議活動所帶來的收入，而將會議市場併入在該產業之下。然而早期的旅館建築及設備並非著眼在會議場地的運用，致使旅館業者在空間的利用上彈性不夠，難以更進一步搶奪會議市場的利益。隨著連鎖旅館的出現，例如：

Hilton、Marriott、Hyatt、Holiday Inn 及 Sheraton 等連鎖旅館的業主意識到會議市場的潛力，因而在新旅館的地點選擇及建造上，都會將旅館是否有會議或展覽的功能一併考慮在內。所以我們可以看到不少新的旅館出現，完全就是以會議客人為主要市場的會議旅館，其位置不但位於大城市且鄰近會議展覽中心，在建築設計及室內裝潢上除了興建會議中心外，也考量到空間的使用彈性，並配置網路、裝設視訊會議設備等。

此類型的旅館不但在硬體上做改變，以符合會議規劃人員的需要，在軟體服務上也藉由組織型態的調動，而提供專業的會議規劃服務。過去有關會議活動所需的餐飲及住宿服務，皆被視為一般團體客人的接待，而分別交由餐飲部及客房部來安排；如今則是在行銷部門下專設會議服務部門，統籌會議活動所需的企畫、行銷、議程及演講人員的安排、會場及展覽場空間規劃及布置、活動設計、餐飲、住宿、交通及旅遊活動等。

近二十年來，有鑒於會議市場的潛力，除了商業遊憩業者積極提供更好的設施及服務來吸引客戶，為求會議及展覽活動有更專業的品質呈現，在人力供應上也出現了所謂的會議服務經理人員（convention service managers）。他的職責是幫助會議活動規劃及旅館餐飲服務方面作溝通協調的工作。1989 年，美國的勞工局（The U.S. Department of Labor）甚至將會議服務經理的職銜納入在國家職業的手冊中。由此更可以看出台灣在會議市場的經營上，無論在硬體設備或人員的專業服務，跟國外的情況相比，還有很大的成長空間。

二、會議市場成長的因素

會議市場會在近二十年來蓬勃的發展，其中一項重大的因素是因為全球普遍性解除對航空業者的管制。過去在會議的安排上因受限於

地理環境的因素，在交通運輸不發達的情況下，只能將就在鄰近區域選個寬廣的空間來舉行會議或展覽，或租借學校機關的大禮堂來辦理研討會或座談會，不僅開會場所過於簡陋，而且與會的對象只能受限於鄰近地區，難以開發新客戶。自從開放天空後，航空公司不僅大量興起且開發許多新航線，加上航空公司之間的削價競爭，促使會議在安排上有了更多的選擇，不僅解決了空間及時間的問題，甚至在成本的許可下，選擇在國際間適宜的區域來安排會議或展覽，以吸引更多人士與會並交換意見。例如：許多大型公司及國際性社團，將每年的會員年會安排在休閒度假島嶼，主要目的便是吸引會員出席；對於商務人士而言，開會地點若能結合休閒遊憩的功能，不僅能提高出席率，還會因休閒的誘因而提高會議的效率。

另一個造成會議市場興起的因素，來自於人們對於資訊的追求與不滿足。雖然科技的發達可以讓遠在兩個或甚至於三個以上不同國家地區的人，利用視訊會議系統來進行討論，但不可諱言的，多人的討論模式，仍是以面對面的方式較為恰當。再者也是拜科技之賜，各領域的許多新發現、新觀念或新產品的出現，皆不需要花長時間的等候，為了分享新觀念、討論新議題及展示新產品，許多情況下仍需藉助會議的模式來達成溝通、傳播或宣傳的成效。

一般會議市場包括各種大小不同類型的會議及展覽，諸如：座談會、討論會、研討會、專題研討會、研習班等，但是其中最主要的兩大類型會議市場如下：

(一) 大型展覽會（Expositions）

此種大型的產品博覽會和一般商展不同的地方，在於它的目的不是供同業人員採購詢價，而是開放給一般社會大眾參觀，讓消費者直接在展示場內選購商品。台灣每年舉辦的國際書展或旅展就是最好的例子。不同的是，台灣在舉辦此類的展覽時，會先將展期的前兩天安

排給國內外同業人員進行貿易活動，之後才是開放給一般大眾。

(二) 大型會議 (Conventions)

當會議 (meetings) 和展覽 (exposition) 的功能結合在一起時，就是所謂的大型會議 (conventions)。各產業的協會機構幾乎在每個年度舉辦一次或數次類似的活動，活動內容除了有會員大會外，還有表揚大會、演講、教育訓練或展覽活動等，平均活動時間約為三至五天，因此會議策劃人員，通常會選擇在大型會議旅館來舉辦。若該活動兼具娛樂目的，還可能會考慮將會場設置於休閒旅館。

🌴 第三節　會議策劃人員的職責

一、會議規劃人員所需具備的條件

對於想成為一位專業的會議規劃者而言，以下幾項基本能力是必要的：協商溝通能力、成本預算編控能力、與客戶簽訂合約並督導執行合約內容能力。此外，會議規劃人員不僅要具備上述所需的能力外，其人格特質最好是能善於與人溝通、聆聽與陳述客戶的需求、並對環境的變化能保持冷靜與彈性的態度。雖然每個步驟都能事先規劃，但這個行業最具挑戰性的部分就是無法控制的突發狀況，例如：班機的延誤、會議器材臨時故障，甚至會議的主持人臨時無法出席等。各式各樣的狀況雖然可能在會議籌備前已考量或模擬，但現場狀況的控制及臨場應變能力才是決定會議是否成功與否的關鍵。

二、會議策劃人員的職責

　　雖然展覽內容及會議類型，會因為產業性質的不同，而呈現多樣化的形式，然而在會議活動的規劃上，仍有一些基本的工作內容是必須執行的。會議規劃人員不只是負責接洽場地、訂房、訂位的工作，從合約的簽訂開始，會議規劃人員便得負起執行合約內容的職責。一般我們把會議籌備人員的職責分為三部分：

(一) 事前規劃工作

　　1. 規劃會議日程。

　　2. 設定會議目標。

　　3. 預測參加人數。

　　4. 設定會議預算。

　　5. 選擇會議地點。

　　6. 選擇會議設施。

　　7. 選擇旅館。

　　8. 協商合約內容。

　　9. 安排展覽。

　10. 準備參展者的所有資料。

　11. 擬定行銷計畫。

　12. 安排旅遊行程。

　13. 安排地面交通。

　14. 安排展覽貨品海運事宜。

　15. 籌辦無線通訊設備。

　16. 籌辦貨物運送事宜。

(二) 現場活動

1. 進行會前重點提示。
2. 準備執行計畫。
3. 引導與會人員進出會場。
4. 危機處理。

(三) 會後活動

1. 向有關人員報告活動施行內容。
2. 檢討會議執行成效。
3. 給付酬勞並表達謝意。
4. 安排貨品的歸還。
5. 規劃下一年度的活動。

會議規劃人員與旅館人員之間互動關係的好壞，會對會議品質產生關鍵性的影響，例如可以在房間方面取得較佳的位置及價格、甚至安排客戶至旅館參觀房間的設備及環境，並向客戶解說旅館可提供的服務。除了房間的安排外，餐飲部門（或宴席部門）及會議部門的工作人員，更是讓會議規劃人員要與他們保持不斷的最佳互動關係，因為餐飲品質的優劣及會議進行的流暢程度，是最能直接反應會議活動是否成功的關鍵。最後便是旅館的行銷部人員。和前面的情況不同，旅館的行銷部人員為了取得客戶，必定會盡其心力取悅會議策劃人員，不單單只是將旅館房間設施、菜單、會場設施的資料及相關圖片先寄給會議籌辦人員參考外，還會安排客戶實際至現場參觀各樣的環境，例如：會議室、貴賓休息室、餐廳、客房，及其他相關設施。

商業遊憩
產業管理

第四節　會議市場與相關行業的配合

一、各產業協會機構

協會乃是由具有相同興趣或目的的人所組合而成的團體。組織的目的不外是為了藉由相互討論、觀摩的過程以提高專業水準，推廣其經驗並且和社員或社會大眾來分享。其範圍涵蓋科技、宗教、政治、社會、教育、或各類休閒活動。

通常協會團體每年都有例行活動舉辦，以進行資訊分享、增進會員之間的交流。因此可以說，協會團體在整個會議市場扮演著吸引及聚集活動的角色，也就是說沒有這些主要顧客參與，其他產業便無法發揮其功能，例如：行銷、邀展、訂房、訂票作業、展場布置及安排其他休閒活動等。

台灣目前和會議推廣有關的協會中，最重要的當屬中華民國國際會議推展協會，其成立於 1991 年 6 月 20 日，該團體會員包括政府及民間觀光單位、專業會議籌劃者、航空公司、交通運輸業、觀光旅館、旅行社、會議或展覽中心等。

二、會議規劃人員及管理者

二十五年前會議規劃人員這個職銜，對許多人而言還是非常陌生，甚至於不認為這是一個職業。如同前面所提到的，直到 1989 年美國才出現會議規劃人員或會議服務經理的職稱，正式認同了這個專業管理人職稱。然而在台灣，有許多會議的策劃或現場指揮工作，目前多是由會議舉辦公司的人員來負責，要不就是交由廣告公司、公關公司、

管理顧問公司或飯店的會議部門來安排。

　　會議規劃人員所服務的範圍，看似易被其他行業所取代，然而身為一位專業的會議規劃人員或會議服務管理人，不但要對其他的相關行業有所涉獵，以便於替客戶針對不同性質的活動，安排適宜的會場及住宿環境；而且也要隨時跟上科技發展的腳步，以提供最先進的電腦或視聽系統讓客戶使用。除了具備專業知識外，對於會議的策劃、組織能力，以及溝通協調能力更是不容忽視，最後，身為一位專業的會議規劃人員，其本身若具有豐富的創造力以及美學素養，除了可以使會議活動的功效充份發揮外，還可令參與者感受會議氣氛高品質的享受。

三、旅館

　　會議活動若無法提供一個安全、舒適、及現代化的住宿環境，該會議就不算是一個成功的會議。因為會議的目的若不是為了商業交易，便是為了資訊交流，一般旅行者在尋找住宿地點時，都會將安全視為最主要的考量，更何況是會議上的安排。除了需考量與會者的住宿品質，使其精神飽滿，可以準備隔日的行程外，更因為商務人士在通訊設備的要求上，遠較休閒旅客的要求為高，因而現代化的旅館也較能滿足此類會議人士的需求。

　　由於旅館重視會議市場所帶來的可觀收入，促使其在經營管理方面，會受市場導向的影響，因而調整其組機架構或行銷策略。旅館除了藉由會議中心的增設以接洽會議事務外，也可能和鄰近的展覽中心或會議中心合作，提供住宿環境及相關配套措施來招攬生意。

四、交通業

　　交通運輸工具的進步是會議市場在近二十年快速增加的主因，尤其各國逐漸撤銷對航空的管制後，航線及班次的增加更有助於國際會議市場的舉行。至於在地面交通部分，接駁巴士往返於機場與飯店或飯店與會場之間的接送、火車及遊覽車則可搭載乘客前往旅遊景點，有時候較具娛樂性質的會議活動也會選擇在遊輪上舉行。因而交通產業與會議市場的關係除了扮演運輸的功能外，同時也扮演了活動地點的角色。

五、展覽服務承包商

　　展覽服務承包商（exposition service contractors）所提供的服務範圍就是協助策劃展覽人將其會議或展覽活動付諸實行，有關會場的布置或展場攤位的租借及架設，甚至於有關場地的租借、家具的借調以及會後的清理工作，皆可交由展覽服務承包商去安排及監督。

六、餐飲服務業

　　過去在會議或展覽活動的舉辦中，餐飲只是扮演點綴性質的角色，例如在會場周邊或攤位中安插一兩個位置，讓參觀者可以買點小點心以打發時間。隨著會議時間的增加，及相關活動的規模愈來愈大，在會議中提供餐飲是一項重要的服務，小至簡單的茶點，大致國宴的安排都是餐飲服務發揮的空間。

　　然而，並非每一個活動會場都設有廚房及餐廳，策劃展覽人在評估選擇會場時，必須在會議中心的餐廳、旅館的宴會廳或外燴服務中

做最佳的抉擇。

　　況且，現在大家對吃的品質愈來愈重視，即使是議程休息時間所提供的簡易餐點，都可被列入會議是否成功的評價項目之一，更何況是正式的餐宴選擇。尤其目前各界人士參與各種會議活動之次數不斷增加，策劃展覽人很容易便可打聽出各餐廳的口碑。前面已經提到會議市場的蓬勃發展，若能爭取到大客戶的合作，對餐飲業而言，將是一項可觀的收入。

七、展場設計者

　　展場設計者是受組織或企業團體所託，藉其創意結合美學概念，將產品特色或組織團體的形象加以設計來包裝，以配合受託的機構以達成行銷目的。展場的設計必須呈現清楚的展示主題，而不會讓與會人士感覺是到菜市場從事商業交易，或是到學校參加訓練課程，進而對任何的展覽或會議活動產生一種單調而無聊的感覺。

八、會議場地

　　和旅館業者相似，會議場地的供應者也在積極的搶奪會議市場這塊大餅，但畢竟土地的取得及建築物的建造並非能在短時間內就能完成，所以有遠見的業者在一、二十年前便開始興建大型的會議中心或展覽中心，以寬闊又具彈性的空間優勢，提供會議規劃人員或參展機構使用，以能搶得市場的先機。

　　為了節省交通往返的時間，有些會議活動會安排在機場附近的旅館或會議中心舉行，方便開完會的人士可就近搭乘飛機返國或前往下一個國家。

　　除了會議中心或展覽中心，有些提供舉辦會議活動的地點，會因

使用率不高或季節性的因素，使收入大受影響。例如：休閒度假村會有淡旺季的情形，大學會議中心會有寒暑假的情況，因此，在寒暑假可以考慮將會議場地租給他人使用以增進收入，現今的會議規劃人員，在活動地點的選擇上，多了許多參考選擇的機會。

九、會議旅遊局

會議旅遊局（Convention & Visitors Bureaus）是一個有眾多附屬機構的非營利組織，通常是以官方或半官方的性質來主導，代表各城市對外從事會議市場或觀光活動的推廣及促銷的工作。其次便是對於遊客或者是會議、展覽活動的企劃人員，提供有關觀光景點、餐飲住宿、活動地點及其他相關資訊的服務。具體而言，其工作職責包含下列四個方面：

1. 鼓勵國內外組織機構在該區域舉行會議、展覽或商展。
2. 各組織在籌備會議或展覽活動時，皆可提供必要的協助。
3. 鼓勵遊客前往該地區從事歷史、文化及其他休閒或旅遊活動。
4. 發展及促銷該地區所呈現的形象。

因此各會議旅遊局的組織一般都會包含交通、旅館、餐飲、各旅遊景點、供應商等單位。

會議旅遊局的出現是 1896 年時，一群底特律（Detroit）的商人，將其所屬企業組織下的業務人員組成一個團體，在各城市巡迴舉辦會議展覽活動以推廣其商品，未料此舉替各舉辦會議城市帶來可觀的收入。1900 年以後，美國各主要城市，例如：克里夫蘭（Cleveland）、亞特蘭大（Atlantic）、聖路易士（St. Luis）等地開始陸續成立會議旅遊局，只是早期仍著重在會議及展覽活動的推廣上，直至 1974 年後才加入旅遊項目，將工作服務範圍擴大至有意前往該區域的遊客及旅遊經營業者。根據國際會議旅遊局協會（IAVCVB）的資料顯示，自 1914

年成立以來，有30國家及廣達500個管理組織為其服務的對象，且其會員數也已超過1200個。除了商業及旅遊服務外，國際會議旅遊局協會目前也提供教育資源及會員國之間的內部網路連結工作，藉此可節省成本而發揮更大的效益。

　　相較於國外的發展，台灣目前未設有會議旅遊局的組織，直到2002年起才在觀光局國際組下增設會議科，工作內容為協助爭取及舉辦國際會議來華舉行、主辦及輔導相關團體辦理國際觀光推廣活動、聯合民間業界辦理國際觀光推廣活動，可見得台灣在會議市場的表現上仍處於起步階段，而目前難以快速推展的原因，在於目前的整體環境尚不理想。整體而言，目前在住宿、餐飲的供給上，台灣可供給的量並不算少，但是在整體規劃、設施及服務品質上都還有很大的改善空間。

　　其次，在交通及展覽空間上，台灣在這方面的表現確實有許多成長的空間。交通方面，因航權的問題，致使飛抵台灣的國際航線及載客人數並不算多，截至2002年交通部民航局的資料，台灣地區的航空公司共有43家，客運航線共78條，貨運航線共119條。在亞太地區機場客運量表現上，中正機場在2001年的進出旅客人數是1,574萬人次，在亞太地區排名第十。

　　與其他亞太地區國家相較，東京羽田機場排名第一（4,904萬人次），二至五名分別為香港赤鱲角機場、泰國曼谷機場、新加坡樟宜機場及東京成田機場，而中國北京機場目前在亞太地區的排名則居於第六，進出旅客人數為2,054萬人次。台灣在國際航空運輸的表現上略差，尤其在會議市場部分，目前香港及新加坡無論是在硬體設備或其他配套措施上，有許多都是值得台灣觀摩學習。

　　展覽空間的情況也是如此，台灣北部目前只有台北國際會議中心及世貿展覽中心是屬於場地較大且在空間配置上是較適合舉辦會議活動的場所，其次便得依靠周邊的小型展覽場或飯店的會議中心來安排

教育展或研討會活動。中南部地區在專業場地的供給上更是稀少，導致台灣要到國外推廣促銷會議活動時，與其他亞太地區國家相比，難以有較佳的優勢。

第十八章

商業遊憩產業未來發展

學習目標

本章可以讓你學習瞭解到：

✿ 商業遊憩產業整體環境的供給與需求

✿ 商業遊憩產業所面臨的十大難題

✿ 商業遊憩產業的未來趨勢

✿ 商業遊憩產業經營的遠景

商業遊憩產業的進步瞬息萬變，許多外在的因素，都將引導商業遊憩未來的走向，在科技、效率、挑戰的時代環境中，如何能洞燭機先，抓住未來商業遊憩的趨勢，將會是商業遊憩產業管理成功的關鍵。整體而言，商業遊憩未來的趨勢由下列的因素來決定：

一、實際消費的記錄

消費者的偏好、滿意度及市場策略的成功，會完全反映在實際消費的記錄上。收入的來源及明顯較高利潤的項目，是再清楚不過的趨勢導引，在經營上也務必依循而順勢操作、改進及發展。

二、市場調查及研究

市場調查需要不斷地瞭解市場的實際需求，特別是在消費態度、消費行為以及生活型態區隔市場的有效策略，都必須加以確認及有效執行。

三、專家顧問的意見

專家顧問的定義明確的說，就是理論與實務二方面都必須兼備，單純學術理論管理背景或是實務管理者的經驗，都不足以能充分掌握商業遊憩未來趨勢，現今半調子的休閒專家顧問滿街充斥，但是卻無法提升休閒產業的品質及效率，因此，理論與實務完整經驗的搭配，才能抓住未來趨勢的脈動。

第一節　整體環境的供給與需求

一、商業遊憩產業整體環境的供給與需求

　　商業遊憩產業的整體環境有許多的變化，有些問題容易解決，有些問題卻不知該如何著手。商業遊憩產業的整體環境在供給與需求方面，不斷地在做改變。而政治、經濟、文化、人口結構等都會影響到商業遊憩產業整體環境的發展。整體環境的進步發展，或停滯落後，也會決定供給與需求的平衡或失衡。一個商業遊憩產業的經營者，為能在市場上立於不敗之地，就需要更仔細的去留意它的脈動，隨時因應情勢去做最合適的調配，以現今的旅館為例，在下面四個部分的供給及需求的問題更為當務之急。

1. 商業遊憩產業是資金密集的產業，換言之，需要足夠的資金才能投入，也就是說旅館投資風險是很大的挑戰，所以事前的可行性研究分析是重要的投資決策依據。如果因為錯誤的決策，對市場的需求及供給沒有真正的認識與預測，將會造成巨大的損失。

2. 商業遊憩產業也是勞力密集的產業，商業遊憩產業主要是靠提供服務給客人來賺取利潤，在所有的營運成本中，花費最多的就是人力成本，跟其他行業相比，商業遊憩產業明顯需聘僱較多的人力，是標準的勞力密集行業。再者，人力資源的品質也很重要，因此人力的供給與需求是另一個重要課題。

3. 商業遊憩產業的淡旺季非常明顯，甚至於每週、每天都有所謂的淡、旺季的區分，如何調配淡旺季的差異，讓需求與供給能完全達到平衡沒有任何資源的浪費，是需要來妥善管理的。

4. 商業遊憩產業營業時間長，尤其是旅館一天二十四小時，一年三百六十五天都在營業，能源成本的耗費是旅館非常主要的花費，如何利用科技的控制，讓能源的供給與需求達到平衡，將浪費減至最小的程度。

二、商業遊憩產業發展的影響因素

世界觀光組織（WTO）曾預測公元 2000 年前，國際觀光成長率每年都會達到 4 ％以上，特別是會集中在新興的工業國家，例如像亞太地區及部分拉丁美洲，世界旅遊及觀光協會（The World Travel and Tourism Council; WTTC）也預測在 2005 年以前，每年也有同樣的成長率。自從 2001 年美國 911 事件以來，全世界的經濟真可說是每況愈下，一天不如一天，旅遊業受到極大的影響，商業遊憩產業位居旅遊業核心，旅遊不振對商業遊憩產業的衝擊自然可想而知。對今天的商業遊憩產業而言，全球的經濟景氣與否將是商業遊憩產業未來成長之關鍵，未來長期影響商業遊憩產業發展最重要的因素有下列幾項：

1. 商業遊憩產業的全球化趨勢，商業遊憩產業將被迫要面對全世界的市場競爭環境。
2. 人口結構及社會的改變，人口結構有逐漸老化的趨勢，未來超過 65 歲以上是一個重要的區隔市場。
3. 休閒時間的增加，這是全世界的趨勢，也是人類愈來愈重視休閒生活的必然現象。
4. 消費者的偏好與需求的改變。
5. 經濟成長的情況。
6. 整體投資環境的評估。

上述這些因素都會影響商業遊憩產業的需求，至於短期的影響則

包括了：

 1. 旅遊的成本增加與否。

 2. 匯率及收入的改變。

 3. 法規的改變。

 4. 政治的穩定與否。

 5. 科技的發展。

 6. 交通的發展。

 7. 旅遊的安全性。

除此之外，世界觀光組織估計全球國際旅館的房間，在 2010 年前將由目前約 1,200 萬間增加至 2,120 萬間，可以預見未來的市場競爭將更為激烈。

第二節　商業遊憩產業所面臨的難題

商業遊憩產業的未來，主要決定於世界的政治與經濟變化，與長期國內和國際的旅遊趨勢；由於國際商業相互依賴性的增加，國際貿易額持續擴張，使旅遊業逐漸走向全球化。儘管經濟不景氣，旅館過多的開發、貨幣的匯率和其他問題不斷的發生，但對國內商業遊憩產業的投資人、開發者和管理人員而言，仍然充滿相當多的機會；其中機會來自於市場需求不斷的增加，吸引了新的企業體與資金的流入，同時也透過經濟的成長增加利潤與就業機會。面對未來，不論是樂觀或悲觀，商業遊憩產業都有一些最實際的問題要面對，以下是商業遊憩產業未來所面臨的問題，茲分述如下：

 1. 人工成本不斷的增加，而生產量卻沒有隨之增加，特別是在商業遊憩產業的營運部分。

 2. 商業遊憩產業營運要增加利潤愈來愈困難，市場競爭激烈之下，

如果沒有新的創意，將無利潤可圖。

3. 旅館規模愈來愈大，房間數也愈來愈多，造成客人對服務品質的不滿，包括：住房登記、行李處理、客房餐飲等服務效率的不滿意。

4. 旅館間激烈的競爭，造成房價需降價求售的情況，未來旅館的價格戰將是可以預期的，而且必定會步上國際各家航空公司價格戰的後塵。

5. 商業遊憩產業環境保護問題的急迫性，商業遊憩產業環境工程的高標準需求，無疑會用在未來數十年的商業遊憩產業的建築，其中也包括了能源和水的使用，資源的回收及環保再製品的利用，員工環保意識的訓練等都需要配合時代的需要而加強。

6. 商業遊憩產業的訓練問題，往往因為臨時找不到人手，沒有經過紮實的訓練，就披掛上陣，另外業主對在職訓練及許多相關的投資不可猶豫。由於商業遊憩產業科技自動化的發展趨勢，管理階層需要有更佳的技術及知識來勝任工作上的要求。

7. 商業遊憩產業人力的薪資福利跟其他行業比較，顯著缺乏競爭力。台灣每年培養數千位休閒及餐旅相關科系畢業的學生，平均不到百分之十比例的學生，畢業後投入商業遊憩產業的工作，薪資福利是一個相當關鍵的問題。

8. 商業遊憩產業證照制度公信力的建立，應該要更為周全，且注重實用性。不僅是在餐飲部份的廚師、調酒師證照制度，旅館的專業管理人更需要建立證照制度，以提升商業遊憩產業的整體水準。

9. 旅館前檯的功能愈來愈少，絕大多數的客人都使用信用卡，而且有預先訂房的安排，未來自動化過程更完整後，客人不需要去前檯登記，行李員即可將房間電子鑰匙交給客人即可。退房時只要在電視上操作帳單確認即可，如果不是為了接待未預約

訂房而走入（walk-in）的客人，前檯實無必要存在。

10.商業遊憩產業各部門管理者，對財務管理方面的知識及分析能
力愈來愈重要。制式化會計系統（uniform system of account-
ing）的資料分析，以及與其他商業遊憩產業營運收支上的比
較，都是各部門管理者反映個人職責，及控制部門預算最佳的
管理武器。

第三節　商業遊憩產業的未來趨勢

　　商業遊憩產業的經營在今日早已是一個專業化的經營，必須針對
這個行業的特質與特性、市場的需求、消費者的偏好來經營。商業遊
憩產業未來發展的趨勢，是引導在前的一盞明燈，如果不能預期未來
趨勢，而早做準備的話，現在許多的辛勤努力，將會變得徒勞無功。
尤其今日的旅館已無國界的限制，我們衷心期望廿一世紀商業遊憩產
業未來的趨勢，引領著旅館發展更光明的遠景。以下是商業遊憩產業
未來發展的六大趨勢，茲分別討論如下：

一、能源控制系統

　　未來商業遊憩產業如何讓能源成本的消耗及浪費減至最低，勢必
要有一套好的能源控制系統。許多房客在入住旅館後，水電的浪費無
以復加，特別是電的浪費，即使客人不在房內，也依舊未將空調及電
燈關掉。另外像公共區域的一些照明設計，也應配合能源控制系統，
除了節省旅館的營運成本外，也間接節省了能源，對環保的工作也可
以盡一點心力。

二、自動化科技的發展

　　以現代的旅館為例,自動化科技的發展,可以包括資訊的處理、視訊會議、旅館安全體系、旅館財產管理系統等。早年的旅館就是自動化科技發展的櫥窗,未來也是如此。想像待在旅館房間內碰觸一個按鈕,就有人送花進來,或是利用網路採購最愛的商品,這就是未來旅館的互動系統(interactive systems)。這個系統最大的特色,就是當客人想要知道或尋找任何資訊,互動系統可以立刻回報客人所要的資訊。互動系統是非常有效率的自動化科技,它的設計就是為滿足客人不同的需求。也許想要去拜訪當地有名的景點,在按鈕選擇後,景點所有詳細的資訊可以立刻出現在電視螢幕上,並同時告知你現在的路況、天氣等訊息。或是透過電話與自動化銀行連線,按下你的信用卡號及個人密碼後,需要的現金,就會有人送至房間。

　　另外,康乃爾大學旅館學院所發展出來的一套餐飲對照系統FBULOUS(Food and Beverage Undergraduate Learning on a Unix System),該套電腦系統就是要讓學生瞭解全世界的烹飪藝術,內容包括各國的飲食文化、菜單設計、烹飪方法、標準食譜、營養成份、熱量計算,及套餐搭配等應有盡有。

　　事實上,今日大部分的旅館都有自己的專屬網站。網站扮演資訊、廣告、及與客人互動的角色。但是大部分的網站除了對大廳、客房、餐館虛擬實境的介紹一下,連旅館自己餐館所供應的菜色、食譜都隻字不提,枉費花了數百萬元建立的網站,又如何能吸引客人上門,或是與客人增加互動的機會呢?總而言之,旅館自動化科技的發展是必然的趨勢,也是未來市場競爭的利器。但是必須能充分發揮科技的效能,以達到客人所要求的空間及服務的最佳品質。

三、人力資源的運用

　　人力問題始終是商業遊憩產業面對的最大難題，不僅是成本，人力供應來源也是如此。商業遊憩產業未來有關於人力資源的運用，必須要走向技術多元化及產量制度化的方向。技術多元化就是要求員工，除了熟練自己職務上的技能外，也要能夠熟練其他工作的技巧，如此可以互相支援，靈活調動人力，自然可以節省人力成本。產量制度化就是要將個人的生產量標準制度化。商業遊憩產業同樣需要仔細的評估與控制，例如像許多餐館，在晚上9時以後生意較清淡，不需有多的人力，餐館即留下必要的人力，其餘人員即可減少工時，這就是評估個人標準生產量的重要考量。

　　另外，機器能夠替代的工作，僅可能由機器來做，例如：切菜機、洗碗機、地板、地毯清潔機等。機器人研究專家羅傑愛德華（Roger A. Edwards）建議，讓機器人執行那些重複性的工作，讓員工處理較有挑戰性的工作。羅傑認為機器人的使用，可以減低人力成本，同時也能夠幫助增加生產量。

四、商業遊憩產業整合發展趨勢

　　商業遊憩產業包括：旅館、餐飲、會議、娛樂、遊憩等，未來將整合在一起，類似大型購物中心的模式，就是為方便客人能夠有完整的選擇機會。另外，將同性質的商業遊憩產業都整合在一個特定的地點，這將是未來商業遊憩產業的趨勢與機會。所謂的旋轉木馬理念（carousel concept）就是為了大眾不同的需求而所研擬的策略。它是將各式各類的速食餐館，集合在一個圓形的大建築內，就像是食物街，各餐館都有各自的廚房，車上點餐外帶服務（drive-through service），

以及貯藏室。但是他們一起分擔大廈及水電的成本，如此一來也可以擴大消費者的市場選擇。

五、賭場旅館成長趨勢

　　賭場旅館及遊憩在全世界已經變成了麵包和奶油不可分的關係。美國在 1992 年產生了 3,299 億美金的收入，至公元 2000 年為止，美國已有 40 個州都有賭場旅館，澳洲亦相同。雖然有許多人擔心會帶來許多犯罪及社會問題，但證明的事實是財務上的大幅獲利。商業性的賭博及遊憩已進入美國人生活中的一個主流，樂透券及賭場旅館都是穩定性的成長，不僅是美國，全世界也都是同樣的趨勢，而且美國的賭場旅館（casino）又不同於傳統類型的賭場旅館，它將運動、遊憩等所有功能都包括在內。以全世界最大的旅館－米高梅賭場旅館（MGM Grand Hotel Casino）為例，不但有各類型球場，還包括一個主題公園即可見一斑。休閒遊憩的訴求既然是世界趨勢，賭場旅館受歡迎則是早就可以預料到的，台灣或澎湖賭場的開放只是遲早的問題，但是不只需要賭場，更需要一個整體規劃的休憩環境。

六、商業遊憩產業托拉斯的併購趨勢

　　商業遊憩產業未來將會看到一個持續朝向整併的趨勢（合併、併購或合夥），就未來商業遊憩產業市場而言，連鎖加盟托拉斯的趨勢不會改變，以旅館為例，有些專家相信，全世界最後將只有 20～30 個大旅館生存。從那些主要旅館業主的觀點，市場佔有率可從對外擴張和管理的規模經濟中獲得。此外，規模大小允許操作者在技術上使投資更穩固和更完善，使得來自於同一預約系統設備的報酬最大化，獨立式的商業遊憩產業將會難以生存下去。

第四節　商業遊憩產業經營的遠景

　　商業遊憩產業的經營管理，有其潛在問題，例如：物價、房租不斷上漲、員工對福利的要求有增無減、環保意識的抬頭、員工流動率偏高、與忠誠顧客的關係不易建立、基層人力普遍缺乏以及停車場不易找尋等，都會導致其經營管理的困難，管理業者必須加以重視，並尋求解決之道。綜觀整個商業遊憩產業的演變過程中，對其未來的發展及遠景，茲分別說明如下：

一、全面提升服務品質，創造核心競爭力

　　除了落實標準化作業流程（SOP）及強化全面品質管理（TQM）外，創新服務經驗，有別於其他商業遊憩產業的特色，可突顯商業遊憩產業經營風格，並締造核心競爭價值及持續強化競爭力。例如：麥當勞為顧客創造經歷服務經驗的奇遇，特別是兒童的遊樂場與生日餐會。

二、連鎖經營模式持續擴大，帶動營運規模

　　商業遊憩產業的連鎖經營觀念起源於 1984 年，美國速食業龍頭老大－麥當勞餐館的引進，國人才漸漸的感覺到連鎖經營帶來的龐大壓力，更造成餐飲市場相當大的震撼，其獨到的經營理念，品質（quality），服務（service），清潔（cleanliness），價值感（value），讓國內餐飲業者激起了相當大的衝擊。

　　連鎖商業遊憩產業挾其物料控制，財務資金，規模優勢，人力資

源優勢與市場行銷通路等優勢，在充分運用資源下，擴大經營規模且強化品牌行銷，市場上是勢在必得。

　　加入連鎖經營有很多好處，例如因大量共同採購所以成本較低，可降低食物進貨成本，廣告是統一促銷，因此費用較省，各地分店可利用總部發出來的成果以及資訊，充分使用現有的品牌（顧客已經有完整的認知），以及整套經營管理的know how轉移等。相對地，或許也有缺失的地方，不過利多於弊，再者商業遊憩產業的連鎖經營體制漸漸成熟，一般而言，加入連鎖店經營的失敗率要比獨立商業遊憩產業減少得多，因此未來將有較大的優勢。

三、推行證照制度，提升人力素質

　　證照制度的落實，可強化餐飲人員的專業素養。將證照制度納入政府或相關單位的輔導管理與訓練發展，可積極提升商業遊憩產業的良好形象。

四、餐館未來的趨勢

　　商業遊憩產業以餐館的數量為最多，餐館未來的趨勢，有些顯著的不同，茲分別討論如下：

(一) 主題式餐館的概念

　　可以更加符合個性化及趣味性的餐館品味，使顧客到餐館消費所感受的是一趟享受樂趣及服務的經驗。同時重視健康、養生的概念潮流，低熱量、低脂肪、有機食物的推廣，也逐漸締造了一股健康餐飲的趨勢。個性化、多樣化的消費潮流，使人人都希望透過產品或服務來表現出自己獨特的個性和品味。因而，對於餐館而言，其經營活動

的終極戰場應該是顧客的心靈需求，以富有個性的產品或服務接近並迎合顧客的需求。

(二) 速食餐館仍銳不可當

不管是中式或西式的速食餐館，所強調的是簡單、經濟、快速的餐飲服務，服務人員不需要受過太多專業的訓練，只要態度親切有禮即可；室內的設備與裝潢也不必太華麗，只要環境明亮、清潔乾淨，就可以滿足這類顧客的要求。以上這些速食餐館的特性，非常合適都市化大量且忙碌人口的飲食需求。

(三) 營業坪數較大的平價家庭式餐館有發展空間

一般較大型的低價位餐館，如：自助火鍋店、中西式自助餐，都設有停車場，如果能更靠近市區，發展潛力就有更大的空間。業者為求整體效率提升，採薄利多銷，以強化競爭力並滿足日益增加且精明的外食人口，對消費者來說，用餐環境寬敞，停車方便，甚至比自己至市場買菜回來烹調還要便宜，自然而然有極大的吸引力而受大家喜愛。

(四) 講求精緻服務的餐館

由於國內老中青三代人口的飲食習慣與風格截然不同，現代的青少年飲食習慣傾向家庭式或大眾化的餐館，老一輩的人口則選擇傳統式小吃或家常烹調。因現代人生活忙碌，以及許多消費者不諳餐桌禮儀，較昂貴的法式餐館反而日漸式微，可是其他消費稍微低且有服務品質的主題餐館，開始漸漸流行，如：義大利餐館、墨西哥餐館等，這類型的餐館，大部分講求裝潢華麗典雅，或強調特殊異國風情的布置，使客人有如身歷其境的感受，以滿足多層次客人的需求。

(五) 大飯店的自助式餐館蔚為風潮

此類型的自助餐館,大部分的消費並不低,且以西式食物為主,最主要是提供用餐的場所氣派而座位舒服、服務講究以及菜色的品質受到肯定而且又極富變化,此外,至大飯店用餐,給人有虛榮感,它象徵著較高層次的上流社會人士進出的場所。再者,與高級西餐館或套餐的價格相較,有時還較便宜,又可享受到同樣的美食。

五、充分授權員工去發揮所長

商業遊憩產業服務的好壞攸關其形象的建立與顧客的滿意度,所以充分地授權給員工,讓員工擁有獨立運作的能力,進而提供高品質的服務讓顧客有賓至如歸的感受,將是未來經營的趨勢。

六、商業遊憩產業服務人員的年齡將逐漸增長

傳統的商業遊憩產業人力市場,以年輕美貌的員工為主,近年由於基層的人力資源嚴重不足,有些業者已開始發掘另一類的就業人口,像是已婚婦女或銀髮族,他們在工作表現上並不輸給年輕人,例如:工作的穩定性、社會的歷練、敬業精神,以及職業倫理道德的表現等。最近有些商業遊憩產業,要求服務人員的年齡須在35歲以上,在國外這種現象已非常普通,例如:快餐店就隨時可看到穩重、服務親切的「年長」服務人員。要扭轉傳統觀念的改變是件不容易的事,做為一個商業遊憩產業工作人員,對時代環境的改變,要有非常敏銳的觀察力,好為將來提早做準備。

七、多功能全方位的商業遊憩產業服務人員

　　為應付日漸短缺的商業遊憩產業從業人員，以及人事成本不斷增加，原本擔任某項職務的服務人員，藉著輪調或交叉跨部門式的訓練，讓員工學習更多的工作技能，如服務員可兼做出納員，或兼做吧台人員，這種情況下，服務員的收入會提高，而且工作的挑戰及成就感也會相對增加，對業者及從業人員都有好處，可說是雙贏局面。

八、電腦化的系統

　　早期從事餐飲業的人，不管是外場的服務人員或內場的廚師，其學歷大部分都不高，對一些較高科技的東西很陌生，亦不能接受（如：電腦），因而推行起來較吃力。如今情況已漸漸改變，採用電腦化系統不但對經營者來說是項特色，而且對消費者也是非常新奇的經驗，可自己參與操作。電腦除了運用於預約及點菜方面，還有很多內部管理方面都可利用，諸如：電腦化可提升工作效率、減少人事成本、簡化櫃台出納工作及庫存管理等。

九、網路咖啡廳的經營將具開發潛力

　　網路咖啡廳是餐飲休閒文化結合高科技資訊網路的一種全新商業遊憩產業，其真正賣點應該是資訊網路，而咖啡餐飲只是附帶的商品，目前網路咖啡廳已在台灣各地開始出現，尤以北部為多，以學生為主要客源，而且也以加盟連鎖的形態出現，對此行業有興趣的，最好具備資訊和餐飲業背景為佳。隨著電腦網路日益普及化的今天，再加上政府有關單位大力推展電腦教學下，未來網路市場普遍化的遠景將會

帶動網路咖啡廳的更受歡迎。

十、策略聯盟創造競爭力

　　不管是國內或國外，跟同行或其他產業的結合，是一種策略聯盟的運作方式，這早已是一股風潮，銳不可當，可發揮相乘的效果，因為靠自己的資源運用是有限的，而且發展也會受到相當大的限制，如果結合同行或不同性質的產業，集思廣益而共同努力，可以開發更大的消費市場，其競爭能力自然而然也相對提升。未來商業遊憩產業的發展，將會是眾多產業更緊密的結合在一起，互相配合而利潤共享，共同為創造美好的餐飲市場而努力。

十一、環保意識日益高漲

　　隨著消費者意識抬頭，民眾漸漸地注意到自己週遭所面臨影響生活品質的種種問題，如：環境污染、噪音等，消費者會適時地表達自己的看法，可利用社會輿論來指責或攻擊製造污染或噪音的餐飲業者。因此，美國速食業把對環保有害的塑膠餐盒或塑膠袋，改成採用紙餐盒或紙杯來代替，台灣目前也積極的跟上國際腳步，同樣的重視環境保護。現在的餐飲業者必須充分配合，不符合環保的種種措施，都應慢慢的加以淘汰，如：污水處理、禁用塑膠袋、廚房的油煙處理以及噪音的防治等，對保護地球環境的工作，總要盡點微薄之力。而那尚未加入商業遊憩產業的業者，應更注意到社會大眾對環保意識的重視，對於未來商業遊憩產業所用的東西，以及使用的種種設備，應事先考慮到是否會對環保產生污染，如：利用瓷盤代替紙盤或塑膠盤，玻璃杯代替紙杯或塑膠杯等。除了重視且付諸實際行動，使用有環保產品的餐飲業者，才會受到消費者或民眾的愛戴與支持。

十二、經營走上企業化與國際化的商業遊憩

商業遊憩產業的競爭日益嚴重，家族式的傳統經營方式已漸漸式微，無法克服與突破現狀，在經營的體質上，並不能做有效的改進，唯有採用企業化的經營方式，才能使一些家族式的小公司繼續成長茁壯。為了塑造更好的企業形象，必須吸收更優秀的管理人才，良好人才的吸收在無形之中，商業遊憩產業服務的品質將隨之提升，顧客滿意度也會相對提高。

結　論

當我們邁向一個新的世紀，關於商業遊憩產業，唯一確定的是：「只有那些願意面對問題，為不確定和變化提早作規劃，而且願意面對全世界商業遊憩產業的快速發展做出決定性回應的那些人，將收穫完全的報償」。新技術、社會和人口統計的趨勢、經濟條件和政治發展，都會影響未來的商業遊憩產業。成功的商業遊憩產業業主會是那些能夠預測、決定及達成未來組織目標的高手。在商業遊憩產業日益增加，未來趨勢全球化和複雜化的社會環境下，所發生的各種問題，都可以迎刃而解。很明顯的，昨日的解決方法不能解決明日的問題，管理上的轉變可能是商業遊憩產業管理者和業主所面臨的最大挑戰。

參考文獻

中文部分

Mill, Robert Christie（2000）著，吳淑女譯，《餐館管理》，台北：華泰。

Robbins, Stephen P. 著（1991），李茂興譯，《組織行為——管理心理學理論與實務》，台北：揚智文化。

Robbins, Stephen P. 著（1999），何文榮譯，《今日管理》，台北：新陸書局。

Robbins, Stephen P. 與 DeCenzo, David A. 著（2002），林建煌編譯，《現代管理學》，二版，台北：華泰。

王志剛（1988），《管理學導論》，台北：華泰。

王新元（2000），《財務管理》，台北：高立圖書。

交通部觀光局編（2008），《中華民國九十七年觀光年報》。

交通部觀光局編（2007），《中華民國九十六年台灣地區國際觀光旅館營運分析報告》。

行政院主計處（1996），《行政院主計處 1996 年人力資源調查報告》，行政院經建會六年國家建設計劃及財政部統計處。

張志育（1999），《管理學》，台北：前程企業管理。

梁玲菁（1997），〈台灣觀光旅館業之發展與市場經營概況〉，《企銀季刊》，第 21 卷，第二期，頁 63。

郭崑謨（1993），《管理學》，台北：華泰。

陳海鳴（1998），《管理概論－理論與台灣實證》，台北：華泰。

黃英忠（1993），《現代管理學》，台北：華泰。

外文部分

Abbey, James R. (1989). *Hospitality Sales and Advertising*, Michigan: Educational Institute of the American Hotel & Motel Association.

Angelo, Rocco M. and Vladimir, Andrew N. (1994). *Hospitality Today: An Introduction*, 2nd ed., Michigan: Educational Institute of the American Hotel & Motel Association.

Architects and Planners (Dec.1993). Honolulu: Wimberly Allison Tong & Goo, Inc.

Chon, Key-Sung and Sparrowe, Raymond T. (1995). *Welcome to Hospitality: An Introduction*, Ohio: South Western Publishing Co.

Crossley, John C. and Jamieson, Lynn M (2001). *Introduction to Commercial and Entrepreneurtial Recreation*, 4th.ed., Champaign: Sagamore Publishing.

Dottmer , Paul R. and Griffin, Gerald G. (1993). *Principles of Food, Beverage, and Labor Cost Controls for Hotels and Restaurants*, 5th ed, New York: Van Nostrand Reinhold.

Eade, Vincent H. and Eade, Raymond H. (1997). *Introduction to the Casino Entertainment Industry*, New Jersey: Prentice-Hall, Inc.

Ellis, Taylor (1988). *Commercial Recreation*, New York: McGraw-Hill.

Epperson, Arlin F. (1986). *Private & Commercial Recreation*, PA: Venture Publishing.

Gee, Chuck Y. (1988). *Resort Development and Management*, Michigan: Educational Institute of the American Hotel & Motel Association.

Gee, Chuck Y. (1994). *Internal Hotels: Development and Management*, Michigan: Educational Institute of the American Hotel & Motel Association.

Gray, William S. and Liguori, Salvatore C. (1994). *Hotel and Motel Management and Operations*, 3rd ed., New Jersey: Prentice-Hall, Inc., pp.30-31.

HOTELS' 325 Survey 2009.

Inskeep, Edward (1991). *Tourism Planning: An Integrated and Sustainable Development Approach*, NewYork: Van Nostrand Reinhold.

Khan, Mahmood A. (1991). *Restaurant Franchising*, New York: Van Nostrand Reinhold.

Kittler, Pamela Goyan (1989). *Food and Culture in America*, NewYork: Van Nostrand Reinhold.

Lane, Harold E. and Dupre, Denise (1996). *Hospitality World: An Introduction*, New York: Van Nostrand Reinhold.

Lundberg, Donald E. (1993). *The Restaurant: From Concept to Operation*, New York: John Wiley & Sons, Inc.

McIntosh, Robert Woodrow (1995). *Tourism: Principles, Practices, Philo-Sophies*, 7th ed., New York: John Wiley & Sons, Inc.

Meyer, Sylvia, Edy Schmid and Christel Spuhler, translated by Heinz Holtmann (1991). *Professional Table Service*, New York: Van Nostrand Reinhold.

Montgomery, Rhonda J. and Strick, Sandra K. (1995). *Meetings, Conventions, and Expositions: An Introduction to the Industry*, New York: Van Nostrand Reinhold.

Morrison, Alastaiar M. (1989). *Hospitality and Travel Marketing*, New York: Delmar Publishers Inc.

Nebel, Eddystone C. (1991). *Managing Hotels Effectively: Lessons from Outstanding General Managers*, New York: Van Nostrand Reinhold.

Ninemeier, Jack D. (1991). *Planning and Control for Food and Beverage Operations*, 3rd ed., Michigan: Educational Institute of the American Hotel & Motel Association.

PKF Consulting (1992). *Trends in the Hotel Industry*, International Edition.

Powers, Tom (1992). *Introduction to Management in the Hospitality Industry*, 4th ed., New York: John Wiley & Sons, Inc.

Rainsford, Peter and Bangs, David H. Jr. (1996). *The Restaurant Planning Guide*, 2nd ed., Chicago: Upstart Publishing Company.

Raleigh, Lori E. and Roginsky, Rachel J. (1995). *Hotel Investments: Issues and Perspectives*, Michigan: Educational Institute of the American Hotel & Motel Association.

Robbins, Stephen P. and Coulter, Mary (1999). *Management*, 6th ed., New Jersey: Prentice-Hall, Inc.

Robbins, Stephen P. and DeCenzo, David A. (2001). *Fundamentals of Management*, 3rd ed., New Jersey: Prentice-Hall, Inc.

Robbins, Stephen P. (2000). *Managing Today*, 2nd ed., New Jersey: Prentice-Hall, Inc.

Rushmore, Stephen (1991). *Hotel Investments-A guide for Lenders and Owners*, Boston : Warren, Gorham & Lamont.

Rutherford, Denney G. (1989). *Hotel Management and Operations*, New York: Van Nostrand Reinhold.

Schermerhorn, John R. Jr. (2002). *Management*, 7th ed., New York: John Wiley & Sons, Inc.

Spears, Marian C. (1995). *Foodservice Organization: A Managerial and Systems Approach*, 3rd ed., New Jersey: Prentice-Hall, Inc.

Stipanuk, David M. and Roffmann, Harold (1992). *Hospitality Facilities Management and Design*, Michigan: Educational Institute of the American Hotel & Motel Association.

Stutts, Alan T. (2001). *Hotel and Lodging Management*: *An Introduction,* New York: John Wiley & Sons, Inc.

Torkildsen, George. (1992). *Leisure and Recreation Management*, 3rd., London:E& FN Spon.

Walker, John R. (1999). *Introduction to Hospitality*, 2nd ed., New Jersey: Prentice-Hall, Inc.

Weirich, Marguerite L. (1992). *Meetings and Conventions Management*, New York: Delmar Publishers Inc.

White, Ted E. and Gerstner, Larry C. (1991). *Club Operations and Management*, 2nd ed., New York: Van Nostrand Reinhold.

World Tourism Organization (1989). *Interregional Harmonization of Hotel Classification Criteria on the Basis of Classification Standards.* adopted by the Regional Commissions.

商業遊憩產業管理

作　　者／周明智
出 版 者／揚智文化事業股份有限公司
發 行 人／葉忠賢
總 編 輯／閻富萍
執行編輯／宋宏錢
地　　址／台北縣深坑鄉北深路三段 260 號 8 樓
電　　話／(02)8662-6826
傳　　真／(02)2664-7633
網　　址／http://www.ycrc.com.tw
　E-mail／service@ycrc.com.tw
印　　刷／鼎易印刷事業股份有限公司
　ISBN／978-957-818-927-0
初版一刷／2009 年 11 月
定　　價／新台幣 580 元

國家圖書館出版品預行編目資料

商業遊憩產業管理 / 周明智著. -- 初版. --
臺北縣深坑鄉：揚智文化, 2009. 11
面；公分.
參考書目：面
ISBN　978-957-818-927-0（精裝）

1.旅遊業管理　2.休閒活動

992.2　　　　　　　　　　　　98017956